葉大松亞洲建築史研究

第 **3** 冊

中國建築史（第三冊）

葉 大 松 著

花木蘭文化出版社

國家圖書館出版品預行編目資料

中國建築史（第三冊）／葉大松 著 — 初版 — 新北市：花木
蘭文化出版社，2015〔民 104〕

目 4+266 面；21×29.7 公分

（葉大松亞洲建築史研究：第 3 冊）

ISBN 978-986-404-184-8

1. 建築史 2. 中國

920.9 103027914

ISBN-978-986-404-184-8

葉大松亞洲建築史研究
ISBN：978-986-404-184-8

中國建築史（第三冊）

作　　　者	葉大松	
主　　　編	葉大松	
總 編 輯	杜潔祥	
副總編輯	楊嘉樂	
編　　　輯	許郁翎	
出　　　版	花木蘭文化出版社	
社　　　長	高小娟	
聯絡地址	235 新北市中和區中安街七二號十三樓	
	電話：02-2923-1455 ／傳眞：02-2923-1452	
網　　　址	http://www.huamulan.tw 信箱 hml810518@gmail.com	
印　　　刷	普羅文化出版廣告事業	
初　　　版	2015 年 3 月	
定　　　價	共 8 冊（精裝）台幣 22,000 元	

中國建築史（第三冊）

葉大松　著

目

次

第九章　魏晉南北朝建築

第一節　魏晉南北朝歷史之回顧（220 A.D～589 A.D）

　　魏晉南北朝時代是我國歷史上之分裂時期。從曹丕篡漢（220）開始建立魏朝後，四川的劉備也在成都稱帝，稱爲蜀漢昭烈帝；江東的孫權也相繼稱帝，稱爲吳大帝（229）；於是形成魏、蜀、吳三國鼎立之勢。蜀漢先爲魏所滅（263），魏旋爲晉武帝司馬炎所篡，而孫吳也於太康元年（280）爲晉所滅，天下已呈一統之勢。但是西晉之統一局面僅是曇花一現，西北方的五胡乘西晉王室之內鬨（即八王之亂）而崛起，五胡中的匈奴族劉淵首先稱帝，最爲猖獗，其子劉曜曾於永嘉五年攻陷晉都洛陽，晉懷帝被虜（311）遇難，並於建興四年（316）攻陷長安，晉愍帝出降，西晉亡。自此以後，華北地方淪入了胡人手中，陷入了混亂局面。司馬睿於建康（今南京市）稱帝，是爲晉元帝，晉重建政權於江南，是爲東晉。而華北混亂局面成爲五胡（即匈奴、鮮卑、氐、羌羯）之角逐所。華北與長江上游一帶建國者共有二十一國之多，總稱五胡十六國，但其中亦有漢人建立之國家，如前涼、西涼、北燕等。氐族中苻健建立前秦，其子苻堅奪得帝位後，任用漢人王猛爲相，東征西討，統一北方，並於東晉太元八年（383）以百萬之師，傾巢南犯東晉，爲晉兵擊破於淝水，即著名之淝水之戰，奠定了南北朝對峙之局面。淝水戰後，北方又陷入了分裂，後鮮卑拓跋

氏據有匈奴舊地，建國號爲魏，爲北魏，統一北方，建立北朝。而南方之東晉爲劉裕所篡，改國號爲宋（420），稱爲南朝。北朝分爲東、西魏，東魏又歸於高洋之北齊，西魏歸於宇文覺之北周。北周東滅北齊，實力強大，不久北周被外戚漢人楊堅所篡。南朝歷宋、齊、梁、陳後，爲楊堅所建立之隋朝滅亡，中國復歸於統一，結束了三百六十年來分裂之局面。

第一表　魏晉南北朝（包括五胡十六國）分合表

註：
⇦ 表示取代國
□ 內爲十六國
數字爲滅亡年代

魏 ⇦ 蜀（263） 吳（280）
265
西晉
317 410 南燕
北燕 436
東晉（316） 前趙（329） 後趙
351年亡於冉魏
347 成漢 前秦 385
後秦 西秦 384
403 後涼 前涼
南涼 前燕 376 370
北魏 386～534
宋（420）
齊（479）
梁（502）
陳（557）
北涼 後燕 407
柔然 439 北燕
吐谷渾 ← 胡夏西秦 431
431年滅
東魏 534
西魏 535
北齊 550
北周 557 577
隋 581 589

圖 9-1　三國鼎立圖

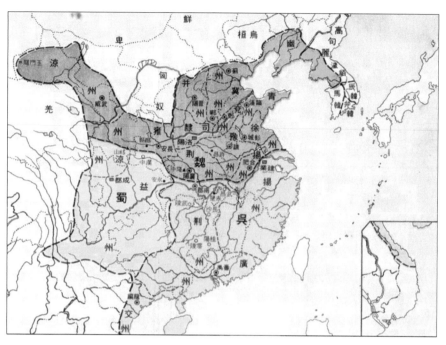

圖 9-2　西晉時代圖

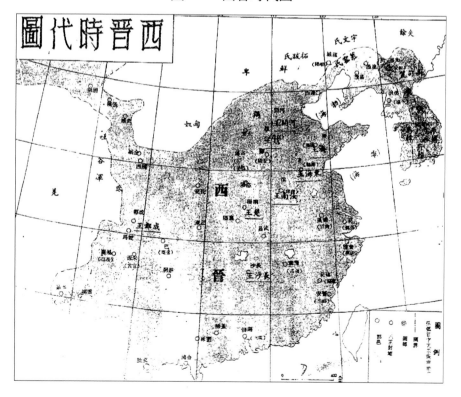

圖 9-3　南北朝對峙圖

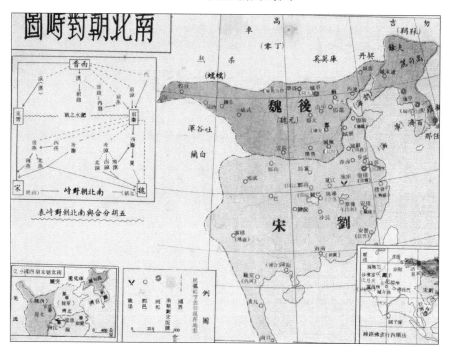

第二節　魏晉南北朝建築藝術之特色

六朝在政治上與社會上而言，係一個分裂的黑暗時代，秦漢時之一統寰宇在此時期瓦解爲鼎立（如三國時代）、群立（如東晉與五胡十六國時期）、對峙（南北朝時代）之局面，但以文化藝術史之觀點而言，可以稱爲光輝燦爛的時代，其因有二：一是將我國固有的藝術文化融合外來的藝術文化，逐凝聚成一種嶄新且較進步之藝術文化。例如，此時代將我國春秋戰國之道家思想融合印度傳入的佛教思想而產生之玄學思想，開唐宋以後禪學與理學先河，他方面將我國三代秦漢以來之固有藝術（諸如繪畫、雕塑、建築等）融合了印度系之佛教藝術與印度希臘系之犍陀羅藝術，促成隋唐藝術之蓬勃發展；二是該時期藝術文化之外被。當時南北朝藝術先傳到朝鮮半島再傳到日本，著名之朝鮮三國佛教藝術與日本飛鳥藝術深受南北朝藝術影響。我國東方藝術之主流地位當從南北朝時開始奠定。

建築亦爲藝術之一支，通稱「建築藝術」，南北朝建築藝術亦具有四大特色：一是域外建築藝術之融合與混血。例如石窟佛寺及早期之窣都婆覆鉢塔經

混融消化後，形成中國式之石窟及寶塔，具有我國傳統之風格。二是其建築風格之獨特與創新，例如，塔是吸收印度佛教覆鉢塔加上傳統之臺榭所創造之獨特意匠，牌樓係由我國闕觀吸收印度覆鉢塔前之門道（Doorway）意匠演變而成的，斗栱創新爲一斗三升及人字鋪作，較漢代手法更爲進步等等。三是建築新材料及新技術之應用，例如，構成我國建築最美麗部份——屋頂所用之琉璃瓦就是在此時期由大月氏國商人傳入，立即應用於宮殿與廟宇建築上，可見在此時期對新材料之接受是如何的迅速。建築新技術方面，如井幹構架廣泛運用，得以建成高達百丈之永寧寺塔等等。其四爲該時期建築藝術大量外被鄰國，在各國內產生建築藝術之革新，例如號稱日韓建築藝術泰斗之日本奈良法隆寺以及韓國佛國寺，可謂爲南北朝建築藝術之縮影。

魏晉南北朝是我國藝術史上一大分水嶺；蓋魏晉以前之藝術是純粹以中華民族爲本位，自魏晉以後則爲融合外來藝術在內之混血藝術。〔註1〕造成外來藝術大量流入並且大量吸收的原因有下列數點：

一是受五胡亂華之影響：自西元311年，晉國首都洛陽陷入胡人手中後，五胡相繼崛起，北方陷入一片混亂之中，但亦有平靜統一之時刻，如前秦及北魏，尤其是北魏，統一北方達一百五十年之久。因鮮卑族建立之北魏本來沒有什麼文化，因此一到了中國，就積極進行華化政策，禁胡服、斷胡語、通婚姻、改漢姓等等，以便吸收漢族之文化；同時對西域傳入之佛教文化亦容納之。這正如一位終年不曾吃飽的人遇到了魚與熊掌兩種佳肴，迫不急待的兼而食之。例如大同（即魏故都平城）雲崗石窟之佛像，一方面師法印度石窟寺（Rock-cut temple）雕像之手法，一方面顯現北方胡族高大魁梧之像，一方面又有漢族文質彬彬之莊嚴雍容。後點與印度石雕佛像纖巧細緻之特徵顯有大異。

二是當時之清談思想，對外來文化與藝術有廣大之包容力量。所謂清談思想是以老莊哲學爲依歸，提倡廢棄法度禮節，掃除俗務塵網而趨向於清靜無爲之思想。這是一種消極頹廢之思想，這種思想是對兩漢以來尊崇儒家思想的反

〔註1〕「混血藝術」這是作者杜撰的名詞，其含義就是吸收外來藝術之精髓進而容納入本有藝術之體系中，從而創造出一種具有本身與外來二藝術優點之綜合藝術，如犍陀羅藝術（Ghandara Art）即屬於混血藝術之一種。

抗。這種思想經朝野名流一提倡，一時風起雲湧，舉國上下，無人再以忠君愛國或國計民生為慮。例如陶淵明不肯為五斗米折腰，而甘願做個「採菊東籬下，悠然見南山」之隱士。又如竹林七賢等倡狂之士以冶遊林下、輕視禮法名教為倡導。此風始起八王之亂，終至五胡亂華，晉室南遷，國事遂不可收拾。然而在南京重建政權之東晉，清談之風亦不消退。這時因佛教東來，佛學翻譯日多，佛學與清談之老莊玄學合流，名士與知識份子以佛玄合流之「玄素學」互相標榜。他方面，平民因遭受北方之戰亂，生靈凋敝，且王室驕逸昏淫，產生對現實之失望，心中空虛，寄望於未來，遂轉而信奉佛教，造成佛教在魏晉南北朝之大盛行。因而與佛教同時傳入的佛教藝術文化也大盛行，這種西域之佛教藝術文化與我中華民族原有之藝術文化相激盪後融合，遂產生一種新風格之混血藝術。這種混血藝術經長久之磨練與發展，造成了我國藝術文化之黃金時代──唐代藝術，其因有自。

　　三是佛學可與主宰中國文化的儒家思想並行而不悖。佛家主張「諸惡莫作，眾善奉行。」與儒家思想忠恕之道以及仁人愛物並不相悖，蓋苟能行忠恕仁愛，焉能作惡。且佛學甚至與老莊玄學相似，因佛家之避世修行、不務俗事的「出世主義」思想，正合老莊所主張之清靜無為思想。因此，魏晉之際，士大夫皆以精於玄學與佛學而名列儒林。佛學經知識份子之提倡與渲染，佛教遂大為流行。當然與佛教之流行俱來的有佛教藝術的傳入。佛教與佛學尤其在南朝更為流行，南朝梁武帝篤信佛教，政事弛紊，最後死於候景之亂。唐詩所謂「南朝四百八十寺」，可見佛教傳佈之廣泛。至於北朝之佛教，流行較不如南朝，雖其間亦有諸位帝后篤信者，如胡太后之篤信佛法，但經過幾位北朝皇帝如北魏太武帝、北齊文宣帝、北周武帝之排佛，對佛教流行打擊甚大，故佛教之流行不如南朝，但並不影響佛教文化之流入。佛教與佛教藝術文化所以能在魏晉南北朝盛行並逐漸發展成中國化之佛教與佛教藝術文化，此皆因其與中國之正統文化不悖，甚至與老莊玄學合流之故，後者更演變成宋明之理學。不若十七世紀，天主教輸入中國時，因與中國傳統之慎終追遠、孝思不匱之祭祖思想，以及尊孔思想背悖，以致康熙帝一怒，天主教在中國的傳播只得延滯至西方帝國主義以武力壓迫我國訂立不平等條約以後，以致西方科學文明也隨之延滯了二百年而姍姍來遲。這是我國與西方文化交流史上之不幸。

其四是聯絡中國與印度及西亞之絲路大開。中國通往印度及西亞之絲路在張騫通西域時已首開端倪。那時漢朝控制了河西走廊以及通往西域之玉門關要道，絲路大開。到了東晉時，北方淪入胡人手中，絲路不絕如縷。直到北魏統一北方後，絲路重開，西域文化大量輸入。當時絲路之路線是通過河西走廊之玉門關起分南北兩道，南道沿崑崙山北路經和闐到疏勒；北道沿天山南路，經庫車、阿克蘇到疏勒，再由疏勒西越蔥嶺，或南往印度，或西經波斯，往西亞與地中海諸國。東晉時法顯到印度求佛法亦採絲路南道，唐玄奘到印度取經係採絲路北道。絲路大開，造成佛教藝術（包括印度西亞系之犍陀羅藝術）大量輸入中國。

另一方面，中國化之佛教藝術東漸朝鮮日本，亦是南北朝之重大事蹟，吾人試觀日本飛鳥時代之法隆寺、法起寺、法輪寺之寺院遺物，以及朝鮮之三國時代（即約我國南北朝時朝鮮半島出現高句麗、新羅、百濟三國）之佛教寺院遺物，如佛國寺之無影塔等，都是南北朝之風格與手法。吾人今將南北朝藝術之源流與系統及其傳播之時代繪如第二表所示。

以上所列各種西域外來藝術中，對魏晉南北朝影響最大者厥爲犍陀羅藝術。犍陀羅之地理位置在今西巴基斯坦之白沙瓦谷地（The peshawar valley），爲北印度一個公國。希臘亞歷山大帝（Alexander the Great）征服印度西北部以後，該國曾長時期爲希臘人殖民地。該地在東漢章帝建初三年（78）被大月氏迦膩色伽王（Kani-shka）王所佔領，伽膩色伽王更創建犍陀羅王國。其地西自

圖 9-4　印度招提

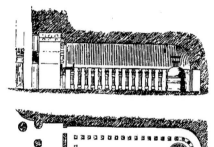

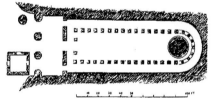

爲石窟寺之起源，圖示西元二世紀初葉之卡里招提內觀（上），剖面（中），平面（下）

第二表　南北朝藝術之源流及傳佈表

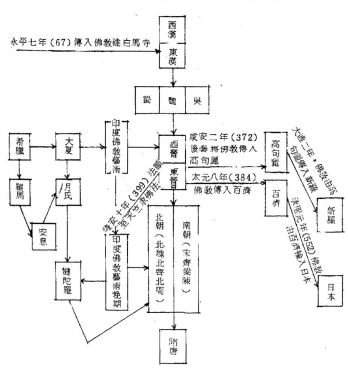

大夏之境，北至葱嶺，南達印度河口，東及恆河，該地處於希臘與印度交通要地。又當印度孔雀王朝（Maurya）第三代阿育王（King of Asoka）曾遣僧人傳教於該地，遂融合印度系與希臘波斯系之混血藝術。犍陀羅首都布路沙布邏（據《大唐西域記》載）即今白沙瓦，爲絲路通中國之必經地方，於是犍陀羅佛教藝術遂藉佛教盛行之便而大量輸入我國，時當東晉及南北朝時代。犍陀羅藝術之特徵，爲其藝術滲合了印度藝術對神祇之崇敬以及希臘藝術對人體美與人性智慧之偏愛。故表現在宮殿與寺廟之建築上以及銅鐵土石之雕刻上，多趨重於寫實。個體之間有其獨立之表情，但必統率於群體之重心，所謂雜亂中自有統一感。在人像與佛像之雕刻上，其風格爲雄健豐麗，具有人體美之流露，同時亦具有莊嚴肅穆之相。

　　至於犍陀羅藝術影響我國藝術者厥爲佛教藝術，包括佛寺之建築與佛像之雕刻，佛寺中特別是石窟寺建築。犍陀羅石窟寺之特徵係有半圓或三角形之拱道，通常拱道都係山岩鑿成，拱道之旁有壁龕，以及窟頂藻井之飛天，至於（如龍門石窟中）柱之槽線以及合掌菩薩之人像柱更是犍陀羅源於希臘之

手法。

　　其次，再談及印度佛教藝術對魏晉南北朝藝術之影響。其中最重要之影響是孔雀王朝阿育王所建之窣都婆（stupa）。窣都婆原是埋佛骨之所，其構造為基臺、階級、覆鉢、寶篋以及刹等五部份，其外並圍有石造欄杆式圍牆，為一種典型之墓塔。窣都婆之東西南北面各有一門道（Gateway）直通入墓塔內，門道前各有一座石造門坊。刹為塔頂竿柱，為石刻之傘蓋，立於寶篋頂端之石板上，傘蓋為印度王權之象徵，以震懾盜賊之用。阿育王初建巽洽（San-Chi）之窣都婆為三重刹。寶篋部份為一大石匣，置於覆鉢之上刹之下，其內埋置佛骨，篋上並覆以數重石蓋，以防盜竊。覆鉢為半球形磚造穹窿，其內中空，基臺平面圓形，其面積大於覆鉢並有石造欄杆。臺階為旋梯構造，巽洽窣都婆除外表稍有風化剝落外，大部份保存完整（如圖 9-5 所示）。這種覆鉢狀之窣都婆傳到我國後，曾採用一段時期（自東漢至三國，據說漢明帝顯節陵之墓塔即是這種樣子），當時稱為「舍利塔」或「多寶塔」，其寶篋係藏高僧之舍利或骨灰。此種型式之墓塔，無疑為我國塔之最早式樣。魏晉以後，此種覆鉢型式之墓塔，融合我國臺、觀、闕三種漢代層樓建築所產生之一種混血建築型式──樓閣式之塔。原本印度式之窣都婆，已經縮成了塔頂之寶蓋。寶蓋之構造含有寶瓶與刹，寶瓶即是窣都婆覆鉢之縮影，比例已大大縮小。刹之構造變化較少，僅以一連串之相輪組成，原有刹上之傘蓋已變成尖頂之狀，而刹之相輪層

圖 9-5　印度巽洽大窣都婆（The great stupa, Sanchi）為墓塔起源

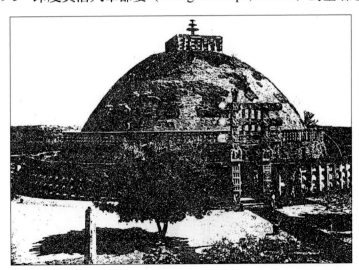

圖 9-6　我國塔式之源流

印度窣都婆

犍陀羅塔

我國塔

數仍仿印度窣都婆之層數，層數爲奇數，即三重、五重或七重。日學者伊東氏卻認爲中國之塔演變之程式是由中印度之窣都婆，傳到犍陀羅以後，已將窣都婆之基臺砌成層樓，遂演變成中國式之塔〔註 2〕（圖 9-6），但就中國式之塔外觀而言，唐宋之塔不必言，單以南北朝之塔而言，除了塔頂之刹外，均是漢代觀樓之特徵，其各層木建築之出簷正是漢代閣樓建築之特色，無一點是犍陀羅塔之作風。他方面，吾人由雲崗石窟佛寺第 2 窟所雕之二層塔之暗示，亦可知道，印度窣都婆所影響的只不過是塔頂之刹而已。雲崗第 2 窟雕有一塔，其下層爲一閣樓，其上層係一窣都婆墓塔，層樓上露盤與塔身之間（亦即基臺與覆鉢之間）附有雕花，此塔暗示窣都婆僅不過是中國式之刹縮影而已。

　　吾人再就六朝建築藝術之特色，再揭櫫數點於下：

　　（一）六朝建築藝術爲一種混血建築藝術。以六朝〔註 3〕之建築遺物迄今雖少，但吾人由北朝之石窟佛寺以及南朝之陵墓遺物而言，顯係受希臘系與印度系藝術之影響，此兩種藝術融合我國固有之藝術，形成一種新的混血藝術——魏晉南北朝建築藝術。

　　（二）六朝建築藝術是我國建築史上惟一能創造獨特風格者；具有中國建築風格之塔，即是魏晉南北朝融合中印建築藝術所獨倡之特殊風格建築物，迄今仍爲中國式建築風格之象徵，且更形成了我國特有之一種民族建築形式。其

〔註 2〕　見伊東忠太著《中國建築史》第二章第四節「漢代之佛寺與塔」，商務印書館，西元 1937 年版。

〔註 3〕　「六朝」本指在建業（今南京市）建都之吳、東晉、宋、齊、梁、陳等六個朝代，其時間即在魏晉南北朝時期，這裏是泛指時間而言。故吾人所稱「六朝建築」即泛指魏晉南北朝建築。

他方面如石窟寺之建築雕刻，除了吸收希臘印度之風格外，並獨創出其他細部之特殊風格，如一斗三升之斗栱以及人字形鋪作。至於梯形弧夯及梯形楣以及壁龕雕佛手法，則全是印度系及犍陀羅系手法，非為獨倡者。

　　（三）是魏晉南北朝建築藝術是我國建築史上大量外被時代。魏晉兩北朝藝術與外來藝術相並行的是我國同時期藝術之外被。魏晉南北朝藝術東傳朝鮮與日本，造成日本建築史上飛鳥時代藝術以及韓國建築史上之新羅統一時代藝術，此兩藝術佔日韓建築史上光輝燦爛之一頁。但是歸根到底，該兩大建築藝術實為六朝藝術之子藝術（亦即由六朝藝術孕育而成之藝術），實際上乃為六朝藝術在日韓之縮影。當今我國建築被歷代戰爭摧毀殆盡，六朝建築遺物除石窟佛寺外已寥寥無幾，我們若欲研究六朝建築，除了我國少數遺物外，只有本著孔子所說「禮失求諸野」之聖訓遠渡東瀛去研究六朝建築之外國遺蹟了。

　　（四）為我國魏晉南北朝建築是我國建築史上承先啟後時代。六朝建築上承秦漢宮殿樓閣建築風格，融合了域外之建築藝術，並獨創了許多建築風格，令其光輝發展，遂奠定了唐宋時代建築高度發展之基。中國建築藝術，到唐代已成為一種獨立體系之文化藝術，且成為東洋建築藝術之主流，吾人不能不歸功於魏晉南北朝時代殷勤播種所產生之開花結果。

第三節　魏晉南北朝時代之營都計劃

一、三國時代之營都計劃

　　三國時代之都城當然以各國之首都最繁榮，且最富庶。魏初都鄴，篡位後，改都洛陽；蜀都成都；吳都武昌，繼遷建業（即南京）。今分述如下：

　　魏有五大城市，即首都洛陽、鄴都（河南省臨漳縣西南）、許都許昌、礁都（安徽亳縣）及西都長安，合為五都，其中以洛陽首都最大，且最有計劃。

　　洛陽原為東漢之都城，自被董卓火燒南北二宮後，洛陽幾成廢墟。魏篡漢前，曹操曾於夏門內（即洛陽北面偏西之城門）修治北宮。魏建國後，則稍稍修復東漢諸宮室。魏文帝於黃初元年營洛陽宮（220），即整治北宮也。至魏明帝時，於青龍三年（235）復大治洛陽宮，起昭陽殿、大極殿、九龍殿，復東漢南宮。此時，洛陽已復東漢舊觀。至於洛陽城仍為東漢洛陽十二門之制，魏明帝復

將夏門改建爲三層樓，高百尺（24.1 公尺）[註4]，成爲十二門中最高之城門，改爲大夏門。至於城內之都市計劃已由漢時兩宮之制變成一宮城之制，此宮城在當時稱爲洛陽宮，故東漢南宮已在宮城外。至於宮城內之計劃，吾人可由《元河南志》之記載魏洛陽城闕古蹟而知其大概。宮城居洛陽城之中，有城門四：東爲雲龍門，西爲神虎門，北爲承明門，南爲皋門。自皋門直進歷庫門、閶闔門、應門、路門、司馬門而抵太極殿。由皋門直抵洛陽城宣陽門有銅駝街，有東漢時之兩銅駝夾峙於街東西。太極殿後有昭陽、顯陽、雲氣、建始四殿。應門之西有文昌殿，其北有式乾、崇華、徽音、芙蓉、九華、乾元六殿。閶闔門之東爲聽訟觀，其北有九龍殿，歷北更有總章觀，觀北有含章、承光、仁壽、玄武四殿。宮城之西，神虎門之南有永始臺、西堂、崇文觀、凌霄觀，永始臺之

<p style="text-align:center">圖 9-7　魏晉洛陽京城</p>

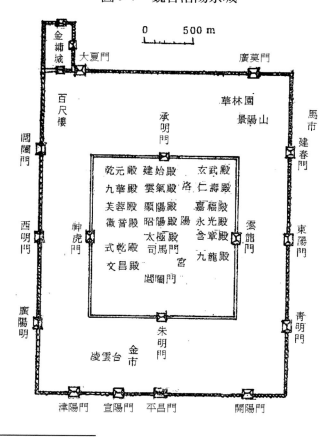

〔註 4〕 每魏尺計 24.12 公分計算，見吳承洛著《中國度量衡史》，商務印書館，民國 55 年臺一版本。

南有永寧宮。宮城之東有華林園。宮城內西面有靈芝池、幽泉池、鳴鶴池、流杯池等遊玩勝地。城外之靈臺與辟癰和太學皆在東漢舊址。

至於魏鄴都為僅次於洛陽之大都市，左思之《三都賦》中《魏都賦》曾描寫其市容狀況：

> 內則街衝輻輳，朱闕結隅，石杠飛梁。……營客館以周坊，瑋豐樓
> 之閈閎。……廊三市而開廛，籍平遠而九達，……百隧轂擊，連軫
> 萬貫，……壹八方而混同，極風采之異觀。

鄴都之都城計劃載於《水經注·濁漳水·清漳水》，其都城有七門，南面自東起依次為鳳陽門、中陽門及廣陽門，東面為建春門，北面有二門，自東起依次為廣德門、廄門，西面為金明門，又稱鳳陽門。鄴都之計劃係以城北之文昌殿為中心之宮城，也開有四門：北為北闕，南為端門，東為長春門，西為延秋

図 9-8　魏鄴都城圖

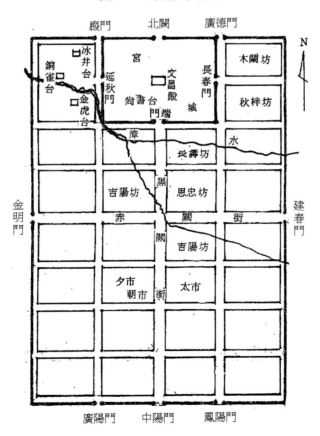

門。宮城中心即是文昌殿，是大朝會之所。文昌殿之東西左右各有宮殿圍之，如眾星之拱北辰。其東爲聽政殿，係內朝之所在。聽政殿之南依次爲聽政門、升賢門、宣明門、顯陽門、司馬門等五門。文昌殿之西爲銅爵園，有疏圃曲池，高堂下晼，以及石瀨魚梁等園景。銅爵園西三臺，南爲金虎臺，北有冰井臺，中有銅雀臺，即爲《魏都賦》所云：「三臺列峙以崢嶸，亢陽臺於陰基，擬華山之削成，上累棟而重霤，下冰室而洀冥。」文昌殿之前（即南面）有宣明、顯陽、順德、崇禮諸門，重闈洞出，並有尚書臺、謁者臺、符節臺、御史臺諸禁臺。文昌殿之後（即北面）有椒房、鳴鶴堂、文石室、溫室，並有木蘭坊、秋梓坊，俱屬後宮內寢之所。諸殿閣之間並以飛閣馳道相連屬。宮城之外街衝輻輳，有東西大街謂赤闕街，南北街爲黑闕街。漳水東入宮城內，經銅雀臺下，謂之長明溝，經宮城東出分爲二溝，再夾道東行出城。其溝上建有石杠飛梁（亦即石造拱橋）數處。鄴都城內有長壽、吉陽、永平、思忠諸坊里，大都爲顯貴之邸宅，並雜有民居。並有大市、朝市、夕市等三市。百塵櫛比，並有周坊之客館以供旅人。鄴都因魏時數十年之建設，已略具規模，至東晉時，後趙石虎據鄴（331），營建新宮，大興土木，遂成爲南北朝時代之一名都。

至於三國時代之蜀漢都城成都，在西漢時已爲一個大都市，屬於蜀郡。平帝元始二年（2）共有七萬六千餘戶，人口在三十萬以上，是當時之大邑。自劉備即帝位後（221），就積極建設成都。據左思之《蜀都賦》求其都市計劃如下：

成都在沱江與岷江之間，南以靈關山爲門戶，北以玉壘山爲屋宇，並以峨嵋山爲重阻險地，爲水陸所湊，六合交會之地。其城築有十八處城門，爲諸都城之最多者，漢武帝元鼎二年（115 B.C）所立。其城牆高大堅固，號稱：「金城石郭，既富且崇。」每處城門可通兩車並行（原文爲「畫方軌之廣塗」），即有十六尺寬（約四公尺）。宮城設於城北爽塏之地。宮城內有議殿與爵堂二宮殿，殿堂南有武義門、虎威門，以及宣化闥、崇禮闥等宮闈，並建有華闕雙立於宮闈南。其宮闈當重門洞開時，其裝飾有金鋪交映，玉題相暉之感。宮城之外，有南北向之大道八條，東西向道路亦若之，畫分了數十坊里。坊里之內，則「比屋連甍，千廡萬室」。坊里內顯貴官吏之甲第，則爲：「當衢向術（道），壇（基壇）宇（屋簷）顯敞，高門納駟，庭扣鐘磬，堂撫琴瑟。」可見富者居室之顯貴。成都城西有子城，稱爲少城。少城之盛況，則爲商業區繁榮所致，

其狀況則爲：「市廛所會，萬商之淵，列隧百重，羅肆巨千，賄貨山居，纖麗星繁。」並與外地貿易，所謂：「邛杖傳節於大夏之邑，蒟醬流味於番禺之鄉。」並有織布工業區於少城之外，所謂：「闤闠之里，技巧之家，百室離房，機杼相和，貝錦斐成，濯色江波，黃潤比筒，籯盈金所過。」可知蜀地織布之盛與蜀錦之美和造成蜀地之富庶狀況。自蜀漢滅亡（263）後，有成漢主李雄據蜀稱帝（306），復有所建設。成都之都市計劃自三國時已建立一棋盤式之道路系統，街道整齊，爲整齊計劃型城市之一。

再論及吳都建業（金陵，今南京市）之都城計劃如下：

孫權於黃龍元年（229）自湖北武昌遷都於此，並開始築城，其城有外城與內城。孫吳時，外城未築城牆，僅設籬門（以竹籬爲門）六道，並沿秦淮河立柵，稱爲柵塘。內城有三道城牆，稱爲苑城；晉以爲改稱臺城或宮城。苑城城周八里。其第一重城牆有五處城門，在正中爲大司馬門及閶闔門，北爲承明門，東爲東華門，西爲西華門；其護城河（濠）廣五尺，深七尺。第二重城牆周圍共五百七十八丈（1.5公里），共有六門，南面有應門及衙門；東有雲龍門，西有神武門，北有鳳莊門及騫披門。第三重宮牆共四門，南爲端門，北有徽明門，東有萬春門，西有千秋門。端門又名朱雀門，南臨秦淮河，直對外城之宣陽門，相去六里（三公里），名爲御道，臺省官署夾道相望，道旁列植槐柳樹以點綴風景。吳及東晉南朝之都城，都在今覆舟山南，秦淮河北五里之處。吳之宮城名爲大初宮，爲孫權所建，在建業城內第三重宮牆內。太初宮內有神龍殿、建業殿等正殿，並有臨海殿、赤烏殿等偏殿，神龍及赤烏殿皆以銅製之龍及赤烏飾殿之正脊而得名。除外，吳後主孫皓曾於太初宮之東建昭明宮。昭明宮東開彎碕門，西開臨硎門，並於宮前立一對朱闕。吳宮之情況《吳都賦》云：「東西膠葛，南北崢嶸，房櫳對櫺，連閣相經，雕欒鏤楶，青瑣丹楹，圖以雲氣，畫以仙靈，洞門方軌，朱闕雙立，樹以青槐，互以綠水。」「雕欒鏤楶」謂斗栱之刻鏤，「青瑣丹楹」謂門楹之彩畫，並有雲氣仙靈之彩畫於牆上，並立雙闕，佈置園景樹木，造成宮殿優美之景觀。建業城之行政官署區，在宮南御道左右，其建築狀況據《吳都賦》云：「列寺七里，俠棟陽路，屯營櫛比，解署棊布，橫塘查下，邑屋隆夸，長干延屬，飛甍舛立。」橫塘即吳自江口沿秦淮河所築之堤，稱爲橫塘，塘上立竹柵，故又稱柵塘。御道左右之行政官署區並

圖 9-9　六朝宮城與今南京城相關位置圖

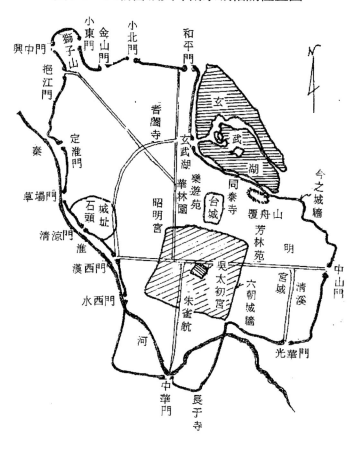

因中央與地方官署之合建而擴建至橫塘北之大小長干里（今南京市南雨花路之
米行大街）。商業區在城南之秦淮河畔，其景況《吳都賦》所云：「開市朝而並
納，橫闤闠而流溢，混品物而同塵，并都鄙而為一，士女伫眙，商賈駢坒，樓
船舉帆而過肆，果市輻輳而常然。」建業經東吳建都於此歷五十年，已具規
模（229～280）；及至東晉時，因北方淪陷，瑯琊王司馬睿復都於此，即帝位為
晉元帝（318），改建業為建康；歷南朝之宋、齊、梁、陳，為六朝名都共達三
百二十餘年之久。

二、晉及南北朝之都城計劃

西晉篡魏，仍都洛陽（265～311），沿用魏時洛陽宮室及城池。惟城門名稱
已改動數個門如下，南面之平城門改為平昌門，東面之上東門改為建春門，中
東門改為東陽門，旄門改為清明門，上西門改為閶闔門，雍門改為西明門，穀

門改爲廣莫門等。據陸機《洛陽記》稱：「洛陽十二門，門有閤扇，閉中開左右，以供出入。」則可知洛陽城門已改三扇，平常開左右小扇門，遇有大典時始全門開放，且各門之上皆有雙闕，這是漢代城闕門之遺制。洛陽城外引有護城河繞城四周，稱爲陽渠水，洛陽十二城門皆有橋跨陽渠水，建春門外跨七里澗即爲著名之石拱橋——旅人橋，詳後所述。洛陽城內宮城仍以太極殿爲中心，佈置宮殿臺觀府藏寺舍等共有一萬二千二百十九間（據華延儁《洛陽記》），可見其建築之龐大。但是自劉曜入洛，火燒洛陽，宮殿遂成廢墟。宮城外之佈置，自宮城之皋門（南門）至外城之宣陽門之道路稱爲御道，爲三行道，御道中央爲馳道，兩邊築土牆，高丈餘（約三公尺），專供王室及公卿顯官車行道路；馳道兩旁稱爲左右道，左入（東邊道路爲入城之道）右出（西路爲出城之道），不得相逢，以防姦宄。御道兩旁種植槐柳行道樹，夾道連綿。御道左右爲百郡之邸舍，爲高等住宅區，其外方爲庶民之坊里。洛陽並有三市，以供交易之所。大市稱爲金市，在凌雲臺之西，閶闔門內；馬市在建春門外，前有旅人橋；平樂市在城南。

洛陽在西晉亡後，爲劉曜所毀，直到北魏太和十七年（493）定都後，再度復興。吾人再據《洛陽伽藍記》、《水經注》以及《元河南志》之記載，敘述其都城計劃如下：

北魏孝文帝太和十七年，命司空穆亮、尚書李沖、將作大匠董爵築洛陽城池，復命青州刺史劉芳及中書舍人常景督造洛陽宮殿。至太和十九年（495）九月正式遷都。其時洛陽城擴大了魏晉舊制，東西長二十里（十公里），南北寬十五里（7.5 公里），方三百丈（約七十平方公里）。都城十三門，孝文帝新立西面北上第一門，稱爲承明門，位於金墉城前；並改廣陽門爲西明門，改西明門爲西陽門，其餘名稱仍用魏晉舊名。諸門且二層城樓，高十丈（27.8 公尺），惟大夏門爲三層城樓，高二十丈（約五十五公尺，較魏晉時高一倍），甍棟干雲。洛陽城內之都市計劃，南北對直南面四門有御道四條，東西共有御道六條，對直西面四門；除御道外，有南北大街十七條，東西大街十條；共劃分城內二百二十九坊里，合城外九十四坊里，合計三百二十三坊里。於北魏宣武帝景明二年（501）九月，發動畿內民工五萬五千人築坊里之牆，四十日而畢。每坊里爲三百步見方（即每邊 0.5 公里），每坊里之四周長二公里，面積約

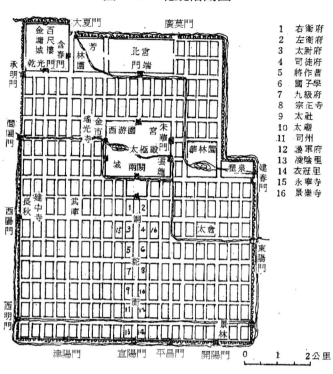

圖 9-10　北魏洛陽圖

1　右衛府
2　左衛府
3　太尉府
4　司徒府
5　將作曹
6　國子學
7　九級府
8　宗正寺
9　太社
10　太廟
11　司州
12　護軍府
13　淩陰里
14　衣冠里
15　永寧寺
16　景樂寺

為二十五公頃。每坊里開四門，並設里正、吏、門士以管轄之。正對宣陽門御道與閶闔門御道為宮城，亦即洛陽之南宮，位於漢南宮之北，有六門，南有南闕，北有北闕，東有朱華門與雲龍門，西有千秋門及神虎門，千秋門西對外城之閶闔門。宮城是以太極殿為中心，其北有顯陽殿與建始殿，南有司馬門及端門；太極殿東有明光殿，明光殿北有宣光殿與清徽殿，明光殿南有觀德殿；太極殿西為徽音殿，南有清暑殿、理訴殿；徽音殿北有式乾殿及宣極堂。宮城之千秋門內為九龍池。太極殿之左右建有東、西堂。宮城之北有北宮，北宮僅有三門，東有東掖門，西有西掖門，南為端門，北臨洛陽北城，內宮觀連雲。至於洛陽城西北隅之金墉城，為魏明帝所築，並起百尺樓於其上。晉朝於金墉城內建崇天堂，為臺榭建築。該城南為乾光門，東為含春門，北為邏門。北魏太和十九年（495），在金墉城內修建金墉宮完竣，其內建光極殿，殿前有光極門。北宮與金墉城之間為芳林園，宮城內有西游園，宮城之西有華林園，為洛陽三園。太社與太廟列於宮城南之御道西東兩面，亦即成周遺制左祖右社之制。至於洛陽城內佛寺有一千三百六十七所，可見佛教在北魏之盛。洛陽在北

魏時有十萬九千餘戶，則人口約在四十萬以上。由洛陽宮室之演變而言，由南北二宮之平面逐漸演變爲一宮及一府平面，即一宮城及一行政官廨城之平面；至隋唐兩京興建時，演變爲宮城——帝王宮殿與皇城、官廨堂殿相連接，並處於城北之平面。

再論及晉及南北朝時期鄴都之都城計劃如下：

後趙石虎自東晉咸康元年（335）定都於鄴都至後趙亡（351），共歷十六年；至東魏天平元年（534）始，到東魏爲高洋所纂而亡（550），亦歷十六年都於鄴；北齊（550～577）共二十七年亦都於鄴；三朝都於鄴共歷約六十年之久。鄴城在東魏孝靜帝興和元年（539）九月動用畿內民工十萬人築鄴城，四十日而完畢。至於鄴都之新宮於天平元年八月動用民工七萬五千人營建新宮，至興和元年十一月歷十五年始完成。在此次興築鄴都以前，石趙統治鄴都十六年間，僅於文昌殿故址改建東西太武二殿於鄴之穀城山，以文石爲基，其柱瓦皆鑄銅爲之，又以金漆圖飾，並徙長安洛陽金人置於殿前。石虎並於三臺（即鄴都之銅雀臺、金虎臺及冰井臺）之上，作層觀架立於臺上，置銅鳳頭高一丈六尺立於層觀之屋脊上。石趙並立東明觀、齊斗樓，皆超出臺榭，孤高特立。凡諸宮殿、門臺、隅雉，皆加觀榭。層甍反宇，飛檐拂雲，圖以丹青，色以青素，去鄴六七十里，遠望巍若仙居。這是石趙及東魏對鄴都建設狀況。至於北齊治鄴三十年間，曾先後建立宣光殿、建始殿、嘉福殿、仁壽殿（以上四殿立於天保二年，551）、金華殿（556）；並重修三臺，廣大其制，改銅雀臺爲金鳳臺，金獸臺爲聖應臺，冰井臺改爲崇光臺（558）。並起鏡殿、寶殿與璵瑁殿於鄴宮（577），皆以其裝飾物之不同而命殿名。鄴城之制，東西七里（3.5公里），南北五里（2.5公里），立有七門，仍沿魏之舊名。據《鄴中記》記載，〔註5〕大武東殿規模宏大，基高二丈八尺（八公尺），以文石砌之，下穿伏室（地下室），東西七十五步（依東晉尺，一尺爲 24.4 公分，合 109 公尺），南北六十五步（八十五公尺），其建築裝飾則爲漆瓦（琉璃瓦）、金橡、銀楹、金柱、珠簾、玉壁，窮極技巧。北齊鄴都之建設亦仿洛陽南北宮之制，築南北二城，僅隔一牆，北城內設立東西堂及太極前殿，再環立諸殿，南城則

〔註 5〕見陶宗儀《說郛》，卷第五十九第六十冊。明末刊本。

爲官廨行政區建築。

　　長安。西漢長安城自從毀於王莽與赤眉之亂後，東漢時曾稍加修繕。在順帝永和五年（140），三輔治（包括長安及附近衛星市共三十八城）所有十萬戶，人口逾五十二萬人。遭漢末董卓之亂及其部將李催、郭汜之爭戰，三輔受殃，人民餓困相食，長安城又殘破。直到前秦苻健定都長安（351～394）共歷四十三年，其後有後秦姚萇定都（384～417）歷三十三年，宇文泰之子宇文覺建立北周（557～581）歷二十七年都於此，三朝都長安共歷百餘年（若包括西魏二十二年，共一百二十五年），其位置皆在漢長安城內。至隋文帝時，始別於龍首原之南，終南山子午谷之北別營新都。

　　其次論及北魏平城都城計劃。北魏鮮卑胡族，本以畜牧射獵爲業，遷徙無常，至拓拔珪天興元年（398）始遷都平城，但仍逐水草而無城廓。天賜三年（406）始發八部五百里內男丁築灄南宮，門闕高十餘丈，引溝穿池，廣苑囿，規立外城方二十里，分置市里，經塗洞達，此爲北魏有城邑居之始。至明元帝泰常七年（422），始築平城外郭城，周圍三十二里（約十六公里）。平城外郭爲方形，每面二門，共八門，北有乾元門及中陽門，東有東掖與雲龍兩門，西有西掖門與神虎門，南有端門及中華門，諸門且飾以觀閣。平城外郭城內，以街劃分坊里，坊內開巷道，大坊可容四五百家，小者容六七十家。平城之西北爲宮城，稱爲西宮，其城周達二十里，爲泰常八年所築。其四角起樓女牆，門不施飾，城無護城河。宮城南門外立二土門，內立宗廟，廟開四門，各隨方色（即東廟青、西廟白、中廟黃等），瓦屋。其西立太社，爲左祖右社之制。殿西鎧仗庫，有屋四十餘間；殿北有絲、絹、綿、布倉庫，有土屋十餘間。其大殿爲西昭陽殿，爲天興六年所建。東宮在城西，延和三年（434）所建，其宮垣亦開四門，瓦屋，四角起樓，其屯衛爲宮城之三分之一。城內建有土窖倉庫，以盛穀米，大者八十餘窖，小者十餘窖，每窖四千斛（約 100 立方公尺）容量。平城之西有北魏郊天壇，其建築頗爲別緻，立四十九個木人，長丈餘，白幘、練裙、馬尾，被立壇上，於每年四月四日，宰牛羊以祭。壇東立有郊天碑，其城邑之制乃模仿參雜中原與北胡之特色。

　　北魏定都平城（山西大同）自天興元年（398），至太和十九年遷洛陽止（495），將近百年。在平城之北魏五帝（包括道武帝、明元帝、太武帝、文成

圖9-11 北魏平城京

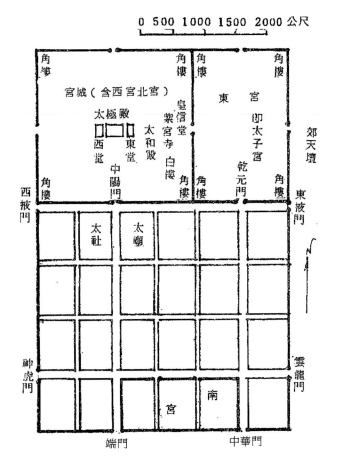

帝、獻文帝）歷年都從事宮室建設，故平城宮室宏大，幾乎佔平城面積之一半，爲平城建築之主體。宮室有東西南北宮，除上述東宮與西宮外，尚有北宮與南宮，南宮即灅南宮。又因遊牧民族行國性質，復建有陰山行宮以及雲崗之靈巖行宮供遊獵。其中以北宮最大，內有太和十六年（492）建之太極殿，爲大朝之所，其內有東西堂及朝堂，並夾建象魏（闕）。此種制度，已代替了周代以來三朝之制，以朝堂爲大朝之所，東西堂爲日常朝之所，改變了周代以來宮室平面之柵狀排列平面，成爲三合院式平面，這是宮室平面之大變化。以後隋唐營兩京（西京長安及東京洛陽）莫不循此例。東堂之東爲太和殿（爲太和元年，477年建），其東北有紫宮寺，南對承賢門，門南即皇信堂。堂之四周，圖古聖烈士之容，刊題其側。堂南對白臺，臺甚高廣，臺基四周列壁，閣道自內而升，北魏之圖籍秘錄，悉積臺下。臺西即朱明閣，侍官出入必經之處。御路

之南，有蓬臺及白樓，樓甚高聳，並架觀榭於樓上，樓內外壁皆以石粉粉刷，
皓曜素白，故稱白樓。白樓上置大鼓，晨昏使以千槌，為城門及坊里門啓閉
之候，稱為戒晨鼓。其南有皇舅寺，係北魏昌黎王馮晉國所造，有五層佛圖
（塔），其神之圖像，皆以青石刻之，加以金銀火齊，眾綵之上，煒煒有精光。
寺南有永寧七級浮圖，其制甚妙。西宮在平城之西，其外垣牆周迴二十里（約
十公里），原為道武帝大選朝臣之所在，其城為明元帝所築。而靈巖行宮在雲崗
之武周山，其行宮內建有洛陽殿，殿北有宮館，並引武周川之支渠入行宮苑
池，其旁即著名之雲崗石窟佛寺。以上所述之北魏宮殿建築大多係土牆瓦屋，
因北方木材較少之故；且宮殿大都係平階，少有重樓；其土牆常削泥彩畫金剛
力士，並規畫黑龍盤柱，以為厭勝。在太和殿西有祠屋，以大月氏人所造琉璃
瓦覆蓋，最為莊麗。除外平城尚有寧光宮、承華宮、豐宮等。平城之西郭外（城
西）有北魏之郊天壇，並建郊天碑於其東，為郊天之處。東郭外有大道壇廟，
甚為壯麗。平城之城南有北魏明堂、辟癰與靈臺，與洛陽相同，惟其制異古，
當如後述。此外，北魏陰山行宮在雲中城北之白道嶺北阜上。其城角隅圓而不
銳，四門列觀，城內有臺殿，著名之講武臺即在其內；並有北魏世祖太平真君
三年所起之廣德殿，其殿為四注式廡殿頂，並有兩側廊廡，堂宇有綺麗之藻
井，圖畫奇禽異獸之象；殿之西北有焜煌堂，雕楹鏤桷，若未央宮之溫室。此
為北魏之陰山行宮之概況。

　　再論及東晉及南朝之首都建康之都城計劃及宮室配置狀況如下：

　　東晉及南朝之都城建康在今覆舟山南、秦淮河北五里。城周凡二十里十九
步（約十公里），有十二門，南面四門：正中為宣陽門，或名白門，次東開陽
門，宋改為津陽門，最東為清明門，最西為陵陽門，後改為廣陽門，一名尚方
門；北面四門：中為廣莫門，陳改為北捷門，次西為玄武門，齊改為宣平門，
最東為延熹門，最西為大夏門；東面二門：中為建春門，陳改為建陽門，南為
東陽門；西面二門：中為西明門，南為閶闔門，此為外城之城門；外城之內有
宮城，為吳大帝孫權所築之苑城，東晉成帝咸和年間（326～331）修繕為宮，
稱為宮城，又名建康宮，即世所謂臺城也。南面四門：正中為大司馬門，南對
宣陽門，相去二里，次東為南掖門，陳改為端門，最東為東掖門，北面二門：
東起為平昌門，齊改為北掖門，其西為大通門；東面一門，為東華門，宋稱為

圖 9-12　六朝南京城示意圖

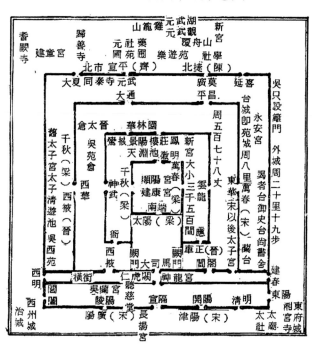

圖 9-13　吳石頭城遺蹟（清涼山鬼臉城）

萬春門；西面有西華門，梁改為千秋門。臺城之城周為六里一百十步（3.3公
里）。宮城內尚有二重宮牆，其第二重宮牆共有六門，南面二門：東為止車
馬，西為衛門；北面二門：中為鳳莊門，西為鸞披門；東有雲龍門，西為神虎
門，其周圍共五百七十八丈（1.5公里）。其第三重宮牆有四門，其名稱與孫吳

時相同。宮城內，有大小宮殿臺閣三千五百間。又秦淮河南北兩岸，自晉以來，設置竹籬門五十六處，即爲郊門或籬。至於城內之計劃，是以建康宮（在第三重宮牆內）爲中心，其宮南門（即南端門）直通外廓城之宣陽門有朱雀航；朱雀航與第一重苑牆交會處有兩闕，即神龍與仁虎闕，爲梁天監七年所立，即陸倕所謂「穹窿反宇，形聳飛棟，勢超浮柱，色法上圓，製模下矩。」爲上圓下方之宮闕。隋文帝開皇九年（589）平陳後，下令全部拆去六朝之建康宮城邑宮室，並犁爲耕田，故六朝遺蹟少有存在者。李白詩所謂「晉代衣冠成古丘」，以及韋莊《金陵圖詩》所謂：「六朝如夢鳥空啼」，則知即使在唐代，六朝故宮已成廢墟田丘；至現在，六朝之遺蹟，亦僅剩一些不怕火燒的蕭梁諸墓神道石柱、翁仲、石獸而已，六朝金粉，已成鏡花水月，聊供詩人墨客吟咏耳！

第四節　魏晉南北朝時代之宮室苑囿臺榭建築

一、三國時魏之宮室苑囿臺榭

（一）洛陽之宮室與苑囿臺榭

洛陽宮室在董卓燒毀南北二宮後，曹操曾再修復東漢之北宮於大夏門內（洛陽北面西上之城門）。魏文帝復繕漢平洪殿爲建始殿於北宮承明門內，以朝群臣。故曹植詩云：「謁帝承明廬。」即於此殿。至魏明帝青龍三年（235）大治洛陽南宮，並於原漢崇德殿址起昭陽殿、太極殿，並築總章觀。其中以太極殿最爲壯觀，高十餘丈，殿內有四金銅柱，殿內作井，有金井欄，金博山轆轤（汲水之金器），並有金蛟龍負山於井上。[註6] 昭陽殿居太極殿之北，屋脊上有銅鑄黃龍高四丈，鳳凰二丈，並另分置黃龍、銅鳳於殿前。其興建時，明帝躬親握土以率之，百官公卿以下至於太學生，莫不展力效命，可見勞役之重。並於青龍二年（234）建九龍殿於崇華殿舊址，並引穀水過於殿前，並有玉井綺闌，造蟾蜍含受九銅龍之吐水，玉井內有巨獸、魚龍曼延，稱爲九龍池，實與今日噴泉相仿。

至於臺觀方面，有魏文帝黃初二年（221）所築之陵雲臺，在宣陽門內，臺高二十丈（約爲四十八公尺），登其上可見二十公里外之孟津。據《孟津世說》

〔註6〕見元《河南志》，引華延儁《洛陽記》，世界書局出版，民國 52 年 11 月版。

載，陵雲臺樓觀極爲精巧，所有木材先稱其輕重，依上輕下重之法則，架其結構，使結構輕重分配均勻，故臺雖高峻，且常隨風搖動，但終不崩壞。魏明帝嘗登於其上，懼其勢危，另以大材扶持之，臺樓即崩壞，當時人認爲輕重力偏倚之故。〔註7〕另造其他觀臺如總章觀，觀上有翔鳳於屋脊上，爲才人及宮女所居；聽訟觀，太和元年（227）改建，於華林園內；並建有凌霄觀，及爲善屬文之官吏所建崇文觀，並爲力士鬥虎之宣武場上造宣武觀。明帝並改建大夏門爲三層樓，其高百尺，又名百尺樓。洛陽苑囿最大者爲芳林園，原東漢之濯龍園，《東京賦》所謂：「濯龍芳林，九谷八谿，芙蓉覆水，秋蘭被涯。」即此園。在洛陽城西北隅之大夏門內。文帝黃初五年（224）〔註8〕，開鑿天淵池。黃初七年，又於池中築九華臺。明帝景初元年（237），取白石英及紫石英與五色大石（採於太行穀城之山，太行山在洛陽北一百公里，穀城山在洛陽東北三百公里），建景陽山（園景內之假山）於芳林園中。園中種植松竹草木。園內並有九江，九江匯成圓水，水中作圓壇如辟廱狀。園中有蔬圃，植有宮庭之荣蔬，並有玉井汲水以灌溉。井以珉玉砌之，並以緇石爲井欄，石工精密。景陽山之景更爲壯麗，山上有都堂，堂上建方形之湖，湖中立御坐石，石前建蓬萊山，曲池接筵，飛沼拂席，堂上石路崎嶇，巖嶂峻險，雲臺風觀，建於巒阜，遊觀者升降阿閣（閣道），出入虹陛（閣道以拱架造成），極爲壯觀。並引水山上，造成人工瀑布，潺潺之聲不斷，水濺層石，竹柏蔭於石上，芳溢六空，實爲神居。這是中國庭園之特色，此種自然式之庭園，是將自然景物濃縮進入眼簾之中。換言之，即企圖將宇宙中之大我促使其接近個人之小我。於是大我與小我在潛移默化中逐漸和諧（Harmony）而趨於統一（unity），這就是天人合一之哲學，亦用於造園與景觀之創造（Garden & Landscape making）。此外，文帝所造之茅茨堂（效堯堂三尺，茅茨土堦）亦在芳林園內，芳林園後因避齊王曹芳之

〔註7〕吾人認爲井幹構架所造之高臺，受水平風力之作用時，因構架之節點（Joints）非爲完全剛性（Rigidity），故整個構架會依風向造成側傾（Side-Suay），這就是凌雲臺隨風搖動之原因；此時之尚未破壞是因暫時保持塑性平衡（Plastic Balance），但因魏明帝加以大材撐持井幹構架之下層，此種平衡即遭破壞，故臺樓崩壞乃是意料中之事，蓋因明帝所用撐材無法到達臺樓頂層，此時之崩壞，吾人推定當自撐材以上諸層開始，以下諸層之破壞當係受頂層所掉落土石壓壞。

〔註8〕本國帝王年代其下有括弧之數字，表示西元年代，以下皆相同。

諱改稱華林園，華林園到北魏時又大整理修建，詳後。

（二）鄴都之宮室苑囿與臺榭

鄴都為曹操創業之根據地，為魏五都之一。曹操嘗在鄴都興建北宮，北宮南有御道，直對中陽門（鄴都南正門），御道兩旁有曹操引漳水自城西流入城南稱為長明溝之渠水夾峙著，御道東西面為曹操於建安十八年建造之宗廟與社稷壇。北宮內有玄武池文昌殿，玄武池係練水師之所，文昌殿為曹操僭位大朝之所。《魏都賦》曾描寫文昌殿之壯麗，該殿棟宇宏大，若崇山崔嵬，似懸雲高垂，柱用瓌材（巨材），牆用版築，札橑複結，斗栱重施，虹梁並互，朱桷支離，其天花之藻井有倒懸之荷花，正脊與垂脊端有龍首之吻，以洩雨水於水池中。文昌殿四周有諸殿門闥已如前述。

吾人再論及鄴都之西面著名銅爵園內之三臺——銅爵臺、金虎臺與冰井臺。此三臺又歷石趙與北齊之增修，已非常壯麗，遠望之宛若仙居。可惜歷三百六十七年毀於北周武帝之卑宮室主義之拆除槌下。

銅雀臺，亦名銅爵臺，在鄴都西北隅銅爵園中，為曹操在建安十五年（210）所建。以鄴都之城牆為基壇，高達十丈（二十四公尺），其內有房室一百零一間，即晉陸雲《登三臺賦》所謂「深堂百室，層臺千房」。臺前立有雙闕，這是漢代之通例。臺階以白石做成，稱為「玉階」。臺之大廳稱為「蘭堂」，其內之房有洞房、曲房、陽堂、陰房、潛室、玩瓊宇、陋雨館之名。洞房與曲房為燕居之室；陰房在北，陽堂在南，因受日照時間之不同，故陽堂多溫，陰房夏涼；而玩瓊宇與陋雨館則純為觀眺八方之館室。銅雀臺最顯明之特徵就是臺樓屋頂正脊有飾銅雀為脊飾，遠望之，如銅雀飛翔於空，故名為銅雀臺。如《魏都賦》所謂：「雲雀隉薨而矯首，壯翼摛鏤於青霄。」即指薨標之銅雀也。依漢之制，闕前常有石獸之刻石。日人在河南臨漳銅雀臺故址挖我國之古物（在抗戰前），

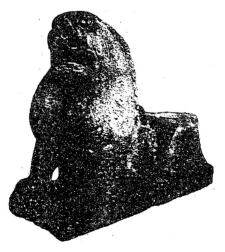

圖 9-14　銅雀臺石獅

現藏於日本大倉集古館

曾挖到石獅一隻，其雕刻手法古樸，昂首隆胸，頗類似高頤墓前石獅，可知其為同時代之作品。漢獻帝建安十八年（213）九月曹操復造金虎臺。其位置亦在鄴都西北之銅爵園中，在銅雀臺之南。臺高八丈，稍低於銅雀臺，亦以鄴都城牆為基壇；其內有房室一百零九間。名金虎臺，蓋因其薨標有銅虎之飾。鳥獸之飾常見於屋頂之脊飾，如武梁祠石室後壁之宮殿石刻，金虎臺亦師其遺法。其後，曹操又建冰井臺於銅雀臺之北。高亦八丈（十九公尺），有房室一百四十五間。並築冰室於地坪層，冰室穿鑿數井，井深皆十五丈（三十六公尺），作為寶藏之用。藏有冰及石墨，石墨可供書寫，又燃燒難盡，故又稱石炭（煤）；又有粟窖及鹽窖，以備非常之急需。銅雀、金虎、冰井合稱三臺，《魏都賦》描寫三臺之狀有「三臺列峙以崢嶸，周軒中天」之句。此三臺皆以直行及周行之閣道相連，直行閣道稱為徑道，周行閣道稱為營道，由於閣道之相連，故三臺之樓閣相通，構成一體。至於三臺之供望遠之窗牖，以陸雲之《三臺賦》所述：「闢南窗而蒙暑，啟朔牖而履霜。」而研究，當為臺之南面皆開窗，以受南風而避暑，秋日可由北面之牖口倒除地上之結霜。曹操臨終前囑其子施緦帳於臺上，朝夕使宮人吹歌，望其陵葬處，可見其人之風流。

（三）魏許昌都

曹操挾天子以令諸侯，建安元年（196）遷獻帝於許昌，是為許都，並建宗廟社稷，制度草草。魏篡漢時，遂大興土木，建造宮殿，稱為許昌宮。其中以魏明帝太和六年（232）秋九月所建之景建殿最為壯麗，明帝並命何晏作聞名之《景福殿賦》以誌盛。今依《景福殿賦》敘述其制度如下：

1. 建殿緣起

魏明帝東巡許昌，時值六月，暑熱難耐，故建殿以避暑，如賦文：「感乎溽暑之伊鬱，而慮性命之所平。」可知。

2. 擇吉定平

視天文地理，辨方正位，以水定平，以臬定向，如賦文：「儷天地以開基，並列宿而作制，制無細而不協於規景，作無微而不違於水臬。」這是我國古代建宮立殿必行之禮。

3. 配置

景福殿為中心，其南有承光前殿，亦與景福殿同時建造，內有房室七間；

其北連永寧殿、安昌殿、臨圃殿，再及於後宮百子殿；其西講肄場（講武場），場爲高高之臺壇，有臺階，臺階分左右，左爲城階（有梯級），供人行，右爲平階（斜道），供車行；其東建有永始臺、承露盤，以及靈沼，靈沼邊建有高昌觀與建城觀；臺殿宮觀之間皆連以閣道，所謂：「飛閣干雲，浮階乘虛。」即是指閣道之高峻連綿。

4. 平面

景福殿之平面爲一四合院式平面：其前殿即爲承光殿，爲一個七開間大殿；其東廂又稱東序堂，內有溫房及羲和房；西廂又稱清宴堂，有涼室及望舒室；東序堂開一門，稱爲建陽門，以吸收冬日之陽光；清宴堂開金光門，以引進夏日之清風。故冬不凄寒，夏無炎燀，可見古人重視環境學（Environmental Technology in Architecture）〔註9〕。北面則爲陰堂，有方形窗，並有九道門戶，以通後宮。

5. 臺基

以《景福殿賦》所云：「建高基之堂堂，羅疏柱之汨越，肅坻鄂之鏘鏘。」可見其臺基甚高，其臺基上有蜀柱與勾欄。

6. 樑柱

其樑，狀如賦文：「雙枚既修，重桴乃飾。」雙枚爲重樑，楹柱用銅鑄成，並以玉石做成之柱座，即所謂：「金楹齊列，玉舄承跋。」其他木質樑柱之材均經磨肅，刻華，並漆以油漆。

7. 斗栱

《景福殿賦》所云：「桁梧複疊，勢合形離；……欂櫨各落以相承，欒栱夭蟜而交結。」桁梧爲斗栱，欂櫨爲斗，欒栱爲栱，可知其斗栱重疊而施。但斗栱之制度已無實物可據，可能已從東漢一斗二升斗栱變爲一斗三升，因東漢一斗二升斗栱，除其兩升已承一枋子外，其斗上已有一枋子，此即演變成一斗三升之前聲。

〔註9〕 建築環境學又稱室內環境學，包括建築物理之理論與室內環境控制（Enuiornmental Control）之實際，前者係研究建築物所遭受大自然之熱、空氣、光、聲而產生之採光、通風與隔熱、隔音等物理問題，而後者即以人爲機電以輔助解決室內溫度與濕度問題，即爲空氣調節。

8. 天花

景福殿之天花為方形藻井，藻井四角並有反植荷花，荷花以木刻鏤而成，並粉以五彩之色，即賦文所云：「茄蓉倒植，吐被芙蕖，繚以藻井，編以綷疏，紅葩靽韡，丹綺離婁。」

9. 屋宇與陽馬

景福殿之屋宇有飛簷曲線，由賦文：「飛櫩翼以軒翥」可知。其屋之翼角有放射之角椽以承瓦，即賦文：「榱桷緣邊，周流四極。」屋宇之簷椽並加髹丹漆，以承刻文之瓦當，如賦文：「列髹彤之繡桷，垂琬琰之文璫。」而陽馬為屋翼角之角梁與仔角梁所造成的博風面，陽馬係用於承角椽者，景福殿之角椽或圓或方，如賦文：「爰有禁楄，勒分翼張，承以陽馬，接以圓方。」禁楄為屋翼之角椽。

10. 屋頂

以《景福殿賦》云：「南距陽榮，北極幽崖。」榮為博風，可知為歇山式屋頂；又賦文：「雙枚既脩，重桴乃飾。」雙枚為重簷，重桴為重棟，可知景福殿為一重簷式歇山屋頂，並有反宇舉架，即賦文：「反宇輖以高驤。」吾人再依據魏韋誕之《景福殿賦》：「飛甍疏而鳳翔。」可見屋脊上亦有銅飛鳳之脊飾，這是自建章宮鳳闕（漢武帝時）以來之通例。景福殿屋頂亦係瓦蓋。

11. 勾欄與閣道

景福殿之各宮殿臺觀皆以閣道相連，如賦文：「飛閣干雲，浮階乘虛。」所謂「飛閣」與「浮階」皆為閣道，或稱平座。閣道上的勾欄，景福殿之勾欄亦成長方格形。兩望柱之間有橫欄（楯），橫欄作龍蛇之飾，望柱作成瓊花形，即賦文：「欞檻邳張，鈎錯矩成，楯類騰蛇，摺似瓊英，如螭之蟠，如虬之停。」勾欄裝飾龍蛇蟠停狀，以此殿最早，此種手法尚影響後代之勾欄，今現存隋代安濟橋（《小放牛》平劇上稱為趙州橋）之勾欄即是此種手法。

12. 裝飾與彩畫

景福殿之裝飾除前述者外，有青瑣銀鋪為闥闈之飾，「落帶金釭，明珠翠羽」為壁飾等等。並有五彩之壁畫，其題材有列女傳之人物，以為椒房宮女之準儀，如齊之虞姬、周宣王之姜后、齊宣王后鍾離春、楚莊王之樊姬，以及漢成帝之班婕妤，孟母等等。其彩畫之程序如賦文：「文以朱綠，飾以碧丹，點以銀黃，爍以琅玕。」故彩畫使室內外造成金碧輝煌，文彩璘班之感，其彩畫之技術實已成

熟。此種朱文碧地（或綠文丹地）點金彩畫，實爲宋代碾玉裝彩畫之濫觴。

13. 造景與其他裝飾

　　景福殿東面爲佈置園景之區，除建有永始臺、凌雲承露盤、高昌建城兩觀外，並設有虞淵池，仿文王之靈沼之景，養有玄魚白鳥（鶴），並引洧水支流入池，池內設蚪龍吐水，水內並置輕舟以盪，池內小島竹叢並棲有鷗鷺等鳥。其園林植以萬年樹、紫榛樹、槐樹、楓樹，並鋪種芸香草、杜若草於園圃。此種造園法可知當時以人工模仿自然，足與今日媲美。景福殿其他裝飾，如殿前立有華表，並有天祿獅子，如魏卞蘭《許昌宮賦》所描寫景福殿前之獅子有：「天鹿軒耄以揚怒，獅子鬱拂而負楨。」其獅子可斷知與銅雀臺獅子同樣式，並有銅人，鑄成長狄之形，坐於高門（承光前殿南正門）之側堂。惟此銅人非爲始皇之銅翁仲可知，因據《水經注・河水》謂魏明帝欲徙金人至洛陽，因甚重無法搬動，僅移到壩水西面而已。並列鐘鐻於景福殿庭中。

圖 9-15　曹魏景福殿平面想像圖

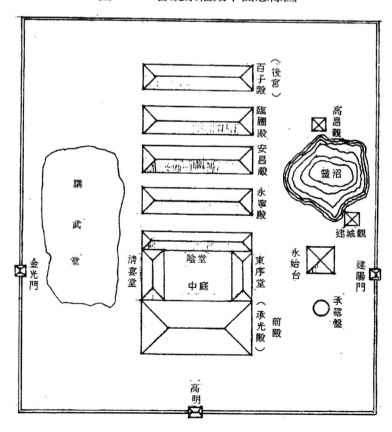

二、三國時蜀、吳之宮室苑囿與臺榭

三國時蜀之新宮（又稱蜀宮）在成都城之正中央煤山小丘，亦即今日成都市提督街、御街、貢院街之處。﹝註10﹞其處正位於小丘上，故《蜀都賦》稱：「營新宮於爽塏」。蜀宮之門稱爲陽城門，門前有一對華闕，其門內諸宮闈門裝飾華麗，故左思《蜀都賦》稱：「金鋪交映，玉題相暉」。除大殿外，尚有飛觀雲樹，登於其上，開高窗足以臨眺邛崍、峨嵋等山，立於綺窗足以鳥瞰岷江。其閣觀皆以延閣（閣道）連之。這是蜀宮之大概。

至於吳都建業之宮殿，有太初宮與南宮。太初宮原爲吳之建業離宮，至吳大帝黃龍元年（229）九月正式遷都建業後並無修繕，直至吳大帝赤烏十年（247）始修治初宮，並利用獻帝建安二十四（219）年所建已歷二十八年之武昌宮木材及瓦做爲建築材料，（又《水經注·湘水》載吳大帝立孫堅廟於武昌，曾南至二百五十公里外長沙發西漢長沙王吳芮冢，並取其木材建廟，可知當時吳地木材之缺乏。）太初宮之正殿爲神龍殿，並仿春秋闔閭夫差造吳宮之遺法，築太初宮城，方三百丈（720公尺），面積達52公頃。至吳後主孫皓寶鼎二年（267）夏六月建昭明宮，方五百丈（1.2公里，面積144公頃（宮城）。太初宮在六朝故城第三重宮牆，昭明宮在故城之第二重宮牆（晉成帝所築之臺城在第一重宮牆），如圖9-12所示。昭明宮之門名特異，東爲彎碕門，西爲臨硎門。據《三國志·吳志·孫皓傳注》，孫皓營昭明宮時，自二千石以下官吏皆需督攝伐木工作，並破壞諸營地要塞，大開苑囿，起土作假山，其樓觀數以萬計，可見其浩大之一般。又孫權於赤烏十年修太初宮時，曾移居南宮，兩宮有臨海殿及赤烏殿，後都併入昭明宮內。據《吳都賦》描寫昭明宮狀況云：「東西膠葛，南北崢嶸，房櫳對櫺，連閣相經；……高閣有閌，洞門方軌，朱闕雙立，馳道如砥，樹以青槐，亘以綠水。」可見其房室之多。洞門爲昭明宮南正門，其寬供兩車並行，宮南立有一對朱闕，馳道是宮南至秦淮河畔柵塘市肆之御道。

三、西晉時代之洛陽宮室臺榭與苑囿

西晉時代之洛陽承襲魏洛陽宮室，少有建設，僅修繕並增廣魏之宮室苑囿

﹝註10﹞見劉傑佛著《憶祖國河山》，「天府成都」，微信新聞報印行，民國55年1月，頁406。

而已，今敘述如下：

（一）太極殿

原魏明帝青龍三年（235）建造，至西晉時增修，成為擁有三百六十四間堂室大殿。據典籍載，[註11] 太極殿本身有十二間，殿前南行仰閣計三百二十八間，南上總章觀十三間，東上凌雲臺十一間，殿前有數株萬年樹。

（二）洛陽十八觀

原有魏之總章觀、聽訟觀、凌霄觀、崇文觀、宣武觀，再加上西晉之臨商觀、凌雲觀、宣曲觀、廣望觀、閶風觀、萬世觀、修齡觀等等。除崇文、宣武、凌霄三觀外，凡九觀皆高十六丈（三十八公尺），並以雲母飾窗檻及窗軒，日耀之，則煒煒有光輝，極為壯麗。

四、東晉與南朝建康宮室臺榭與苑囿

東晉與南朝皆定都於建康（今南京市），大都沿用孫吳建業都城之昭明宮與太初宮之宮室。東晉時修繕吳昭明宮稱為苑城，或稱臺城，但在東晉成帝咸和三年（328）焚毀於蘇峻之亂。蘇峻之亂平定後，成帝於咸和五年（330）九月始造新宮，至咸和八年（333）新宮落成，歷二年四個月。新宮又名建康宮，即為六朝之臺城，其周八里（四公里），面積約四百公頃，較吳昭明宮猶大二倍，有宮門八道，已述於前。此時宮室僅就吳宮室修繕而成。建康宮至西晉孝武帝太元三年（378）二月又重修，尚書令謝安主其事，將作大匠毛安之負責工程之進行，歷五個月方竣工。除重修原有宮室外，並新建太極宮，長二十七丈（六十五公尺），高八丈（十九公尺），內部極為壯麗，內外共有殿宇大大小小合計三千五百間，亦稱新宮。並於新宮之東面建東宮，以為太子所居（太元十七年）。太元二十一年（396）建清暑殿於新宮之南，用以避暑。惟西晉時朝會與宴飲之所皆在新宮之東西二堂。[註12]

至於劉宋篡晉後，沿用東晉宮室，至孝武帝大明年間（457～464），大修宮室，先後建造正光殿、玉燭殿、紫極殿等諸殿，土木被錦，雕欒（栱）綺節

[註11] 見元《河南志》引《洛陽宮殿簿》，世界書局出版；《三輔黃圖》，成文出版社，民國59年版；《唐兩京城坊考》，中州古籍出版社，西元2014年版。

[註12] 據《古今圖書集成・考工典・宮殿部紀事》引玉海文，大原文化服務社出版。

（科），珠窗網戶，極爲壯麗。但孝武帝欲掩飾大修宮室之譏，約群臣共同參觀玉燭殿，殿內臥室之牀頭有土障（以土築以固定牀之用），壁上掛有葛燈籠以及麻繩之拂塵，讓群臣稱讚其儉素之德。〔註13〕此時之建康都除臺城外，尚有東府城、北邸與南第。宋廢帝永光元年，先後改爲長樂宮、未央宮、建章宮與長楊宮，其用意欲與漢威德比隆，其實差遠矣！

　　而南齊代宋後，齊高帝改設建康宮之竹籬外城爲都牆，設六門（480）。此建康之外城城周達二十里十九步（約十公里），已包含劉宋四宮於城內，宮室仍沿用之。齊武帝永明元年（483）才建青溪舊宮，在臺城東北之青溪，並作新婁湖苑。名爲舊宮，其實新建，免遭物議。東昏侯永元二年（500）火燒後宮璿儀殿、曜靈殿等十餘殿，延燒至柏寢北達於華林園，西更遠至秘閣，共計燒毀房室三千餘間。東昏侯聽趙鬼之策，復建芳樂殿、玉壽殿、仙華殿、神仙殿、芳德殿、大興殿、含德殿、清曜殿、安壽殿等十餘殿。諸殿之裝飾與彩畫，窮極綺麗，如刻畫雕綵，青玕金帶，並以麝香塗壁。其中以供潘妃居住之神仙殿、永壽殿、玉壽殿最爲綺麗，據《南史·齊廢帝本紀》稱：「三殿皆飾以金璧；玉壽殿作飛仙帳，四面繡綺，窗門盡畫神仙；又作七賢（竹林七賢），皆以美女侍側；鑿金銀爲書字、靈獸、神禽、華炬爲之玩飾（壁畫上之裝飾）；椽桷之端悉垂鈴佩；江左舊物有古玉數枚，悉裁爲鈿笛；莊嚴寺有玉九子鈴，外國寺佛面有光相，禪靈寺塔諸寶珥，皆頗取以施潘妃殿飾。」可見其爲殿飾已取盡後宮珍玩以及諸佛寺裝飾。復取民間珍寶，並令賦稅皆折以金銅，猶未能足；潘妃所居神仙殿之大廳內，鑿金做爲蓮花成列鋪以地上，令潘妃行其上，即稱潘妃步步生蓮花。〔註14〕

　　梁代齊後，梁武帝亦因南齊宮室而用之，僅於天監十二年（513）新建太極殿爲大朝之所。太極殿面闊爲十三開間之大殿，亦設有東西堂爲朝宴之所。考東西堂之制，始於魏明帝所建之太極殿，其殿設東西堂，爲朝宴之所，以代替周代以來三朝之制，稱爲東西堂制，大朝居中，日常朝則在東西堂行之，是爲南北朝宮城平面之一大變化。〔註15〕後太極殿及東西堂毀於梁元帝承聖元年

〔註13〕同上，《考工典·宮殿部彙考》。

〔註14〕見《資治通鑑·齊紀九》，第一百四十三卷東昏侯下。

〔註15〕引黃寶瑜著《中國建築史·魏晉南北朝建築》，民國50年9月，中原建築叢書。

（552）侯景之亂軍火中。

陳代梁後，大事修葺梁末侯景亂後焚毀之宮室，陳武帝永定二年（558）重建梁時之太極殿，詔由中書令沈眾與尚書少府蔡儔主其事。其中柱為樟木，大十八圍（二十七公尺周，徑八公尺餘），長四丈五尺（約十公尺），可見殿之壯大。太極殿循梁之例，亦有東西堂。陳宣帝太建四年重建東宮，由將作大匠監作，極為龐大，歷五年至太建九年（577）完成。陳代興建宮室最多者為陳後主。據《資治通鑑・陳後主紀》載，陳後主至德元年（584），於光昭殿前興建臨春閣、結綺閣與望仙閣。三閣之高皆數十丈，皆有數十房間，其窗牖、壁帶、懸楣、欄檻等皆以沈檀木（沈香與紫檀）為之，又飾以金玉，中間飾以珠翠，外施珠簾，內有寶牀、寶帳，其服玩之屬，瑰奇珍麗，近古所未有；每當微風拂來，香聞數里。閣下積石為山，引水為池，雜植奇花異卉。後主自居臨春閣，張貴妃居結綺閣，龔、孔二貴妃居望仙閣，諸閣建有複道相連，以便交相往來。此為集宮室與苑囿建築於一處——宮苑建築之精華。至於離宮中之景陽殿，位於今之玄武湖畔。其旁有景陽井，為陳武帝與張、孔二妃避隋兵之處，其井欄有臙脂痕，又名臙脂井，今名為銅鉤井。

六朝建康都城之苑囿在城北玄武湖畔之樂遊苑。玄武湖東晉時稱為北湖，本為孫吳之後湖，乾涸為沼澤桑泊，晉元帝年間（317～322）復瀦潴為湖，並築長堤六里，以壅北山之水。至宋元嘉二十三年（446），興建樂遊苑，並改稱玄武湖，立蓬萊、方丈、瀛州三神山於湖中，湖畔並建黑龍潭廟，其西南之覆舟山更建樓觀，以為遊宴修禊之用。宋大明三年（458）更建上林苑於玄武湖北，並引玄武湖水向南流入華林園中，使三園合成為京師之遊樂區。復建正陽殿與林光殿於樂遊苑中，並置藏冰井於湖畔。湖南並有梁昭明太子所建菓園，並立亭觀，稱為元圃，有疏圃堂。北宛三園之景，在「疏山開輦道，間樹出離宮」，宮館掩映於明湖之中，加上湖畔之楊柳，湖中之菱荷，遠望蔣山（今鍾山）之浮雲，正是六朝著名遊樂園景勝地。每逢煙雨濛濛之時，更具詩情畫意，充滿了江南風景之情調。〔註16〕六朝之苑囿，尚有臺城西北之芳林園、芳樂苑，及城西之西苑及城南之南苑，均甚著名。尤其是南苑，其景如梁何遜《南苑詩》云：「花門闢千扇，苑戶開萬扉，樓殿聞珠履，竹樹隔羅衣。」極富自然園景美。

〔註16〕參見《首都志》第五卷「水道後湖」，正中書局出版，民國55年版本。

五、後趙東魏與北齊鄴都宮室苑囿臺樹

　　後趙為石勒所建，為羯族，於永嘉六年（312）先據襄國（河北邢臺），其子石虎於咸康元年（335）遷都於鄴。石勒先於鄴都建太武殿，為東西堂之制，頗為壯大，東西長七十五步（109公尺），南北六十五步（85公尺），面積達七千平方公尺，利用咸和六年（331）夏豪雨漂流浮木百餘萬根做材料。並令張漸監作太武殿，於魏鄴都文昌殿舊址興建，探文石為基，臺基高二丈八尺（6.8公尺），殿上之屈柱（柱成盤曲形）、趺瓦，皆鑄銅為之，且有銅椽、銀楹、珠簾、玉壁，窮極技巧，又取長安銅人（即始皇之金人）置於殿前，以做裝飾；又作金龍頭，吐酒於殿東廂，龍頭口下安金蹲，可容五十斛；太武殿內之陳設，即所謂：「窗戶宛轉，盡作雲氣，復施流蘇之帳，白玉之牀，黃金蓮花，見於帳頂，以五色飾編蒲心而為薦蓆。」太武殿之後，建有御龍觀、披雲樓，為高大樓臺建築，《鄴中記》稱：「南連殿闕，北矚城池，繡欄凌雲，彤梁接霧。」

　　石虎復於太武殿前造樓，高四十丈（一百公尺），以珠為簾，以五色玉為珮，每當風至，珠玉觸擊，如音樂之聲凌空而過，路人皆仰觀之，並取諸異香之粉，撒於樓上，風吹四散，謂之芳塵臺。〔註17〕此外，石勒於襄國城西建有明堂、辟廱及靈臺（331）。永和三年（347），石虎聽沙門吳進之言，須苦役晉人，以厭其將興之氣，遂命尚書張群發動近郡男女民工共十六萬人，十萬輛車子為運輸工具，築鄴北之長牆和華林苑，促張群挑燭夜作，建三觀、四門及長牆數十里，其中三門通漳水，並以鐵扉做水門，值暴風雨，死者達數萬人。據《鄴中記》載，由鄴至襄國，起殿臺、行宮四十一所，較著名之臺，即為魏時銅爵園之三臺。銅雀臺原高十丈，石虎更增二丈；並建五層樓於臺上，連棟接楱，彌復臺上，樓名為命子窟，高十五丈，並建一銅雀於樓巔，於是銅雀臺全高二十七丈（六十六公尺）。樓瓦為青色，盛水不滲，土人每拾做硯臺，即著名之「銅雀瓦」。石虎並重修銅雀臺北六十步之冰井臺與銅雀臺南之金虎臺，即成為鄴都著名之三臺。此外，石虎復於鄴都南正門鳳陽門立層樓於其上，樓屋頂有銅鳳頭，高一丈六尺，使鳳陽門全高達三十五丈（七十九公尺），實為我國古代最高之城樓。另於東城上建東明觀，觀上加一金博山（銅鑄博山爐），稱

〔註17〕　《考工典・宮殿部紀事》引《獨異志》。

圖 9-16　夏統萬城宮室配置想像圖

圖 9-17　後趙太武殿及東西堂平面想像圖

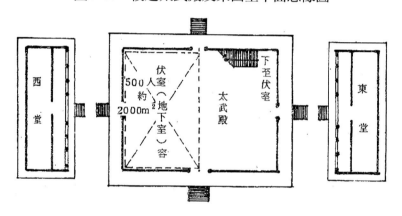

為鑭天；北城上建有齊斗樓，超出群樹，孤高特立。復作顯陽殿等九殿於大武殿後，取洛陽之鐘鏤、九龍、銅駝、飛簾，以四輪纏網車輸送至鄴，置於殿前。咸康六年（340），石虎復造梁馬臺於鄴城西漳水南，為閱馬講武之臺，基高五丈，列觀其上。此外，尚有玳瑁樓、凌雲觀等。總計，鄴城臺觀四十餘所。復於成帝咸康八年（342）以十州之軍費，動用民工五十萬人，修建鄴都至襄國閣道長三百里。此外發動四十萬人，修復洛陽與長安之宮殿，雖不竟其事，但亦可知其大興土木，勞民傷財之鉅大。石虎之鄴都宮觀之盛，酈道元《水經注》云：「鄴城東西七里，南北五里，飾表以塼，百步一樓，凡諸宮殿、門臺、隅雉，皆加觀榭，層甍反宇，飛檐拂雲，圖以丹青，色以輕素，當其全盛之時，去鄴六七十里，遠望苕亭，巍若仙居。」可見一般。

自後趙後，北魏孝文帝太和十七年（493）曾修建鄴宮，以為遷都洛陽後之

行宮用。至東魏時，孝靜帝復遷於鄴（534），天平二年八月（535）發動民工七萬六千人營作新宮，以僕射高隆之、司空冑曹、參軍辛術共主其事，至興和元年冬十一月（539）鄴新宮完成，已大致恢復後趙之舊觀。北齊簒魏後，始大興宮室。天保二年（551）改顯陽殿爲昭陽殿，並另建宣光殿、建始殿、嘉福殿、仁壽殿諸殿爲後宮，天保七年（556）建金華殿。當年並徵集民工匠師共三十萬人，重營毀於戰亂之鄴都三臺，以其舊基而更廣大之，並大起宮室與遊豫園於臺下，將三臺以閣道相連，於天保九年（558）三臺完成。並改銅雀臺爲金鳳臺，金獸臺（原爲金虎臺，石虎避其諱改爲金獸臺）改爲聖應臺，冰井臺改爲崇光臺。金鳳臺屋頂立銅鳳於堤甍（正脊），並有玉螭盤柱，臺前立有雙闕，極其工巧。此三臺於北周滅北齊後，北周武帝建德六年（577）春正月下詔：「僞齊叛渙，竊有漳濱，世縱淫風，事窮彫飾。或穿池運石，爲山學海，或層臺累構，概日凌雲。以暴亂之心，極奢侈之事，有一於此，未或弗亡。……方當易

茲弊俗，率歸節儉。其東山、南園及三臺可並毀撤。瓦木諸物，凡入用者，盡賜下民。」於是歷三百六十七年之鄴下三臺毀於一旦，僅存歷史陳蹟而已。而北齊在鄴所營之大朝稱爲太極殿，爲東西堂及前殿之三合院制，在原後趙之太武殿舊址，其制廣大。據《歷代帝王宅京記》[註18]，太極殿周圍一百二十步（今尺 216 公尺），基高九尺，以文石砌之，門窗以金銀爲飾，外畫古忠諫直臣，內畫古賢酣興之士，橡桁斗栱，盡爲沈香木，橡頭復裝以金獸頭，每間綴以五色朱紋

圖 9-18　魏、後趙、北齊鄴都銅雀臺想像圖

網，上屬飛簷以待燕雀，堵門石面，隱起千秋萬歲字及諸奇禽獸形，瓦以胡桃油漆之，光輝奪目。

六、北魏平城都之宮室、臺榭與苑囿

北魏自天興元年遷都平城後，大興宮室，先後完成宗廟與社稷（天興元年，398）、天文殿（398）、天華殿（399）、中天殿及金華室、雲母堂（400）、西昭陽殿（402）、西宮（404）、灅南宮（406）、豐宮（414）、營萬壽宮之永安殿與安樂殿（425）、承華宮（431）、東宮（434）、廣德殿（442）、太華殿（458）、崇光宮（471）。魏孝文帝時營七寶永安行殿（476）、太和殿、安昌殿及永樂殿（477）、皇信堂（483）、宣文堂、經武殿（488）、太極殿（493）等諸堂殿。其中以太極殿最為壯大，其平面為東西堂與朝堂之三合院制，其建材之用石曾遠取自洛陽八風谷之緇石。太極殿建於太華殿舊址，以安昌殿為內寢，皇信堂為中寢，四下為外寢，效古六寢之制。皇信堂在太和殿東北，堂之四周雕有古聖、忠臣、烈士人像之刻石，為張僧達及蔣少游之畫刊刻而成。寧先宮在平城都東七里灅水之西，近漢高祖被冒頓圍困之白登臺，寧先宮為獻文帝當太上皇時所居。據《魏書》云：「太上皇帝徙御崇光宮（即寧先宮），採椽不斲，土階而已。」其實不然，據曾親見該宮之酈道元稱：「宮之次東下，有兩石柱，是石虎鄴城東門（建春門）石橋柱，按柱勒趙建武（335～349）中造，以其石作工妙，徙之於此。余為尚書祠部，親所經見，柱側悉鏤雲矩，上作蟠螭，甚有形勢，信為工巧。」據此，寧先宮已遠運五百公里外之鄴都搬運石柱為華表，豈可稱該宮採椽不斲嗎？寧先宮正門向東，以面向平城都，其內有永安殿，是為正殿。平城都之苑囿，稱為鹿苑，在平城之北，北距長城，東包白登，連屬西山。鑿渠，引武川水注入苑中，分流宮城內外；又開鴻雁池、武川水渠注之。鹿苑南逕虎圈，每季秋之月，令勇士鬥虎之所。至於陰山行宮之廣德殿，其殿為四注兩廈（廡殿重簷），堂宇綺井，並有奇禽異獸之圖畫。殿之西北有焜煌堂，雕楹鏤栱，為避寒之室，效法未央宮之溫室。

七、晉與南北朝時代其他各國之宮室臺榭與苑囿

前趙（漢）建都於平陽（今山西臨汾），經劉淵、劉聰兩代大興宮室，規模漸備。平陽宮室之正殿為光極殿，為大朝之所；其北為建始殿，日常朝之所；

並立昭德殿與溫明殿爲後宮嬪妃之居；其苑囿有逍遙園，有李中堂，以其堂周植李樹茂密而得名；東宮爲太子所居，有延明殿：共有殿觀四十餘所。劉聰又欲營南北宮，因陳元達之諫而止。平陽宮室於晉元帝大興元年（318）爲石勒所焚毀。

前趙劉曜於平陽宮室毀滅後，遷都長安，大興土木。先後修治長樂宮與未央宮，惟規模視漢時爲小；並建酆明觀及西宮，極爲壯麗；又建凌霄臺於鎬池（即漢之昆明池），高入雲霄。劉曜之興長安宮室，奠定了前秦、後秦、北周乃至於隋唐長安建都之基礎。

前秦時代之長安，經苻堅之經營與修繕已甚有規模。其西堂宮宇壯麗，苻堅曾以此堂誇示車師王與鄯善王。並建驛路通諸州，二十里一亭，四十里一驛，路兩旁植楊槐樹。至後秦時，姚興大興佛法，乃立浮圖（塔）於永貴里（宮城內），立波若臺（講法臺）於中宮。並建有太極殿以朝群臣，及端門殿以爲治朝。

北周時，曾大興長安宮室。先後興建紫極殿、重陽閣、芳林園，且建長春宮（今陝西大荔縣）、懷州宮（今河南西部）、蒲州宮（今山西永濟）、洛陽宮（今河南洛陽）。其中以修復洛陽宮，規模最大，動員山東諸州兵四萬人修之，歷四十五日而成之，奠定了隋唐營東都城之初基。

再論及夏（407～431）爲赫連勃勃所建，亦曾一度據長安（418～431），立長安爲南都。立統萬城（今陝西省橫山縣西），其城於義熙九年（413）築之。據《魏書·赫連昌傳》，統萬城高十仞（八十尺，今尺十九公尺），基厚三十步（50公尺），上廣十步（16公尺），宮牆五仞（9.5公尺）；其牆經搗實堅硬，其臺榭高大，飛閣相連，皆彫鏤圖畫，被以錦繡，飾以丹青，窮極文采。統萬城有四門，南門爲朝宋門，東門爲招魏門，西門爲服涼門，北門爲平朔門。統萬城城南作祭天地五郊，北作七廟，左社右稷，一反古制。建有明堂以祀太一，立露寢以安上帝神位。宮門與闕連起，並建華林靈沼，崇臺秘室，通房連閣，馳道連屬。又興離宮於露寢之南，起別殿於永安宮之北，高構千尋，崇基萬仞，玄棟樓幌，有似翔鵬矯翼之飛簷。並建溫宮及涼殿，以隋珠金鏡爲綴飾，內部以人工採光及空氣調節（即以椒壁、爐溫製造暖氣，以玉盤盛冰，置冰於窖，以製造冷氣），故謂「日無晝夜之殊，年無冬夏之別」，而其裝飾，則爲：「楹

雕虬獸，節（斗栱）鏑龍离，瑩以寶璞，飾以珍奇。」其壯麗不下鄴都或建康。赫連勃勃營統萬城時，曾發動華夷十萬人，並由將作大匠叱干阿利主之。阿利性巧而殘忍，其築城時，蒸土爲城，錐入一寸，即殺築者而併築之；又鑄銅爲大鼓、飛廉、翁仲、銅駝、龍獸之屬，皆飾以黃金，列於宮殿之前，工匠被殺者數千人，眞是駭聞。

前涼自張軌建立後，稱霸河西，但仍稱臣於晉，都城姑臧（今甘肅敦煌），其子張茂曾築靈鈞臺，周輪八十餘堵（即斷面爲圓形，其周六百四十尺，約一百三十公尺），基高九仞（十八公尺），以供瞭望之用。至軌孫張駿又大修宮室，仿周代明堂建築，興建謙光殿爲正殿，其殿以五色彩畫，殿內壁柱飾以金玉，窮極珍巧。謙光殿之四面各建一殿，東面稱爲宜春青殿，即仿明堂木室之意，每年陽春三月居之，殿內章服、器物、彩畫皆以青色；南面稱爲朱陽赤殿，仿明堂火室之意，夏天三月居之，章服、器物、彩畫以紅色；西面稱爲政刑白殿，仿明堂金室之意，涼秋三個月居之，章服、器物、彩畫以白色；北面稱玄武黑殿，寒冬三個月居之，仿明堂水室之遺意，章服、器物、彩畫以黑色。謙光殿與四殿之四周下方並立直省內官之寺署於四方，皆各以方色，此乃仿周五官（太宰、春官、秋官、夏官、多官）府署之遺意。

南燕都城廣固（山東省益都縣），慕容熙曾築有龍騰苑，長寬皆達十餘里，以徒役二萬人建之。築景雲假山於苑內，基底方形，寬五百步（730 公尺）峰高十七丈（41.5 公尺）。苑內並築逍遙宮、甘露殿，皆連房數百，觀閣相交。鑿天河渠，以灌苑內曲光海、清涼池等，具有宮苑之特色。

第五節　魏晉南北朝時代之寺觀廟宇建築

一、佛寺及塔

我國之佛寺與塔顯然是隨佛教傳入才有的，故早期之佛寺與塔深受印度式樣之影響。佛教自東漢明帝永平十年（67）傳到我國後，明帝以當時蔡愔之白馬負經而至，遂於洛陽雍門西面立白馬寺，並將經函分置於蘭臺石室與白馬寺。明帝且令畫工畫佛像圖置於清涼臺及顯節陵內，並在白馬寺壁上畫千乘萬騎繞樹三匝之圖。永平十八年（75）八月，明帝崩，葬於顯節陵，起祇洹（爲印度式之窣都婆）於陵上，載於《洛陽伽藍記》，爲我國文獻記載最早之塔。此

後，笮融於東漢獻帝初平四年（193）建浮屠寺於彭城（徐州），上累金盤，下為重樓，內置裝金佛像，堂閣周迴廣大，可容三千人。以其容納人數而言顯係佛寺無疑，但是以屋頂上累金盤視之，則又為塔，蓋為早期塔狀佛寺，或可稱為閣樓式塔廟。此為我國典籍最早之廟塔記錄，比顯節陵之墓塔約晚一百二十年，載於《後漢書・陶謙傳》。專置舍利之塔，以《高僧傳》所載吳建業（今南京）建初寺之舍利塔為最早。據《高僧傳》載：「吳赤烏十年（247），天竺僧康僧會至建業，孫權使人求舍利子，既得之，權乃為建塔藏之，以始立佛寺，號為建初寺，因名其地為佛陀里。」舍利塔又稱阿育王塔，因阿育王曾造八萬四千塔以置舍利而得名，這是我國最早的舍利塔。又據《魏書・釋老志》載，天竺沙門（即僧）曇柯迦羅來洛陽，時於魏嘉平二年（250），構飾佛圖（即塔）於白馬寺，其蹟甚妙，為四方式，其塔制度，猶依天竺舊有形狀（此種塔可能為方錐形，由下而上累小之梯形券），而有九級，有印度式之剎柱與寶篋。但其塔之剎柱在東晉義熙九年（413）為大風折斷，載於《晉書・五行志》，這些都是我國早期佛寺與塔。

有關塔之起源與制度，因其在我國建築史上佔一重要地位，吾人必需詳細闡明之：

（一）「塔」字之來源與其名稱

「塔」字原為巴利語塔婆（Thupa）之省稱，梵語為窣都婆（Stupa），但亦有譯為「數斗波」或「私鍮簸」或略稱「偷婆」的。如《大唐西域記》卷一：「窣堵波，又曰偷婆，又曰私鍮簸，又曰數斗波，皆譌也」；《探玄記》第八：「塔者正音窣堵波，訛名偷婆，更訛單音塔也」；《法華文》卷三：「塔婆，此云方塔，義立也」；唐釋玄應《一切經音義》卷五塔注：「或云塔婆，或云偷婆，此云方墳，亦言廟，一義也」；《造塔功德經》序：「塔者梵之稱，譯者謂之墳，或方或圓，厥制多緒，乍琢乍璞，文質異宜，並以封樹遺靈，扃鈐法藏，冀表河沙之德，庶酬塵劫之勞」。塔亦有稱為浮圖、佛圖、浮屠，皆梵語佛陀（Buddha）之音譯。至於稱為塔廟（《魏書・釋志志》）、方墳（《一切經音義》）、土塚墓（《法華文句》）皆意譯之名。以上所引述「塔」之別名及原名，可以斷定塔之建築在最初時深受佛教之影響，塔能成為這樣的普遍當以佛教為原動力殆無疑義。

（二）塔之起源與形制

欲知我國塔之源流，需先知印度佛塔之起源。覆鉢式之窣都婆，原為古印度吠陀（Veta）時代王公之墳墓，墳上並有傘蓋之裝飾。關於傘蓋之源流本出現於古埃及之壁畫，作為王權之象徵，數百年後又出現於亞述浮雕以及波斯柏斯波宮殿（The Palace Platform, Persepolis）之石刻，其後又傳到東方之印度。〔註19〕此種覆鉢式之墳墓後為佛教徒所模仿而告普遍。據說，釋迦入滅（477）於拘尸那揭羅城之娑羅林樹下，遺體火焚，四方弟子八分佛舍利，收置於寶瓶，分建舍利塔八座以保存。所謂舍利，依《魏書・釋老志》稱：「佛既謝世，香木焚尸，靈骨分碎，大小如粒，擊之不壞，焚亦不燋，或有光明神驗，胡言謂之舍利。」此八座舍利塔為覆鉢式窣都婆，為佛塔之濫觴。自旃陀羅笈多（Chandragupta）擊敗亞歷山大部將塞琉卡斯（Seldeucus）而建立孔雀王朝（Maurya. Dynaty）後，其孫阿育王（Asoka 玄奘譯為無憂王）廣揚佛法，曾掘開八座舍利塔，共有八萬四千舍利，於各處分建八萬四千座舍利塔，分別供養膜拜。故佛塔至此普遍全印度各地。唐玄奘曾至中印度之摩揭陀國（Magadha），見到阿育王塔，據《大唐西域記・摩揭陀國》載：「地獄南不遠，有窣堵波，基址傾陷，惟餘覆鉢之勢，寶為厨飾，石作欄檻，即八萬四千之一也。」阿育王塔至今仍留下的是在西印度菩巴州（Bhopal）俾薩市（Bhilsa）西南六里之巽洽村（Sanchi）之大窣都婆，乃為紀年前 250 年所建，在二世紀巽伽王朝時再予增建，如圖 II-4 所示。全塔成覆鉢狀（即半球狀或饅頭形），下部為圓盤形基壇，高 4.25 公尺，直徑 36.5 公尺，有螺旋梯盤旋而上基壇，基壇四周有石欄圍繞，覆鉢半球形，為磚砌圓頂穹窿（Dome），其表面以石片覆蓋，高 12.8 公尺，直 32.4 公尺，石欄雕有釋迦本生故事隱約可辨。此種阿育王塔之形制一定，據《毘奈耶雜事》云：「佛言，應可用磚兩重作基，次安塔身，上安覆鉢，隨意高下，上置平頭，高 12 尺，方 23 尺，準量大小，中豎輪竿，次著相輪，其相輪重數，或一二三四乃至十三，次安寶瓶。」此種窣都婆不一定為藏舍利而建，藏佛之頂骨稱為「頂塔」，藏佛髮稱為「髮塔」，藏佛牙者稱為「牙塔」，藏佛指甲及足甲稱為「爪塔」，藏袈裟者稱為「衣塔」，藏佛之鉢者

〔註19〕引自 Amold Silcock 著，王德昭譯《中國美術史導論》第六章「寶塔內文」，正中書局，民國 43 年版。

稱爲「鉢塔」，藏佛之錫杖者稱爲「錫塔」，藏佛之瓶者爲「瓶塔」，藏佛之輿車者稱爲「輿塔」，與舍利塔，號稱「十塔」。其他有以釋迦之靈蹟處，造塔紀念，如《法苑珠林》卷三十七云：「諸佛常法，四處立塔，一者生處，二者得道處，三者初轉法輪（說法）處，四者涅槃處，謂之四處立塔。」如此一來，塔逐漸變成佛教之一種紀念性標幟。至於造塔之用意有六，據《華嚴經探玄記》：「又泛論造塔有六意，一爲表人勝，二爲令他生淨信，三令標心有在，四令供養生福，五爲報恩行畢，六生福滅罪。」此爲佛門造塔本意。自唐以後，塔已不專爲佛教之用途，而發展成風景之點綴以及風水之壓魘之用，則除佛塔之外，尚有風景塔與風水塔了。

至於塔之層數，原亦有限制，佛塔爲十三層，辟支佛塔五層，羅漢塔四層，輪王塔一層，載於《阿羅漢經》：「四人應起塔，佛、辟支、聲聞、輪王；輪王無級，羅漢四級，辟支五級，如來十三級。」塔上刹柱之相輪層數亦有限制，據《大乘十二因緣經》：「八人應起塔，如來露盤（相輪）八級以上，菩薩七盤，緣覺六盤，羅漢五盤，那含四盤，斯陀含三盤，須陀洹二盤，輪王一盤，若見亦不得禮，以非聖塔故。」是以佛塔之層數以及相輪之層數是以佛家證道深淺而分，不可逾越。

（三）塔的傳入我國與我國早期之塔

《洛陽伽藍記》云：「明帝崩，起祇洹於（顯節）陵上。自此從後，百姓冢上或作浮圖焉。」此顯節陵上之塔爲我國最早之塔，當爲窣都婆型式殊無疑問，督造此塔可能爲與蔡愔同來的攝摩騰與竺法蘭兩位天竺僧人。此後，《續述征記》曾載漢熹平中（172～177）某君立襄陽浮屠於沔水（即汴水）北，死後葬其旁，此亦當效顯節陵之浮屠者。至三國時，孫權爲康僧會所造之阿育王塔，亦屬此式。惟曇柯迦羅所造之白馬寺浮圖爲四方式的，形式與窣都婆不同，其塔身爲梯形夯，即如梯形金字塔逐層縮小，其上再覆以覆鉢，覆鉢上再著寶篋、刹柱及相輪。此種形式之塔屬於孔雀王朝晚期之作品，今日在印度尚有二個樣品，一是在佛陀伽耶（Bodh-Gaya）之佛塔模型，一是在鹿野苑博物館（Sarnath museum）中之紀念性窣都婆，此即唐代西安大雁塔之前身。此種覆鉢形之窣都婆傳入我國後，漸與我國故有之臺觀及望樓相融合，遂產生了閣樓式的塔。這種塔除基壇爲我國與窣都婆都有具備外，以我國固有形式之臺觀

做爲塔身，並以窣都婆之覆鉢做爲寶瓶，以窣都婆之刹及相輪爲層層重疊之相輪，形成我國建築式樣之新血輪，且爲我國建築風格重要實物，實非隅然。數我國之塔，大約有三千座左右，其中不乏附會民間故事，如杭州雷峰塔、金山寺慈壽塔，爲一般人憧憬之對象，以及因文人而流芳的廣州六格花塔、大雁塔與不可勝數梵刹中之佛塔，其在我國建築史上佔有非常重要之地位。

　　至於早期佛寺之型式，與前述的笮融所建徐州佛寺形狀相同，此即窣都婆式佛寺，即上累金盤，下建層樓。《魏書・釋老志》載漢章帝時楚王劉英興浮屠之仁祠以齋戒，以助伊蒲塞桑門之盛饌（伊蒲塞又名優婆塞，即善男，桑門即僧）。此種浮屠祠可能亦與笮融所建者相同。惟東漢時，信奉佛教者尚少，伽藍（即佛寺）亦寥寥無幾。至三國以後，佛寺浸多，尤其是孫吳，西域僧來遊者最多，大都立寺譯經，除建初寺外，據《佛教大年表》（望月信亨著），在武昌立有慧寶寺（229），蘇州立有通玄寺，四明山（浙江鄞縣西南）立德潤寺，在揚州立化城寺，金陵（江蘇省江寧縣）立有瑞相寺及保寧寺等諸寺。至西晉時，以太康二年（281），在浙江鄞縣立有阿育王塔，其制與建初寺舍利塔相同。統計至西晉末永嘉年間（307～312），僅有佛寺四十二所（引《洛陽伽藍記》序）。至東晉後，北方淪陷，元帝興於建康，佛寺更增，先後在建康附近造數十所，較著名的長干寺、瓦官寺、白馬寺、白塔寺、冶城寺、高座寺、甘露寺、莊嚴寺，及錢唐靈隱寺，廬山之東西林寺等等。其中長干寺在西晉初年吳尼所立，在建康城南之大長干里。該寺在咸安二年立有三級塔（372），在太元十六年（391）於舊塔之西亦立三層塔相對峙。寧康三年（375）僧慧達立該寺之阿育王塔，梁大同三年（537）改修阿育王塔，此寺亦即以後明代報恩寺所建琉璃塔之處。瓦官寺在鳳臺山下，原爲陶官故址，哀帝興寧二年（365）移陶官於秦淮河北岸，以原有陶地施僧慧力，造瓦官寺；在孝武帝太元二十一年（396）被焚毀，後有修復；梁時建瓦官閣，高二百四十尺（約五十五公尺），可臨眺大江，李白有詩曰：「白浪高於瓦官閣」即是。冶城寺爲太元十五年（390）所建，在今南京市冶城山南；桓玄入建康，廢寺爲別苑，廣起樓榭，飛閣複道，延屬宮城，後復爲寺，至南陳滅亡後廢。白塔寺建於宋昇明二年（478），梁時永慶公主施香火，故又名永慶寺；寺有白塔，寺旁有清風樹。又晉時所建之佛寺，至今仍爲家喻戶曉者爲錢唐（今杭州市）之靈隱寺及蘇州雲

嚴山之靈巖寺。靈隱寺爲東晉成帝咸和元年（326）天竺僧竺慧理所建，宋景德間（1004～1008），改稱景德靈隱禪寺，毀於元末之亂，明時復建，清康熙時又重建，改名「雲林寺」，民國二十六年又毀於日寇炮火，戰後又重建。其寺山門如圖 9-19，爲一重簷廡殿建築，其廡殿之推山特大，使整個屋頂有「如翬

圖 9-19 浙江杭州靈隱寺

圖 9-20 蘇州雲巖寺（塔爲隋代建）

「斯飛」之勢；下簷承托在楹柱上，成中空之過道；自下簷屋頂上之平座有重彩角科及平身科斗栱逐屋挑出，以承上簷；斗栱之槓桿作用代替了鋼筋混凝土懸臂梁之作用，深合力學原理。這是木構造斗栱應用之極致，但非爲六朝以前之遺物可知。山門外有大肚彌勒、四大天王等之塑像；其內有大雄寶殿，高十三丈，內供觀音及三世佛像，規模雄偉，爲江南一大名刹。至於雲巖寺在蘇州城西三十里之靈巖山上，爲春秋吳國館娃宮之故址，三國時爲吳大司馬陸抗宅，陸抗死，捨宅爲寺，稱爲秀峰寺，宋時名爲崇報寺，至明洪武年間始名爲雲巖寺。該寺前臨靈巖池，有石橋引入室，室內建築宏麗，白牆綠瓦，有園林之勝。該寺後爲淨土宗十三代傳人印光法師卓錫之處，圓寂後建有其火化之舍利塔。寺後之雲巖塔，與雷峰塔同式，爲五代以後之遺物。至於南朝之佛寺興建，因高僧輩出，且因帝王崇信和提倡佛教之故，佛寺之興建風起雲湧，杜牧詩謂「南朝四百八十寺」，誠不訛也。其中較著名者南京棲霞寺、永安寺、佛窟寺、烏衣寺、禪林寺、延祚寺、開善寺、同泰寺，以及鎮江金山寺、幽棲山幽棲寺等等。其立寺之用意及種類，可分爲如下幾種：

1. 由僧尼興建者：如長干寺爲吳時尼姑所建，棲霞寺爲南齊簡僧紹所建。

2. 由帝王創建者：如梁簡文帝立波提寺，梁武帝立同泰寺等等。

3. 由個人捨宅而成者：如靈巖寺由陸抗捨宅而建，莊嚴寺爲謝尚捨宅而立，平陸寺爲宋平陸令許桑捨宅而建。由官吏及平民捨宅而建，可知佛寺之建築當與第宅相類。

4. 由僧徒啓乞而立者：如瓦官寺本爲陶瓦之處，沙門慧力啓乞而立爲寺。

5. 有爲專居一僧者：如佛馱什至京，景平元年（423），諸檀越（信徒）爲立罽賓寺；天竺僧求那跋陀羅譯經，特立天竺寺；摩訶至都，爲立外國寺。

6. 有爲人求福者：如蕭惠開爲其父蕭思話造禪岡寺，宋孝武帝爲殷貴妃立新安寺。

7. 有平民爲帝王而立者：如宋明帝時，京師平民爲孝武帝立天保寺之類。

8. 有達官以寺爲家者：如法輪寺爲宋孝建時尚書令何尚之在覆舟山下之家寺，尚之常居其中。

吾人再談及南朝名刹。尚有六朝遺物留存至今者爲南京攝山北麓之棲霞

寺。該寺爲南齊永明七年（489）僧紹捨宅所建，隋時曾建舍利塔，今猶存，當
敘於後；唐高祖改爲功德寺，增置梵宇至四十九所，樓閣壯麗，爲當時四大名
刹之一（另三爲山東靈巖、荊州玉泉、天臺國清）；宋代亦修之，改爲普雲寺；
明太祖又修之，又復名爲棲霞；乾隆南巡時駐蹕於此寺；可惜，寺大部份毀於
洪楊之亂。該寺由今南京棲霞街東行數百步，始達山門，左右繚以石垣，兩跨
通津梁，以達天王殿，殿爲三間大殿，旁列僧舍五區，後有佛殿兩開間，兩翼
有鐘樓及伽藍殿，其後殿爲法堂及禪堂。此四合院之寺殿均爲後代增修。寺後
有古佛庵，以明嘉靖曾掘得古銅佛而得名；庵左即爲隋代舍利塔，塔左有禪
堂，右有無量殿，後者以置無量壽佛而得名。無量殿東有紫峰閣，閣上千佛嶺
即是著名南齊遺蹟千佛巖了。按《攝山志》載：「泰始中（465～471）僧紹嘗隱
居此，刊木結茅二十餘年，與法度禪師講《無量壽佛經》，於是西巖石壁，中夜
放光，現無量壽佛，及殿宇焜煌之狀，將鑿巖爲像，不果。其子仲璋爲臨沂
令，乃同禪師經始於岩下，鑿龕琢石，爲無量壽佛，像可高四丈，左右琢觀音
立像，各高三丈。大同六年（540）龕頂復放光，文惠太子豫章、文獻王竟陵、
文宣王田魚、江夏王宋霍姬等，依巖高之深廣，就石爲像，共成千尊，梁臨川
王「復加瑩飾，金碧煥然。」據《攝山佛教石刻小紀》載實地勘察結果，共有
石龕二百九十四處，造像共五百十五尊。佛像爲南齊與南梁作品，從永明七年
至大同六年（489～540）歷五十年，爲僧紹之子仲璋與法度禪師主其事，共鑿
有佛像千尊，惟歷代因風化散佚及戰爭炮火，至今僅餘一半；最高者無量壽佛
高四丈（約九公尺），其次觀音像三丈（七公尺），其小者僅數尺。佛像表情莊
嚴森肅，無印度式螺髻，似作南朝文官衣飾，栩栩如生，當時裝金瑩飾已無蹟

圖 9-21　棲霞寺千佛岩

石佛　　　　　佛龕　　　　　千佛岩

可尋。大小佛像皆依山而鑿，其壁龕拱劵為半圓形，表面刻有忍冬藤蔓之飾，略與敦煌石窟相似。棲霞石窟之佛像歷經一千五百年，其破損斷肢、頭者甚多，民國十三年，棲霞寺僧若舜用水泥修補石佛，遂使古樸神態全失，並失去了歷史與藝術價值，誠為可惜。至於鍾山東南山腰之靈谷寺，為宋文帝元嘉年間（424～453）高僧寶誌所創建，原名蔣山寺；南梁天監十三年（514）重修，改名為開善寺；宋太宗時改太平興國寺；明洪武年間改名靈谷寺，原址建明孝陵，遂遷於此。有明代興建之無樑殿，為磚造穹窿建築，所謂：「累甓空構，自基及巔，都無寸木，名為無量，以其宗梠不施，呼為無樑。」其後有一五級白塔，名為「誌公塔」。民國十七年，靈谷寺改建陣亡將士墓，無樑殿改為祭堂，並建一九層紀念塔。佛窟寺今名為宏覺寺，為梁天監二年（503）時徐度所造，在牛首山上，山門在山麓，由石坡以上，左右列二碑亭，亭內原藏佛經及內外諸史、醫方、圖籙；碑亭上有金剛殿，殿後造石級百層，稱為白雲梯，梯之上有天王殿，殿後亦有石級較白雲梯為小，天王殿之後為大雄寶殿，為該寺之鎮殿；大雄殿前，左為觀音，右為輪藏，前有廣場，置石欄，欄下植銀杏樹；殿後有毘廬殿，左右各列翼小殿，稱為伽藍祖師殿。佛窟寺前後殿宇內之佛及菩薩像，妙像莊嚴，並帶有纓絡幡幢，爐瓶几杖，為六朝之遺物；山門之左右原有壁畫，至今已剝蝕無存。至於鎮江西北之金山寺，六朝時名為遊龍寺，為長江中一小島——金山島上之寺，現島已與陸地相連，自唐裴陀羅獲金後，改名金山寺。梁武帝時曾在此寺設水陸道場。其山門建築雄偉，為石造三間單簷廡殿建築，楹柱以白雲石，門前立二石獅，其進山門內有大殿，及文宗閣，閣內藏有《四庫全書》，為乾隆所建；並有雄跨亭、吞海亭以遠眺長江，皆為清代

圖 9-22　金山寺全景（塔為宋代建）　　圖 9-23　江蘇鎮江金山寺山門

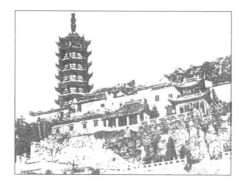

重修時建。宋時佛印法師並建有妙高臺，殿後之慈壽塔（又名七壽塔），高七級，平面八角形，爲宋代遺物；塔下有五觀堂，藏有蘇東坡所遺之玉帶及墨蹟；此塔現成爲鎮江地理標誌。塔南有法海洞，供有天寶名僧法海遺像。此寺在歷史上曾七次毀於火，故民間附會與白蛇傳之傳說有關連。民國三十六年毀於藏經樓火源之大火，寺全部被毀，現僅剩下山門及山頂上之塔影而已。此寺本臨長江，現山門高出長江近十公尺，暴風水漲時仍稍有淹水之虞，所謂「水淹金山寺」即由此附會而起。

至於晉室南遷後，胡族入主中原，北方先由前趙劉曜主宰（319），繼由石趙主宰（330），接著苻堅的前秦（352）混一北方，淝水戰後（383），前秦分裂，再由北魏（386 年建國）統一北方（439）。其時佛教漸漸生根，佛教名僧爲北方諸主所敬，如佛圖澄爲石勒及石虎所宗，號稱大和尚，且詢以軍國規模，以及道安受苻堅宗以師禮，鳩摩羅什受後秦姚興待以國師等等，加速了佛教傳播速度。北魏諸帝如道武帝、明元帝、文成帝、獻文帝、孝文帝等，均好佛。除了太武帝下令毀滅佛法（446～452）一段時間外，佛教大大發展，在太和二年（479），北魏平城京內新舊佛寺將近百所，僧尼二千餘人，北魏全境佛寺共計六千四百七十八所，僧尼達七萬七千餘人。至北魏南遷洛陽（494），佛寺有增無已，至宣武帝元昌二年（513），佛寺續增至一萬三千七百二十七所。到正光以後，到尒朱氏亂前（520～528），佛寺增至三萬餘所，僧尼達二百萬人，數量之多，可謂空前，簡直可謂佛國了。當時僧尼之多，肇因天下多虞，工役累興，於是各地編籍之民，相與入佛，假慕沙門，實避徭役所致。其佛寺之多，非全部爲純梵刹建築，上自官署，下至民宅，常因其人死後捨宅爲寺；且其處所無處不有，或滿城邑之中，或與屠沽之肆相鄰或三五少僧共爲一寺。此即神龜元年（518）司徒元澄奏文所謂：「梵唱屠音，連檐接響；像塔纏於腥臊，性靈沒於嗜慾；眞僞混居，往來紛雜；下司因習而莫非，僧曹對制而不問；其於污染眞行，塵穢練僧，薰蕕同器，不亦甚歟！」可見僧俗寺宅僧居之濫。奏又云：「朝士死者其家多捨居宅，以施僧尼，京邑第舍略爲寺矣！」其時寺奪民居，已達三分之一，雖詔下條制以禁，但法禁寬弛，已無補於事，每日違禁私造之例動者百數。至魏分裂後，北齊繼東魏，北周繼西魏，北齊諸帝亦崇佛法。北周滅北齊後（577），北周武帝曾下詔毀佛法及佛寺，當時北齊有僧

尼三百餘萬還俗，約佔北齊總人口四分之一，由此可見北朝佛教發展之一般。關於北朝之佛寺可分爲木造佛寺與石窟寺，今分別敍述之：

（一）木造佛寺

佛圖澄居鄴時，石勒爲之立鄴宮寺，石勒與石虎皆禮遇佛圖澄，故鄴城百姓競相營建寺廟。苻堅禮遇道安，太元四年（379）建五級寺以居之，該寺五層，因以名。至於神通寺爲苻秦亡後，天竺之僧竺僧朗所建，今尚有四門塔一座，爲

圖 9-24　神通寺四門塔

山東歷城縣柳阜村

東魏孝靜帝武定二年（544）所建，在山東省歷城縣。該塔塔身爲長方體，壁體四面開半圓之拱門入口，共有四門，因而得名。內部四面壇上，安置佛像菩薩，壁體上方以累石劵挑出，形成四道線簷，其上冠以錐形屋頂，頂上有一鼎狀之相輪刹，石造，有五刹柱，中刹柱最高，其形奇古；當爲改良窣堵婆型式，以長方體代基壇，以錐頂代覆鉢，以鼎相輪代刹；而塔身置佛龕，更是漢末佛寺之通例。北魏道武帝天興元年（398），於平城（山西大同）始作五級塔，耆闍崛山殿及須彌山殿（耆闍崛山在中印度，又稱靈鷲山，須彌山爲佛經聖山，意譯妙高山，四寶合成，在大海中，據金輪之上，故佛座謂須彌以象之）爲佛寺之二大殿，塔殿皆加以繢施，別構立講堂、禪堂及沙門座，稱爲紫宮寺，這是北魏第一所佛寺。後秦姚興曾於長安永貴里建草堂寺，以供鳩摩羅什譯經之用，該寺可供僧人千人坐禪，可見該寺之大。北魏文成帝時（452～465）太師馮熙以私財在諸州鎮建立佛寺精舍共七十二處；其中平城（山西大同）建有皇舅寺，因馮熙爲文成帝之舅而得名；在洛陽建有北邙寺。皇舅寺在都城內水（今桑乾河）東，寺內建有五層佛塔，塔內有青石刻成佛像，並加以金銀火齊，並敷以彩色煒煒有精光；此塔係木塔，制度爲四方式。又平城內

皇舅寺南有永寧寺（與洛陽之永寧寺同名），爲獻文帝天安元年（466）所造，其寺內興建一佛塔，共七層，高三百餘尺（約八十四公尺），每層高達十二公尺，其基構廣大，結構巧妙。《水經注》稱：「又南逕永寧七級浮圖西，其制甚妙，工在寡雙！」惟詳細結構已無文獻可考。與永寧寺建造之同時復建有天宮寺，其內造釋迦立像高四十三尺（約 12.2 公尺），耗費銅十萬斤，黃金六百斤，其費用之大，實在驚人；由銅佛像之高大，吾人可想見天宮寺大殿天花之高度，其高約十二公尺以上以容佛像，以木造建築每層要達到十二公尺之高度，可知其殿柱之鉅大。天宮寺內又有皇興年間（467～468）造的三層石造佛塔，其高十丈（27.9m），其桷（屋椽）棟（中梁）楣（門窗上之梁）楹（柱），上下重結，大大小小皆以石材砌成，其鎭周（接合部）周密，爲當時京城之奇觀。以上載於《魏書‧釋老志》。以北魏時石材加工（包括琢磨鑿礱）之發達，石造佛塔之出現，誠非偶然；但這樣高之石塔能夠建造成功，非爲易事，若能至原地發掘，定能爲當時石造建築技術獲得瞭解。考石造建築爲西洋古代之希臘、羅馬建築廣泛應用，吾人懷疑北魏建造此二十八公尺高之天宮寺石塔（每層高九公尺約與希臘神殿層高略同）可能有歐洲來的大秦或波斯之建築專家做顧問或主其事。北魏孝文帝即位（471），太上皇獻文帝曾在北苑崇光宮西，建鹿野塔於苑之西山，距宮十里，起岩房禪堂（鑿岩穴造寺，即石窟寺），以供禪僧所居。鹿野塔爲三層石塔，內刻佛像真容坐於靈鷲座上，裝飾莊麗。北魏太和年間（477～499），闍人王遇（羌名鉗耳慶時），建祇洹寺於平城東皋（即東面之沼澤）。《水經注》載其狀云：「椽瓦梁棟，臺壁櫺（窗櫺）陛（臺階），以及尊容聖像，牀坐軒帳，悉青石也，圖制可觀。」則此寺爲石造建築無疑，但酈道元以親歷勘察結果，認爲其砌石施工粗而不精，故有：「列壁合石，疏而不密」之語。寺內立祇洹碑，碑題大篆字。太和年間，北魏孝文帝在山西省五臺山中臺之靈鷲峰建花園寺，內有十二院。北魏南遷洛陽後，於太和二十年（496），在河南登封縣嵩山之少室峰麓建少林寺，爲孝文帝時西域僧跋陀所立，距登封縣城十三公里。寺前有柏樹長林，其寺右有面壁石，西北有面壁菴，爲印度僧菩提達摩面壁處（達摩於梁武帝普通元年來華）。唐太宗平王世充，該寺僧立功，其主持曇宗封誥爲大將軍，故少林武術，遂享盛名，武俠小說常附會之。該寺前殿已毀於民國十七年之戰火。

北魏遷都洛陽（494），至永安元年（528）在洛陽京城內外共立有一千餘寺，今依《洛陽伽藍記》、《魏書・釋老志》與《水經注》之記載，詳述其重要者如下：

1. 永寧寺

在宮前閶闔門南一里御道西面，建於北魏孝明帝熙平元年（516），為靈太后胡氏所建。永寧寺有佛殿一所，其形制如太極殿（洛陽之大朝），佛殿內有一丈八尺銅佛一尊（高五公尺），中人長銅佛十尊，繡珠佛像三尊，織成佛五尊；佛像造作功夫奇巧，冠絕當世。佛殿兩旁之僧房樓觀達一千餘間，其裝飾皆雕梁粉壁，青瑣綺疏；並植有叢竹香草佈護臺階及丹墀；種有松、椿、柏等樹掩映著屋簷。時人稱此殿為：「須彌寶殿（佛教聖殿），兜率淨宮。」永寧寺最著名的是胡太后所立的九層木塔，今述如下：

永寧寺木塔有九層，塔之基方十四丈（三十九公尺），掘基至黃泉下（地下水面以下）。據《洛陽伽藍記》載於挖基時，掘得金像（銅佛）三千尊。吾人疑為胡太后暗使人置於基內，令人以為其崇佛之徵驗，以粉飾營建過度。塔基以上有九層，舉高達九十丈，其剎高十丈，合高離地一千尺（279 公尺）。但此高度聚說紛紜：《水經注》稱永寧寺木塔自金露盤（即剎柱之盤）下至地高四十九丈（136.7 公尺）；《魏書・釋老志》謂佛圖九層（即木塔九層）高四十餘丈，其說與《水經注》相同；而《資治通鑑・梁紀》與《洛陽伽藍記》兩者記載均為百丈（即千尺）。究係何說正確，吾人試以近代動力學原理來對其高度作一商榷：

依《洛陽伽藍記》記載，該塔剎上有金寶瓶（銅質，古時謂金，如稱銅人為金人，銅柱為金莖等），容二十五石（實心），在孝昌二年（526），大風拔樹，剎上寶瓶隨風而落，入地丈餘，復命工匠更鑄新瓶。吾人今計算如下：

依吳承洛著《中國度量衡史》北魏每升＝0.3963 公升

而永寧寺塔寶瓶容積＝25 石＝250 斗＝2,500＝990.75 公升

因銅之比重為 8.92，亦即每公升之銅有 8.92 公斤

故永寧寺塔之寶瓶重＝8.92 公斤×990.75＝8,837.49 公斤

　　　　　　　　　　　　＝8.83749 噸

圖9-25　永寧寺塔寶瓶入土計算曲線

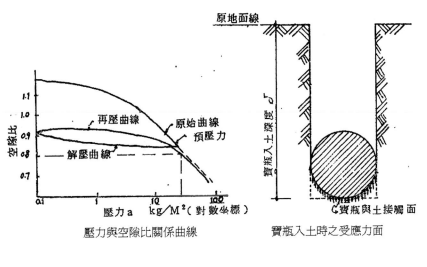

壓力與空隙比關係曲線　　　　寶瓶入土時之受應力面

寶瓶自塔頂落地，其衝力使本身陷入地面下達一丈餘，以一丈計，則入地深為 2.79 公尺；寶瓶陷入地中時，其由塔頂落下之動能全部由落地之土壤吸收，這個動能造成瓶底之土壤壓縮而沈陷，其沈陷量等於寶瓶入地深度。

先求寶瓶之大小，設寶瓶為球體，其半徑 r 求之如下，由球體之體積公式，V（面積）$= \frac{3}{4}\pi r^3$，將上面之體積代入

則得 $\frac{3}{4}\pi r^3 = 990.75$ 公升 $= 0.99075$ 立方公尺

$\therefore r^3 = \dfrac{0.99075 \times 4}{3 \times 3.14} = 0.421$ 立方公尺，開立方之；

得 r=0.75 公尺──寶瓶之直徑

當寶瓶貫入土中時，其與土壤接觸面積 A 等於球體面積之半，但球體表面積 $A_o = 4\pi r^2$

故寶瓶與土壤接觸面積 $A = 2\pi r^2$（假定寶瓶為近似球形）

即 $A = 2 \times 3.14 \times 0.75^2 = 3.5325$ 平方公尺

而土壤之阻力亦即土壤吸收之衝力，可依土壤力學原理計算之：

設永寧寺塔附近之土壤設為黃淮平原之膠質黏土（土壤粒徑小於0.002 公厘者佔 50%），則其空隙上比（void ratio）在 0.6～1.2 之間平均以 0.8 計（依據《中國工程師手冊》土木類第四章，表108），

並依據原書第四章圖 4-5，土壤壓力與空隙比曲線圖，求得土壤壓

力＝$25kg/cm^2$＝$250T/m^2$，亦即 250 噸／平方公尺

則寶瓶入土時土壤總阻力 P＝A。

∴P＝3.5325×250＝882.875 噸

由動能不減定律，知寶瓶由高空自由落下乙動能爲土壤吸收亦即爲

土壤總阻力乘上入土深度所作之功（work）：

假設寶瓶重量爲 W，永寧寺塔高爲 H，寶瓶入土深爲 d，以一丈

（2.79 公尺）計，則必滿足公式 W×H＝P×d：

∴8.83749×H＝882.875×2.79

∴H＝$\dfrac{882.875×2.79}{8.83749}$≒278 公尺

故計算得之永寧寺木塔高 278 公尺，可證明《洛陽伽藍記》之記載

全然不錯。

因此，永寧寺木塔爲我國古今最高之建築物，與法國塞納河上艾飛爾鐵塔
（Eiffel tower）高三百十二公尺亦相差無幾，該塔因這樣高，故距洛陽百里之
遠即可望見之。菩提達摩見此塔自稱：「活到一百五十歲，歷涉周國，尚未見如
此精麗之塔。」而該塔之刹上有金寶瓶，容二十五石，寶瓶下有承露金盤三十
重，周匝皆垂金鐸（銅鈴），復有鐵索四道，引刹向塔之四角，索上亦有金
鐸，鐸之大小如石甕（約一斗）。木塔爲四方形，有四面，每面在各層上各有三
個門戶，六道窗子，門窗皆髹紅漆，門扉（門扇）上有五行金釘，每行十枚，
共計五千四百枚，門上有金環鋪首（即門上銅獸頭銜銅環之飾）。塔內楹柱皆飾
以錦繡，在有風之夜晚，寶鐸和鳴，十餘里外都可聞鏗鏘之聲。

永寧寺之寺院牆垣皆施以短椽，並以瓦蓋覆，如宮牆制（與今臺北萬華
龍山寺之院牆略同。其四面各開一門；南門爲正門，其門樓三層，高二十丈
（55.8 公尺），形制如今之端門，彩畫雲氣、仙靈、綺井（飾綺之藻井）、青瑣
（青色璏紋）、麗華（花），門樓下有拱門三道，拱門刻有四力士伏獅子之石
像，並裝飾著金銀珠玉，其像莊嚴絕世；東西兩門形式與南門相同，規模較
小，門樓高二層；北門僅一拱道（Archway），其上無門樓，如鳥頭門（即似孔
廟前之櫺星門）。四門之外，種有青槐樹，環繞著綠水，並有可供行人避雨庇日

之行道。當初興建木塔時，胡太后曾親率百官，表基破土，立刹上樑，其功費無從計數。

這座最雄偉之建築物——永寧寺木塔壽命僅十九年。在永熙三年（535）二月，永寧寺木塔被一場莫明的火焚毀，火由第八層起，黎明起火，延燒三個月不熄；其火燒入土內基柱，故歷週年猶有煙氣。魏帝曾令元寶炬與孫椎率一千羽林軍救火，但是徒勞無功。據說火燒時，在象郡（今廣東省）雖距洛陽一千五百公里，但其海上漁民見海中有永寧佛塔，光明照曜，不久霧起，佛塔遂滅，這可能是因大氣折射現象（Atmospheric refraction）所產生的海市蜃樓（The mirage）幻覺。其起火之日，為雷雨霰雪之日，天氣晦陰，火光衝天，如大地之沒日，觀者悲哀之聲，振動洛陽京城，而北魏也開始分裂成東西兩部。

2. 長秋寺

在西陽門內御道北一里，寺內有濛汜池，夏有水，冬則枯。寺內有一座三層佛塔，並有一座佛殿，為上累金盤下為重樓型式，稱為金盤靈刹。殿內以金玉做成白象負釋迦之像，象有六牙，可搬動出巡。在浴佛節時，白象遊街，獅子前引，觀者如堵。該寺為靈太后當政（528）閹官長秋令劉騰所建，因名長秋寺。

3. 瑤光寺

在閶闔城門御道北，為北魏宣武帝時（499～515）所建。其內有五層佛塔一座，高達五十丈（約 140 公尺），其金鐸垂下雲表，其工妙彷彿永寧寺塔。其內講堂尼房有五百餘間，皆綺疏連互，戶牖相通。並種有珍木香草頗多，如牛筋與狗骨木，雞頭及鴨腳草皆有之。

4. 胡統寺

在永寧寺南一里許，為胡太后從姑所立尼寺，並居此寺中。其內有五層寶塔，其金刹高聳，洞房周匝，櫛比相對，粉刷係白壁，紅柱，甚為佳麗。寺尼常入宮與太后說法。

5. 景林寺

在開陽門內御道東，其講殿疊起，房廊連屬，丹楹（紅柱）炫日，繡栭（裝飾錦繡之梁栭）迎風。寺西有園，多種奇菓；中有禪房，內有印度祇洹精舍模

型，形制雖小，巧構絕佳；禪閣隱室掩映在嘉樹芳草之間，頗爲秀麗。

以上爲城內諸寺，再敘述城東諸寺如下：

6. 秦太上君寺

爲胡太后所立，在東陽門外二里御道北。其寺中有五層塔一所，長刹高入雲表，其內裝飾與永寧塔同。塔之正門稱爲高門，面向御道。其內誦室、禪堂，周匝重疊；並植花林芳卉，遍滿階墀（臺階與丹墀間）。內容沙門千數。

7. 平等寺

爲北魏孝文帝子廣平王元懷捨宅所立，在青陽門外二里御道北之孝敬里中。堂宇宏美，平臺複道。寺門外鑄有銅佛一尊，高二丈八尺（7.89尺），其妙相莊嚴。永熙元年（532）北魏孝武帝建造五層佛塔一座。

8. 景興尼寺

爲閹官（太監）所共立，在建春南門外一里東石橋南道旁。有金象輦（車），離地三尺，輦上裝設寶蓋，爲四注式，並垂飾金鈴、七寶珠，可作飛天雜技，常用羽林軍一百人舉此象遊街。

城南諸寺如下所述：

9. 景明寺

北魏宣武帝在位時（499～515）時所立，在宣陽門外一里御道東。其寺爲五百步（839公尺）見方，面積爲70.4公頃。前望嵩山，背依京城，園林秀麗。內有禪房懸堂一千餘間，青臺紫閣，閣道相通。北魏正光年間（520～522），胡太后建造七級佛塔一所，高百仞（七百尺，約一百九十五公尺），裝飾華麗，比美永寧塔；並置承露金盤，四周有銅鐸，光煥雲表。浴佛節時，各地諸寺佛像群集此寺，達千尊之多。並於中秋節時，入閶闔宮接受魏帝散花，寶蓋若雲，幡幢如林，西域僧人稱洛陽爲佛國。

10. 高陽王寺

爲高陽王元雍死後捨宅爲寺（529），在津陽門外三里，御道之西。其宅匹美皇宮，白殿（壁）丹楹，屋舍櫛比，皆反宇飛簷，膠葛相通。其第宅之美自漢晉以來諸侯王無足與比者。

城西諸寺，以下述者較著名：

11. 光寶寺

為晉朝在洛陽三十二寺中至北魏時仍存者，在西陽門外御道北。有座三層石塔，形制甚古，故晉時稱為石塔寺。該寺有咸池，植有菱荷之花，池畔有青松翠竹，為京城士人渡假休憩之地。

12. 法雲寺

為西域烏場國（《魏書》作烏萇國，《大唐西域記》作烏仗那國，在今西巴基斯坦北部）沙門摩羅所建。摩羅在北魏南遷以後來洛陽立寺。該寺在光寶寺西面。該寺為祇洹精舍樣式，工制甚精；其佛殿僧房皆為印度式樣，金碧輝煌，並摹寫佛陀在鹿苑說法及娑羅林雙樹之伽藍圖，以供參奉。西域所獻佛舍利、佛骨、佛牙、經像皆置於此寺。

13. 融覺寺

在閶闔門外，北臨御道，為孝文帝子清河王元懌所立。有五層塔一座，與瑤光寺同高。寺內佛殿連綿一里，寺內居僧千人，高僧曇謨及印度僧菩提流支均居於寺內講譯佛經。

14. 大覺寺

在融覺寺西一里，禪房飛閣連屬，設置七寶林池。永熙年中（532），造塔一座，巧工精麗，為孝文帝子廣平王元懷捨宅所立。

15. 永明寺

為北魏宣武帝所立，在大覺寺東。宣武帝立寺為西域僧人之招待所，其房廡連互一千餘間；寺院內遍植修竹高松，奇花異常，所居百國僧人達三千餘人。

城北諸寺，敘述如下：

16. 禪虛寺

在大夏門御道西，寺前臨閱武場。

17. 凝圓寺

在廣莫門外一里御道東，為孝明帝時（515～528）閹官賈粲所立。房廡精麗，竹柏成林。

北魏之佛寺與塔至今仍存者僅有二例：一是山西省朔縣崇福寺之九層石塔，今移藏於臺北國立歷史博物館；一是河南省登封縣嵩山嵩嶽寺十五層甎塔

（除石窟寺以外，僅有此二遺物）。今敘述如下：

（1）北魏九層石塔

該石塔北魏獻文帝天安元年（466）五月五日供養人造於平城（依塔上銘文記載，平城爲當時北魏京城）。該塔爲四角九層，全塔分爲三段，即塔座；塔身一至七層；塔身八、九二層等；三段各爲一石。爲平城之砂岩雕刻而成，全高154 公分。塔座爲方體，邊長 60 公分，高 26 公分。正面刻有銘文，一百十六字；銘文除有造塔之時地外，尚有書名爲皇太后與皇太子祈福之字。其供養人像貌似宮女之妝束，吾人懷疑可能係後宮所作供奉者。銘文左右各雕一供養者，塔座之左面有九位供養者，右面有十位，供養者共計二十一位。塔座之背面（圖 9-26），刻有二人合拜供香花，人之左右各有一獸，似爲獅子，與武梁祠後石室屋頂上之獅子同制，獅子上有光輪。塔身一至九層高 128公分，底層邊寬 40.5 公分，頂層（第九層）邊寬 21 公分。頂層四面有佛龕各一，凹入壁內，佛龕之佛像高三寸（8.5 公分），跏趺而座，左右各有一侍徒。壁面有五行佛像，高寸餘，均跏趺而座，第五行佛像隱入承簷之斗栱間。底層四角隅各造一方形小塔，其四注屋頂承著底層之上簷。小塔亦刻有五行佛像，第二層及第三層各有四行佛像，第四至第九層各有三行佛像，其頂上一行佛像皆隱入承簷之半栱間，全塔佛像共計一千三百三十二尊，可稱爲「千佛塔」；自大小由一寸至三寸，均結跏趺座，妙相莊嚴。各層

圖 9-26 北魏九層佛塔

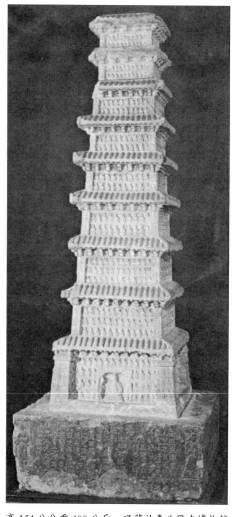

高 154 公分重 400 公斤，現藏於臺北歷史博物館

屋簷皆由壁面伸出之半栱樑支系，栱樑上有簷梁，在角隅處有對角伸出栱樑，屋頂皆為瓦溝式，純粹是模仿木構造屋頂的手法。屋簷下方尚有紅漆之痕跡，可見此石塔原有彩色裝飾。第七及第八層屋簷已略有損壞，此塔與平城之永寧七級佛塔同時建造，如非模仿後者之模型（此石塔原僅七層後加二層），則亦當與永寧七級塔同一樣式（洛陽之永寧寺九層塔為仿照平城之永寧七級塔建造）。此一北魏早期之塔，彌足珍貴，為研究北魏建築之優良實物。由塔之外形來看，此石塔原本有寶瓶、金露盤與剎柱，可能已經脫落。依洛陽永寧塔之制，剎柱佔總長之九分之一，則本石塔之剎柱當有 17 公分，則原有之高當在 180 公分左右。由佛龕之寶蓋頂與雲崗第 10 窟者同式，可知是為犍陀羅式。

圖 10-27　嵩嶽寺十五級塔

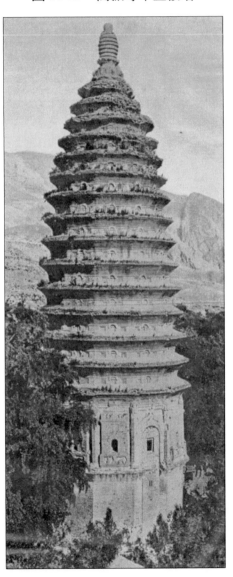

（2）嵩嶽寺十五層甎塔

嵩嶽寺原為宣武帝之嵩山離宮，孝明帝正光四年（523）捨宮為寺，造十五層甎塔，現仍存在於嵩山西麓。其平面為十二角形，高四十餘公尺（魏尺十五丈），至今已有一千四百五十年。最下一層高度最大，中間有突出之線簷（String Courses），線簷之上有一周壁柱，共十二支，壁柱之柱頭有蓮花拱券之窗戶，這是一種犍陀羅藝術融合印度與仿羅馬建築藝術（Indo-Romanesque Architectural Art）。此層十二面中有四道出入口與八面佛龕。第二層以上至第十五層有短簷用磚向外挑出，層層密接，遠望如一串重疊之環輪，環輪之外緣曲線，由底層起至頂層止向內緩緩縮小，整座塔之輪廓

呈砲彈形，顯得舒暢而流麗，尤其面對四周雄偉之風景，更覺秀麗。此種外形，足以說明自印度式之窣都婆之刹（包括寶篋與刹柱相輪）演變成多層重簷佛塔之過渡階段，亦可證明我國之佛塔係以印度窣都婆配合我國臺榭觀樓融合而產生之樣式。該塔底層窗戶下雕有石獸，窗及入口與佛龕有蓮花拱券，其楹柱並作倒垂之蓮瓣，係犍陀羅常用手法。整座塔與線簷、拱券等突出部份都是用黃色之甎砌成，其甎造建築技術之進步，實令人嘆為觀止。且我國多角形塔常為六角或八角形，十二角形則僅有此塔，實為無價瓌寶。

第六節　魏晉南北朝時代石窟寺建築

　　南北朝時代之佛寺至今仍舊存在之實物，則只有石窟寺了。其留存久遠之原因：一為石窟寺係依山岩開鑿之佛寺，其耐久性遠超過木造佛寺，以其防火、耐震、防風性能較後者為優之故；二者大多數石窟寺若非遠置邊陲即處於深山懸崖，受戰爭之烽火破壞機會較少，因此石窟寺只要能抵抗天然之風化作用（Weathering）即能保存久遠。石窟寺（Rock-cut Temple）之起源，係印度佛教僧侶為避世遠塵，以便靜修功德，故於山中岩石鑿洞，立龕結座，稱為「招提」（Chaityas），如班加招提（The Chaityas at Bhaja）、那斯克招提（Nasilk Chaityas）、克里招提（Karli Chaityas）等等皆是。但是印度之招提卻是模仿古埃及之石窟岩墓（The Rock tomb）而來。考埃及之石窟岩墓建於匹哈桑（Beni Hasan）之處，大約建於中古王國（Middle kingdom）之第十二代，毗連三十九座，係由天然岩石鑿穴而成。〔註 20〕至於淪沒於阿斯萬水庫（Aswan Reservoir）之阿西比大廟（The Great Temple at Abu-Simbel）更是埃及最早之石窟神廟，建於西元前 1330 年，其門面高達 65 呎（約 20 公尺）之拉美斯第二（Rameses II）石雕像更為印度石窟雕像之起源。由此說來，我國石窟寺及造像之源流如下：

　　古埃及石窟岩及岩廟→印度招提及雕像→我國南北朝之石窟寺及造像

　　（2500 B.C～1330 B.C）　（250 B.C～750 A.D）　（366 A.D～588 A.D）

〔註 20〕　參見葉樹源編著《西洋建築史》，第二章〈古埃及建築〉，信明出版社出版，民國
　　　　　60 年 8 月。

圖 9-28　敦煌石窟立面圖（敦煌研究所測繪）

關於我國之石窟寺，興建最早者當推東晉廢帝太和元年（前秦苻堅建元二年，366）在敦煌開鑿之石窟寺；其次為北魏在山西大同所開的雲崗石窟，以及在洛陽伊闕所開的龍門石窟；其他有北魏之鞏縣石窟，北齊之南北響堂山石窟、天龍山石窟，以及南齊之棲霞寺千佛岩等等。棲霞寺千佛岩已述於前，茲不重贅，以下分別詳述其他石窟之規模、風格、手法：

一、敦煌石窟

在甘肅省敦煌縣東南三十五公里之鳴沙山，前秦苻堅建元二年（366）僧樂僔最先開鑿之，其後，北魏、隋、唐、五代、宋、元等各朝代相繼開鑿，連續一千餘年，集合了無數之藝術家之分代集體創作而成。石窟開鑿於鳴沙山峭壁之砂岩上，石窟密如蜂房，錯落有序，沿著峭壁自南向北排列，有的地方上下排列成四層，綿亙達二公里長，石窟最多達一千多個，俗稱「千佛洞」。惟因部份遭到流沙埋沒及地震災害（甘肅省地震甚頻且嚴重，如本世紀以來，曾於民國九年及二十一年發生大地震，前者死亡十八萬人，後者死亡七萬人），現僅存四百三十八個石窟（據民國三十二年敦煌藝術研究所調查），包括兩魏（北魏及西魏）有二十個，隋代有八十八個，唐代者有一百七十七個，宋代者有一百零二個，元代者七個，清代者二個，其他無法考證及殘缺者有四十二個。而今吾人已無從推斷樂僔所開鑿之洞窟在何處。全部洞窟如逐洞排列，共長一千六百十八公尺，佛像有二千

圖 9-29　莫高窟九層殿

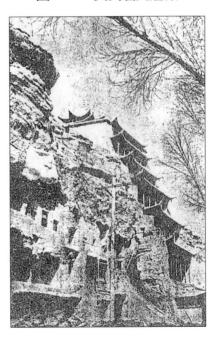

餘尊，壁畫之面積達二萬五千平方公尺，如以高五公尺平鋪排列，則形成長達五公里之畫廊，可想見壁畫之多。石窟大者像禮堂，小者僅容一身。其中以莫高窟最大，沿山建有九層之佛殿，內有高達三十三公尺之大佛塑像，為我國除四川摩崖雕像外之最大佛像（較中臺灣最大佛像彰化大佛高十二公尺），每層房屋都有通路和通光之門戶（如圖 9-29 所示）。莫高窟，上截為佛像，中為壁畫，下截有人物畫，故又稱「三界寺」（如圖 9-30 所示）。其窟內有藏書石室，在清光緒二十年（1900）為遊方道士王元籙於掃除修葺時偶然發現，內有保存自北魏隋唐至宋代一千年累積之佛畫、書籍、佛經、絲絹、道經、儒書等萬餘卷。清光緒三十三年（1907），英人斯坦因（Sir-Aurel Stein）以狡猾之詐術，用少許的銀錢，哄騙王道士先後運走了寫本圖畫與繡品達三十四箱，共達九千卷以上，現置於倫敦大英博物館。次年，法人伯希和（Paul Pelliot）又師斯坦因狡計，再詐騙經卷及寫本達一千五百卷，運至巴黎國民圖書館珍藏。同年，日人橘瑞超又攫取卷軸數百卷。至民國十九年，我政府警覺時，派員前往搜羅，已餘物無多。吾人對國之瑰寶淪落異域，感到無比慚愧與嘆息；同時對於帝國主義者攫奪我國寶，更感到無比之痛心與憤怒；希望有朝一日能合浦還珠並完璧歸趙，這有待於國人之努力。

敦煌石窟中，第 111 窟為北魏之石窟，其石窟右方，鑿有印度式券洞三處，中有佛像（如圖 9-31）；其柱券內輪兩端反捲向外，並雕成忍冬藤蔓，其

圖 9-30　敦煌石窟全景

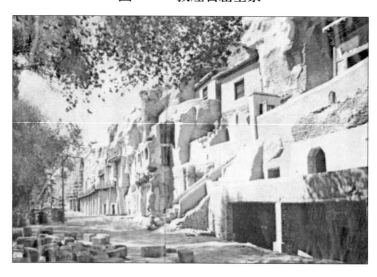

圖 9-31　　　　　　　　　　　　圖 9-32
敦煌第 428 窟莫高窟內景　　　　敦煌第 285 窟西壁佛龕及壁畫

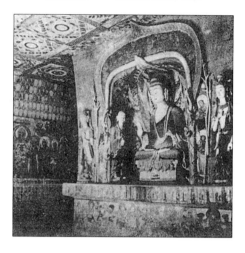

柱頭上結成小鼓輪廓，其手法與雲崗者相同；其左壁上之天花板，天花藻井之正方形互成 45 度之斜角，此乃印度手法。

　　敦煌第 285 窟為西魏大統四年（538）開鑿者，其窟頂壁畫多繪著我國古代神話，如雷神、飛廉、女媧及伏義，銘文書寫日期及供養者姓名。如圖 9-32 所示為該窟右側之西壁，本尊係一倚坐佛像，其上為一尖拱佛龕（或蔥花拱龕），本尊與旁之侍立菩薩均係塑像，其線條玲瓏流麗，顯係犍陀羅風格，其壁畫樣式華麗，為紅地五彩，頗為鮮艷。本窟南壁有銘文，壁畫有《五百盜賊成佛》，及《飛廉及女媧圖》，純係我國風格。本窟西壁窟頂之壁畫作飛翔之彩鳳、雲氣，可一目而知係兩漢壁畫之遺風。

　　敦煌第 329 窟有一壁畫頗為奇特，如圖 9-33 為一舟形龕式之佛立像，本尊光背亦為舟形，其佛衣為左蓋右披式，為我國北朝沙門衣裳形式；龕頂上有一小形天蓋，其結花為蝴蝶結式，兩側有脅士菩薩表情各有不同，菩薩頭上各有二尊飛天，其飛翔姿態美妙；此畫以白地藍青之色彩，與四周紅地之壁畫相較，顯得格外生動。

　　圖 9-34 係敦煌 428 窟南天花之藻井，其藻井係以方格內接一菱形方格，菱形再內接一正方格，此種手法與第 111 窟手法相同；第一方格三角隅繪有飛天，第二菱格三角隅係忍冬花樣，第三方格為內接三圓環，角隅有渦紋樣。二藻井間有雙虎相鬥架式，為漢闕白虎手法。

圖 9-33
敦煌 329 窟之龕頂普賢與供養群像

圖 9-34
敦煌 428 窟頂天花

　　石窟寺間之交通用露梯，較低者用活動梯子，露梯常爲木造，如棧道式自岩壁挑出，時常修補以防損壞時交通中斷。

　　至於敦煌石窟寺之構造據斯坦因氏《西域考古記》所述，石窟之門面原是依山岩鑿成之長方形拱門（或馬蹄形），拱門面以石堊粉飾，門面前有木廊，爲五代以後增建者。由拱門道進入石窟寺之本窟，拱門道常爲寬廣之長方形過道，除做爲內外交通之外，尚可供採光與通風之用。本窟之平面爲方形或爲長方形，係以鐵鎚鑿堅岩而成，其上係一高聳之圓錐形屋頂天花。本窟因供奉佛像之用，又稱「窟殿」。窟殿內側通常有一座矩形之平臺佛座，其座側繪飾壁畫。平臺中央通常安置一尊很大之跏趺坐之佛像，兩旁隨侍一列菩薩或尊者，其數目不等，但是互相對稱。拱門道也常有菩薩與尊者之莊嚴壁畫。在較大之石窟中，除本窟外尚有通向兩旁之支窟，亦由拱門道相連屬，但很少有超過三窟者。大小石窟皆以石灰粉飾鑿琢之牆壁，其上再施以彩色壁畫（如圖 9-33）。壁畫之題材除以佛教性質者外，尚有對當時人民生活之描繪，如當時之騎士、歷史戰鬥狀況、狩獵、郊遊、宴會、耕種、收割，以及當時車船之交通情形。通常上半部爲佛教畫，下半部爲社會生活畫。由人像之衣著，及菩薩像之衣著、飄帶、飾物，可以反映出當時朝代之背景。至於佛教畫之題材如佛之七

相，捨身飼虎，極樂世界莊嚴圖，都是採用佛經故事繪成。抗戰時，國畫名家張大千曾在敦煌臨摹壁畫三年，獲得不少眞蹟，圖9-35爲張大千氏所臨摹之盛唐時期竹林大士像。這些壁畫上承兩漢墓室壁畫，下接明清近代壁畫，爲我國美術史上無價之寶。

至於敦煌石窟第482窟之天花藻井，形成美麗之天蓋，由三重方框構成，其周圍描繪之怪獸、鬼神之像，其畫風氣韻生動。此種天蓋爲北朝之特有手法，雲崗、龍門皆有之，日本法隆寺金堂之天蓋即模仿此種手法。

至於敦煌石窟寺之造像，都是夾苧漆像及泥塑像較多。因敦煌鳴沙山土質爲一種變質砂岩，不適於雕刻，故我國之雕塑匠師發展一種夾苧漆像法。其法是先以木骨與泥土塑成底模，再貼苧麻布於底模二三重，再加漆髹塗二三度以黏固，再除去泥土，留存木骨，使內部虛空，便於移動，並於其上敷彩，至今千年，色彩栩栩如生，其塑法相當巧妙。至於泥塑像亦是以木骨泥塑，表面敷彩而成，敦煌石窟佛像二千餘尊皆是此種手法。其塑像風格，據斯坦因之《西域考古記》稱：「（敦煌石窟寺）主要的神像以及環繞的菩薩尊者，像貌莊嚴，構圖形式繁複多端，而從中亞傳來的印度型式仍很清楚，希臘式佛教美術中所展示的神聖風習，雖在繪畫以及著色的技術滲入了中國式的味道，仍然保存於佛像菩薩以及尊者面部鼻部以及衣褶之中。」此段話雖言壁畫之佛像，然亦可說明所塑像之風格。

敦煌石窟之彩塑造像，自北魏至清，全部共二千四百一十四尊，構成石窟之主體，就其形式而分，可分爲壁塑（即浮雕）、影塑（即浮雕）、體塑（全軀塑像）、圓塑（立體塑像）等四種，就其內容而分，可分爲千佛、飛天、伎樂、菩薩、天王、力士、地神、羽人、比丘、天神、老君、靈官、送子娘娘、龍獅、麒麟、龕杷、花飾、建物、天狗等等，以其風格而言，與壁畫是一致。

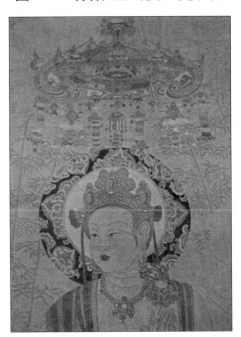

圖9-35　竹林大士（張大千模寫）

圖 9-36、9-37 所示爲魏彩塑造像兩種，表現出北魏樸實、疏朗的風格。圖
9-38 所示爲敦煌北魏早期之飛天壁畫（飛天原是佛教中之「音樂之神」，能奏
樂，善飛舞），此期飛天之特徵係用筆灑脫奔放，色彩用疊暈，層次分明；容
貌豐滿，神態安祥，上身赤裸，頭髮後飄，身披綾緞，身體成 U 字形，姿態
美妙。

圖 9-36　敦煌 259 窟彩塑佛像　　　　　圖 9-37　交腳彌勒像

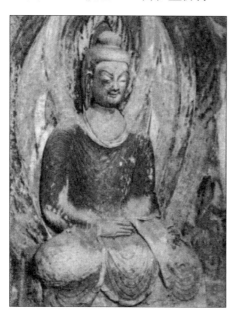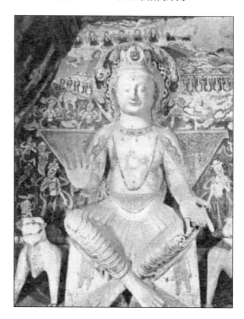

圖 9-38　飛天壁畫（北魏早期）

　　圖 9-39、9-40 所示為佛經本生故事之尸毗王割肉餵虎，圖 9-41、9-42 所示
為第 249 窟之伎樂，包括舞伎及樂天。圖 9-43、9-44 為 249 窟之狩獵圖及 257
窟供養菩薩與飛天。圖 9-47 為 209 窟之小供養人像，有諸飛天朝之，這些壁畫
之人體都是以印度式之「三折法」繪成，即頭部前傾，胸部後縮，腹部凸出，
兩腳重心後移，可見受印度人體畫之影響。

圖 9-39　敦煌第 254 窟北壁

圖 9-40　西魏壁畫

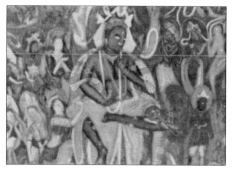

尸毗王本生故事（北魏）

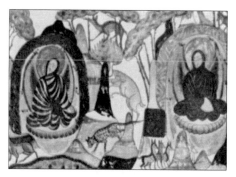

尚寐無訛，不如無生

圖 9-41
第 249 窟西壁龕楣（伎樂天）

圖 9-42
第 249 窟南壁伎樂與力士（北魏）

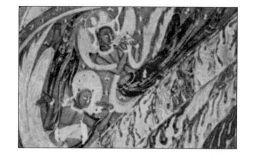

圖 9-43　敦煌 257 窟供養菩薩與飛天

圖 9-44　敦煌 249 窟狩獵圖

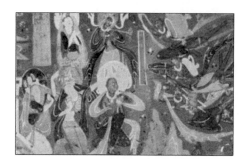

圖 9-45
敦煌 285 窟諸天像（西魏）

圖 9-46
敦煌 254 窟尸毘王（北魏）

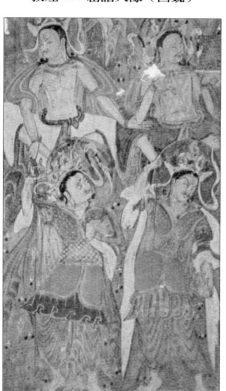

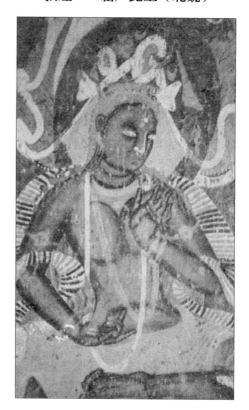

圖 9-47　敦煌 209 窟小供養人像圖（北魏）

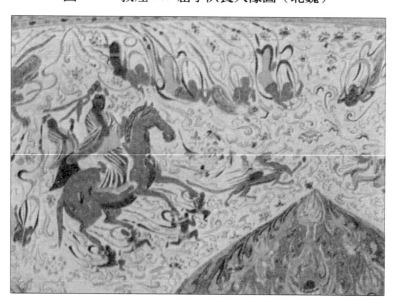

至於敦煌石窟中魏窟形式，有所謂支提窟，又稱為塔廟窟，即窟中有中柱，柱四面有佛龕；又有所謂精舍窟，即石窟四壁另鑿多間小窟，如僧房之樣式，故又稱「僧房窟」（如圖9-48 所示）。

又窟中藻井之裝飾畫常為蓮華飾，即一朵蓮花居中心，旁畫蓮瓣，色彩鮮艷（如圖 9-34 所示）。又其倒梯形之天花藻井，為宋代八角藻井之濫觴，其中心之蓮華即後世之明鏡。

敦煌除有鳴沙山千佛洞石窟外，在鳴沙山之西八公里左右有三危山石窟，較最早之敦煌石窟約晚三十年，為東晉安帝隆安元年（397）北涼王沮渠蒙遜所開，亦鑿在三危山峭壁上，

圖 9-48
敦煌兩種典型石窟平面

敦煌二五一窟　支提窟（塔廟窟）

敦煌二八五窟　精舍窟（僧房窟）

有「石室寶藏」之牌坊。鳴沙山與三危山之石窟寺合稱敦煌石窟寺。敦煌石窟發達之原因，乃是由於敦煌（古稱沙州）為我國通西域要道，西域佛教藝術由此地輸入我國，且為西涼之首都，往返西域之商旅及佛教徒在此許願或立功德較多之故。

二、炳靈寺石窟

在甘肅省永靖縣之黃河北岸峽谷峭壁之上，其地在蘭州西南七十公里，圖9-49 所示為第 79 洞。石窟寺下有炳靈寺。共有石窟三十六窟九十八洞，內藏有北朝、初唐以及宋元時代之壁畫、雕刻與造像。石窟內之石塔刻為初唐之雕刻。並有酒窖之建築物。石窟外部之棧道與露橋均已殘毀。永靖石窟之建築式樣與風格，為受印度、希臘、波斯與回教文化之影響。其石窟最早之餘物已歷一千六百年。

圖 9-49　炳靈寺石窟第 79 窟

二佛並坐（多寶佛及釋迦佛），紅砂岩

圖9-50　炳靈寺石窟全景

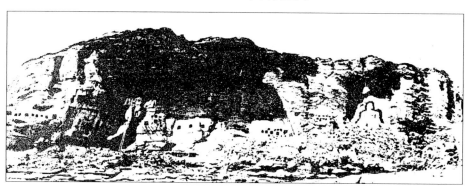

三、雲崗石窟

雲崗石窟在山西省大同縣西十五公里之武周山（亦稱武州塞或靈巖），與敦煌石窟及洛陽龍門石窟合稱我國三大石窟。雲崗其地因崗形逶迤如雲而得名，其下有武周川通過，故地形依山面水。據《水經注・漯水》云：「武州川水又東南流，水側有石祇洹舍並諸窟寺，比丘尼所居也；其水又東轉，逕靈巖南，鑿石開山，因巖結構，真容巨壯，世法所希，山堂水殿，煙寺相望，林淵錦鏡，綴目新眺。」就是指此處。建於北魏文成帝興安二年（453），其開鑿之情形載於《魏書・釋老志》：

> 曇曜以復佛法之明年，自中山被命赴京，值帝出，見於路，御馬前
> 嚙曜衣，時以為馬識善人。皇后奉以師禮，曇曜白帝，於京城西武
> 州塞，鑿山石壁，開窟五所，鐫造佛像，高者七十尺，次者六十尺，
> 雕飾奇偉，冠於一世。

《續高僧傳》也載此事，惟談及造龕之事如下：

> 釋曇曜，未詳何許人也，少出家，攝行堅貞，風鑑閑約。……住恒
> 安（即平城）石窟之適樂寺，即魏帝之所造也。去恒安西北三十
> 里，武州山谷，北面石崖，就而鐫之，建立佛寺，名曰靈巖。龕之
> 大者，高二十餘丈，可受三千餘人，面則鐫像，窮諸巧麗。龕則異
> 狀，駭動人神，櫛比相連，三十餘里。

《大清一統志》引《山西通志》云其興建時期如下：

> 石窟十寺，元魏建，始神瑞終正光，歷百年而工始完，內有元載所

修石佛十二龕。

又據《大同府志》謂：

> 三石窟十寺，壁立千仞，石窟千孔，佛像萬尊，面面如來，雕飾奇
> 偉，冠絕一世。

依《大清一統志》，則開窟似在曇曜之前，神瑞爲北魏明元帝年號（414），正光
係孝明帝年號（520），《續高僧傳》亦謂曇曜開窟前即有石窟。吾人由上列文
獻記載，可知雲崗石窟係在北魏明元帝神瑞元年（414）始鑿，至文成帝時，爲
補償其父太武帝毀佛之前愆，始命曇曜大規模開窟，至孝文帝遷都後（494），
尚繼續開鑿，直至孝明帝正光年間始畢事，前後共歷一百零六年。曇曜所開之
五窟，爲至今尚存之最早且最大者，故論者皆以曇曜始開窟。若依《水經注》
所載雲巖寺狀況，所謂：「山堂水殿，煙寺相望。」則可知不只一寺，《大同府
志》所載十寺，當爲可信。所謂十寺係指同舛寺、靈光寺、鎮國寺、護國寺、
崇福寺、童子寺、能仁寺、華嚴寺、天宮寺、兜率寺等十寺。至於現存最壯麗
之寺爲靈巖寺，係北魏始建而後世再增修者，依山建寺，重樓疊閣，規模雖不
及敦煌九層佛殿，但壯麗過之。前有山門及石獅、鐘鼓樓；在中央之殿，祀關
聖；前後兩院均築有禪寺。大佛閣在正殿東院，前建四層樓，內有跏趺坐大石
佛一尊。彌勒殿在正殿西院，前有三層樓，龕爲長方形，中刻彌勒佛坐像，屬
於第 13 窟。至於適樂寺在大佛閣穿過一條澗水而至，石壁鑿成高低二段，高達

圖 9-51　雲崗石窟全景

圖 9-52　雲崗石窟寺配置平面圖

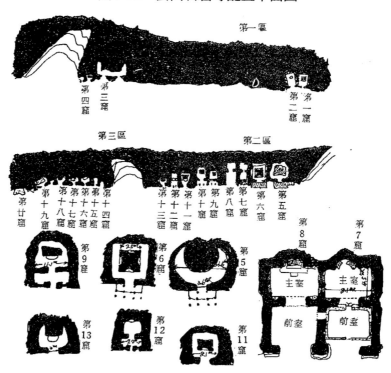

　　數十丈，長計千餘尺，上段鑿有二個方形大石柱，後有石洞，曲折蜿蜒，爲曇曜與天竺僧常那耶舍等譯經處。

　　雲崗石窟寺之岩質係質粒很細之砂岩，故雕刻可較細膩，但亦較易風化，惟因晉北雨量較少，空氣污染也少，故歷一千五百年大致仍保持原狀。石窟部位大致可分爲四區，最東爲第一區，有第 1 窟至第 4 窟，及若干小窟，規模不大，但製作時期頗早；中部爲第二區，爲第 5 窟至第 13 窟，如大佛閣、彌勒殿都屬此區，此區爲靈巖寺所在，保存較周密；第三區爲自第 14 窟至第 20 窟，其中包括五佛洞及大露佛，前者修補過度，其餘各洞又微損。曇曜所開者即在本區第 16 窟至第 20 窟。第四區包括諸零散小窟，雖較乏人照顧，惟佛像卻相當清晰。由第 1 窟至第 20 窟之長度約有二公里（大小石窟合計共 43 窟），今分述之：

　　第一區之第 1 窟爲東塔洞，內鐫刻有二層塔。第 2 窟西塔洞內鐫刻有五層塔（圖 9-53），其柱頭上一斗三升斗栱與人字形鋪作皆是六朝手法；壁上之像龕，多爲尖圓之馬蹄形，爲犍陀羅風格。第 3 窟爲隋代大佛洞，其內部寬三十

九公尺，深為十二公尺，本尊為倚坐像，高約九公尺。第 4 窟無佛像。本區之特徵，厥為第 2 窟之梯形券與二塔；梯形券之內外輪加以劃分，內有飛天，飛天手法為印度式者，犍陀羅式無之；梯形券下垂有天蓋形瓔珞，此為西域式。第 2 窟左壁之二層塔與右壁之三層塔，皆於其屋頂上鐫刻印度式之窣都婆形，其基壇（即露盤）與塔身（即覆鉢）間有雕花紋，而其下層簷樓閣暗示係仿木構造者（圖 9-54）。

第二區即現今之靈巖寺或石佛寺。其第 5 窟稱為大佛洞或大佛閣，前建四層樓，其

圖 9-53
雲崗第 2 窟西塔內中央塔

圖 9-54　雲崗第 2、5 大窟

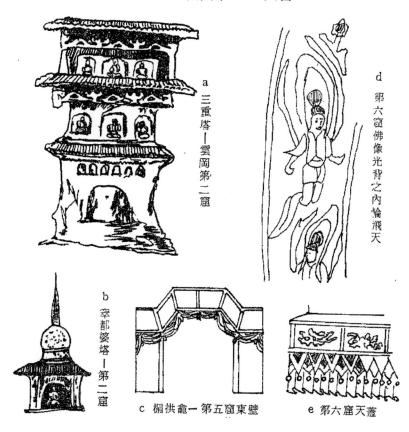

a 三重塔—雲崗第二窟

d 第六窟佛像光背之內輪飛天

b 窣都婆塔—第二窟

c 楣拱龕—第五窟東壁

e 第六窟天蓋

內窟之規模，寬達 21 公尺，深達 17.4 公尺。內有跏趺坐大石佛，高達十八公尺（六丈），長眉隆鼻，丰姿秀麗，較日本奈良東大寺大佛尤高大，大佛足長4.5 公尺，大石佛周圍另刻小佛若干，其大佛旁之尊者高達 5.4 公尺，所有佛像皆飾以艷麗色彩，可惜後世一再修補，已漸失原有古樸之風格。第 6 窟稱為四面佛洞或如來殿，平面為方形，寬及深皆十四公尺。其窟外建四層樓，為四注式屋頂，屋頂用瓦，正脊兩端有鴟尾，脊上有三角形裝飾物，三角飾物間又作飛鳳狀，簷樹之下，有一斗三升斗栱及人字形鋪作，乃是漢代以來之手法（如圖 9-55a 所示）。窟內中央鑿建四方體，方體為 7.5 公尺四方，四面有佛像，凡三層，上層四隅建五層塔，塔之五層有印度式券與梯形券，券內有佛像，其

圖 9-55　雲崗第 6 窟

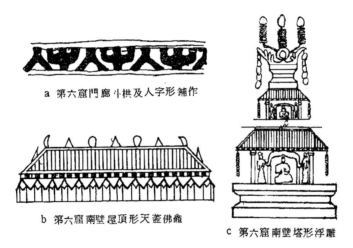

a 第六窟門廊斗栱及人字形鋪作

b 第六窟南壁屋頂形天蓋佛龕

c 第六窟南壁塔形浮雕

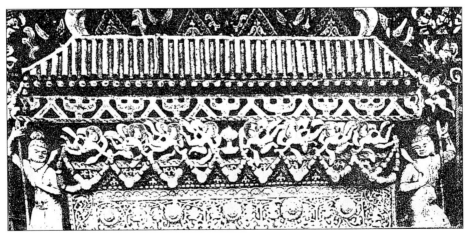

d. 雲崗第 6 窟屋簷

柱屬犍陀羅系風格；屋頂之窣都婆已
漸退化而變成普通之相輪（如圖 9-56
所示），方體延至窟頂；窟之周壁配列
佛龕三層，其裝飾花紋奇麗，令人目
眩；佛像之天蓋有魚鱗狀（如圖 9-54e
所示），末端有懸鈴及皺折，與法隆寺
金堂天蓋以及敦煌石窟天蓋同一手
法；至於佛像光背作飛天狀，其曲線
與色彩均至上乘（如圖 9-54d）。第 7

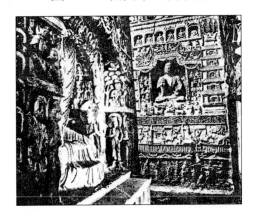

圖 9-56　雲崗第 6 窟東壁

窟稱為彌勒殿，殿前有三層樓，洞為長方形，中刻彌勒佛坐像；正面龕內鐫
刻巨佛三尊，雕刻相當精美；東西復有二壁各鑿八龕，中有交腳菩薩像，右手
平舉現陰掌，線條流麗（如圖 9-57b）；南壁刻有六人供養天人像，或作合掌

圖 9-57　雲崗第 7 窟

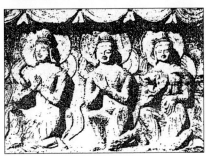

a. 供養天人座像及蹲像

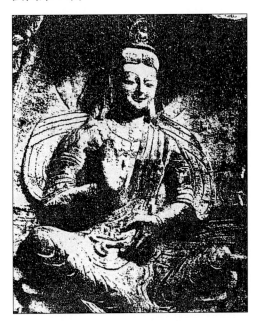

b. 交腳菩薩

c. 第 7 窟忍冬紋飾

d. 第 7 窟天蓋

e. 第 7 窟之帷幔龕（結花）

狀，或現陰掌狀（如圖9-57a），光背爲圓形，以左腳跪供，龕頂天蓋似爲結紮帳幕；此龕佛像保存極佳，後世修理者極少，其壁之忍冬葉之裝飾，日本法隆寺全然模仿之（如圖9-57c）。第八龕稱爲佛籟洞，平面爲外闊內狹之長方形，分內外二洞，洞門爲圓穹門；前洞之西刻有一身五頭佛，東壁龕內雕有一身三頭佛，雕工極爲精細，裝飾花紋亦極流麗，內洞之後壁（即Ａ處）分爲上下二層，上層雕有三尊佛像，下層有一坐佛像。本窟因殘毀而修理頗多，已失原有創立時之風味。佛籟洞以下五窟並排，合稱五佛洞，在佛籟洞之西部，五洞僅有門戶，而無樓閣之屬，其佛像雕刻之手法與風格各不相同，今分述之。第9窟稱爲釋迦洞，分爲前室及後室；前室入口有二壁柱，柱面成八角形，有印度式佛像雕刻，柱頭上有「皿斗」（Echinus），皿斗上有希臘及西亞式「斗繰蓮華」裝飾之大斗，斗上之平座有迴紋勾欄（如圖9-58g），法隆寺金堂勾欄即是模倣此式，前室左右有石門，其上有鴟尾飾，前室西壁佛龕，其光背外有葱花拱輪廓，爲印度式，佛像兩旁有塔柱，塔柱四層，各層亦有佛龕，爲馬蹄形，塔柱各層都有平座，最上層平座，作忍冬開花狀以承樹梁，樹上有一斗三升斗栱及人字形鋪作，此皆爲南北朝手法，天花上有飛天及葵花，爲印度式手法；由前室（11m×4.8m）進入後室有一出入口，後室深九公尺，後室中央之佛像

圖9-58　雲崗第8、9窟裝飾細部

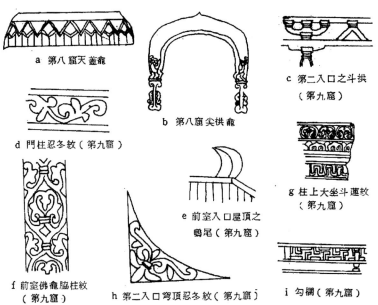

a 第八窟天蓋龕

b 第八窟尖拱龕

c 第二入口之斗拱
（第九窟）

d 門柱忍冬紋（第九窟）

e 前室入口屋頂之
鴟尾（第九窟）

g 柱上大坐斗蓮紋
（第九窟）

f 前室佛龕脅柱紋
（第九窟）

h 第二入口穹頂忍冬紋（第九窟）

i 勾欄（第九窟）

圖 9-59　第 9 窟前壁造像及飛天

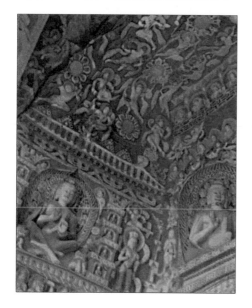

圖 9-60　第 9 窟佛龕

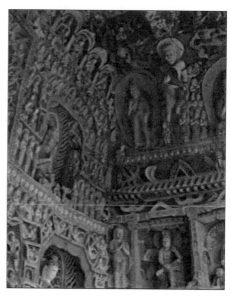

高達 10.8 公尺，其周壁佛龕與前室稍異，兩壁佛龕頂部成半六角形寶蓋（圖 II-39）。第 10 窟稱爲鐵缽佛窟，其平面形狀與第 9 窟相類，而規模稍大，其裝飾手法殊堪注意，如圖 9-61d 示仿希臘愛奧尼克柱頭（Ionic Capital）；圖 9-61c 示塔柱有科林多（Corinthian）柱之寫意，惟以忍冬葉代替毛茛葉；其各層有印度式佛龕；圖 9-61b 示第一出入口之柱礎雕刻裝飾紋，爲西亞式樣；圖 9-61a 示第二出入口之門楣屬於西羌式，西藏之寺廟常有此式裝飾。此窟爲各種藝術表現之場所，尤其愛奧尼克柱頭源於希臘，再轉入希臘殖民地大夏，大月氏據大夏時，亦盛行之，雲崗突現此式柱頭，可見北魏與大月氏（其都犍陀羅，盛行犍陀羅藝術）之交通關係。

圖 9-61　雲崗第 10 窟裝飾

a 第二門楣西藏式華紋

b 斗紋蓮華—第二門楣

c 前室柱頭忍冬塔式

d 前室柱頭愛奧尼克柱式

圖 9-62　第 12～13 窟

a 第十二窟屋形龕

b 第十三窟天蓋

c 第十二窟雙龍紋浮雕

第 11 窟稱爲四面佛洞，其平面意匠與第 6 窟的如來殿相似，但規模較小，其窟爲長方形（8.1m×9.6m），出入口拱門道寬 3.6m。龕內中央係四方體形之佛柱，其平面爲 5.7m×4.5m，高連龕內天花，佛柱四面鐫佛，正面刻無量壽佛，周壁有印度式劵及印度式柱頭（圖9-64），本窟佛柱鐫刻千體佛，且有梯形劵及梯形楣，爲犍陀羅風格。窟頂天花有遊龍之飾，並有雲氣飾，這是漢代之風格（圖 9-64）。此窟若干佛龕（如中央佛柱部份）經後世修補，有損於原有風格，良爲可惜。而窟外亦有無數佛龕，其佛像之容貌、衣紋、光背各有不同作風，日本法隆寺曾經模仿之，改稱鳥師佛式。本窟發現有太和七年（483）之造像銘文，可見本窟至遲亦在西元 483 年完成，第二區之其

圖 9-63　雲崗第 11 窟壁面塔

圖 9-64

餘諸窟亦當不久後完成。

第 12 窟稱爲倚像洞，平面形式似第 9 窟而規模較小，分爲前後二室，前室寬 7.2m，後室寬 6.3m，深 4.8m，其第二出入口有穹窿門道。其內之佛像與第 11 窟者異曲同工，惟因窟內佛龕遭後世修補太甚，已失原創時之風格；其周壁有壁畫與第 9 窟相同（圖 9-65）。

第 13 窟爲第二區最西窟，平面成牛角形，寬達 10.5m，深爲 9～18m，門道寬 3m，稱爲彌勒洞。其龕內有交腳佛像，高達 15m，下雕須彌壇，佛像足長 8 尺，但有一手腕稍爲損毀，其佛像表情莊嚴雄偉，與第 7 窟交腳菩薩像略同；其餘佛像經後世修理痕跡頗多，窟外佛像並列，此爲印度阿姜他（Ajanta）石窟寺手法。第 13 窟之西有一大石窟，稱爲白佛洞，規模宏大，大小佛像甚多，其天蓋如圖 9-62b，惟大部份已剝落。屬於第三區之第 14 至 20 窟，今述如下：

第 14 窟佛像已剝損殆盡，第 15 窟又稱爲千佛洞，蓋因壁龕刻有千體佛而名之，已經剝損頗多（圖 9-66）。

第 16 窟至第 20 窟，爲曇曜所開之五窟，自文成帝興安二年（453）

圖 9-65　第 12 窟東壁佛像

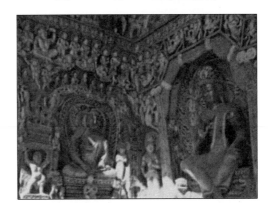

圖 9-66　雲崗第 14 窟壁面塔

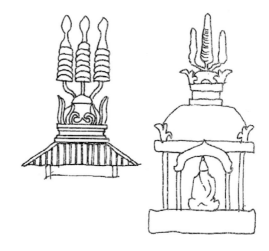

圖 9-67　雲崗第 15、16 窟外景

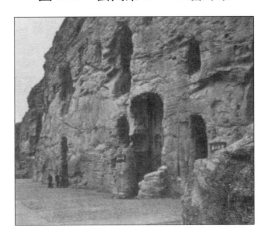

始開，至文成帝和平三年（462）歷十年始畢，為追念已崩之道武帝、明元帝、大武帝與恭宗景穆帝和崇敬當時之文成帝而開。《魏書‧釋老志》謂高者七十尺（以魏尺計，合 19.53 公尺），次者六十尺（16.74 公尺），前者與 18 窟復元像當相符，後者與第 19 窟坐像相符。今分述如下：

第 16 窟內為立佛像高約十三公尺，稱為立佛洞。

第 17 窟為彌勒洞，高達十五公尺之彌勒菩薩大像，為交腳倚像，其交叉兩腳，填滿洞窟。左右龕內各刻有立座大佛像二尊。

第 18 窟稱為立三佛洞，其本尊之大佛立像高達十五公尺，左右各有二尊立佛，此三佛像皆圓臉闊肩，體軀健偉；與本尊之間有菩薩像，其上刻有如來十大弟子像，其中伽葉像現老成而雄偉之面貌，阿難像現青春而進取之風格，均充分表現出佛弟子人品之個性（圖 9-68）。

第 19 窟稱為大三尊佛洞，其窟中本尊坐佛像高達 16.48 公尺（魏尺六丈），為一堂堂之坐佛，顏面莊嚴，表情柔和；其東西兩壁各有一立佛，西壁立佛皮肉豐滿，袈裟有褶，雙掌現陰陽掌（陰掌為掌心向上，陽掌之掌心向下）；其旁另刻有菩薩與十大弟子（尊者）像（圖 9-69），本窟本尊為寶生佛。

圖 9-68　第 18 窟　　　　　　　圖 9-69　第 19 窟

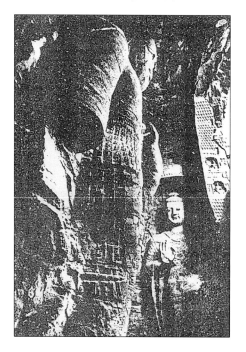

第 20 窟大露佛最為著名，為雲崗
石佛之象徵。其窟前壁已頹圮，內部
坐像露出上身，故稱「大露佛」。現高
達十公尺，但其膝蓋以下埋入沙中，
全高當在十三公尺以上；其面貌雄
偉，為雲崗初期特徵。本窟又稱「白
耶佛洞」（圖 9-70、9-71）。

圖 9-70　雲崗第 20 窟大露佛全景

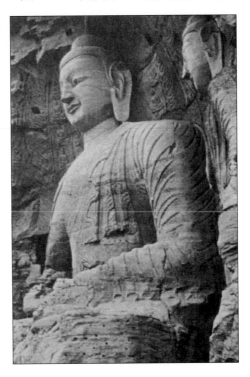

　　以上曇曜所開之五窟，其本尊都
是高達十三至十九公尺之巨像，其造
形都令人有統一之感覺，例如極單純
之線和面（即輪廓與外觀），雄偉之姿
態，寬大之肩膀，粗大之脖子，豐滿
的顏面，銳利而長之眼睛，筆直端正
之鼻樑，微笑之嘴唇，垂肩之耳朵；
其手法大膽、豪邁和細膩、精巧、雄
渾、爽直，實為我國建築與雕刻史（建
築與雕刻均屬造形藝術）之無價瓊
寶。而其造像面貌似外人，費子來氏
（Fitz-gerald）稱：「雲崗佛像，並非中
國人，而係外國人，很可能為來自突
厥地方與和闐之中亞細亞人」，[註21]
其言實有道理。其雕刻手法實受犍陀
羅風格影響。雲崗造像風格，初期的
曇曜 5 窟與第 7 及第 8 兩窟與末期第

圖 9-71　第 20 窟大露佛

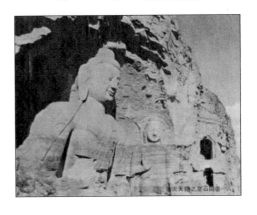

5 及 6 窟，有相當之變化；初期造像風格，雄渾樸素，處處顯有不均衡美，與
北魏鮮卑之遊牧民族豪放不羈作風互相吻合，而佛頭肉髻，衣褶行線，顯然具
有犍陀羅風格；而末期之造像，轉趨窈窕流麗，而衣裳已轉變為掩蓋全身如同

〔註21〕見邢福泉著《中國佛教藝術思想探原》第三章引費氏所著《中國文化小史》，商務
　　　印書館，民國 59 年 9 月初版本。

圖 9-72　第 20 洞供養天人蹲像

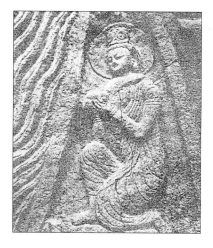

圖 9-73　雲崗第 5、6 窟外部樓閣

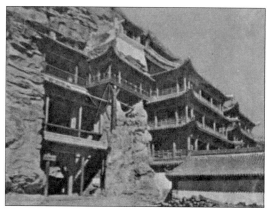

依山而建，結構爲北魏原制，並經歷代修建者

厚紙一般之褶紋與初期如蟬翼貼身之刻
線及隆起之衣褶紋大異其趣，且在衣袖
袴褶處均有如魚鰭之部份向外伸展。此
種造像手法，且影響及後期之龍門石窟
造像。

　　除以上所述之二十重要大窟外，雲
崗尙有二十三個小窟，分佈在第三區之
西。諸小窟中以第 39 窟最爲足觀，其窟
之平面略成方形，中間有一中央方塔，
塔有五層，塔頂與窟頂相接（如圖 9-74c
所示）。此種平面顯爲印度式支提佛窟
（Chaitya Shrine）或稱塔廟窟之遺風，
惟印度式之支提窟係以列柱圍繞石窟
內，其窟之內殿以一窣都婆覆鉢塔做爲
視線之焦點，如印度之卡里支提寺
（Chaitya Hall, Karle）（圖 9-4）。雲崗第
6 及第 39 窟皆有中央方塔之手法。此中
央塔手法融合了北朝建築風格，每面各
層有五佛龕，中央塔全部有一百佛龕，

圖 9-74　雲崗第 39 窟

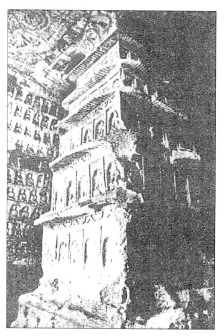

a. 中央塔

b. 剖面

c. 平面

佛龕為楣拱龕（或馬蹄拱龕），其角隅略有損，但佛龕楣樑上之斗栱組相當清晰，為一斗三升式及人字形鋪作，斗栱組上有挑簷樑支承突出壁外之簷，與歷史博物館所藏之九層北魏石塔相似；佛像姿態有坐佛、倚坐佛及交腳菩薩等形式。本窟之四壁雕刻有千體佛與第 11 窟之手法相似，天花藻井為方格內看圓暈，暈輪有連鎖蓮瓣為我國固有手法。而五層塔之臺基其須彌座已有束腰，同類臺基見於第 6 窟之塔形浮雕，這是南北朝臺基之形式，但日本法隆寺之臺基卻無此種手法（圖 9-74）。

四、龍門石窟

龍門在河南省洛陽市南十四公里之龍門山。臨伊水西岸之石灰岩丘陵，春秋時稱闕塞山，兩漢稱為伊闕。《水經注》載：「昔大禹疏以通水，兩山相對，望之若闕，伊水歷其間北流。」所謂兩山，即龍門山與香山。唐詩人韋應物詩云：「鑿山導伊流，中斷如天闕，精舍繞層阿，千龕憐峭壁。」即指龍門石窟寺而言（圖 9-75）。

龍門石窟最先開鑿的是古陽洞，於北魏孝文帝太和七年（483），約於雲崗石窟第二區同時；其次是賓陽洞，約在景明年間（500～503）所開鑿；再其次

圖 9-75　龍門石窟平面（上）、立視（下）

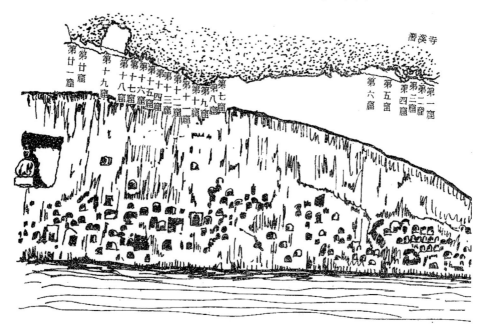

為蓮花洞、藥方洞等，一直延續至隋唐，前後達二百年之久。龍門石窟，或一龕一佛，或一龕數佛，或一列萬佛，大小參差，或凸或凹，或內或外，千形萬狀，連續達一公里。全山造像據劉傑佛氏引某家統計，凡十四萬二千二百八十九尊；〔註22〕惟據民國五年，洛陽知事曾炳章之統計，龍門諸窟共有大小佛像共有八萬九千八百五十一尊（包括大佛像四百六十七尊），被損壞者共計七千四百五十五尊；〔註23〕二者資料相差二分之一以上（五萬尊以上）可能是統計上誤差以及其間被盜獲出售之故。今將北朝開鑿諸石窟分述如下：

北朝開鑿石窟有第 3 窟（賓陽洞），第 13 窟（蓮花洞），第 14、15 及 18 窟（即唐字洞，因有唐代改作銘文），第 17 窟（魏字窟），第 20 窟（藥方洞）及第 21 窟（古陽洞）等 8 窟。隋代所開鑿的為第 2 窟（賓陽北洞），第 4 窟（賓陽南洞），唐代開鑿第 1 窟（齋祓洞），第 5 窟（敬善寺洞），第 6 窟（獅子洞），第 7 窟（雙洞），第 8 窟（萬佛洞），第 9 窟（看經寺），第 10 窟（擂鼓臺），第 11 窟（惠簡洞），第 12 窟（老龍洞），第 16 窟（極南洞），第 19 窟（大佛洞）等 11 窟。龍門石窟共 21 窟重要石窟，若大小石窟全算在內共計1352 窟。

（一）古陽洞

在第 21 窟，為龍門最早之石窟，最初開鑿於太和七年（483），孝文帝遷洛後，由比丘慧成承帝之意，繼續開鑿，至太和十九年（495）局部完成。其窟之本尊因經後世屢次補塑，誤認為道教太上老君之像，故又稱老君洞。東魏武定年間（543～550），亦曾鑴刻一些佛像，因此本窟先後歷六十餘年而完成。其洞平面方形，深廣皆過三丈（約十公尺），高達四丈餘（約十三公尺）；正面鑴刻釋迦坐像，連座合高六公尺餘，前垂衣裙，寬修合度；其旁環坐六十龕；本尊座前左右，分踞二石獅，夾侍二尊者像；尊者高達五公尺，腳踏蓮臺，形態優美。其佛龕柱頭手法，應用印度波斯系之結花，柱中央亦反覆用結花手法；其龕或用重疊梯形券，或印度式券，或用交叉之纓珞，其變化相當自由。本尊左右兩隅，鑴刻相對兩座菩薩，洞口處則有立佛一尊，其形式處在不規則中而求

〔註22〕 見劉傑佛著《憶大陸祖國河山》，微信新聞報出版，民國 55 年 1 月。

〔註23〕 見邢福泉著《中國佛教藝術思想探原》第三章，商務印書館，西元 1997 年版。

均衡，屬於美學之非均衡美。四隅頂端，刻有屋形之龕，每龕六像；洞頂作十飛天，高約二尺。左右兩壁各有三層；左壁之一、二層，各雕四大龕，第三層上雕三大龕；右壁一、二層如同左壁，惟第三層僅雕二大龕，高約六尺許。其龕輪廓線之精緻以及夯面雕刻之纖細勝過雲崗，以龍門為質地緻密之石灰岩之故。其夯面有夯腳飛起之翔鳳，而夯頭翻起之遊龍，為我國固有形式；夯腳以下有二天王及仁王代柱。又龕之左右有螭首接梯形之夯等等手法（如圖 9-76 所示）。至於飛天所著之天衣為帶有忍冬藤而有輕快之感，則為雲崗所未見者。至於建築物之雕刻（如圖 9-78、9-79 所示），中央直角形龕上，冠以歇山式屋頂，其坡有舉折，但簷則水平，可能係因石刻曲線之飛簷較難而為方便計；正脊端之鴟尾與

圖 9-76　古陽洞坐佛

圖 9-77　龍門　古陽洞南壁　供養者　比丘法生造像龕（北魏）

圖 9-78　古陽洞壁面塔（左）
　　　　　歇山頂（右）

圖 9-79
古陽洞西北部小龕與脅侍菩薩

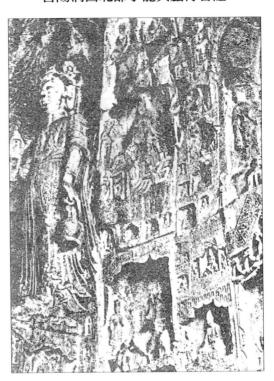

脊中之鳥與雲崗者相同，簷下之斗栱亦為一斗三升及人字形鋪作亦與雲崗相同；其柱之上部用人像，為印度佛教式手法。兩旁小龕暗示小佛寺；下方之三重塔，方形平面，層層累縮，係永寧寺塔之縮影。總計本窟有上述 105 大龕外，尚有小龕三十餘，參差無序，浮雕於各處。依銘文可見本窟早期與後期作風不同，早期太和年間所鐫刻之佛像之衣褶及彌勒之交腳手法與雲崗者相同，晚期自正光年間（520 以後）用反覆曲線之手法，如佛像座前衣褶袴襠之鰭端，以及說法與許願之手相，或伸五指或伸頭、中指均不一定，此種手法與雲崗者稍異。至於釋迦與多寶二佛並坐以及普賢來儀，以及尖圓如寶珠之光背（雲崗亦有之），則非印度之手法，而是我國依佛經及犍陀羅手法所改良而創新之風格。古陽洞本尊之夾侍菩薩持有印度之扇，此為我國觀音像手中之王環來源。更有進者，此時所雕之佛像其面貌皆像我國人，此乃因雕刻者為我國雕刻家依其心目中想像面貌雕刻之，故謂龍門石窟較雲崗石窟更具中國風格，誠非偶然。

（二）賓陽洞

　　為龍門第 3 窟，為潛溪寺三大石窟之一，開鑿於宣武帝景明元年（500），至孝明帝正光四年（523）完工，前後歷二十四年完成。其開鑿之經過，載於《魏書‧釋老志》如下：

> 景明初，世宗（宣武帝）詔大長秋卿白整，準代京靈巖寺石窟（即雲崗石窟），於洛陽伊闕山，為高祖（孝文帝），文昭皇太后（即孝文帝皇后高氏）營石窟二所。初建之始，窟頂去地三百一十尺。至正始二年（506）中，始出斬山二十三丈，至大長秋卿王質，謂斬山太高，費功難就，奏求下移就平，去地一百尺，南北一百四十尺。永平中（508～511），中尹劉騰奏為世宗（宣武帝）復造石窟一，凡為三所。從景明元年至正光四年六月已前，用功八十萬二千三百六十六。

　　此三窟皆無銘文，今潛溪寺內三窟可能係白整與劉騰所開，潛溪寺內之第 2 窟及第 4 窟在第 3 窟賓陽洞之南北，因有隋代增鐫之銘文，而誤認為隋窟。賓陽洞南北長達 10.8 公尺，東西深達十公尺，為龍門北魏諸窟規模最大且最秀麗者。其後壁本尊盧舍那佛，佛座達十五公尺，佛像達十八公尺，為景明時所鐫刻；其旁有羅漢菩薩夾侍共四尊，其菩薩夾侍立像光背為橢圓，光輪內有忍冬藤連鎖花紋，蓋屬印度笈多藝術（Gupta Art）手法（如圖 9-80）；左右鐫鑿佛及大小菩薩像各五尊，較本尊為小。石壁並刻有佛傳圖及皇帝及皇后供養圖之浮雕，其人物皆為北朝裝束（如圖 9-81 所示），其侍者線條優美柔暢，以寫實手

圖 9-80　賓陽洞脅侍立像

圖 9-81　賓陽洞供養者（皇后）

圖 9-82　賓陽洞本尊

圖 9-83　蓮華洞頂天花

法雕出。至於第 2 窟及第 3 窟，其正面亦刻佛像及菩薩聲聞之像五尊，惟其壁面有隋代銘文，顯知隋代加刻壁面者。此三窟作風較古陽洞者精巧且更具變化。惟因保護不善，洞中被鑿去頭部或全身者甚多，良爲可惜。

（三）蓮花洞

圖 9-84　蓮華洞

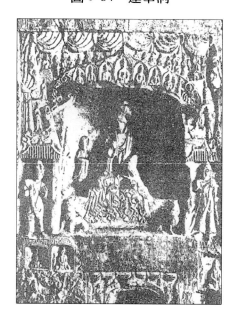

爲第 13 窟，有「大魏孝三年，歲次癸未四月」之銘文，考北魏之癸未年有二次，一是太平眞君四年（443），一爲宣武帝景明四年（503），前者尙未遷洛，故本窟應完成於宣武帝年間殆無疑問。如圖 9-84 所示之壁龕爲印度式之葱花芬，芬內雕有七尊小佛；芬角爲廡殿頂，簷邊水平，屋坡彎曲翹起，正脊兩端有上舉之鴟尾，正脊中央冠以寶珠，屋頂用瓦，這是南北朝佛寺屋頂之特色；屋頂由人像羅漢柱承之，此爲犍陀羅源於希臘之風格；佛龕上有皺形之結花，較

敦煌者已呈變化。其佛像面部破損，誠屬可惜。

　　第14窟長身觀音洞，如圖9-85b所示有四重塔，面闊兩間，與古陽洞三重塔略有不同，蓋後者塔坡爲直線，而本窟之塔坡已演變成曲線，可知本窟係屬北魏後期者。至於第15窟徵妙洞之二重塔手法更別出一格，不用屋簷而用三重疊澀，上層手法亦同，刹爲小塔之縮影，此爲龍門石窟之特例。惟雲崗之樓閣式塔上有窣都婆者，龍門未曾見之，蓋因窣都婆之覆鉢已演變成塔頂之寶瓶，而刹竿之圓盤已演變成刹上之相輪，如永寧寺木塔式樣，故可知北朝一代塔風格與式樣演變之巨。第15窟又名趙客師洞，蓋有銘刻供養人趙客師而名。

圖9-85　龍門14、17、20窟

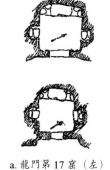

a.龍門第17窟（左）14窟平面（右）　b.龍門第14窟壁面塔　c.龍門第20窟壁面塔　d.龍門窣都婆式壁面塔

五、天龍山石窟

　　天龍山在山西省太原市西南十五公里，其左右兩山之半腹，各有一群石窟。太原南之晉陽原爲東魏將高歡駐地，其子高洋篡東魏後都鄴，仍在晉陽營建行宮，稱爲晉陽宮。依《北齊書·後主紀》載：「北齊後主鑿晉陽西山大佛像，一夜燃油萬盆，光照宮內。」天龍山第1窟疾方洞有北齊後主武平六年（575）造像銘文。由此推測，天龍山始開於北齊後主武平年間（570～575），殆無疑問。天龍山之石窟較重要者有21窟，東峰爲自第1～8窟，西峰者爲第9窟至第21窟，計有北齊三窟，隋代四窟，唐代14窟，自第1～3窟等三窟爲屬於北齊者，第8、9、10及16窟屬於隋代，其餘諸窟皆屬於唐代，其平面如圖9-86所示。

圖 9-86　天龍山石窟寺平面略圖

第 1 窟（如圖 9-87 所示），爲第 1 窟之全部。其入口門廊用八角石柱，柱頭用雙覆斗，與孝堂山祠石室手法相同，惟柱座用開放蓮花（即仰蓮），爲少見之特例。考柱用蓮華飾最先爲古埃及神廟柱頭用之，此處用之，開隋唐以後柱座用蓮座之先河。柱頭上立一橫楣，其上有一斗三升斗栱及人字形鋪作，其拱背作連續剞槽形，以及人字形鋪作形成曲線，與雲崗龍門者係爲直線不同，這是唐代婉麗曲線人字形鋪作（如西安大雁塔門楣石刻）之先驅；其斗栱之坐斗與栱木且爲日本法隆寺（詳後）之皿斗與雲肘之樣本。本窟以石鑿成之門

圖 9-87　天龍山石窟第 1 窟

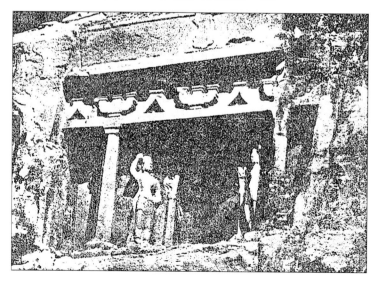

圖 9-88　天龍山石窟內天花之飛天浮雕

圖 9-89　天龍山第 2 窟飛天（左）、**脇**侍菩薩立像（右）

廊、柱額、斗栱、橡、簷、瓦，樣樣齊全，忠實表達北齊時代木構造之眞象，為南北朝建築珍貴之資料。我們由其斗栱之形制，可知其具有雄偉、簡單與疏朗之特徵。

第 3 窟為一寬 2.55 公尺、深 2.39 公尺之小洞。東壁鐫一坐佛，其旁夾立二菩薩，其佛龕為印度式之葱花券，其輪廓與北魏初期雲崗者相同，券內輪中央頂點有結花，其手法與敦煌、雲崗、龍門柱頭結皺形手法相同，龕兩柱之頭亦有結花。西壁佛龕柱頭用半開之蓮花，其蓮花為寫生蓮花，此為源於埃及者，印度系柱頭亦用之；券內末龍為龍首，與東壁立鳳者不同；壁面菩薩像上有淺

浮雕之懸幡，雲崗敦煌皆同式，稱爲北朝之天蓋，法隆寺金堂之天蓋即模仿此式。後壁與西壁手法略同，惟柱頭蓮額之上立鳳，柱右立阿羅漢之雕像，其雕刻技術精湛。天龍山石窟佛像之最大特色爲衣裳單薄，肉體似隱若現，衣紋單純且緊貼於軀，姿態自然，表情溫和，爲南北朝石窟造像之佼佼者。如圖 9-90 所示係天龍山第 16 窟本尊佛像，爲日人刮取後藏於京都藤井舘。本窟東側爲交腳彌勒像，西側爲無量壽佛像，本尊佛頭妙相莊嚴，唇隱露微笑，充滿靜謐氣氛，其頭頂之螺髻爲印度雕刻手法。

圖 9-90　天龍山第 16 窟本尊佛像頭

現藏於日本東京藤井有鄰館

六、鞏縣石窟

在河南省鞏縣城外西北 2.5 公里洛水東岸之小丘，小丘砂岩鑿成一群石窟，舊稱淨土寺，今稱石窟寺。最初開鑿於北魏景明年間（500～503），隋唐亦有增鑿，其碑銘載有下述文辭：

自後魏宣武帝景明之間，鑿石爲窟，刻佛千萬像，世無能燭其數者。

現存五大石窟，三尊摩崖雕像，一個千佛龕，與 238 個小龕。鞏縣主要石窟有五窟，東面三窟，西面二窟，皆面向南，東西兩群窟之間，有露天佛三尊。諸窟最大者爲第 5 窟，其寬及深皆 9.6 公尺；中央鑿有邊寬 2.7 公尺之巨大方柱，四面刻佛，與雲崗第 6、11 窟手法相同；內壁三面共列四佛龕，爲印度式葱花券，其券之內外輪間刻連鎖之忍冬藤，線條雄渾，兩券之交叉處末端構成雙面忍冬藤，其下以饕餮承之，其手法甚爲巧妙。第 3 窟與第 5 窟大同小異，但規模較小，其龕頂藻井間，加刻飛天及花紋，意匠頗有變化而不專模仿。至於供養者群像雕於第 5 窟南壁，有貴妃與從者侍兒，又有男女供養者群像；所有雕像姿態有明朗、溫雅、新鮮之風格，其裝飾之忍冬紋及光背之火炎紋、蓮華紋

具有華麗與變化之作風。

　　鞏縣石窟除佛像與人物雕刻外，動物雕刻也頗生動。例如圖 9-91、9-92 所示之飛龍怪獸，有翼，顯爲受西亞之影響，已改變漢代之作風；而獅子之浮雕，爲正面浮雕，面部成方形，但已流爲寫意之匠風。他方面，佛像衣裳褶紋之流麗，可知受雲崗影響甚深。

圖 9-91　鞏縣石窟第 1 窟南壁　　　　圖 9-92
　　　　　東部雕帝后禮佛像　　　　鞏縣第 1 窟南壁西部佛龕

圖 9-93　鞏縣石窟雕刻

a 飛龍
b 立獅
c 佛頭

圖 9-94　鞏縣第 3 窟北壁　　　圖 9-95　鞏縣第 1 窟頂部天花

 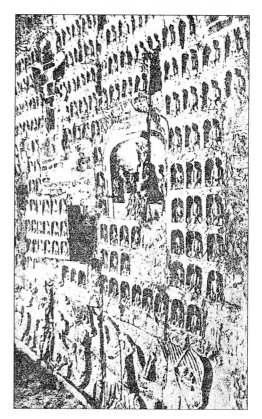

七、南北響堂山石窟（圖 9-96）

響堂山分爲南北二處，皆在河北省與河南省交界處，南響堂山在河北磁縣西二十二公里之彭城鎮，北響堂山在河南武安縣之義井里，北山在南山西北十八公里，皆屬北齊至隋唐之作品，北山甚至有至明代開鑿者（嘉靖洞）。今分述如下：

南響堂山共有七窟，分爲上下兩段，上段有五窟，下段有二窟。茲將其風格及手法分述之：

（一）第 1 窟屬於下段，稱爲華嚴洞，平面爲方形，邊長爲 6.6 公尺，其內壁有一風格特異之佛龕，其龕爲一寶塔形，屋頂有一豐盈之半球狀覆鉢，表面鐫刻花紋，覆鉢上有寶瓶及刹竿，刹竿上有二鐵鎖鍊拉至簷端，鍊上亦有懸鐸，似爲永寧塔之縮影，龕栔葱花輪與窣都婆爲印度式之手法，此龕風格古樸，技巧盎然純熟（圖 9-96）。

圖 9-96　南北響堂山石窟平面

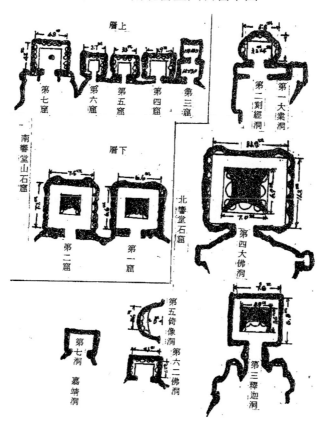

（二）下段第 2 窟平面亦為方形，邊長約 7.5 公尺，其手法與形制略與第 1 窟相同，稱為般若洞，為中央方柱窟，方柱為單面佛龕，周壁為三面佛龕。

（三）上段第 3 窟分為前後二室，原有佛像及侍立菩薩像，菩薩像高 1.82 公尺，胸垂瓔珞，衣紋線條對稱，其曲線優美柔暢，面態慈祥，堪稱佳作，然現已為人盜取而流入美國，置於費城大學博物館；佛龕前以怪獸像柱承柱礎，亦為人挖取，現藏於克利夫蘭藝術館（如圖 9-97、10-98 所示），故本窟佛像與裝飾品被盜取

圖 9-97　響堂山獸像柱

現藏美國克利夫蘭藝術館

一空，成爲一空洞。

（四）上段第四洞爲拱門洞，爲 3.9m×3.0m 之長方形，出入口爲一拱門道。第 5 窟稱爲釋迦洞，爲 3.3m×2.4m 之長方平面，其入口處相當別緻，入口之柱爲八角形之梭柱，立於獅子之上，此種手法在南印度亦有之，或係其流風，至於柱頭及柱中央結花與天龍山第 1 窟者略同，其栔爲桃尖形栔，栔左有小三層塔，作風突出。第 6 窟爲力士洞，窟平面爲 2.7m×3.0m 近似正方形，三壁各鐫佛三尊，其旁各有侍立菩薩四尊，有力士像柱，因以名之。

（五）第 7 窟爲千佛洞，其平面亦爲長方形（4.2m×4.8m），其入口處之門廊與天龍山第 1 窟手法相同；入口處之柱爲多角形，柱頭及柱中央，均有結花，與敦煌雲崗手法同；斗栱爲一斗三升及人字形鋪作，其手法與天龍山者相同；可見兩窟建築時代相同。簷椽、桃簷樹、封簷板及瓦當均甚顯明，與天龍山第 1 窟同爲研究北齊時代建築之佳例。本窟三面周壁各鐫刻佛像及菩薩侍立像五尊，其佛龕奇特，如華燈形，特稱爲「燈龕」。

至於北響堂山重要之石窟有七窟，屬於北齊時代者有第 2 窟之刻經洞，第 3 窟之釋迦洞與第 4 窟之大佛洞等三窟。其中以第 4 窟爲最壯麗者，寬爲 11.9 公尺，深 11.2 公尺，中央爲 6.9m×7.0m 之巨大近似方柱，故本窟係屬支提窟一種；方柱左右及前面刻有佛像，內壁左右各有五龕，各龕之立柱刻有藤蔓浮雕，柱礎爲蓮瓣，柱中有結花，柱頂有蓮，上有火

圖 9-98　菩薩立像

高 183 公分，現藏費城大學博物館

圖 9-99　北響堂山石窟菩薩坐像

圖 9-100　北響堂山忍冬花紋

焰，柱礎以獸像柱（有翼飛廉）承之，龕上冠以半球蓋，球蓋上雕有忍冬，及
蓮華、火炎等紋，爲窣都婆之變式，佛龕尖拱龕，但其拱尖已漸消失，亦爲印
度手法之一變。

八、萬佛峽石窟

　　在甘肅省安西縣南五十公里之萬佛峽，唐時名爲榆林窟，在踏實河切割南
山所形成之峪谷中，西距敦煌千佛洞約一百公里；其年代與敦煌千佛洞早期者
相同，可能亦係北涼時（402～439）所開鑿；其石窟係分佈在谷間之岩壁上，
數量較千佛洞爲少僅 40 窟，現完整的有 29 窟；由其窟壁佛教壁畫中唐代之光
背與天蓋（圖 9-101），可見石窟至唐代尚繼續開鑿。

圖 9-101　萬佛峽石窟（左）、石窟內壁畫（右）

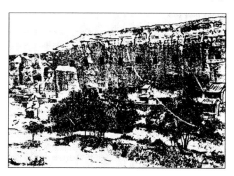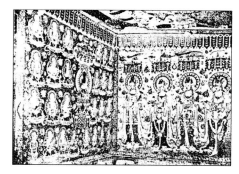

九、麥積山石窟

在甘肅省天水縣東南 22.5 公里麥積山，該山高達一百四十二公尺，有蜂巢形之石窟建於半山以下，全部共有 194 窟，爲北魏至北宋時代（六～十一世紀）累積開鑿者（如圖 9-102 所示）。石窟都開窟於該山之東西兩面，其中最大之窟稱爲七佛閣，有七處拱門道在同一窟壁，爲模仿七開間殿堂之手法，其內之佛龕與雲崗者略同手法，如結花之帷幔等等。

圖 9-102　麥積山石窟（左）、第 113 窟塑壁（右）

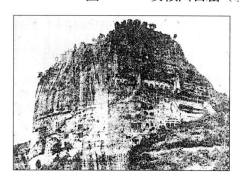

麥積山最古之銘文爲第 11 窟有北魏景明三年（宣武帝年號，502），可見當開鑿於該年前後。上述七佛閣屬於北周時期，七窟大小如一而相通，窟外前廊兩端有八角柱，與北響堂山第 4 窟同式。圖 9-103 示爲麥積山第 71 窟摩崖龕本尊塑像，該龕內另有侍立菩薩二尊，均係塑土塗像，佛像爲印度笈多式。其佛像之特徵爲高肉髻，長方顏面，大耳，銳長鼻微仰，人中仰月形，表情有古樸之微笑；衣裳頗厚，衣紋如梳篦，長袖垂膝，線條柔美，爲北魏官人之服制；其光背爲圓形，內有蓮華紋，其造形深受西域影響。圖 9-104 所示爲麥積

圖 9-103　麥積山 71 窟　　　　**圖 9-104　麥積山千佛廊**

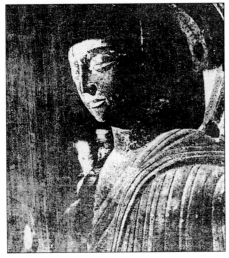

本尊釋迦像

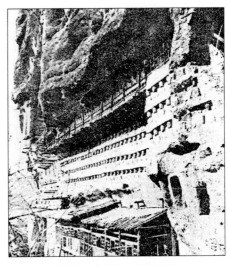

其上下木構爲棧道及佛堂

山第 121 窟之並立供養者像，爲帶髮之比丘尼，其頭上螺髻高髻，衣裳垂地，
其一作合掌，另一腹部有袈裟，表情甚爲虔誠。麥積山第 133 窟稱爲萬佛堂，
內有佛龕十五，石碑像二十三，皆爲塑佛；其窟壁有塑訪問修道者之塑壁，其
山之造景與樹木樣式純係六朝式，與顧愷之《洛神圖卷》相似，其人物衣裳亦
係北朝式。

　　茲將我國現有石窟寺，將其開鑿年代、窟數、內容及特徵列表如下：

第三表　我國現存石窟寺一覽表

編號	石窟寺名稱	位　　置	開鑿時代	窟　數	內容及特徵
1	千佛洞石窟	甘肅省敦煌縣鳴沙山	366，僧樂傳始開，前秦北魏～元代	486	砂岩上開鑿，佛像以泥塑及夾苧漆像最多，壁面抹灰
2	三危山石窟	甘肅省敦煌縣三危山	397，北涼沮渠蒙遜始開	19	同上
3	麥積山石窟	甘肅省天水縣麥積山	北魏～北宋	194	同上，紅砂岩
4	萬佛峽石窟	甘肅省安西縣萬佛峽	北涼～唐，五代	40	同上
5	炳靈寺石窟	甘肅省永靖縣	東晉～元代有西秦建弘五年(424)墨書	200	同上，犍陀羅風格

6	涼州石窟	甘肅省武威縣南40公里之天梯山	北魏，隋唐	13	在張義堡大佛寺
7	王家溝石窟	甘肅省涇川縣	北魏	8	
8	寺溝石窟	甘肅省慶陽縣西峰鎮西北20里	北魏永平二年(509)開	1	又名佛洞
9	雲崗石窟	山西省大同市西郊武周山	414，神瑞年間始開，北魏時代	43	砂岩之摩崖像，多西亞風格
10	龍門石窟	河南省洛陽市之龍門山	太和七年(483)始開北魏～隋～唐	1352	石灰岩之摩崖像，多印度風格
11	天龍山石窟	山西省太原市西南天龍山之天龍寺	北齊，隋唐	24	有仿木構造門廊，其柱樹斗栱皆齊全
12	南響堂山石窟	河北磁縣之彭城鎮	同上	7	同上，尖拱龕
13	北響堂山石窟	河南省武安縣之義井里	北齊，隋唐	7	尖拱龕
14	鞏縣石窟	河南省鞏縣城外小丘	北魏	5	砂岩
15	雲門山石窟	山東省益都縣南之雲門山	隋唐	5	
16	駝山石窟	山東省益都縣南五公里之駝山	同上	6	
17	玉函山石窟	山東省歷城縣	隋		佛龕
18	佛峪石窟	同上	同上		同上
19	千佛山石窟	同上	同上		同上
20	黃石崖石窟	山東省歷城縣	北魏東魏	1窟25龕	石灰岩
21	龍洞寺石窟	同上	北魏隋、唐	3	石灰岩
22	神通寺千佛岩石窟	同上	唐		佛龕石灰岩
23	九塔寺千佛岩石窟	同上	同上	1	
24	蓮花洞石窟	山東省肥城縣五峰山	北齊	1	
25	寶山石窟	河南省彰德縣	北齊、隋		
26	棲霞寺千佛岩	南京市棲霞山	南齊、隋（489 A.D～540 A.D）	294	僧紹之子仲璋與法度禪師所開，風格其敦煌同

27	千佛崖石窟	四川省廣元縣	唐武后年間	6窟600~800龕	
28	凌雲山石窟	四川省樂山縣	唐		有36丈摩崖大佛
29	大足石窟	四川省大足縣寶頂山	唐、宋、五代		楊家駱發現
30	鴻慶寺石窟	河南省澠池縣	北齊		刻有版築牆堡及木造門
31	直峪口石窟	山西省廣陽縣	北魏	30	

圖9-105　我國石窟寺之分佈

註：○符號表示石窟寺所在地

（一）屬於六朝系統之佛寺──日本法隆寺

為日本飛鳥時代（約當我國南北朝末期及隋代）最佳範例。據推證係建於隋煬帝大業三年（607），唐高宗咸亨元年（670）夏四月部份毀於火災，唐中宗景龍二年（708）重建。此寺雖建於隋唐之際，但以文化傳播延滯作用，仍具有我國南北朝式之風格（尤其是北朝），蓋因佛教之文化藝術係由北魏傳至百濟再達於日本，而此寺又係百濟匠師所建，故為百濟樣七堂伽藍之一（包括山門、

金堂、塔、鐘樓、講堂、經樓、禪房）。此寺爲我國系統木構造之最早遺例，亦爲南北朝時代木建築之僅有遺例。

　　法隆寺之配置（如圖 9-107、9-108 所示），係以中門與講堂之中線爲中軸線，東有金堂、鐘樓、東步廊，西有五重塔、經樓、西步廊，皆對稱於中軸線；其四周環繞著僧舍、禪房、客室、食堂。此種殿塔並列於左右制度與對稱中軸線配置爲南北朝佛寺之特色，亦爲自洛陽白馬寺以後配置之慣例。

圖 9-106　法隆寺全景　　　　圖 9-107　法隆寺金堂外觀

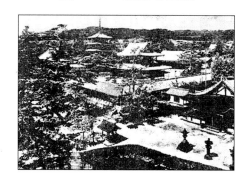

圖 9-108　法隆寺平面（左）、金堂平面（右）

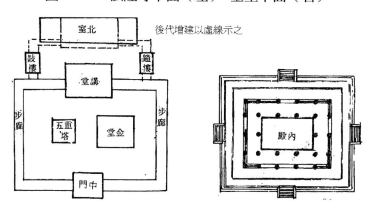

　　法隆寺在原創立時期遺留至今者僅爲中門、金堂、五重塔及前半步廊。今分述之：

　　中門（參見圖 9-109）爲四開間之重簷歇山大殿（側面之進深爲三間）。殿柱礎爲自然石，臺基石後，有南北二階；柱爲梭柱，其斗栱爲一斗三升，有斗子蜀柱，與金堂相同。立面第一層正中爲中柱，側面第一進深有廊柱與金柱圍成的門，室較具特色。其裝飾內（南北向）皆以丹漆髹漆，但室內柱門及格間

圖9-109　法隆寺中門全景（左）、側面（中）、平面圖（右）

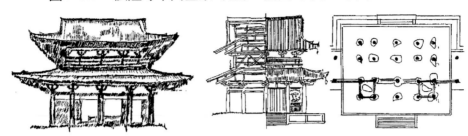

則髹以白漆。

　　金堂為五開間之重簷歇山建築。平面外有假廊壁，內有一周廊柱，東西六柱，南北五柱；廊柱內有內殿，為一周內柱圍成，東西四柱，南北三柱；廊柱與內柱劃分金堂為五開間（側面四間）大殿，全殿共二十八柱；柱之間距（即面闊），次間及明間3.2公尺，稍間2.1公尺，側面端間亦2.1公尺，側面之中間3.2公尺；柱所圍平面東西14.4公尺，南北10.6公尺；上層平面較下層少一間，即成正面四間側面三間之長方平面。金堂之基壇為二層石壇，以凝灰岩砌成，下層較寬較低，上層縮進較高，增加建築物安定感，堂階四面各一，臺基地坪鋪以凝灰石板。柱成魚肚形，中央較上面端碩大，此為我國傳統之柱形，其斗栱之樣式為柱上置大斗，大斗上嵌著雲形肘木，雲形肘木以承挑梁，挑梁之端受尾棰，尾棰前端載著小夯斗，斗上加雲形肘木以承圓析，如此可造深遠之挑簷；簷下之斗栱為一斗三升及人字形鋪作，與雲崗龍門石窟之斗栱手法相同，可見此寺深受北魏藝術之影響。其天花成斗狀，中間平頂，兩邊斜頂；平頂為方格藻井，斜頂為長方格藻井；藻井之格輪有忍冬與蓮華之描繪，藻井內有羅漢飛天之彩畫，這都是北魏雲崗之手法。其內殿本尊佛像之光背以及自天花垂下之天蓋手法與雲崗第6窟相同。金堂四面之壁畫係以胡粉打底再以彩畫，其體裁有淨土變圖與菩薩像圖等佛畫，與雲崗相若。屋頂為歇山屋頂，屋面坡度上急下緩（即有舉折），有飛簷曲線；正脊有鬼瓦而無鴟尾（但安放於金堂內之同時期工藝品木造漆屋模型玉蟲廚子卻有鴟尾），這些是南北朝之特徵。法隆寺平座上之勾欄，分為三層，上層僅有水平架木，以斗束木支承，中層有卍形之曲尺格條，下層為斗栱組有人字形鋪間，與雲崗第9窟相類似。其屋頂之瓦當與滴水瓦之花紋為南北朝式的式樣。由上述諸點可知法隆寺金堂為我國系統之佛殿之一。（圖9-110）

圖 9-110　法隆寺金堂柱及柱頭斗栱

a 雲形時木

b 佛像光背

　　法隆寺五重塔（參看圖 9-111、9-112），平面方形，三開間五層大殿。基壇石造，二層，下層較低，上層縮進較高；基壇四方有臺階，與金堂相同。各層平面逐層縮小。塔有塔心柱，直通至塔頂；其旁有四天柱，柱下承以柱礎。其外形在第一層簷下有廊簷，故外觀爲六重屋簷；其斗栱與金堂者相同，其昂有槓桿作用以支伸出之外簷。剎柱相輪九輪，銅製，爲後世所補者，全高三十二公尺。

　　（二）道觀建築

　　道教爲我國本土所產生之宗教，吸取道家之學說，再混合荊楚之巫術思想，參酌佛教之儀式而創立。自後漢末張道陵以符籙禁咒之法行於世，歷其子張衡，孫張魯相繼行其道。至東晉葛洪著《抱朴子》，王戎著《老子化胡經》，發揚道教思想，漸次發展。在南北朝時代，道士寇謙之受北魏太武帝之崇敬，

圖 9-111　法隆寺五重塔　　　　圖 9-112　法隆寺五重塔全景

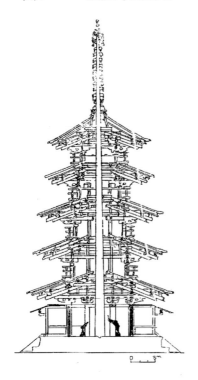
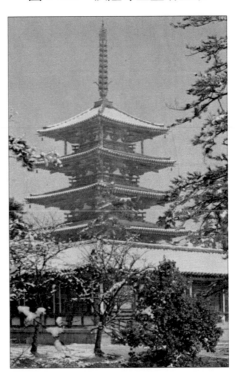

尊為天師（寇謙之奉老子為教祖，張道陵為大宗，實為昌大道教之功臣），並在平城東南建天師道場；其道場為五重壇（427），太武帝且親至道壇受符籙（442）。並接受寇謙之與崔浩的諫言而下令毀佛，此乃佛道二教論爭之結果。太平眞君年間，道教在北魏之進展逐臻於全盛。此時所建之道觀以大道壇廟與淨輪宮最大，載於《魏書·釋老志》與《水經注》。今依此二文獻，分述如下：

1. 大道壇廟（圖 9-113）

為太武帝始光二年（425），寇謙之所奏議興建者。在平城都城東測水之東岸。其廟為三重壇制，臺階亦有三層。各重之壇四周皆有欄檻，各重壇周以互相枝梧（交叉）之圓木埋入土內，以做為擋土排樁，其旁再築版築之牆作為擋土牆，其塡土並搗固拍擊令堅。第三重壇上建道壇廟，其制如周代明堂之制，有五室，太室二層；以木圍成圓基，互相枝梧，再以石版砌其上，並以欄陛承圓屋頂；四周有專室四室，每室有四戶，室內有神座，神座之右配列玉磬，以為典禮奏樂之用。太武帝即在此壇受籙，故號稱「靈壇」。故可知最先道觀之標準型制乃是以明堂做為模樣而建（圖 9-113）。

圖 9-113　北魏大道壇廟

2. 靜輪宮

　　爲太武帝神䴥四年（431）造，乃寇謙之所奏造。因欲使其高至不聞雞鳴狗吠之聲，方能與天神交通，故其高比擬柏梁臺。《水經注》所謂：「臺榭高廣，超出雲間，上延霄客，下絕霄浮。」也，故可知靜輪宮爲甚高之臺榭樣式，因其高廣過度，故費功役以萬計，數年方成。可惜因道士求仙合丹無驗，寇謙之一死（448），崔浩伏誅（450），靜輪宮竟遭拆除命運，道教在北魏聲勢一衰，佛教勢力又起。

　　當初道教受太武帝崇敬之時曾令北魏各州鎮分建祝壽道場（431），並立道觀於平城都城內。至太和十五年（491）詔令道觀悉遷平城城南桑乾河之南，岳山之北，名道觀爲崇虛寺；並置戶爲供齋祀之用。

第七節　魏晉南北朝時代之宗廟祠堂建築

　　非宗教性的廟宇如宗廟以及英雄偉人之紀念性廟宇此時頗爲盛行。前者在商代就已開始，爲天子營都城必先立宗廟，以爲祖宗血食之需；後者乃是我中華民族崇拜英雄偉人有根深蒂固之觀念，以爲崇德報功之意，後者如漢高祖鼎定海內後，即興建孔廟於魯國曲阜，示崇敬萬世師表之意。今分述如下：

三國時魏之宗廟始建於建安十八年（213），曹操爲魏公，立五廟於鄴；魏明帝太和三年（229）建洛京宗廟，其制爲一廟四室；景初元年（237）立七廟於洛陽，以魏太祖廟（祀曹操），魏高祖廟（祀曹丕），魏烈祖廟（祀曹叡），另加四親廟，並立甄后（明帝母）廟。蜀劉備一生戎馬，即位不久旋崩，未遑立廟。吳孫權單立孫堅廟於武昌，《水經注》謂取材於長沙吳芮家寢。這是三國時立宗廟之大概。至晉簒魏後，晉武帝泰始二年（266）營建太廟，窮極壯麗；採集荊山（在湖南省）之木，華山之石（在陝西省）做爲建材；太廟大殿有銅柱十二支，表面以黃金鋪飾，並刻鏤百物之象，綴飾以明珠；一廟七室，祀七主，已改自周代以來七廟分立之平面，且制度漸有趨奢之蹟象。此太廟至太康六年（285）毀於震災。太康八年重建太廟於洛陽南正門宣陽門內，至太康十年（289）廟成，遷神主立於新廟，神主坎位之制仍舊不變，新廟制度與原有太廟相同。東晉在永嘉年後，元帝興於東南，別建太廟於建康（南京）。至孝武帝太元十六年（391），重建太廟，其廟正室有十四間，東西儲室各一間，合計十六間，棟高（正脊高）八丈四尺（60.6 公尺），納十四主。故知晉以來宗廟平面皆採集中之單廟制。

《魏書》載齊獻武王（即高歡）廟，其廟平面爲長方形，有四室，分二主室及二夾室，爲一二開間大殿；屋頂爲廡殿式，正脊有鴟尾；廟開四門，廟之四周有二重院牆，內院牆在南面開三門，其餘各面開一門；內院牆上有屋頂，其下爲供行走之步廊，內院牆內兩端各置一屋，以供放置禮器及祭服之用；在外院牆東門道南置齋坊，道北置二坊，外院牆西面爲典祠廨及廚宰房，東爲廟長廨及車輅間，北爲養犧牲之所（如圖 9-114 所示）。

至於北朝之宗廟，首推北魏。北魏原先爲鮮卑族，嘗立宗廟於烏洛侯國西北（今西伯利亞），南距平城四千餘里，其廟爲山崖鑿刻之石室。至道武帝始用周禮。於天興二年（399）立道武帝以上五帝廟於宮中。明元帝立太祖廟於平城東之白登山（411），其廟左右別置天神二十三尊，其大者如馬，小者如羊；並分立太廟於雲中、盛樂、金陵（三處皆在綏遠省），此種立廟之制係爲鮮卑胡俗。太和十五年（491）改造太廟，其太祖廟有三層之宇（即三層樓）。北魏遷洛以後，照平城太廟之制立洛陽太廟；太廟在銅駝街，與太社隔道相對；其平面亦一廟七室之制，正室列太祖姚，左三昭右三穆，同晉代宗廟之制。

圖 9-114　齊獻武王（高歡）廟平面想像圖

其次，關於孔廟建築，最初於漢代以孔子故宅改建孔廟。漢高祖十二年（195 B.C）以太牢祀孔子，即在此廟。其廟面積一頃，廟屋三間，夫子堂在西，中間為顏母堂，夫子堂前有石硯。此廟在漢武帝時，魯恭王營靈光殿時壞孔廟舊壁，聞堂上有絲竹之聲而止，並得有古文《尚書》於孔壁，這是文化史上之大事。孔廟在西漢末燒毀，故永平年間（58～74），鍾離意出私資修之。至魏文帝黃初二年（231）詔令魯郡復修孔廟，並置百戶吏卒以守衛。晉時亦常修之。北魏佔領山東後，為籠絡文士，尊孔子為崇文聖之諡，並以歲時親祭之。

有關南北朝時代興建之晉祠，在今山西太原懸甕山。北魏酈道元《水經注》載之：「懸甕之山，晉水出焉，……其川上泝。後人踵其遺蹟，蓄以為沼。沼西際山枕水，有唐叔虞祠。水側有涼堂，結飛梁於其上，左右雜樹交蔭，希見曦景（日影）。至有淫朋密友，羈遊宦子，莫不尋梁契集，用相娛慰。」《水經注》所謂蓄晉水為沼，即今之難老泉、魚沼泉、善利泉等三泉，其中以難老泉最大，自地下深 5 公尺之岩穴湧出，流量 1.8 立方公尺，三泉皆為晉水之源。唐叔虞為周成王之弟，成王封之於唐，為晉之始祖。《水經注》所謂涼亭即難老泉旁之八角亭，梁架奇古，傳建於北朝時代，地處難老泉之泉眼。難老泉上泝數步，有晉水分流潭；潭岸以白石砌之，並有欄杆，以磚砌，望柱頭雕成十面

體，頗為突出；西岸有一石雕
龍頭，泉水由石龍口噴出。水
潭西南角之八角涼亭，亭基酷
似一石船，故稱不繫舟。潭上
有石拱橋，即為飛梁，雕欄玉
砌。潭畔之晉祠文昌宮，綠瓦
紅牆，有重簷之山門及八角內
接圓牆窗，為明清重修者（圖
9-115）。晉祠在北齊天統年間
（565～569）曾改為大崇皇
寺，唐後又復原為晉祠。

圖 9-115　晉祠難老泉

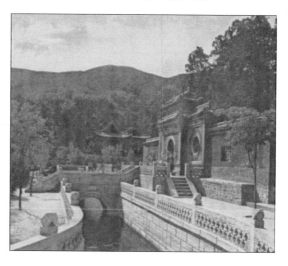

　　三國時蜀將關羽（即關公）為我國軍人之楷模，其對劉備之盡忠以及節
義，傳統上尊為「武聖」。關羽被孫權所殺後，其首級傳送曹操，操葬之於洛
陽，並立有廟宇，今洛陽城南關林即是，稱為陵寢，即陵墓與寢廟在一處。其
大門前有巨大石獅以及赤兔馬雕像，過一石拱橋，即達大殿；拱橋之望柱有獅
子，殿內有關羽塑像，其後有石坊與八角亭。但我國最大之關廟當屬關羽之故
鄉，山西解縣之關廟（圖 9-116）。其廟前有石獅及石牌坊，其內有七開間之大
殿，大殿有盤龍柱等，皆為後代遺物。

圖 9-116　山西解縣關帝廟大殿（左）、殿柱（中）、牌樓（右）

第八節　魏晉南北朝時代之郊祀建築

　　三國時，魏郊祀之明堂仍沿東漢，靈臺亦同。《洛陽伽藍記》載魏武帝重建
辟雍於靈臺東；魏明帝太和元年（227），郊祀武帝以配天，宗祀文帝於明堂以

配上帝，可見明堂仍具有郊天祀祖之作用。魏明帝景初元年（237）於洛陽南委粟山營建圓丘，以祀帝舜；並於洛陽北郊方丘，祀舜妃伊氏。晉簒魏後沿用魏禮而不改。晉元帝興於江左，無暇行郊祀之禮；至成帝咸和八年（333）始於覆舟山（在南京）立北郊，並分立天郊、五星、二十八宿、四瀆、五嶽等神祠共四十四處。

南北朝時，蕭梁之南郊在南京城之南，爲圓壇，高二丈七尺（6.5 公尺），上徑十一丈（26.4 公尺），下徑十八丈（43.2 公尺），底面積 1,464 方公尺，爲截頭圓錐形；其外有方壝，開四門。天郊壇已自兩漢以來之多角形壇變爲圓壇，此爲平面之一變。南陳仍沿用其制。北郊壇平面爲方壇，上方十丈（24 公尺），下方十二丈（28.8 公尺），底面積 840 方公尺，高一丈（2.4 公尺），四面各有臺階，其外有方壝。明堂之制在都城之南，梁武帝天監十二年由虞爵奏立，毀宋太極殿，以其建材建造明堂，基準太廟，建十二間之明堂。平面爲狹長方形，以中央安六帝神座，東起第一爲青帝，第二赤帝，第三黃帝，第四白帝，第五黑帝，第六爲武帝自配，六間皆南向；明堂大殿後有小殿，分隔五間，爲五帝佐之室。後陳沿用不變。此種明堂一反古制五室及九室散開之平面，爲本期之突變。宇文愷議立，隋代明堂已不用之。

北朝之郊祀建築以北魏代表之。天興元年（398）立南郊壇，其壇方形，每面有一階，壇外之壝垺三重；壇上神位，天位設於北面，南面神元帝（北魏始祖），西面五精，東面爲道武帝；壇外與第一重壝垺內設四帝（青帝、白帝、赤帝、黑帝）神位各在東西南北方，黃帝在未方（西南）；中重壝垺內設五星、二十八宿、天一、太一、北斗、司中、司命、司祿、司民諸神位；其餘屬各方從食諸神共一千餘神位在外壝垺內。此壇頗具道教色彩，與道武帝之崇奉道教有關。該年並立太社與太稷於宗廟之右，社稷壇皆爲方壇，四面有四階。該年以馳牛祭東郊壇，以祀日神。天賜二年（405），祀月神於西郊。西郊爲方壇，東面有二階，但無階級而爲御路（即斜坡道）；其周圍有壇垣，四方各開一門，東門青色，南門赤色，西門白色，北門黑色；壇上神主以木主，共七主，爲日神與月及五星之主。至孝文帝延興三年（473）北魏共立天地、五郊、社稷以下諸神共一千零七十五所，每年用牲畜達七萬五千五百頭。故知北魏除崇佛道外，尚崇多神，這是胡俗之風所致。

太和十二年（488），孝文帝親築圓丘於南郊（平城），其下有五帝之壇，圓丘平面爲圓形，其制與天興年間所築者略同。北魏時代最大創新之郊祀建築厥爲平城之明堂與辟癰。今按《水經注》之記載，述之如下：

平城明堂爲孝文帝太和十年（486）興建。明堂之堂基平面爲上圓下方制，即先整地築一高度較低之方壇，方壇中央再築一個較高之圓壇，形成圓壇較高而在上，方壇較低而在下。上方圓壇內有方形之明堂房屋，其平面爲四周十二堂九室，皆爲單層而非重樓建築，明堂房屋形成回字形。其中庭土臺加建一靈臺，靈臺建一天文觀象臺，其室外柱內綺井（天花）之下，置上一旋轉機輪以轉動蓋天儀（今稱赤道儀），仰象天狀，畫北辰（北斗七星），列宿象，粉飾以淡藍色；蓋天儀每月隨斗所建之辰旋轉（隨太陽在地球黃道上之位置轉動），以應天道（即地球公轉之軌道）。其制度異於漢代者爲靈臺與明堂之合一。明堂之外引桑乾河之支流如渾河之水爲辟癰，辟癰爲圓水環繞明堂，其圓水兩岸以石砌成隄岸。明堂東有兩石橋，跨於如渾水上，西通藉田及藥圃。辟癰之圓水在東西南北面各作一長方形之環水溝，其制與漢明堂相同（如圖 9-117 所示）。

圖 9-117　北魏平城明堂與靈臺圖

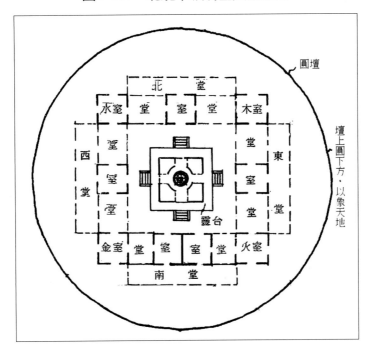

北魏之平城明堂具有三大特色：其一是明堂、辟雍、靈臺三者合建一處，非如周代三者分建及漢代明堂與辟雍合建而靈臺分建之制度，其原因乃是因郊天祭祖、觀天象頒正朔、養老尊賢之禮同置一處，較爲方便；其二是因靈臺與明堂之合一，明堂已有兼作觀天文察災祥之天文臺用途，與周代明堂之明政教之堂以及漢代明堂爲宗祀祖先之堂其性質已爲第三度變化；其三是取消了中央太室之制，使四周成爲單層建築，中庭改以靈臺代之，這種爲單一用途（觀天文）而爲之創新設計，實吻合於近代建築所謂「形合乎於機能」之建築哲學。

北魏遷都洛陽後，至景明二年（501）始改築圓丘於伊水之北，爲郊天之所，依漢制建之。築圓壇有八階，圓壇爲三重壇，天地之神位置於壇上，皆向南方；其外壇爲五帝神位，壇外爲堳埒，其外有數重營，以象紫宮。正光年間（520〜524），元詡秉政，建明堂於漢辟雍之西南，其平面爲九室，重簷，共十二堂，堂基亦上圓下方；後因尒朱氏之亂，未成宗祀之禮。洛陽明堂僅成爲魏帝募兵點將之場所，已失原先創制之意。北周與北齊未立明堂，但曾立南北郊與五郊壇，南郊又稱圓丘，北郊又稱方澤，以北齊圓丘爲例說明之。南郊在都城南，爲截頭圓錐形，分爲三層，下層底周二百七十尺（81 公尺），上層頂周四十六尺（13.8 公尺）；上中二層，四面各一階，下層有八階，各層皆高十五尺，全高四十五尺（13.5 公尺），丘外有三重壝，外重圓壝周三百七十步（660 公尺），距丘五十步（90 公尺），爲古制之略變。

第九節　魏晉南北朝時代之居室及名建築

一、居室

居室有貴族之居室與平民之居室兩種。今依朝代之次序而敘述之：

（一）貴族之居室

魏晉南北朝時代貴族之第宅，其屋常達數十間，甚爲侈麗。如《三國志》載明帝爲秦朗起大第宅於洛陽城中，無能更加侈麗。《世說新語》載魏將鍾會兄弟兩人以千萬起宅，甚爲精麗。《晉書·山濤傳》載，山濤本有舊第屋十間，子孫不能相容，武帝爲之立宅。《晉書》又載王沈（晉武帝時人）素清儉，不營產

業，帝使所領兵爲之造屋五十間；又載魯芝素無居宅，武帝亦使軍兵爲之作屋五十間；又載石崇財產豐積，室宇宏麗，後房百數，皆紈繡珥，金翠絲竹，盡是當時之選，壁塗以椒或用赤石脂；齊王冏大築第館，毀壞廬舍以百數，使大匠營制，與西宮相同，鑿千秋門牆以通西閣；又晉會稽王司馬道子開東第，以版築假山，穿池沼，列樹竹木，晉武帝謂其修飾太過。《宋書》載徐湛之第宅之室宇園池，貴宦莫及；宋竟陵王劉誕造立第宅，窮極工巧，且其廣拓宅宇廣大，甚至阻斷道路；又載阮佃夫宅舍園池，諸王第宅莫及，其宅內開瀆，長達十餘里，陡岸整齊，可泛舟作樂。《齊書》載劉悛宅盛治假山及池沼，造甕牖（即橢圓窗牖）。《梁書》載南平王蕭偉廣營第宅，重齋步欄，模寫宮殿。此爲權貴第宅之奢侈者，但亦有節儉者。如《晉書》載吳隱之宅爲數畝，籬垣簡陋，內外茅屋僅六間，以竹篷爲屏風；又如李重死，宅宇狹小，無殯斂之地。《梁書》載孫謙去官，則無私宅，常借官宅車廄居。但此等之良吏並不太多，故第宅奢麗顯爲當時士大夫之風習，且爲一門風派頭；若太儉吝，人主反會代建第宅。所謂王侯多第宅，其言實不虛。

至於北朝貴族之第宅亦以奢麗爲號召，與南朝相似。《魏書》載趙修之第宅修廣，兼併鄰居，洞門高堂，房廡周博，崇麗擬於諸王（趙修爲宣武帝恩倖者）。《北齊書》載清河王高岳起造第宅，僭擬帝宮，制爲永巷，僅無闕而已。北魏北海王元詳建飾第宅，起山開池，所費巨萬，且侵占民地。又《魏書》載高道穆貴盛一時，多有非法，逼買民宅，廣興屋宇，皆置鴟尾。此爲奢侈者。儉樸者亦有之。如《魏書·良吏傳》載裴陀不事家產，又無田園，居宅不過三十步（約 100 平方公尺），在地廣人稀之中古，可謂儉矣！

《洛陽伽藍記》載有北魏諸王之第宅，皆甚宏麗，擬比帝宮。如高陽王元雍（獻文帝之子）在津陽門外御道西，正光中，雍爲承相，居止第宅，匹於帝宮，白殿丹楹，窈窕連亘，飛簷反宇，膠葛周通，隋珠照日，羅衣從風，其第宅旁有竹林魚池擬比禁苑，芳草如積，珍木連陰，具園林之美，其宅爲漢晉以來，諸王宅最豪侈者。又載清河王元懌（孝文帝之子）之宅第豐大，踰於高陽王宅，其宅西北建有樓，可俯臨朝市，目極洛京（清河王宅在西明門外一里御道北），古詩所謂：「西北有高樓，上與浮雲齊。」即指此樓，樓下有儒林館，退賓堂，假山釣臺，且有曲沼叢樹，頗有梁王兔園（見第八章）之遺風。又載

河間王琛（文成帝子），與高陽王爭富，於第宅內造文柏堂，形如徽音殿（洛陽宮殿），置玉井金罐，並造迎風館於後園，其窗戶之上列佈青瑣文，並以玉鳳銜鈴，屋簷以金龍吐佩，其下溝渠交錯，朱荷出池，綠萍浮水，飛梁跨閣，深具園林之美。總觀北魏定都洛陽期間，其帝族、王侯、外戚、公王，潛置山海之富，居川林之饒，爭修園宅，互相競跨，崇門豐室，洞戶連房，飛館生風，重樓起霧，高臺芳樹，家家而築，花林曲池，園園而有，莫不桃李夏綠，竹柏冬青，此乃以政治上聚斂所得之財富作為興建之資本。

貴族居宅之平面計劃仍因襲漢代以來之居宅而不變，亦即常有 L 形平面、長方形平面、三合院乃至於四合院式平面，更有多重四合院平面。住宅外常有圍牆，圍牆有單重、雙重乃至於三重者。見《魏書·禮志》齊獻武王廟有三重院牆，顯赫之權貴居宅當如之。至於室內本身之配置仍以正室為對稱軸線，其二旁各有夾室。由於六朝時代出土之家屋明器奇少，故研究六朝之家屋平面計劃較兩漢（因出土之家屋明器較多）為困難，惟吾人可從六朝木造佛寺之縮影——日本飛鳥時代之佛寺來研究（因當時捨宅為寺頗多，可知居宅與佛寺有因果關係），則可揣測一二。日本飛鳥時代之佛寺以法隆寺為代表，其平面係以山門與講堂之中軸線，左右分建金堂與五重塔、鐘樓與鼓樓，其平面處處講求均衡與對稱，這是六朝第宅與佛寺平面之特色。此外依石窟寺之平面，常有前後二室，其間開一門以供前後室交通之用，吾人認為此種平面亦當用於居室。至於以閣道連屬各房室之獨立群體（如殿、閣、臺、觀）此乃為兩漢以來之特徵。

權貴之第宅，設有地下室以儲藏珍寶者，如《水經注》載洛陽永寧寺院西南隅，曾發現魏大將軍曹爽之窟室，窟室入土深丈餘（3 公尺以上），其地坪及牆壁皆疊方石砌之，石作精密，皆完好。此窟室《三國志·曹爽傳》亦載之。更謂曹爽營作窟室，其四周牆壁皆刻鏤為綺文，內藏有太樂之樂器、武庫之禁兵（兵器），並可縱酒作樂，可見其窟室之大，此種窟室實為遠古以來穴居之遺風。《宋書》載蓋詡營地窟以藏美女；《魏書》載苻堅時，南部大人劉庫仁曾建窟室以養馬。故權貴以地下室藏珍寶，藏美女作樂，作馬廄，是奢侈之餘，未若平民營地下室以居之合於居室用途。

（二）平民居室

魏晉南北朝平民之居室較為簡陋，有所謂茅舍、團焦、窟室等，若磚砌版築之第宅，則非豪富莫有。今分述之：

1. 茅舍

《三國志》載諸葛亮未許劉備驅馳時，隱居於隆中（今湖北省襄陽西北十數公里之隆中山），建草廬以居。故《出師表》稱：「三顧臣於草廬之中」。其地叢林茂密，流水小橋，頗具自然美，結廬於其處，實有人間仙境之感。今其處有清光緒年間重修之牌坊、三顧堂、淡泊亭、抱膝亭、荷花亭、草菴亭等園亭建築（圖 9-118）。《晉書‧桓沖傳》載桓沖命其子桓嗣改版檐齋室為茅齋，以應當時平民居住風尚。《晉書》又載孔愉營山陰（今浙江紹興）湖南候山下數畝地為宅，草屋數間以便棄官居之。田園詩人陶淵明在江西省廬山柴桑地營草廬竹籬門，過著與大自然為伴之生活，在其《飲酒詩》中有：「結廬在人境，而無車馬喧，採菊東籬下，悠然見南山。」可明之。晉江遁避蘇峻之亂，屏居臨海，絕棄人事，翦茅結宇，耽玩載籍，茅宇亦是茅廬。東晉安帝時，范宣之居茅茨（以茅蓋屋頂）不完，但拒絕太守為之改宅之美意。又《文苑傳》載羅含轉州別駕（官名），以廨舍喧擾，於城西池小洲上立茅屋，伐木為材，織葦為席而居，布衣蔬食。《梁書‧陸陲傳》載陸陲於宅內起兩間茅屋以讀書；又載裴子野借官地二畝，起茅屋數間。《宋書‧孝義傳》載何伯興採茅竹為其叔何子平葺治茅屋。《陳書》載馬樞於竹林間自營茅茨而居。《南史》稱劉珊兄弟三人共處蓬室一間，為風所倒，無以葺之，怡然自樂。《隋書‧高熲傳》謂「江南土薄，舍多竹茅」，此指南朝多茅舍之廬。北方亦有，惟較少，如《魏書‧高允傳》謂高

圖 9-118　孔明故居，圍牆大門（左），草廬（右）為經後代改建者

圖 9-119
孔明茅蘆（明人三顧茅蘆圖）

圖 9-120
隆中抱膝亭（清代改建者）

宗（文成帝）幸允第，惟草屋數間。《魏書・甄琛傳》載燕、恆、雲三州（在河北熱河、山西北部一帶）避難之戶皆依傍市廛，草茅欑住。可見茅舍為南北朝民居之重要形式，其優點即價廉，營造迅速，且可就地取材；缺點就是較不耐風雨及火災。且因民懼稅重，茅舍皆棟樑桷露，不敢加泥，因泥屋之房捐較高一等，瓦屋更高二等之故。茅舍平面簡單，可隨需要而增室。惟亦有僅一茅舍住一家人而無他房者，如劉瓛兄弟。

　　2. 團焦

　　為小型泥屋，其大小僅有一瓢而已，又稱「團瓢」。《北齊書》載神武帝高歡嘗住於并州（山西）揚州邑人龐蒼鷹團焦屋中。團焦構造為以竹枝或樹枝為牆骨筋，再塗泥為壁，壁泥烘乾，故謂團焦（圖 9-121d）。

　　3. 窟室

　　窟室為穴居遺風，挖地為窟，以供居住，南北朝民居多有之，取其價廉。北方較多，因地質堅、雨量少，有利於窟居。如《晉書》載孫登於汲郡北山為

圖9-121　魏晉南北朝時代之民居型式

a 板屋

窟室

b

c

北胡之氈帳

d 團焦(泥屋瓦)

虎落

e 草廬

土窟居之；又載張忠隱於泰山，其居傍崇岩幽谷，鑿地爲窟室，又載郭瑀隱於臨松薤谷之石窟而居；《魏書》載元弼入嵩山，以穴爲主。由此可知，北方之穴居在此時期仍甚普遍。

魏晉南北朝時代之民居較貴族之邸宅顯有天淵之別。平民之居常爲一家一兩室而已，上面曾言及兄弟同處一室，亦有父子同寢一室。見於《魏書》封回傳稱安州山民厚樸，父子賓旅，同寢一室。可見居室之缺乏與簡陋，此因材木稀少之原因。有森林較多之處，有所謂板屋者述如下：

4. 板屋

以木幹爲骨架，釘以木板，以爲屏障，上亦蓋以木板，如《南史》載鄧隱居衡山，立小板屋兩間。板屋之牆以板爲屏障，稱爲板障。《梁書》載梁太宗簡文帝幽居，無侍者及紙，乃書文於板障。《南齊書》載仇池（甘肅省成縣西）不分貴賤，皆爲板屋土牆，則爲土牆外被覆以板屋，其理甚明。板屋原爲西戎居室之

制，春秋時代已有之；南北朝時僅在木材產量多之叢林區有之（圖 9-121a）。

5. 氈帳

原為北方胡人遊牧所用之幕居，晉室南遷，胡人統治華北，氈帳之制遂傳入並盛行於中原。如《顏氏家訓‧歸心篇》稱：「昔在江南，不信千人氈帳，及來河北，不信有二萬斛船。」可見氈帳有大至供千人之居，可能係為軍營之用，民居可能大如茅舍而已（圖 9-121c）。

總之，本時期因政治之變動，社會結構之重組，民居具有二大特色：一是民居種類特多，二是貴族與平民之居舍規模與設備裝修差距頗大，實非偶然。

二、魏晉南北朝時代之名建築

（一）黃鶴樓（在湖北武昌）

黃鶴樓因唐崔顥一詩《登黃鶴樓》：「昔人已乘黃鶴去，此地空餘黃鶴樓，黃鶴一去不復返，白雲千載空悠悠。」而聞名。最先見於梁任昉之《述異記》：「荀瓌憩江夏黃鶴樓上，望西南有物飄然，降自雲漢，乃降鶴之賓也，賓主對歡，辭去，跨鶴騰空，渺然烟滅。」事雖為述異抽象之記，但黃鶴樓建於六朝或以前，殆無疑問。

黃鶴樓最初之風格，可由唐閻伯珪《黃鶴樓記》略知一二：「觀其聳構巍峨，高標寵嵷，上倚河漢，下臨江流，重檐翼館，四闥霞敞，坐窺井邑，俯拍雲烟，亦荊吳形勝之最也。」當時之黃鶴樓凡三層，外圓內方，有四向門戶，極為高敞。其後歷代皆有修建，清代所修建者（如圖 9-122 所示）最為壯觀，高達五十公尺，為二十面形，屋頂為二十角攢尖形，頗為奇特，各面皆有格子窗，視界極廣。李白詩所謂：「孤帆遠影碧空盡，惟見長江天際流。」即為自樓上所眺望之景色。此樓為我國文學史上之名樓，1986 年重建黃鶴樓完成，高五層，計 51.4 公尺。

（二）蘭亭

蘭亭在浙江紹興西南十五里之天柱山，因大書法家王羲之與孫綽、謝安及其子王獻之等四十二人於晉穆帝永和九年（353）修楔於此亭旁之溪流而著名。《水經注》謂蘭亭為晉司空何無忌所建，且稱蘭亭為山陰蘭上里之十里亭（秦法以十里為亭），其亭屋至北魏已傾圮，僅存基陛而已。

圖 9-122　黃鶴樓

　　蘭亭四周之景觀，依《蘭亭集序》云：「此地有崇山峻嶺，茂林修竹，又有清流激湍，映帶左右。」可知其自然景觀極佳。至於亭之構造，依宋劉松年《蘭亭曲水圖卷》所繪畫之蘭亭，為一座單層四頂攢尖屋頂，柱上斗栱為一斗三升式，皆為當時構造。惟柱間額枋上以斗栱作為補間鋪作之手法為宋代手法，應以人字形之鋪作方是（如圖 9-123 所示）。亭內之欄杆據圖中所示僅有二面，前後出入之面沒有欄杆，這是亭之通例。其餘瓦作、臺基、柱樑之構造當同於當時之一般建築，而蘭亭之曲水流觴更成為後代皇家園林「流杯渠」的起源（圖9-123）。

圖 9-123　蘭亭之曲水流觴現址（左）；蘭亭修禊圖（北宋劉松年畫）（右）

第十節　魏晉南北朝時代之橋樑水壩建築

本時期之造橋技術（因漢代已有拱橋之發明）漸趨於純熟，在寬度較小流量較少之小河，常用石拱橋造之，如洛陽城東之旅人橋；較大之河建拱橋困難常用連舟爲梁，稱爲浮橋。後者因造船技藝精湛，如「晉王璿造舟艦，方百二十步（長達172.8公尺），以木爲城，起樓櫓，開四出門，可容二千餘人，其上皆得馳馬」，建浮橋於大河上易如反掌，如晉杜預在黃河上建富平津橋（河南孟津）等。今分述之：

一、石拱橋

（一）旅人橋

晉武帝太康元年（280）動工，建於洛陽城東建春門外一里餘之七里澗（穀水之支流），至太康三年多完工。每日動員民工七萬五千人，可想其制之大。爲一石拱橋，悉用大石砌成，下圓以通水，爲單跨間實腹拱橋，其拱矢高（Rise）甚高，可容大舳船通過。其制作甚佳，不廢行旅，故稱旅人橋。此橋至北魏時猶存，見於《水經注》及《洛陽伽藍記》。

（二）鄴東橋

爲後趙石虎所建，在鄴都建春門外垣水支流新河上。石拱橋之規摸不大，但其石工細緻，其橋首立有兩石柱，石柱螭矩蚨勒（即盤龍柱下有龜趺座）絕佳，柱側悉鏤刻雲矩，甚有形勢工巧。後爲北魏獻文帝移置平城京寧先宮（即崇光宮）門前，載於《水經注》。

（三）晉祠橋

在山西省太原縣西南晉祠旁之難老泉畔。《水經注》稱：「唐叔虞祠，水側有涼堂，結飛梁於水上」。橋不大，單跨間拱橋，拱洞通水，其上有雕欄，至今猶存（圖9-115）。

二、浮橋

（一）富平津橋

晉武帝泰始十年（274），杜預造於富平津（今河南省孟津縣），跨於黃河上。造舟爲梁之浮橋，載於《晉書》及《水經注》。孟津爲武王會師之地，河水

湍急，津度危險，故繫舟之納悉以鐵製。此橋在北魏時已壞，明元帝南巡盟津時，大將于栗磾編次大船重構之，以渡六軍。

（二）永橋

在洛陽宣陽門外四里跨洛水所作浮橋，建於晉代。橋之兩岸有華表高二十丈，上有銅鳳凰，作欲衝天之勢。永橋至北魏時，商胡販客不絕，稱爲永橋市。

（三）紫陌橋

在鄴都濁漳水上，後趙建武十一年（345），石虎所造之浮橋，通鄴都紫陌街。石虎在趙建武年間欲造延津橋（今河南省延澤縣北）浮橋跨於黃河上，拋石於河中作墩，石塊大大小小皆被流失，用功百萬，經年不成；石虎親閱作工，沈璧入河，次日璧流渚上，仍未能成，怒斬工匠而還。

（四）清水橋

清水爲衛河之支流，晉成都王司馬穎所造，在河南省汲縣造清水橋，發明石鼈固舟法造清水浮橋。其法據《晉書・成都王穎傳》云：「阻清水爲壘，皆造浮橋以通河北，以大木函盛石沈之繫橋，名爲石鼈。」以大木箱盛石沈入水中以繫舟，如今港口內以鐵錨繫船，其作用可令舟身不致被水流漂走，被繫之舟僅因波浪之作用而略有搖動，但不致脫離固定位置，合乎科學原理，此法稱爲「石鼈固舟法」。利用此法以造浮橋，則迅速易成。石虎不用此法，單以拋石入水作墩，可知必敗無疑。

三、石基橋

《水經注》引段國《沙州記》載，吐谷渾（南北朝時鮮卑族所建立之小國，據青海、甘肅一帶）曾在甘肅省天水縣造黃河橋，稱爲河厲。橋長一百五十步（約 250 公尺），寬三丈（約 7.5 公尺），兩岸橋頭累石作基陛（橋臺），水中亦累石作橋墩，臺墩節節相次，再鋪縱橫向大梁，令梁上平直，次以寬大木板釘鋪其上爲橋面板，橋面兩邊施作勾欄，木製，甚爲嚴整。此種石基木板橋與近代造大橋法相同，僅不過將橋基與橋上結構改用鋼筋混凝土而已，其技實令人嘆爲觀止。

四、木橋

《北史・崔亮傳》載崔公橋，爲長安附近之渭河橋。當時因水淺又寬，崔亮欲造此橋時，有人認爲：「水淺不可爲浮橋，汎長（河太寬）無恆（水或大或小），又不可施柱，恐難成立。」崔亮以秦始皇造渭水橋，以長柱爲橋柱而造成，恰遇天大雨，山洪暴發，渭水有浮出長木數百根，崔亮（當時爲雍州刺史）令民拾取，遂藉此長木作爲橋柱，橋遂造成，號稱「崔公橋」。此種橋實爲棧橋（Trstle Bridge）之一種，即以長木夯入河底土中以爲橋柱，合數十橋柱爲一橋墩，墩與墩間架縱橫梁，其上再鋪橋面板而成。

魏晉南北朝時代，水利工程發達，尤其建築水壩更是卓越，其中最著名者爲洛陽之千金堨以及建康（今南京市）玄武湖竇。今分述之：

（一）千金堨

在洛陽城西閶闔門外七里之穀水中，魏明帝太和五年（231）都水使者陳協所造，爲穀水之壩堰。築大堨，導水入五條灌溉渠道，渠道上再以小堨調節渠道流量之用。陳協造此堨時，適挖掘到古承水銅龍六枚，分置於一大堨及五小堨上，故所開之灌溉渠道亦稱五龍渠。龍首置水衡（即量水之流量計），堨皆累砌石塊爲之，大堨之東首，立一石人，刻有建造年月日之銘。其水利可收水賦，日進千金（千兩銀子），故稱「千金堨」。到晉武帝泰始七年（271），穀水暴漲，高出常水位三丈，蕩壞二堰，五龍渠水漫溢。故該年十月起，另開二渠在五龍渠之西，稱爲「代龍渠」，地形較平整，代龍渠更立二堨（壩堰），分泄五龍渠之水，並增高千金大堨達一丈四尺（3.38 公尺），共用二十三萬五千六百九十八人工，工程實爲浩大。後遭反賊張方破壞。永嘉初（307），汝陰太守李矩及汝南太守袁孚重修以利漕運。其後年久失修又圮，至北魏太和（494 以後）中，重修故堨。千金堨水門爲太康二年（281）建，砌石以導水，稱爲石巷。石巷有石障以殺水勢，巷寬七尺（1.69 公尺），南北長十二丈（28.94 公尺）。巷瀆牆高三丈（7.23 公尺）；以上皆載於《水經注》中。

（二）玄武湖竇

玄武湖在建康城東北，古稱桑泊；東枕鍾山，南盡覆舟山，西即六朝古城——臺城，北有幕府山；連障疊翠，六朝時爲帝王行樂苑——樂遊苑之苑

池。根據《建康志》記載：「宋大明中
（457～464）於玄武湖側作大竇通水
入華林園天淵池，引殿內諸溝經太極
殿由東西掖門下注城南塹，故臺中諸
溝水常縈迴不息。」由此可知，玄武
湖竇係引水點綴帝苑風景之水閘和堰
壩，其水閘之堰牆如波紋形（如圖
9-124），可以減低水閘之流速，閘堰牆
高達數丈，其堰牆開有數竇（導水隧
道），竇砌成磚拱形，在堰牆下數尺，
竇口設有刀輪，刀輪藉水力轉動，可
斬斷雜草，以防竇內阻塞，其設計精

圖 9-124　玄武湖竇

妙，竇導水通華林園。至明洪武年間築南京城時加以重修。一千餘年來堅固如
常，堪稱偉大水利工程，可與今日大分水壩堰工程相比美。

第十一節　魏晉南北朝時代之陵墓建築

　　魏晉南北朝時代帝王陵墓之制較秦漢者為小，此係當時薄葬之風所致。此
風為東漢光武帝率先提倡，魏武、文兩帝繼之，晉諸帝與南朝諸帝亦不曾違
之，薄葬遂成風習。但北朝諸帝以胡人統治中原，其葬未改胡習，亦頗僭奢；
魏、齊、周三朝，以北周較明華俗，故其葬最儉。今將本時期陵墓之制分為帝
王、貴族、平民三種，根據文獻之記載遺存及實物而分述之：

一、帝王陵墓

（一）魏武帝陵

　　魏武帝曹操，建安二十五年（220）葬於洛陽高陵。其葬制自預立，僅：「衣
服四篋，題識其上，春夏秋冬日有不諱，隨時以斂，金、珥、珠、玉、銅、鐵
之物一不得送。」魏文帝遵之。陵上原立祭殿，黃初三年（222），文帝為表武
帝節約之志，詔令：「古不墓祭，皆設於廟，高陵上殿皆毀壞，車馬還廄，衣服
藏府。」以上皆載於《晉書·禮志》，是知其陵亦不甚高大。民間傳言曹操於洛

水畔設七十二疑塚，乃是子虛烏有之語。

（二）魏文帝陵

魏文帝曹丕，黃初七年（226）葬於首陽陵。其陵在黃初三年已先自作終制：「因山爲體，無爲封樹，無立寢殿造園邑通神道；且無藏金銀銅鐵，無施葦炭，一以瓦器，無施飯含珠玉及珠襦玉匣。」明帝亦遵奉之。自此後，帝王陵墓上園邑寢殿遂少有作者，當爲薄葬之風倡導有力者。其後皆遵奉之。魏明帝性雖崇奢，但其高平陵制度亦與首陵相若。

（三）西晉帝陵

自晉宣帝司馬懿預作終制：「於首陽山（洛陽邙山最高處）爲土藏，不墳不樹，不設明器，不得合葬。」以後西晉諸帝，葬制與陵墓制度均依此儀。不墳謂不築山墳，即挖坎以葬而已，不樹謂陵墓不植墓樹，不合葬謂不與后妃葬於一處。西晉諸帝陵葬制雖簡，但後遭石勒與石虎父子發掘，仍有貨寶。

（四）東晉帝陵

東晉十一陵皆葬南京之幕府山，其制皆依元帝崇儉，山陵奉終省約之遺制，僅穆帝起墳而已，其陵稱爲永平陵，周四十步，高一丈六尺（依據唐許嵩之《建康實錄》所載）。

（五）南朝諸帝陵

以現存南朝帝陵而言，其平面爲陵前列有石柱、石獅及石碑。例如南齊武帝景先陵（在南京附近），現尚有天祿石獅一，亦屬翼獅，爲永明十一年（493）造，下額連胸，造形練達優美（如圖9-126所示）。又有陳武帝陵，在南京城外之黃鹿山，今餘有天祿辟邪之石獅二（如圖9-126所示）。其陵甚大，建於陳永定三年（559）。三十年後，隋平陳，王頒爲父復仇，以千餘人掘墳，一夜而及棺槨，王頒遂焚骨取灰，投水而飲；隋文帝不以爲罪，且以爲孝義，此乃亡國君之悲哀。其石獅頭部昂立，有雄壯之風，其額鬚垂胸，略與蕭梁諸墓不同。其墳壟今已無痕跡，其陵稱爲萬安陵。大體而言，南朝帝陵較秦漢者可謂薄葬矣！又依《建康實錄》記載，宋武帝之初寧陵周圍三十五步（一百七十五尺），高十四尺，宋文帝之長寧陵周回三十五步，高一丈八尺，陳武帝之萬安陵周圍六十步（三百尺），高二丈，陳文帝之永寧陵周圍四十五步（二百二十五尺），

高一丈九尺，諸帝陵之外部陳設有石碑、神道石柱、石獸（如石獅、天祿、辟邪等）配置於墓道之左右。

至於南朝帝陵內部之佈置，圖 9-125 所示為南京市西善橋外西南方油坊村之古墳墓室實況，據《元和郡縣志》記載，疑為陳宣帝之顯寧陵，墳高十公尺，周圍 141 公尺，墓室係以磚砌成橢圓形外槨，羨道為二重甬道，並以封門牆擋住，旁有擋土牆，墓道內有下水道（如圖 9-125 所示）。槨內壁、天花皆以畫像磚砌成，有蓮花形圖案，並有竹林七賢事蹟。畫像磚皆以多磚排砌而成，各磚皆僅有一部份磚畫，綴錦而成一幅圖畫，非常吻合，且線條流麗，顯見技術之純熟。

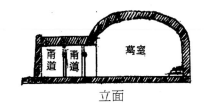

圖 9-125
南京西善橋外南朝帝墓

立面

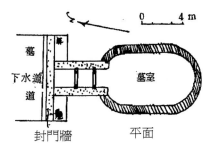

平面

圖 9-126　南朝帝墓配置略圖

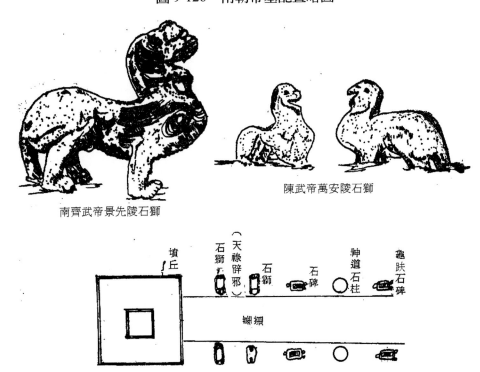

南齊武帝景先陵石獅

陳武帝萬安陵石獅

・549・

（六）北朝諸帝陵

1. 北魏諸帝陵

北魏初期諸帝如道武帝至獻武帝，葬制皆依魏晉制度，仍甚儉約，至孝文帝營其母文明太后永固陵始趨奢靡。永固陵制度廣大，《水經注》與《魏書》皆載之。今述如下：

永固陵在平城北四十里方嶺上（今山西大同西北）之寺兒山，其墳方六十步（50 公尺），木槨室方二丈（5.56 公尺），棺槨質約，不置明器、素帳、縵、茵（墊棺之虎皮）、瓷瓦等。其陵之南，建永固堂，甚為壯麗，為陵之寢廟。堂前鐫刻青石為石獸及石碑，形制至佳；左右列植柏樹，四周鳥禽亂飛。堂院外西側，建有《思遠靈圖》（為鐫刻佛教接引靈魂之石刻像），圖之西有齋堂，院南門表立二石闕，闕下鑿山累砌御路石階，階下開掘璽泉池，池大小東西百步（167 公尺），南北二百步（334 公尺）。永固堂之建築，依《水經注・灅水》云：「堂之四周隅，雉列樹、階、欄、檻，及扉、戶、梁、壁、椽、瓦，悉文石也。檐前四柱，採洛陽之八風谷黑石為之，雕鏤雲起，以金銀間雲矩，有若錦焉。堂之內外，四側結兩石趺，張青石屏風，以文石為緣，並隱起忠孝之容，題刻貞順之名。」可知永固堂為一豪華之石造享堂寢廟，建於太和十四年（490）。永固陵東北有孝文帝長陵，其規模不如永固陵。今永固陵尚在，惟永固堂僅餘瓦石斷片而已。

其他北魏諸帝陵之葬制與陵墓制皆較南朝諸帝為奢，且營葬時其生時車馬器用皆燒之以送，耗費巨萬。

2. 北齊、北周諸帝陵

北齊文宣帝高洋曾遺制，凡諸兇事一依儉約，故鄴都諸北齊帝陵概依文宣帝遺制。但據《資治通鑑》載北齊神武帝高歡之死，潛鑿成安鼓山石窟佛寺之旁為穴（今河南省臨漳縣漳水之西），納棺柩而塞之，殺群工匠；及齊亡，一匠之子知之，發石取金寶而逃，此為高歡潛葬之結果。

二、貴族陵墓

貴族陵墓因不受禮教之束縛，常有極奢侈者，茲舉數例以明之。

（一）劉曜墓

劉曜為前趙之主，其生前營壽陵甚為浩大，周圍達四里（二公里），下深達

二十五丈（60 公尺擬爲高度），以銅爲棺槨，以黃金爲槨室之飾。然因爲石勒所殺，也不得葬於壽陵。又爲其妻與父營二陵於粟邑（長安附近），積石爲山，增土爲阜，上崇百尺（24 公尺），下錮三泉（地下水位）；以六萬人作之，百日始畢，共費六百萬工以上；且日以繼夜，點脂燭趕夜工，怨呼之聲四聞；兩墳周圍各達二里（約一公里），耗費以億萬計。稱其父爲永垣陵，其妻爲平陵。其陵並設有陵寢，爲四合院式，有正殿及東堂，曾爲大風刮倒又重繕之，其費民力及財力之大可以想見。

（二）石虎及石勒墓與潛葬制度

石虎爲後趙之主，死於永和五年（349），潛葬於鄴城之東明觀下，號爲顯原陵。前燕慕容儁夢石虎齧其臂，寤而惡之，購求其尸而無人知，後宮嬖妾李菀知之，於東明觀下掘之，其墓深及三泉方得棺槨，剖棺得尸，投入漳水，前秦王猛再改葬之。

石勒爲石虎之養父，爲後趙之創立者，葬其母於襄國城南（河北邢臺西南）山谷中，潛葬之，莫詳其所。石勒死，石虎於夜間潛葬於山谷，莫居其所，但儀衛兼備，稱爲高平陵。又《晉書》載慕容德（南燕主）葬於義熙元年（405），夜間共以十餘棺由青州（山東省益都縣）四門分出，潛葬山谷，竟不知尸之所在。

潛葬制度載於《宋書・索虜傳》云：「死者潛埋，無墳隴處所，至於葬送，皆虛設棺柩，立冢槨。」故潛葬實爲胡族埋葬之成法，蓋以當時胡人處中國，未樹仁佈義，且未能長久存在，心中恐懼而疑人掘其墓，故爲潛葬之法。

（三）張駿墓

張駿爲前涼王張軌之孫，卒於永和二年（346），涼州胡（羌之一支）安據盜發其墓，其內副葬豐富，得眞珠簪（即眞珠所做之篋）、琉璃榼（榼爲酒器）、白玉樽（樽亦酒器）、赤玉簫、紫玉笛、珊瑚鞭、瑪瑙鐘、水陸勝珍，不可勝計，可見其葬制之奢。且玉種類之多使吾人想起張駿據河西，與南疆產玉和闐國交通之頻繁。此墓爲後涼王呂纂所修繕之。

（四）胡靈后父母墓

北魏胡靈后葬其父母頗爲奢靡。其母墓爲太上君墳，原葬於景明三年

（502），胡靈后當政時（518）更增大墳制，增廣塋域，並建域門闕及碑表，另建陵寢殿及陵園。又於該年葬其父，發東園溫明祕器及五時朝服爲明器，並以布五千匹、蠟千斤爲置於槨內之用，費錢百萬與太上君合葬於洛陽。

（五）元熙墓

爲中山王元英之子，北魏孝明帝正光元年（520）舉兵討元叉不果被殺。孝昌元年（525）胡靈太后改葬之。其墓被發掘時，有數百尊土偶，有中山王府文武官員土偶、車馬、騎士、鎮墓獸辟邪（翼獅）、宮女等土偶像。此蓋以殉葬制度久已絕蹟，而以土偶（俑）代之。南北朝副葬品多爲土偶，與兩漢以建築物（包括家屋、樓閣、倉庫、廚房、井亭、畜屋、祠堂）等明器副葬迥異其趣。其中土偶人像皆爲胡人之面貌，身材高大，相貌奇偉。土偶製作之精美代表當時陶瓷技術之進步。

以上諸墓大都是文獻所記載者。今再述現存於南京市附近之梁、陳諸墓如下：

（六）蕭景墓

在南京城中山門外 17.5 公里直瀆山之花嶺，通棲霞山街道之旁，爲梁武帝普通四年（523）卒之安西將軍郢州刺史蕭景之墓。其墓現只存神道石柱與石獅各一，及墳壠遺蹟（圖 9-127）。此墓之神道石柱載於《石索》云：

圖 9-127　蕭景墓神道石柱實測圖

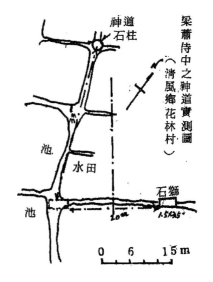

梁蕭侍中神道石柱題額，在江寧府朝陽門外三十里花林田間。南
向，額如牌區，四周有連枝花紋，高二尺，廣四尺。中刻梁故侍中
中撫將軍開府儀同三司吳平忠侯蕭公之神道，字徑三寸，反書，石
柱高二丈，周圍八尺。……其字反刻，欲正面之內向也。其柱用一，
已變石闕之制矣！

又《首都志》引《六朝事蹟編類》亦載之：

梁吳平忠侯墓，南史梁吳平忠侯蕭景字子照，諡曰忠；墓在花林之
北，有石麒麟二，石柱一，題區。（同《石索》）

據《梁書・蕭景傳》，蕭景爲梁武帝從弟，普通四年卒於郢州（湖北武昌），歸
葬建康，今以其遺物述其陵墓之制：

其惟一之右神道石柱其底部埋入田中，石柱之剖面爲圓內接二十四凹槽
形，有 24 弧稜，圓直徑 70 公分，周圍 246 公分（梁尺一丈）；石柱高（自地
上至獅頭上端）五公尺（梁尺二丈），包括柱身高 367 公分，蓮蓋高 57 公分，
柱頂石獅高 76 公分；柱身部份由地上起至 210 公分處爲刻有 24 小圓凹槽之整
石槽柱，爲希臘多利克柱（Doric order）之手法，但柱上無卷殺（Entasis）與
後者略異。其上有寬 12 公分之橫圓帶，諒係石柱之接合部，帶面上鐫有雙龍
浮雕，圓帶上有寬 11.5 公分之紋帶，紋帶上嵌置突出石臺，臺上雕刻有三怪
物，以承區額。區額高 67 公分，寬 97 公分，厚 24 公分；額周績有五公分寬之
輪廓，刻有如雲崗式之忍冬花紋，兩端刻有精妙之人像及花紋；銘文由右向左
反書 23 字如《石索》載（圖 9-128），暗示左方約二十公尺處有另一神道石柱
刻有正書之文，此在蕭梁諸墓皆有先例。區額之上，不做凹槽深溝，而雕成胡
麻殼形。其上似斗笠之蓮蓋，直徑約 140 公分，高爲 57 公分，輪廓爲扁鐘形，
表面鐫刻蓮花，有十八蓮瓣。蓋頂有立獅一匹，高爲 76 公分，長約 90 公分，
張胸垂尾，開口吐舌，與石柱前石獅相若。

右神道石柱前約 33 公尺正前方有右獅之半體碎片，散落於四周；右獅向左
約 20 公尺處有一完整左獅，半埋於地中（圖 9-128）。左獅與柱頂之獅同式，
長達 348 公分，寬 151 公分，在地上高者 180 公分，其身有兩翼，爲翼獅。翼
獅爲古代西亞（包括亞述、巴比倫與波斯諸國）建築之裝飾物，但此獅昂胸張
口之形與高頤墓石獅略似，或係其遺風。至於石柱之源流，《石索》以爲係漢代

圖 9-128　蕭景墓

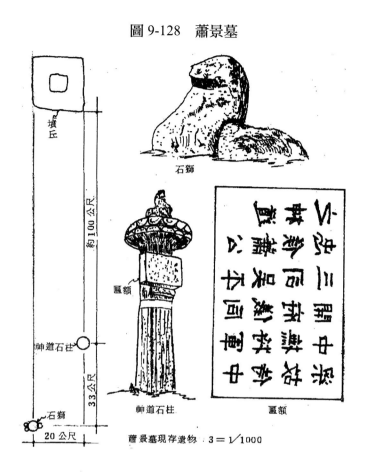

蕭景墓現存遺物：3＝1/1000

石闕之流風餘韻，殆爲可信。其理由有三：石柱置於墓前，取代漢代墓闕之地位，此其一；又神道石柱與石闕都有柱（闕）身與柱（闕）屋頂以及銘文，此其二；石闕之銘文常稱神道，如「沈府君神道」與「馮使君神道」，而石柱銘文亦稱神道，如「蕭公之神道」，「南康簡王之神道」等，可見石闕與石柱本爲一物，此其三；惟石柱除有石闕之遺風外，尚吸收希臘印度式之遺風，由此石柱與同時期（印度笈多王朝）支提佛窟寺內之石柱有絕大類似可知。本墓無石碑，諒在石獅前有石碑。

（七）蕭憺墓（圖 9-129）

據《六朝事蹟類編》記載：

梁始興王蕭憺，諡曰忠武，墓在清風鄉黃城村，有石麒麟四，及神道碑云：「梁故侍中驃騎將軍始興王忠武之碑」，今去城三十七里。憺爲梁武帝十一弟，卒於普通二年（521）。其墓由蕭景墓起順往棲霞山道路，約一公里至黃城

村之處，墓在道左。考《梁書》始興王爲梁武帝之第十一弟，字僧達，普通三年（522）薨。今該處遺有石獅一及石獅碎片一，非如《六朝事蹟類編》所稱四隻；並有完整碑及龜趺座各一，與碑形蹟各二，復原後當是石獅一對，石碑二對（如圖 9-129）。其石獅在右方者完整，長達 321 公分，寬 173 公分。左獅與右獅相隔十八公尺，僅存碎片。石獅後方 14.8 公尺有碑一對，右碑完整，高 4.5 公尺，厚 0.3 公尺，立於龜趺上，龜趺長 3.18 公尺，下部埋入地中，碑甚高大，其上穿有圓孔，爲周代葬制引柩下壙之遺蹟，其題銘

圖 9-129　蕭憺墓

如《六朝事蹟類編》所述；左碑已無痕跡。本碑之後方 14.8 公尺又有一對碑碣遺蹟，左方者全滅無蹟，右方者僅有龜趺。本墓不見神道石柱，諒在石碑之後。

（八）蕭敷墓

蕭敷爲梁武帝次兄，齊明帝建武四年薨（497），梁武帝即位時追贈侍中、司空、永陽郡王，謚曰昭，故稱永陽昭王。其墓鄰接蕭憺墓，相距 42 公尺，僅存一對石獅，其餘均湮滅。兩獅相距 14.8 公尺，兩獅之足皆埋入地中，高出地上約 3 公尺，長 3.3 公尺，寬 1.66 公尺。與蕭敷墓相背，有永陽敬太妃之墓，亦有石獅一對，長三公尺，寬 1.5 公尺，高露於地上者 2.4 公尺。於其後方 11.8 公尺一對石柱，僅存基臺石，相距 12.7 公尺。石柱之後約 6.6 公尺有一對碑碣之形蹟，左碑僅存龜趺，右碑完全毀滅。由以上之墓推斷，墳丘之前爲石獅一對或二對，石獅之前爲龜趺石碑，石碑之前爲石柱，此爲蕭梁諸墓之定制（如圖 9-130）。

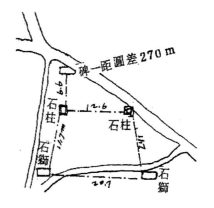

圖 9-130
梁永陽敬太妃之墓位置

圖 9-131　蕭敷墓平面及石獅

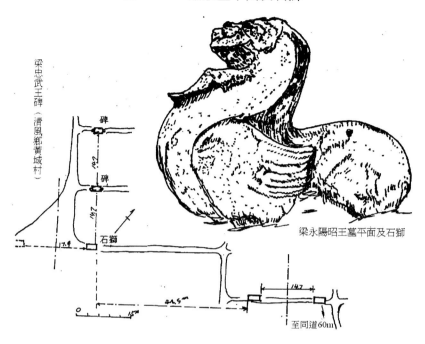

梁永陽昭王墓平面及石獅

（九）蕭秀墓

自蕭憺墓沿棲霞山道路不足半公里，有地名甘家巷，其路之左側，有梁安成康王蕭秀墓。此墓之遺存最為完整，為研究六朝貴族陵墓之最佳資料。此墓亦載於《六朝事蹟類編》如下：

> 梁安成王墓，《南史》梁安成王蕭秀，字彥達，諡曰康。墓在甘家巷，有石麒麟一，石柱一及神道碑二，題云：「梁故散騎常侍司空安成康王之神道。」《南史》稱佐史夏侯亶等立碑誌……遂四碑並建，今存者二，其一已磨滅，其一字猶可讀，乃彭城劉孝綽文也。去城三十八里。

考《梁書》蕭秀為梁武帝第七弟，崩於梁天監十七年（518），其墓現處於民舍之後，道路之左，現遺存石獅二，龜趺二，石柱二，石碑二（圖 9-132）。其左獅為天祿（獨角）（圖 9-133），長 394 公分，胸寬 152 公分，高（由地至頭）亦為 394 公分，石獅開口昂首，突胸細腰，胸旁有雙翼，為漢墓石獅之遺法，具有雄渾之特色。右獅為辟邪（雙角），其形制除頭部外略與左獅相同。石獅之後為兩碑，僅存龜趺而碑已失，龜趺半入土中。龜趺之後為兩神道石柱，左

柱之蓋與頂上獅子已失，僅餘臺石及柱身；右柱則墜落在地。其神道石柱之構
造如下：

　　先於地上挖 50cm 左右之坎，置二層方面基盤石，斗形，下寬 171 公分，
高 15 公分，上寬 142 公分；盤石上置靈獸二隻，爲石刻，組合成臺，高 40 公
分，獸臺略成圓形，直徑與頂蓋相同；石柱身立於獸臺上，周圍 212 公分，高
248 公分，有凹槽二十道，弧稜 21 條；其上高 45 公分之部份，有雕刻之裝

圖 9-132　蕭秀墓

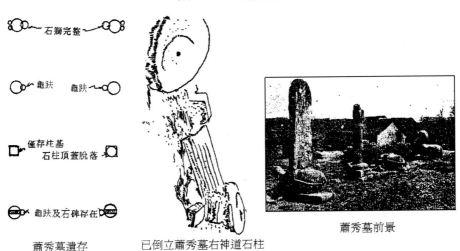

石獅完整

龜趺　　龜趺

僅存柱基
石柱頂蓋脫落

龜趺及石碑存在

蕭秀墓遺存　　　　已倒立蕭秀墓右神道石柱　　　　蕭秀墓前景

圖 9-133　蕭秀墓石獅（天監十七年）石灰岩

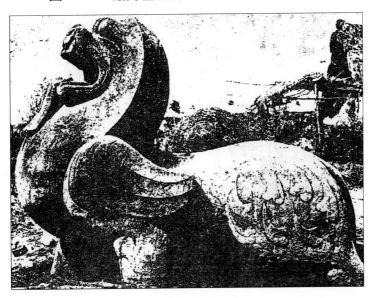

圖 9-134　蕭秀墓神道石柱

圖 9-135　蕭秀墓位置

飾；其上列有寬 81 公分之匾額；匾額上略有缺損，但由蕭景墓而知有一蓮蓋，蓋上立一石獅。石柱前有二碑，其龜趺長 3 公尺，寬 1.5 公尺，高 1.15 公尺；龜趺座上立碑，高 454 公分，寬 57 公分，爲劉孝綽所作墓誌銘文。石獅、石柱、石碑之連線，左右並不平行，而成前廣後狹，可能爲督造陵墓者有意之安排，將使參觀者之注意力輻輳於主題之焦點——陵墓本身。

（十）蕭宏墓（圖 9-136、9-137）

梁臨川王蕭宏，字宣達，爲梁武弟異母弟，梁普通七年（526）薨，卒謚靖惠。其墓在南京外城之外，仙鶴門與麒麟門之間，地處北城鄉。有石獅、石柱、石碑各一對。在前之石獅，右者湮滅，左者仆倒半沒於土中，長 3.3 公尺，高 2.8 公尺；其後方 110 公尺處有石柱一對，左石柱仆倒，右石柱仍然直立，其制與蕭秀墓之石柱同式，但爲二十八條凹槽。匾額寬 148 公分，高 57 公分，厚 30 公分，自盤石底至蓋下 609 公分。石柱後方 350 公分之處，立有石碑一對，左右兩碑相距 17.7 公尺，右碑完整，龜趺在地上有 42 公分高，其

圖 9-136　蕭宏墓石柱　　　　圖 9-137　蕭宏墓石碑

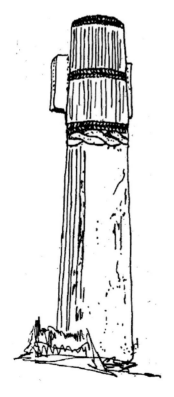

上碑高 4.4 公尺，寬 1.62 公尺，厚 40 公分；碑形式與蕭憺墓相同，碑銘題
為：「梁故假黃鉞侍中大將軍揚州牧臨川靖惠王之神道。」碑後 360 公尺處有
小墳丘，疑係其墳。據《梁書》記載，蕭宏墓副葬有溫明秘器，斂以衰服。

（十一）蕭正立墓、蕭映墓、蕭績墓（圖 9-138）

蕭正立為梁臨川王蕭宏之第五子，封建安侯，其墓存石獅二，墓在中山門
外之黃鹿山。蕭映為梁始興王蕭憺次子，為廣州刺史，諡曰寬候，其墓現存石
獅二，神道石柱二，亦在黃鹿山。江蘇句容（南京東南）有梁南康簡王蕭績墓，
績為梁武帝第七子，卒於大通三年（529），有石柱、石獅各二。

圖 9-138　蕭績墓石獅（江蘇句容縣）

三、平民墳墓

據皇甫謐《篤終》之論，可知當時墓葬與墳墓之制：

> 尸與土并，反真之理也。……然則衣衾所以穢尸，棺槨所以隔真，
> ……故吾欲朝死夕葬，夕死朝葬，不設棺槨，不加纏斂，不修沐
> 浴，不造新服，殯唅之物，一以絕之。……今故牸為之制。奢不石
> 槨，儉不露形。氣絕之後，便即時服，幅巾故衣，以蘧蔭（蘆葦編
> 成之蓆）裹尸，麻約二頭，置尸牀上。擇不毛之地，穿院深十尺
> （241 公分），長一丈五尺（361 公分），廣六尺（145 公分）；院訖，

舉牀就院，去牀下尸。平生之物，皆無自隨，……蘧蒢之外，便以
親土。土與地平，還其故草，使生其上，無種樹木、削除，使生蹟
無處，自求不知。（見《晉書‧皇甫謐傳》）

此種以葦蓆裹屍，挖坎以埋，不封不樹之墳墓在戰禍不停、民生凋弊之當時一
定相當普遍，爲親土葬制。稍有進者有用磚築陵墓者，如顏之推還葬其父母，
預先在揚州燒磚備用，此蓋以其地濕下之故；《宋書》載吳逵葬其家人十三
棺，夜間燒磚以葬；王彭營其父母墓，鄰人亦出力作磚。可見以磚作墓極多，
但磚無現貨，須以己力燒製。又有火葬之制，如《梁書》載侯景聚尸而焚，此
爲戰亂時處理屍體之方法。尚有用石築陵者，如杜預以洛水圓石爲墓，則似有
就地取材之寓意。墓磚上常有浮雕，例如在河南省鄧縣所發現南朝劉宋時代之
古墓，有色彩鮮艷之畫像磚（如圖 9-139 所示）。其一爲四人樂隊彩雕，或作吹
角或擊腰鼓，其表情與步伐靈活生動，由號角上迎風之旄旛，可知係當時出殯
時之樂隊；另一作人面與獸面之怪鳥，左右有「千秋」「萬歲」之銘文，輪廓有
水仙之圖案，其線條之開朗與自由，正是南朝雕刻藝術之象徵。其他尚有列仙

圖 9-139　**畫像磚，四人樂隊（左）、北朝墓出土人面及獸面鳥（右）**

圖 9-140　**畫像石——孝子傳**

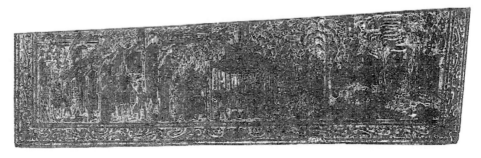

長 224 公分，南朝墓出土，現藏（美）坎薩斯，尼爾遜藝術館

傳與孝子傳之畫像磚共計三十四種。
此外尚有在南京西善橋南朝古墓之竹
林七賢畫像磚，其制特殊，非一個畫
像磚獨立構圖像，而是集合許多縱橫
疊砌之磚面構圖，每塊磚僅全幅之一
小部份，再集合拼湊而成，由此畫像
磚可知當時之砌磚法，爲三橫一直
式，而非現今之一橫一直式（如圖9-141
所示）。在美國坎薩斯城之尼爾遜藝術
館（Nelson Gallery, Kansas City）藏有
六朝時代之畫像石，爲孝子傳故事（如
圖 9-140 所示）。其中所有景物與同時
期之繪畫相同，屬於東晉或南朝式之

圖 9-141　畫像石

南京西善橋南朝墓出土，阮咸之像

畫風，當屬於名家手筆。其圖中央孝子蔡順銘文下有一亭之建築，平面方形，
每面有四柱，柱上之簷札不見有斗栱及鋪作，屋頂爲四注式，蓋瓦，臺基爲五
層砌石，四周空無牆壁。此種亭之建築令人想起大書法家王羲之《蘭亭集序》
修禊之蘭亭當屬同一種式樣。

　　以上之畫像磚石係繼承漢代畫像磚石之傳統風格，但本時期畫像藝術，無
論是題材上、技巧上更趨成熟，尤其最鮮艷之色彩與線條之靈活較漢代者有更
上一層樓之感覺。此乃受到當時石窟造像藝術之影響所致。

第十二節　魏晉南北朝建築之特徵

一、平面

　　本時期房屋之平面爲整齊均衡配置型，四合院式平面常用之，觀後趙鄴
都、北魏平城及洛陽宮殿，除有正殿外（南向）都有東西堂之制可知。權貴之
第邸洞戶連房其平面亦屬此型。民居草舍則僅有一室二內矣！至於佛寺平面，
其木造者，平面常爲對稱於山門與講堂之中軸線，其左右各有大雄寶殿及塔。
此種平面亦曾影響日本飛鳥時代之諸佛寺（圖 9-142f）。石窟寺之平面較自
由，有新月形，如雲崗第 5 窟；回字形，如雲崗第 6 窟；方形帶有雙耳，如龍

圖 9-142　南北朝臺基、平面及瓦當

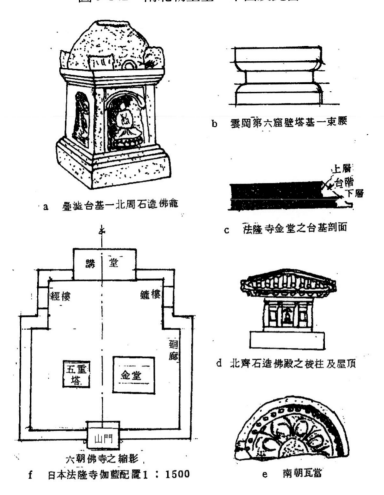

a　疊澀台基－北周石造佛龕

b　雲岡第六窟壁塔基一束腰

c　法隆寺金堂之台基剖面

d　北齊石造佛殿之梭柱及屋頂

f　日本法隆寺伽藍配置 1：1500　六朝佛寺之縮影

e　南朝瓦當

門第 14 窟（魏字窟）；花蕊形（如麥積山第 135 窟）；其餘方形與長方形頗多。至於陵墓平面爲方形，墳爲方錐形（如金字塔形），墳前立石碑、石柱、天祿與辟邪石獅，均爲左右對稱式。此種嚴整之對稱平面乃受古聖先賢所提倡之禮教與中庸之道影響。

二、臺基（圖 9-142a、b、c）

石虎所造鄴都太武殿臺基高二丈八尺（6.7 公尺），以文石砌之，下深伏室（地下室）。此種高臺基與其奴役漢人心存恐懼有關。但本時期臺基皆甚高則是事實，高臺基可使建築物有雄渾偉大之感，《景福殿賦》所謂「高基之堂堂」就是此種效果。臺基之邊牆常以石砌之，其上有勾欄，爲增進高臺基側向擋土之

作用，先夯木爲圓基，令互相枝梧以擋土，再砌邊牆，如《水經注》載平城大道壇廟之制。又因甚高臺基非分數層砌疊，不易穩定，如日本法隆寺金堂有二重石造臺基，即是此例，上層較下層矮短，以增加穩定感。

三、柱

柱礎在南朝係以二重方石爲礎石，其上有獸臺，柱立於獸臺上（如蕭秀墓石柱）。北朝之柱礎常用疊澀，如北周石造佛寺（圖 9-142d）或用蓮座者。柱身爲魚肚形之梭柱（如圖 9-87），及八角形柱，如天龍山第 1 窟。龍門石窟有希臘之弧稜凹槽柱及人像柱，南朝蕭梁諸墓之神道石柱亦用之；凹槽數有21、24、28 等，惟無卷殺，與希臘柱式略異。至於中國式之盤龍柱，首建於鄴都東門石橋之石柱，此爲宮殿式龍柱起源。至於造柱之材料，除木柱外，尚有石柱與銅柱、銀柱，後二者見於石虎所建之鄴都太武殿，所謂「銀楹金柱」即是。柱頭有用蓮花，如天龍山第 3 窟；或作斗石以承楣，如天龍山第 1 窟；以及希臘毛茛葉柱頭（科林斯柱式）見於龍門第 13 窟；希臘捲羊角柱頭（愛奧尼柱式）見於雲崗第 10 窟。這些變化用於裝飾方面較多，蕭景墓神道石柱之蓮蓋，象徵當時柱頭以蓮蓋作爲托架以承梁枋。

四、斗栱

最顯明之例子爲天龍山第 1 窟，北齊石造斗栱，其形制爲一斗三升及人字形鋪作，其栱木之背有重疊刳槽，且人字形鋪作爲急翹之曲線，與雲崗者略有不同。雲崗第 9 窟其栱背無刳槽，人字鋪作爲直線。龍門者同於雲崗。天龍山爲北朝後期作品，故變化較多。盧毓駿稱北朝斗栱之特色爲：「柱上置大斗，大斗之上面又嵌雲形肘木以支挑梁，挑梁之端又受尾棰；將近於尾棰的前端載了小枆斗，由是枆斗上加雲形肘木以承圓桁，以此結構法得造出甚爲伸出的挑簷。雲形肘木之外尚有稱雲斗者，刻渦形紋樣，簷下斗栱乃爲一斗三升及人字形鋪作，此可謂北朝特式。」此蓋爲法隆寺金堂所師法雲崗及天龍山手法（圖9-110a、c）。南朝之遺物較少，惟以建築風格之交流性而言，可想其手法之相類似。

五、梁與梁架

本時期梁之剖面較小，觀天龍山第 1 窟門廊柱上之梁可知。其梁之斷面積

由比例上研究，與斗栱之栱材斷面積大致相同。法隆寺金堂梁與柱之比亦顯得前者之細小。由於梁剖面細小，其斷面模數（Section modulus）減小，抗荷重時較易敗壞。尤其在我國之梁架其上層支柱並不完全與下層支柱在同一軸線，這樣一來使梁受到集中荷重，使細小剖面之梁因而破壞者頗常見。如西晉初年所營宣帝廟（司馬懿廟），太康五年（284）地陷梁折；八年（287）由陳協為匠，營新廟，雜以銅柱，十年（289）四月竣工，當年十一月梁又折。可見梁剖面太小而不足以承受上層銅柱傳來之集中荷重非常明顯。至於本時期之梁架可由法隆寺金堂之梁架略知之（圖 9-109），其梁架之特徵係用浮柱傳遞屋頂重量至梁，尚未曾見有斜撐；屋椽由雲形肘木及尾棰之槓桿作用之配合支承甚為深遠之簷，此種手法頗為巧妙，疑為北朝傳入日本之手法。其尾棰木實為演變成隋唐斗栱「昂」之先聲。「昂」之出現首載於《景福殿賦》：「飛柳鳥踊」、「欃櫨各落以相承」。據李誠《營造法式》稱「飛昂」與「欃」皆是「昂」。惟六朝遺物只有在法隆寺金堂見之，昂之應用為木構造技術之一大革新。

六、平座與勾欄

　　本時期之平座與勾欄惟一建築遺物為法隆寺金堂之平座與勾欄，其平座由內梁伸出，其端部以斗栱承載於下層屋頂，平座之外端設勾欄，分成三部份，下層係以斗栱及人字鋪作，中層係以連續性「蟆股」交互應用欄飾，上層為水平欄以斗束（即蜀柱）相承，此種手法殆與雲崗第 10 窟之勾欄手法相同，當係學自雲崗者（圖 9-143）。

圖 9-143　雲崗石窟勾欄

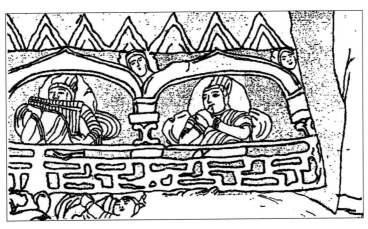

七、天花

雲崗第 9 窟天花爲覆斗形，中置飛天及葵花（圖 9-59），法隆寺金堂即模仿此種天花；天龍山第 3 窟亦屬此形（覆斗形即截頭方截形），四周爲飛天，中置葵花（圖 9-88、10-89）。敦煌第 111 窟有 45 度斜格子天花藻井，此爲印度式者。我國固有天花藻井都作棋盤形，其內有圓形之槽，稱爲圓淵或圓泉，倒植荷花，爲自漢以來之手法，南北朝時亦用之。如沈約之《宋書》謂：「殿屋之爲圓，方井兼荷華者，以厭火祥。」現今華南寺廟「倒吊蓮」即其遺制。

八、屋頂

本期曲線屋頂之應用極多，如雲崗第 9 窟爲廡殿頂，有飛簷曲線；龍門第 21 窟（古陽洞）有反宇曲線之歇山頂，簷口中央平直至兩端翹起；法隆寺之金堂屋頂歇山頂係屬龍門手法。此兩種屋頂坡度均甚小，約 30 度，其正脊兩端有顯著之鴟尾飾，脊上作三角花環及飛鳥等交互排列（如雲崗第 10 窟），或冠以寶珠（古陽洞）。至於漢代家屋明器常用之懸山頂及硬山頂相信亦用在民居或貴族住宅中。其他種特殊屋頂爲圓形如笠狀，如蕭秀墓神道石柱之蓮蓋，雲崗第 2 窟佛像之天蓋亦如之，梁武帝天監七年所建都門石闕其屋頂亦爲此式。如陸倕《石闕銘》所謂：「穹窿反宇，色法上圓」即是。日人伊東忠太稱簷之捲上（飛簷）發生在南北朝末期至唐之初期乃是倒果爲因。

九、瓦作（圖 9-144、9-105a）

本時期中國建築材料最重要之大事厥爲琉璃瓦之傳入與建築上之應用。據《魏書‧大月氏國傳》記載：「世祖時（太武帝，423～452），其國人商販京師，自云能鑄石爲五色瑠璃。於是採礦山中，於京師鑄之。既成，光澤乃美於西方來者。乃詔爲行殿，容百餘人，光色映徹，觀者見之，莫不驚駭，以爲神明所作。自此中國瑠璃遂賤，人不復珍之。」但其造法不久而絕，隋開皇中（589～600），何稠仿做綠瓷，與眞不異，於是琉璃瓦製造技術，失而復得。按琉璃爲古埃及人於 1500 B.C 首先發明，琉璃在西漢時已傳入我國，《西京雜記》載昭陽殿窗扉都是綠琉璃，惟當時尚未用於屋頂。琉璃瓦應用於屋頂之瓦作實爲建築史上一件大事，惟當時應用範圍不廣，除北魏宮殿外，齊武帝（483～493）建興光樓亦曾用之。其餘權貴乃至平民瓦作皆用普通之瓦。燒瓦

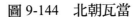
圖 9-144　北朝瓦當

北齊 蓮華紋瓦當（河北易縣出土）　　　　　　北魏平城鬼瓦

北魏永固陵瓦當碎片　　　　　　北魏萬歲通天瓦

極盛，南朝之瓦官寺原爲瓦窰之區。本期之實例，有南北朝陶質鴟尾於日本法輪寺（615）屋頂，日本法隆寺尙有南北朝瓦當及滴水瓦。北魏平城出土之宮殿瓦當有銘文：「傳祚無窮」四字（圖 9-145），今藏於日本京都大學，其制圓廓內作井字形，中央及角隅有乳狀突起。

十、紋飾與色彩

本期之裝飾花紋雜有西域傳來者，遂與我國周秦固有者交替運用。花紋種類有動物、植物、天象、地理、幾何紋等。今述之如下：

動物有龍、鳳、象、獅子、靈鳥、靈獸等。龍、鳳及象爲殷商銅器常用之紋飾，至六朝時代更進一步寫實化，常用於諸石窟寺栱之內輪，門口浮雕（雲崗第 12 窟），敦煌第 285 窟壁畫，鄴都東門石橋盤龍柱以及蕭梁諸神道石柱中之橫帶以及碑碣之螭首等等；象僅在北魏洛陽諸寺門口用之，遺物較少見。植物之花紋，廣用忍多藤（金銀花藤），手法練達開朗，作連鎖波紋形，在敦煌者三葉或四葉爲一單元（圖 9-145），龍門第 21 窟爲二葉三花瓣式環繞著本尊之光背（圖 9-76），北響堂山第 1 窟，忍多花紋變化較爲複雜，除藤蔓之葉花

圖 9-145　南北朝裝飾花紋

北魏平城瓦當

忍冬裝飾紋

敦煌忍冬花紋

北齊銅鋪首（金鋪）　獸面門鈸
美國克利夫蘭藝術館藏

龍門

蕭景墓忍冬紋

雲岡

北周石枕忍冬紋

外，尚有藤鬚，花瓣較爲豐滿，爲北朝後期之手法（圖 9-99）。這種藤蔓之裝飾漢代已用之，見諸於畫像石、明器、銅鏡，至六朝成爲建築之主流，且流傳至日本，成爲飛鳥時代之唐草。南北朝時代建築裝飾之色彩相當艷麗，以雲崗第 11 窟而言（圖 9-64），佛像以紫、藍、橙交替運用，光背以米黃色，佛龕以黃色，天花之雲氣以藍色，並以黃色爲底，令人有目眩之感覺。敦煌之色彩較淡，常用淡青及淡赭色，予人有清爽之感覺。北朝末期，佛像衣裳與光背用紅色，令人有熱烈之感覺。

圖 9-146　雲崗雙龍浮雕——12 窟（上）、洛陽北邙山北魏石棺
　　　　　陰刻，天女執扇圖（下左）、戲彩娛親圖（下右）

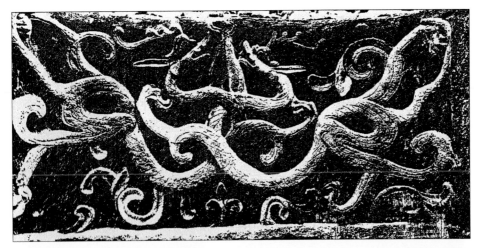

圖 9-147　北朝天蓋及臺基

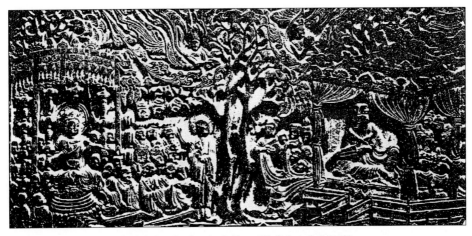

東魏武定二年（543）銘刻石（維摩與文殊對話圖）

第十章　隋唐建築

第一節　隋唐歷史之回顧（589 A.D～907 A.D）

　　隋唐時代是中國繼秦漢以來第二次國威強大時代。隋文帝於開皇九年
（589）滅陳後，結束了中國二百七十年來南北分裂之混亂局面，使中國再度
統一。經隋文帝與隋煬帝父子之征伐與經營，四夷已漸次綏服，惟因過度對高
句麗（今朝鮮半島）用兵，與隋煬帝之大興土木（開鑿運河、建迷宮等），徭役
與賦稅征斂過度，遂使隋帝國陷入混亂之局面，煬帝被亂軍所弒（618）。李淵
父子乘機崛起於太原，逐鹿中原，各個擊破了割據之群雄，於武德六年（623）
重新一統寰宇，建立了光輝燦爛之大唐帝國。

　　大唐帝國對四夷之用兵與綏服，先後平定了朝鮮半島高麗、百濟、新羅三
國與東、西突厥，使唐之勢力遠達西伯利亞與中亞，平服了吐蕃（今西藏）與
中南半島諸國。唐國威遠播，四夷相繼至長安朝貢，長安成為當時一大國際城
市。由於域外文化與藝術之輸入，加上固有藝術之發展，使唐代不僅是國力之
強盛時代且為藝術之黃金時代。

第二節　隋唐時代建築藝術之特色

　　隋唐時代因版圖之擴充，與域外交通絡繹不絕，堪稱一世界帝國。在此一

帝國內，其各種藝術之表現，無論是技巧、內容、風格，無不是登峰造極。表現在建築藝術更具有此種特色，如長安首都計劃規模之宏大即為其國力強盛之象徵，此其一；又如木構造之斗栱，不但有「翹」之出現，且有廂栱與橫栱之應用，斗栱運用技巧已趨純熟，此其二；又，本時期建築除宮屋第宅等房屋建築外，庭園、佛塔、石窟與摩崖雕像、拱橋、經幢等建築內容之豐富皆邁過前代，且有創新之表現，如四角磚塔之出現，空腹拱橋之創建，皆為前代所無，此其三；本時代之建築，臺基須彌座之出現，以及琉璃瓦普遍之應用（由杜甫詩「碧瓦朱甍照城廓」可知），加上原有之彩畫，構成唐代建築風格，逐漸演變為中國式之建築風格，此其四；隋唐建築藝術隨著國威之發展遠播至西鄰域外各國（尤其在日本產生大化革新運動，就是師習唐之一切典章、制度、文化、藝術、建築），我們由現存日本奈良之唐招提寺、朝鮮之佛國寺等雄偉富麗之建築，可見唐建築藝術外被之深遠，此其五。

至於隋唐時代因國力強盛，四夷臣服，幅員擴大，與域外接觸頻繁，此時固有與域外文化藝術經孕育苗壯而開花結果，成為藝術史上之黃金時代。此時我國建築藝術之發展可謂已登峰造極，其特色亦有四點：一，是建築物之規模

圖 10-1　唐代疆域圖

具有宏偉雄渾之氣象，例如長安首都計劃足容百萬人口，其街道最寬者達一百五十公尺，與今之園林大道（parkway）相較，有過之而無不及，而武后明堂面積達 6,833 方公尺，爲北平太和殿面積之 3 倍，爲西洋最偉大教堂——羅馬聖彼得教堂（S. Peter. Pome）之三分之一，處處顯出規模之宏大；其二，是建築營造技術之進步，「翹」與「昂」之出現使斗栱出跳更爲深遠，爲木建築出簷技術之突破，與當今鋼筋混凝土肱梁（cantilerer Beam）之原理相同，井幹架構之交替運用更解決了高層建築之技術障礙，武后明堂高達九十公尺（約當今三十層樓高）即是一例。其他空腹拱（Open spandrel Arch）之應用，爲長跨橋樑營造技術之突破，例如跨度達三十七公尺之安濟橋（詳後）即是；其三，爲建築新風格之繼續出現，如四角磚塔之莊嚴疏朗以及後期經幢建築之出現，皆足證明隋唐建築之繼續成長與更新，尤其是具有我國石闕與寶塔混和之經幢更足證明隋唐建築藝術爲創新而非守成；其四，爲本期建築藝術具有我國建築史上承先啓後任務。因各種建築無論是宮室、臺榭、寺廟、陵墓、郊祀等皆在本期孕育成熟且成爲一種定型之風格，宋、元、明、清建築僅是守成與模仿本期建築風格而已，故隋唐建築藝術在我國建築史上佔有光輝燦爛之地位，堪稱爲我國建築史上之黃金時代。

第三節　隋唐時代之營都計劃

一、長安都城計劃

（一）長安之外廓城與坊里

隋文帝開皇二年（582）六月命高頻等營築新都於漢長安故城東南十三里龍首原之地，名爲大興城，次年三月竣工，文帝移居之。該城南對終南山子午谷，西抵灃水，東爲灞、滻二水，北枕龍首原。大興城略成方形，東西十八里一百五十步（10.25 公里），南北十五里一百十五步（8.67 公里），高一丈八尺（5.6 公尺），城周六十七里（37.5 公里），面積 88.86 方公里。南面三門，正中爲明德門，東爲啓夏門，西爲安化門；東面三門，北爲通化門，中爲春明門，南爲延興門；西面三門，北爲開遠門，中爲金光門，南爲延平門；北面當禁苑之南，有三門皆在宮城之西，中爲景曜門，東爲芳林門，西爲光化門。城內南北十四街，東西十一街，劃分全城爲一百一十坊。以皇城南正門朱雀門所

對之朱雀門街爲中軸線，街東五十五坊及東市爲萬年縣所轄，街西五十五坊及西市歸長安縣所轄。坊之大小可分爲五種：皇城之南朱雀門街左右十八坊爲邊長三百五十步（544 公尺）正方形，東西各開二坊門，四周有坊牆；皇城南朱雀門街左右第二列十八坊，爲 350 步×450 步（544m×697m），坊牆亦僅開有東西二坊門；皇城以南，朱雀門街左右第三至五列共四十八坊，其大小爲 350 步×650 步（544m×1,010m），皇城東西壁左右共十二坊，大小爲 550 步×650 步（1,010m×855m），宮城左右共十二坊，大小爲 400 步×650 步（622m×1,010m），東西二市爲 600 步（933m）見方，城左右之七十四坊四周有坊牆，惟開四門。城內一百一十坊都有十字街，城內之街以朱雀門街（又名天街）最寬達百步（155 公尺），南北街七十五步（116 公尺），東西街除宮城之通化門橫街與春明門橫街寬爲七十五步外，其餘東西街寬爲三十一步（48 公尺）。其計算如下：

1. 由城廓長度分配之

（1）南北向道路

外廓城東西長 18 里 115 步，以唐每里＝360 步，每步＝5 尺，每唐尺＝0.311 公尺計。則外廓城長＝（18×360）＋115＝6,595 步。但是東西向各坊之長度＝（360 步×2）＋（450 步×2）＋（650 步×6）＝5,500 步。則尚有道路及夾城之餘裕＝6,595 步－5,500 步＝1,095 步。其中朱雀門大街＝100 步（《唐兩京城坊考》記載），其餘各街當小於此，由《唐兩京新記》載東都定鼎門大街廣百步，其餘大街有 75 步，次大者 62 步，小者 31 步資料，西京當準此計，則其餘各街爲 75 步（116 公尺），則夾城之寬計算如下：

夾城寬＝1,095 步－100 步－（75 步×10）＝245 步（380 公尺）即爲馳道寬。

（2）東西向道路

外廓城南北長 15 里 175 步＝（15×360 步）＋175 步＝5,575 步
南北向各坊長＝（350 步×9）＋（550 步×2）＋（400 步×2）
＝5,050 步
則尚有街道餘裕＝5,575 步－5,050 步＝525 步
通化門及春明門大街係橫通街當較大爲 75 步（116 公尺）。其餘各

街較小，當與東都小街相若＝31步（48公尺），則以 525 步－（75步×2）－（31步×12）＝3步——係二城牆之厚度。

2. 由東西市街道而計算之

由《唐兩京城坊考》記載，東西市各方六百步，四面街各廣百步，每面二門計由圖 10-2 所示。

$$則南北向道路寬＝\frac{600\ 步＋（100\ 步×2）－650\ 步}{2}＝75\ 步$$

$$東西向道路寬＝\frac{600\ 步＋（100\ 步×2）－（350\ 步×2）}{3}＝33\ 步≒31\ 步$$

此乃古人以 93 步略同百步之數字差，至於坊中十字街寬則僅有東西街之一半，即 15.5 步（24 公尺）。由道路之寬度可知長安首都計劃之龐大。大興城至唐時改稱長安城或京師城，其街道及坊里整齊而有次序感。盧毓駿稱爲棋盤式都市，並謂棋盤井字形之組合，實爲我國井田制度思想之發揮（見氏所著《都市計劃學》）。白居易詩所謂：「百千家似圍棋局，十二街如種菜畦」，即指其街坊之整齊。

圖 10-2　長安城坊圖（左）、道路圖（右）

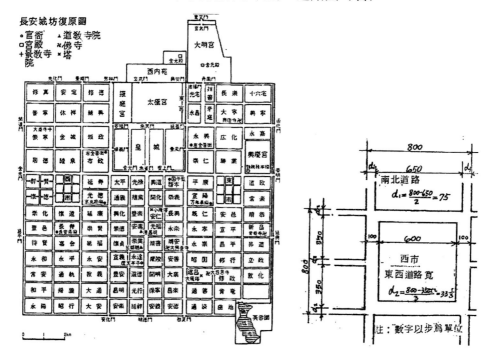

（二）宮城（圖 10-3）

宮城位置在長安城正北，亦稱西內，為皇帝所居。其規模東西四里（2.24
公里），南北二里二百七十步（1.54 公尺），其周圍十三里一百八十步（7.56 公
里），城高三丈五尺（10.89 公尺）。城之南面有五門，正南為承天門，其東依
次為長樂門與永春門，其西為廣運門及永安門；東面一門稱為鳳凰門；西面二
門，南為通明門，北為嘉猷門；北面二門，正北為玄武門，與承天門相對，為
唐太宗殺兄弟之處，又稱玄武門，其東為安禮門。宮城之東為東宮，東西約三
百步 466 公尺（以東宮與掖庭宮合計一里一百五十步，兩者皆不足一里而東宮
較寬估計），南北面與宮城齊，則東宮面積達 71.76 公頃，約為宮城面積五分之
一（宮城面積為 345 公頃）；南面為嘉福門，北面為元德門與西苑相通，西面
通訓門與宮城相通。掖庭宮東西二百一十步（326 公尺），北與宮城齊，南至通
明門止，南北長約二里（1.12 公里），面積 365 公頃，約為東宮之半；其位置在
宮城之西，東有嘉猷門與宮城相通，西有西門通修德坊。掖庭宮為后妃宮嬪所
居，東宮為太子所居。

圖 10-3　唐長安西內太極宮配置圖

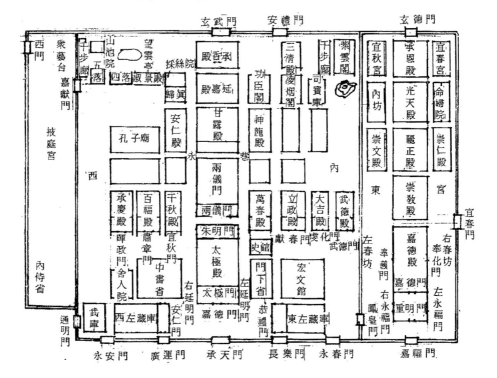

（三）皇城（圖 10-4）

　　在宮城之南面，亦稱子城，東西寬五里一百十五步（2.978 公里），南北三里一百四十步（1.897 公里），周圍十七里一百五十步（9.75 公里），面積達 566 公頃。南面有三門，正南爲朱雀門，門對朱雀門大街，其東爲安上門，西爲含光門；東面二門，自北至南依次爲延喜門和景風門；西面二門，由北至南依次爲順義門及安福門。城中南北七街，東西五街，在最北面之東西大街，謂橫街，爲宮城與皇城之隔街，街寬達三百步（466 公尺）。皇城有百官廨署列置其間，連東宮（太子）官屬六省、一府、三坊、十二寺、一臺、四監、十八衛以及宗廟及社稷。

圖 10-4　長安皇城圖

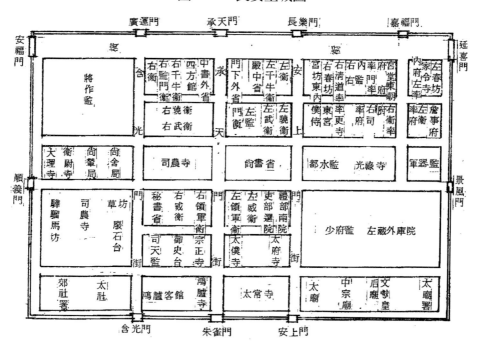

二、洛陽東都城計劃

　　隋煬帝大業元年（605）三月詔令尙書令楊素、納言楊達、將作大匠宇文愷營建東京洛陽城，至二年（606）春正月，東京成。其都城浩大，遠邁前代之洛陽城，每月役丁達二百萬人，遠至江南諸州採取大木，輸送人役千里不絕，死者將過其半，可見其工役之重。並遷洛州郭內人及天下諸州富商大賈數萬以實

之，且開有運河以通江南及長安，並
建洛口倉於鞏縣東南（洛陽附近），開
三千窖，每窖容八千石，使洛陽成為
當時政治、經濟與交通之重心，其繁
榮不下於西京長安。至長壽二年
（693），武后令李昭德增築之，改東
都（貞觀六年改）為神都，遂定為周
之都城。唐末時毀於藩鎮之亂。

（一）外郭城

為隋大業元年（605）所築，武后
長壽二年（693）增築，原名羅郭城，
後改為金城。前當伊闕，後依邙山，
東出瀍水之東，西出澗水之西，南跨

圖 10-5　長安東北角坊里

依宋呂大防石刻

圖 10-6

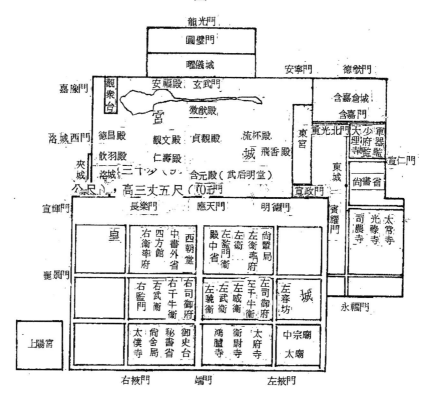

圖 10-7　東都外郭城

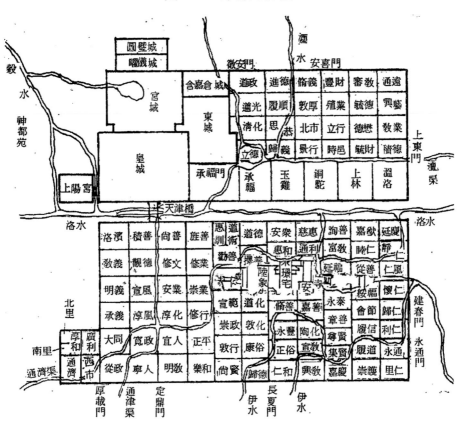

洛水立城，洛水貫都，以象天上銀河，洛水上建天津橋相通。其城東面十圍之大不但將王城包括其內，且五里二百一十步（8,723 公尺），南面十五里七十步（8,505 公尺），西面十二里一百二十步（6,904 公尺），北面七里二十步（3,949 公尺），周圍六十九里二百十步（3,895 公里，連洛水兩面之城牆）。南面三門，正南為定鼎門，其東為長夏門，東為厚載門；東面三門，自北至南依次為上東門、建春門及永通門；西面有通入西苑之苑門；北面二門，東為安喜門，西為徽安門。城內縱橫各十街，分外郭城為一百十三坊與三市。街道以定鼎門街最大，從皇城端門南渡天津橋至定鼎門之南北大街，街寬百步（155 公尺）；其次為上東門橫街與建春門橫街，街寬七十五步（116 公尺）；再其次為長夏、厚載、徽安、安喜，左掖諸門縱街皆寬六十二步（96 公尺）；其餘各小街寬皆三十一步（48 公尺）。定鼎門街長七里一百三十七步（4.13 公里），種有櫻桃、石榴、榆樹、柳樹、槐樹，中為御道，通泉流渠道，實為一園林大道。街道所分

隔之每坊東西南北各寬三百步（456 公尺），較西京之坊里爲小，坊內有十字街，由坊四面通向大街道，有街門（如圖 10-7 所示）。外城郭高一丈八尺（5.6 公尺），與西京外郭城高相同。

（二）宮城

宮城在外郭城之西北面，隋名紫微城，以象天上紫微垣，貞觀六年（631）名爲洛陽宮，武后光宅元年（684）改爲太初宮。東西四里一百八十八步（2,552 公尺），南北二里八十五步（1,252 公尺），周圍十三里二百四十一步（7.652 公尺），城高四丈八尺（1,493 公尺）。東宮在宮城東南隅，爲太子所居，西北隅之隔城，皇子及公主所居。宮城之北有二子城，最北爲圓璧城，其南爲曜儀城。宮城南面四門，中爲應天門，西爲長樂門，東爲明德門，西南隅爲洛城南門；東面一門爲重光北門，西面二門，自北而南爲嘉豫門及洛城西門；北面二門，東爲安寧門，中爲玄武門，通曜儀城。曜儀城有二門，即東西曜儀門。圓璧城有三門，東爲圓璧門，北爲龍光門，南爲圓璧南門。東宮在宮城東南隅，南正門爲重光門，東爲賓善門，西爲延義門。宮中有馬坊。隋時築宮城時，由衛尉卿劉權、秘書丞韋萬頃監築，發動兵夫七十萬人，六十日而築成，共費四百萬功以上。

（三）皇城

在宮城之南，隋名太微城，或名爲南城，又稱寶城。東西五里十七步（2,825 公尺），南北三里二百九十八步（2,142 公尺），周圍十三里二百五十步（7,666 公尺），高三丈七尺（11.5 公尺）。皇城曲折像南宮垣。南面三門，正南爲端門，東西爲左右掖門；東面一門爲賓耀門，西面二門，南爲麗景門，北爲宣輝門。皇城中東西與南北各有四街。皇城之內並列臺、省、寺、衛諸官署。

（四）東城

在宮城之東面，爲隋時所築。東面四里一百九十七步（2,545 公尺），南北面各一里二百三十步（917 公尺），西連宮城向南面一百九十八步（308 公尺），高三丈五尺（10.89 公尺）。南面爲永福門，東面宣仁門，北面爲含嘉門。城中有南北街二條，東西街三條。

以上爲隋唐兩都概況，其特徵就是街坊整齊，仿若棋盤，並劃分皇室、官府與民居之處，亦即皇室居宮城，官府立於皇城，民居處於外郭城，界限分明，爲後世建都者所遵。且太社位於皇城之西，太廟位於皇城之東，爲周禮左祖右社之制；所不同者宮城居北，市分東西（長安京），或分南北市（如洛陽京），處於外郭城，形成面市背朝而已。誠如宋呂大防《長安志》所謂：「隋氏設都，雖不能盡循先王之法，然畦分纂市，閭巷皆中繩墨，坊中有墉，墉（坊牆）有門，逋亡姦僞，無所容足，而朝廷官寺，民居市區，不復相參，亦一代之精制，信非虛語也。」

唐代安史之亂時，肅宗在靈武即位（今寧夏省寧武縣），至德二年（757），以長安爲中京，洛陽爲東京，鳳翔爲西京（鳳翔曾爲陪都），太原爲北京（太原爲唐之發源地），成都爲南京（成都爲唐玄宗避難之行都），此爲後世五京之源起。復有可言者，隋唐長安城與洛陽城之首都不但影響後代營都計劃，且爲日本寧樂時代之平城京（仿長安）與弘仁時代之平安京（仿洛陽）之藍圖遺規（如圖 10-8、10-9 所示）。

圖 10-8　日本寧樂時代平城京街坊圖

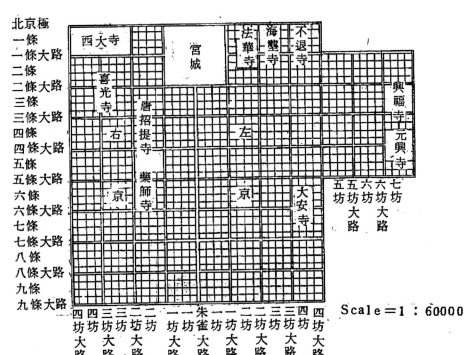

圖 10-9　日本弘仁時代平安京城坊圖

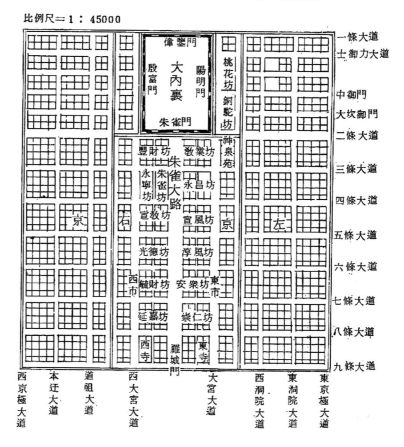

第四節　隋唐時代之宮室苑囿建築

一、隋唐時代之宮室建築

（一）西京長安城之宮室建築

隋唐長安城之宮室可分為三區；其一為宮城，又稱西內；其二為大明宮，又稱東內；其三為興慶宮，又稱南內，均以其方位而命名。今分述之如下：

宮城之正殿為太極殿，隋時為大興殿，相當於周代三朝之治朝，為朔望視朝之所。正門為嘉德門，南直承天門；殿門稱為太極門，門之兩廡為東西閣門；殿東隅有鼓樓，西隅有鐘樓；兩廊為左右延明門，左延明門外為門下省，史館與宏文館，右延明門外為中書省與舍人院。太極殿南為承天門，為宮城之南正門，為大朝之所，且為陳樂設宴，會赦宥罪，接見萬國朝貢使者及四夷賓

客之處。承天門東爲長樂門，其內有東左藏庫；承天門西有西左藏庫。太極殿北爲朱明門，其門內即爲內朝。朱明門左右有東西上閣門，閣內左爲虔化門，右爲肅章門。朱明門北有兩儀門，其內有兩儀殿，爲古之內朝，爲日常聽政時御之。兩儀殿東南有萬春殿，其東有立政殿，又東爲太極殿；其西南千秋殿，其西爲百福殿，又西爲承慶殿；此六殿原名太極宮。兩儀殿北爲甘露殿，其門爲甘露門，通永巷（宮中橫巷）巷東有東橫門，再東爲日華門；巷內有西橫門，再西爲月華門。甘露殿之北爲延嘉殿，延嘉殿之北爲承香殿，可達玄武門；甘露殿之東爲神龍殿，西爲安仁殿。神龍殿北有功臣閣及凌煙閣，爲唐太宗畫功臣像處。安仁殿之北爲歸眞觀，觀北有綵絲院，院西有淑景殿；又西爲三落、四落、五落及東西千步廊，爲宮內之苑落。宮城之西北隅有山池院、薰風殿、就日殿有東海池三，由望雲亭、鶴羽殿、咸池殿環繞之；城之東北隅有紫雲閣，南有山水池閣，西爲南北千步廊。且有孔子廟在月華門西，佛光寺在神龍殿西。尚有三倉庫，司寶庫藏珍寶在凌煙閣東，武庫在武德門東，甲庫在西左藏庫西，有一倉廩在虔化門內。故宮城係以承天門、嘉德門、太極門、太極殿、朱明門、兩儀門、兩儀殿、甘露門、甘露殿、延嘉殿、玄武門爲宮城對稱中軸線；以承天門爲大朝，以太極殿爲治朝（中朝），以兩儀殿爲內朝。此種三朝之制又反東西朝堂之制，而恢復了周代三朝之制，此爲後代宮城（如北平紫禁城）計劃之藍本。

東宮在宮城之西，爲一小宮城。由南面嘉福門往北，爲重明門、嘉德門、嘉德殿、崇教殿、麗正殿、光天殿、承恩殿直達元德門，亦爲對稱中軸線。麗正殿東有崇仁殿，西有崇文殿；承恩殿之左右有宜春宮及宜秋宮。宜春宮之北爲宜春北苑，宜春宮南道東爲典膳廚，西爲命婦院，宜秋宮之南爲內坊，有八風殿及射殿，並有拳子院、山池院、佛堂院等，爲太子射藝讀書之處。嘉德殿北有左右春坊，左春坊南有崇賢館，爲太子典籍藏置處。

掖庭宮在宮城之西，爲宮人所居。內有眾藝臺，爲宮人教藝之所，其北有夾城通西苑。

至於大明宮（如圖 10-10 所示）在長安京城之北面，宮城東北隅城外，據龍首山，在禁苑之東南。唐太宗貞觀八年（634）營大明宮爲太上皇李淵清暑之所。龍朔二年（662）以太極宮卑濕，唐高宗又病風痺（風濕病），乃命司農

圖 10-10　大明宮及長安城西北街坊

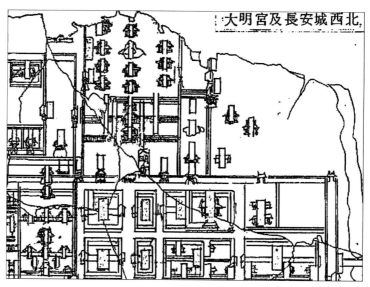

圖 10-11　大明宮含元殿想像圖

少卿梁孝仁營修之，改爲蓬萊宮（白居易詩「蓬萊宮中日月長」，正指大明宮）。其宮北據高岡（龍首山），南望爽塏，終南山如指掌，坊市俯而可窺，高宗遂居之。

　　大明宮之宮牆南北長五里（2.8 公里，呂大防《長安志》云四里九十五步即 2.39 公里較實），東西寬三里（1.68 公里），面積四百公頃。南面有五門，中央爲丹鳳門，其東爲望仙門，次東爲延政門，其西爲建福門，次西爲興安門，建福門外有百官待漏院。東面二門，南爲太和門，北爲左銀臺門；西面二門，

北爲右銀臺門，南爲日營門；北面三門，中爲玄武門，其東爲銀漢門，西爲凌霄門。

大明宮之正殿爲含元殿，爲大朝會之所，殿前東有翔鸞閣，西有棲鳳閣，閣下有東西朝堂，置有肺石與登聞鼓，閣前有鐘樓與鼓樓，並有左右金吾仗院。含元殿東西朝堂前有左右砌道，自平地七轉上至朝堂，分爲三層，中下二層各高五尺（1.55 公尺），上層高二丈（6.22 公尺），全高三丈（9.33 公尺）；其邊有青石扶欄，上層之欄柱（望柱）頭刻蟠文，謂之蟠頭，中下二層欄柱頭刻蓮花頂；北砌道稱爲「龍尾道」，夾道東爲通乾門，西爲觀象門。含元殿南距丹鳳門四百步（620 公尺），其臺基高出平地四丈（12.2 公尺），較東西朝堂高一丈。其幅員據實際遺蹟調查〔註1〕，東西長達六十餘公尺，南北寬達四十餘公尺，面積爲二千六百方公尺以上，其長寬比例爲三比二，較麟德殿爲小。含元殿北爲宣政殿，天子之常朝之所（即中朝或治朝）。殿門稱爲宣政門，門外兩廊爲齊德門與興禮門，其內兩廊爲日華門與月華門。日華門外有門下省、宏文館與待詔院、史館，史館北有少陽院。月華門外爲中書省，省南有御史臺，省北爲殿中內外院，集賢殿書院。宣政殿北爲紫宸殿，爲天子便殿，其門爲紫宸門。紫宸殿北爲蓬萊殿，殿西有清暉閣，殿北即太液池，又稱蓬萊池。蓬萊殿西還周殿，還周殿西北有金鑾殿，在龍首山支隴，殿旁有金鑾坡。金鑾殿四周有長安殿、仙居殿、拾翠殿、含冰殿、承香殿、長閣殿、紫蘭殿環繞之。太液池有亭稱太液亭；池北岸有含涼殿，其北爲玄武殿，通玄武門。紫宸殿東有綾綺殿、浴堂殿、宣徽殿、溫室殿、太和殿、清思殿諸殿；紫宸殿以西有延英殿、思政殿、待制院，以達右銀臺門北之明義殿與承歡殿、左藏庫、麟德殿、翰林院、三清殿、大福殿；其中以麟德殿最爲龐大，麟德殿爲宮庭中大宴會之所。今述之如下：

麟德殿據其遺蹟調查，〔註2〕長達一百三十餘公尺（東西），南北寬達七十七公尺，面積在一公頃左右。此殿配置，東西有樓，東樓爲鬱儀樓，西樓爲結璘樓；東南及西南有閣，稱爲障日閣；閣樓以廊連接，有東廊與西廊；殿後爲

〔註1〕載於《大唐の繁榮》一書之「長安と洛陽」中，日本世界文化社出版之《世界歷史シリース》中，日北野丈夫實側。

〔註2〕同註1。

寢殿。麟德殿東西南三面有通道及門闌，故稱三面殿稱「三殿」，或稱三院。其殿所用之軒瓦及瓦當等都鐫有忍冬花圖案及龍首、蓮瓣之浮雕圖案，此乃受南北朝建築裝飾之影響（圖10-12）。

圖10-12　唐大明宮遺蹟，土城遺趾（上）、麟德殿遺蹟（下左）、
遺蹟平面（下右）

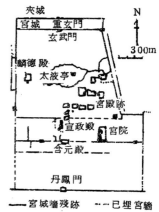

　　再談及南內興慶宮狀況：興慶宮在皇城之東。外郭城之興慶坊，武后大足元年（701），睿宗賜給五位王子之宅，明皇始居之。開元二年（714），宋王成器等獻興慶宅為離宮，於是始置興慶宮，以興慶坊全部又加上永嘉、勝業之半增廣之，並置朝堂（開元十四年）。開元十六年始於興慶宮聽朝。開元二十年，築夾城複道，南經春明門與延興門以達曲江芙蓉園，北經通化門以至大明宮，往返於北御道，外人不知。玄宗在安史亂後，自蜀返長安為太上皇（757），常居此宮；此宮為玄宗發蹟之地，故偏愛居此宮。肅宗迫於李輔國而遷玄宗於西內（宮城），遂悒鬱而終（圖10-14）。

圖 10-13　大明宮配置圖

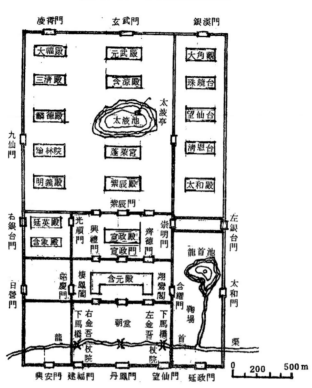

圖 10-14　興慶宮配置示意圖

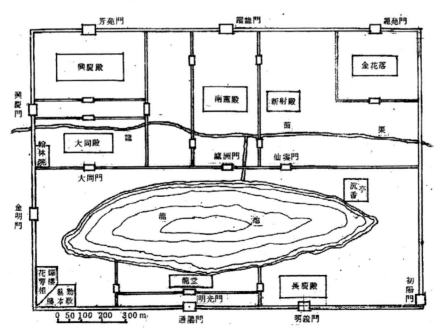

興慶宮之大小可依坊之面積而計算之：

興慶宮東西長＝興慶坊東西長＋南北道路之二條＋勝業坊東西長－

$$十字街寬之一半$$

$$=605 步＋（75 步×2）＋\frac{650 步－155 步}{2}$$

$$=1,117.25 步＝1,737 公尺$$

興慶宮南北寬＝興慶坊之南北寬＋東西向道路之寬＋永嘉坊南北寬

$$－扣除十字街寬之半$$

$$=550＋31＋\frac{550－155}{2}＝788.25 步＝1,225 公尺$$

則興慶宮之面積＝1,737×1,225＝2,128 方公里＝213 公頃

$$≒\frac{1}{2}大明宮面積$$

興慶宮共有八個宮牆外門，宮之正門向西稱爲興慶門，通興慶殿，其南有金明門，通龍池；南面二門，西爲通陽門，東爲明義門；北面三門，中爲躍龍門，東爲麗苑門，西爲芳苑門；東面一門稱爲初陽門，以逮夾城。龍池爲興慶宮中央偏南之大池，本爲平地，武后垂拱初年（685）雨潦成池，後引龍首渠灌之，遂成爲數十頃大池。興慶門內有興慶殿，爲宮之正殿。殿南有大同殿，其殿壁有著名畫家李思訓與吳道子之嘉陵山水壁畫及後者所畫之《五龍圖》，殿前並有鐘鼓樓。池之西有交泰殿，池之東北有沉香亭，種有木芍藥即牡丹。李白詩所謂：「沉香亭北倚欄杆」，爲明皇與貴妃賞花處。通陽門之內有龍堂及五龍壇。興慶宮之西南角爲花萼相輝樓，樓東有勤政務本樓，花萼樓向西，勤政樓向南，皆爲開元八年（720）所造。爲增廣其廣場，曾折毀東市東北角與道政坊西北角之地。兩樓平面成曲尺形，爲玄宗登樓眺望與歡宴之處。明義門內有長慶殿，又稱長慶樓，爲玄宗太上皇時置酒眺望徘徊之處。躍龍門內有南薰殿，殿南有瀛洲門通龍池。考苑門內有新射殿。宮之東北角稱爲金花落，爲宮內衛士所居。宮西金明門內有翰林院。內有史館，相當今日之中央研究院。

（二）隋唐東京洛陽宮室

隋唐時洛陽宮室有二區，即宮城和上陽宮。今分述如下：

宮城隋時稱紫微城，唐時爲洛陽宮。隋時有乾陽殿、大業殿、志靜殿、修

文殿、文成殿、武安殿、流杯殿、安福殿，除流杯殿外，皆毀於隋末之亂。號稱第一大殿之乾陽殿毀於武德四年（621）李世民之火，以及修文殿隋之圖書秘籍名畫全部散亡，誠屬痛心。隋時之宮城，據《大業雜記》載：「東西五里二百步，南北七里，城南東西各二重，北三重；南臨洛水，開大道，對端門街，名為天津街，寬一百步。」則隋時宮城除唐之宮城外，尚包括皇城，二重及三重城牆即是夾城，其內為專供天子所行之複道。

乾陽殿為宮城之正殿，且為最壯麗之宮殿。在乾陽門內一百二十步（172公尺），殿基高九尺（216公分），從地至最頂端之鴟尾一百七十尺（40.1公尺），殿為三十開間，二十九步架，三陛軒（三重簷），其柱大二十四圍（周圍約40公尺，直徑12公尺），南軒垂以珠絲網絡，以防飛鳥。其斗及裝飾所謂：「文梶鏤檻，欒櫨百重，榮栱千構，雲楣繡柱，華榱璧璫，窮軒蔓之壯麗，綺井垂蓮（藻井），仰之者眩曜。」四周圍以軒廊，坐宿衛兵。殿庭左右，各有大井，井闊二十尺。殿庭之東南及西南各有重樓，一鐘樓，一鼓樓，漏刻在樓。殿北十二步，左右有東上閣與西上閣。又據隋煬帝《受朝詩》：「雙闕臨洛陽」，殿前可能建有雙闕。德陽殿之長寬史書不載，惟據乾陽殿舊址所建之含元殿長寬以印證，兩者應相同，則其長（東西）三百四十五尺（107公尺），南北寬一百七十六公尺（55公尺），則其面積為 5,885 方公尺，為當今北平太和殿面積兩倍半。若以乾陽殿所用之木材，其直徑達十二公尺以上，可見其用材之浩大，其搬運與取材之艱難，吾人可由《隋書·食貨志》得知：「（煬帝即位）始建東都，以尚書令楊素為營作大監，每月役丁二百萬人。……又命黃門侍郎王弘、上儀同於士澄，往江南諸州採大木，引至東都。所經州縣，遞送往返，首尾相屬，不絕者千里。而東都役使促迫，僵仆而弊者，十四五焉。」《唐書·張玄素傳》玄素上書太宗云：「臣嘗見隋家造殿，伐木於豫章（今江西省），二千人挽一材，以鐵為轂（車輪之中央用以穿軸者），行不數里，轂輒壞，別數百人齎轂自隨，終日行不三十里。一材之費，已數十萬工，揆其餘可知已！」古代運輸大木悉用人力，且運輸工具不佳，故費多而功少，視營興土木為昏君之舉，由此可見矣！

大業殿在大業門內四十步（50公尺）。其形制與乾陽殿相類，規模則較小，但雕綺裝飾則過之。唐時於原址重建貞觀殿。

觀文殿為國立圖書館，殿前兩廂為書堂（藏書庫），各二十間，堂前有閣道相通。每一間有十二寶櫥（儲書櫥），高寬皆為六尺，皆飾以雜寶，櫥中皆晉、宋、齊、梁、陳之古書。櫥前後方列有五香床，裝以金玉，春夏鋪九尺象簟，秋設鳳紋綾花褥，冬者加錦裝須繡氈，每間內南北通做晱霓窗櫳，每三間設一門，門戶四方形，戶垂錦幰（錦幔），可見其藏書庫裝修之豪華。總計觀文殿與修文殿藏有《隋書‧經籍志》所稱四萬餘卷圖書。一毀焚於王世充據洛之戰火，二沉淪於宋尊貴監運赴京時於砥柱山之中流水，能不痛哉。

至唐代隋後，大力修築洛陽宮室。今依《河南志》與《唐兩京城坊考》、《兩京新記》敘述如下：

唐代之宮城僅為隋代宮城北半——禁城部份，南半改為皇城。唐代宮城正門為應天門，向北通過乾元門進入正殿含元殿，再向北經貞觀殿而抵達徽猷殿，出玄武門而入曜儀城為對稱之中軸線。其東有宏徽、流杯、飛香、莊敬、文思諸殿，西有觀文、仁壽、宣政、宏福、憶歲、集仙、仙居、五殿、德昌、飲羽、洛城諸殿。今分別述之：

含元殿為宮城之正殿。殿有四門，南為乾元門，北為燭龍門，東為春暉門，西為秋景門。原為李世民焚毀之乾陽殿舊址重建而成，高宗麟德二年（665）命司農少卿田仁汪造。其殿東西長三百四十五尺（公尺），南北寬一百七十六尺（54.7 公尺），面積為 5,869 平方公尺，高一百二十尺（37.3 公尺），略低於乾陽殿，高於今日紫禁城之太和殿（高 33 公尺）。此殿在武后垂拱四年拆除改建明堂（688），高達二百九十四尺（914 公尺），號稱萬象神宮，詳述於後節。明堂於證聖元年（695）為薛懷義所燒，武后重造明堂，至開元五年（717），改為乾元殿，開元十年（722）復為明堂；開元二十七年（739）拆明堂之上層，改修下層為新殿，次年，明堂旁佛光寺大火，延燒明堂廊舍，復改新殿名為含元殿。此為含元殿之滄桑史（圖 10-11）。

含元殿北為貞觀殿，原為大業殿改建而成；其北為徽猷殿，殿前有石池，東西五十步（78 公尺），南北四十步（62 公尺），池中植有金花草。

流杯殿，為隋煬帝所造，有東西殿廊，南面兩邊有亭，其間列山池；此殿上作漆渠，九曲從陶光園引水入渠，煬帝嘗作流觴曲水之飲。

五殿，為一蔭殿，其壁厚五尺（155 公分），高九十尺（28 公尺），分為二

層，下有五殿，東西房廊五十餘間，上合爲一殿。西院有池，東院有敎場內庫，殿南即洛陽南門。

陶光園，在徽猷、宏徽兩殿之北，東西數里，南面有長廊，即兩殿之北面，園中有東西渠，西通於苑。

臨波閣，在麗日臺北，閣北有池，池有東西兩洲，東洲有登春閣，西洲有飛騎閣；登春閣下有澄華殿，飛騎閣下有凝華殿。臨波閣北池之北有安福殿，此殿雕飾最麗，爲隋煬帝之御寢。安福殿之西有仙居院，院北有山齋、花光、翔龍、神居諸院，院西有仁智院，有千步閣，煬帝所造。仁智院北有九洲池，其池屈曲像東海之九洲，面積十頃（57.8 公頃），水深丈餘，鳥翔魚泳，花卉羅植；池洲有瑤光殿、琉璃亭、一柱觀。池北有望景臺，高宗造，面積二十五步（39 公尺）見方，高四十尺（12.4 公尺），池西有映日臺，東有隔城，南北各有三堂爲皇子、公主所居。映日臺東北隔城之上閣，南北各有觀象臺，爲女史仰觀天文之所；下有蔭殿，東西二百五十尺（77.8 公尺），南北二百尺（62.2公尺），壁廊三丈（93 公尺）。映日臺南有五殿，五殿北有儀鸞殿，南有德昌、飲羽、洛城殿，而達洛城南門。明德門內爲會昌門，其北有莊敬、文思、飛香諸殿，再北爲襲芳院、上清觀（道觀）而抵安寧門。

上陽宮在洛陽皇城之西南隅，及禁苑之東，南臨洛水，西距穀水，東隔穀水支渠與皇城相望，北連禁苑，調露元年（679）高宗命司農卿韋弘機造。臨洛水北岸爲長廊，長達一里（560 公尺），高宗末年，常居北宮聽政（圖 10-15）。

上陽宮之大小，史籍不載，惟在穀水本支流與洛水之間，其東西長爲一里，南北寬不足一里，面積二公頃左右。東面二門，自北而南依次爲星纏門與提象門；南面二門，自東至西依次爲仙洛門與通仙門；北有芬芳門一門，西有二門，南爲金華門，另一佚名。上陽宮之正殿爲觀風殿，前有觀風門，門前南有浴日樓，北有七寶閣，殿內有曜掌亭。觀風殿北有化成院，爲殿試文章之處；再北爲仙居殿，爲武則天命終之處。化成院西南有甘露殿，東有雙曜亭；甘露殿西有麟趾殿，殿南向；殿前東有神和亭，西有洞元堂。觀風殿西爲麗香殿，南向；東有含蓮亭，西有宜男亭，芬芳門內有芬芳殿，殿內有露菊亭以及宜春、妃嬪、仙好冰井諸院，爲宮女所居；通仙門內有甘湯院、有玉京、金闕、泰初諸門；玉京門之西爲客省院、蔭殿、翰林院。

圖 10-15　東都上陽宮想像圖

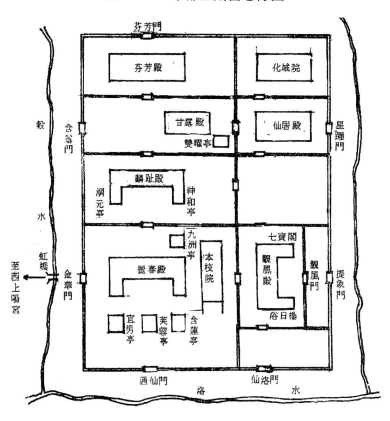

上陽宮之西隔穀水相望者爲西上陽宮，與上陽宮間交通以穀水、虹橋（石拱橋）互通往來。西上陽宮即韋弘機所造高山、宿羽等宮之合稱。西上陽宮北爲玄武門，西有含露門及玉京門；宮有飛龍殿、上清觀。上清觀爲女道士所居。

（三）隋唐時代各地之離宮與行宮

1. 仁壽宮

據《隋書・高祖本紀》：「（開皇十三年）詔營仁壽宮」，由楊素監理，宇文愷爲檢校將作大匠，封德彝爲土木監。工程浩大，夷山湮谷，以立宮殿；督役嚴急，丁夫多死，而疲頓顛仆者皆堆入坑坎，覆以土石，以築平地，死者以萬數，但隋文帝不加監理者之罪。宮成，崇臺累榭，頗爲綺麗。開皇十八年（598）自京師長安至仁壽宮（在岐州普閏縣，今陝西省鳳翔縣）沿途立行宮十二所。自此以後，文帝常於春秋兩季行幸之。宮有大寶殿，爲文帝崩處；貞觀五年

（631），令少匠姜確改建，改名爲九成宮，太宗常臨幸避暑。永徽二年（651）又改爲萬年宮。乾封三年（668），令閻立德造新殿，其宮殿周垣一千八百步（2.8公里），其內置禁苑及府、庫、寺之官署。

2. 觀風行殿與行城

大業三年（607），煬帝北巡，泝金河（今察哈爾蔚縣），欲跨示戎狄，令宇文愷造觀風行殿，上容侍衛者數百人，離合爲之，下施輪軸，推移倏忽，若有神功；又作行城二千步（300公尺），以板爲幹，衣之以布，飾以丹青，樓櫓悉備。胡人見之，莫不敬駭（見《隋書・宇文愷傳》）。由上文所述，則行殿似爲活動房屋，可折疊展開，下設有車輪，由馬拖動，故移動甚速。行殿可容數百人，則其面積爲數百平方公尺，宇文愷可能利用鐵製軸承與轂，以減少車輪帶動阻力，諒亦與諸葛亮木牛流馬之類。行城構造當與行殿不同，據《隋書・禮儀志》云：「大業四年（608），煬帝北巡出塞，行宮設六合城。方一百二十步（170公尺，以隋尺＝23.55公分計），高四丈二尺（93公尺）。六合（容積283,220立方公尺），以木爲之，方六尺；外面一方有板，離合爲之，塗以青色。壘六板爲城，高三丈六尺，上加女牆板，高六尺。開南北門。又於城四角起樓敵（望敵樓）二，門觀、門樓檻皆丹青綺畫。又造六合殿、千人帳，載以槍車，車載六合三板（一丈八尺）。其車輨（車廂間橫木）解合交叉，即爲馬槍。……八年（612）征遼，又造鉤陳，以木板連如帳子。張之則綺文，卷之則直焉。帝御營與賊城相對，夜中設六合城，周迴八里。城及女垣，合高十仞（18.8公尺），上布甲士，立仗建旗。又四隅有闕，面別一觀，觀下開三門。其中施行殿，殿上容侍臣及三衛仗，合六百人。一宿而畢，望之若眞。」以上文所述，六合行城係一種可快速興建之活動城垣，以六尺之方木拼湊而成，每塊方木皆可伸縮折疊自如，供士兵一人攜帶；臨戰場時，將方木縱橫重疊拼湊，再撐入支柱，行城一夜可造成。其原理與今日之預鑄房屋（Precasting Building）原理相同，一千多年前已用於宮殿城垣之建造，不能不謂爲建築上一大發明。

3. 毘陵離宮

《大業雜記》記載：「大業十二年（616）春正月，勅毘陵郡通守路道德集十郡兵數萬人於郡東南（江蘇省常熟縣附近）置宮苑，周圍十二里，其中有離

宮十六所，其流觴曲水別有涼殿四所，環以清流。共四殿，一曰圓基殿，二結綺殿，三飛宇殿，四漏景殿；其十六宮，以殿名宮，右第一驪光宮，二流英宮，三紫芝宮，四凝華宮，五瑤景宮，六浮綵宮，七舒芳宮，八懿樂宮，左起第一采璧宮，二椒房宮，三朝霞宮，四珠明宮，五翼仙宮，六翠微宮，七層成宮，八千金宮。及江左叛，焚燒遂盡。」此十六宮大抵仿東都西苑之制，而奇麗則過之，爲煬帝遊江南巡幸之用。

4. 江都宮

在江都郡江陽縣（今江蘇省江都縣），舊稱揚州，煬帝在江都所建離宮是以陵湖（今稱瘦西湖）爲中心，從蜀岡（湖旁之小岡）到瘦西湖間，爲珠樓畫閣以及朱欄翠檻之離宮區。著名之揚州五亭橋與二十四橋都是當時之建築。江都宮最著名的就是俯視瘦西湖之蜀岡上之迷樓——這是一座很巧妙之建築。其制度，據《迷樓記》稱：「項昇能構宮屋，經歲而成，千門萬牖，工巧之極，自古無有，人誤入者，雖終日不能出，煬帝幸之，大喜，顧左右曰：『使眞仙遊此，亦當自迷，可目之曰迷樓。』」據此，則迷樓者以其門戶眾多，且室內走道曲折變化，僅少數門戶通外，故誤入者終日不能出。唐高祖遊幸江都時，見迷樓之壯麗工巧對左右說：「此皆人民膏血所爲。」遂命人焚毀之，其火經月不能滅。由此可見迷樓以工巧著稱外，規模亦相當宏偉。煬帝被宇文化及弒於鑑樓，亦爲江都宮之一樓臺。

5. 溫泉宮

本爲秦之離宮——驪山宮，由阿房宮築閣道八十餘里以通之，在今陝西省臨潼縣之驪山北麓。貞觀十八年（644），唐太宗詔令閻立德建驪山溫湯離宮，名爲湯泉宮，至高宗咸亨二年（671）始名爲溫泉，開元十一年（723）再度擴建之，天寶六年（747），改溫泉宮爲華清宮。玄宗每年冬十月往幸，歲末始返。驪山溫湯（即溫泉），本有三泉，玄宗始命改治湯井（即溫泉井）爲池塘，環繞驪山修治宮室，環宮殿築羅城，並置管理官員及邸宅。華清宮中有十八湯池，楊貴妃係在芙蓉池（又名華清池）沐浴。白居易《長恨歌》謂：「春寒賜浴華清池，溫泉水滑洗凝脂。」即指此池。華清池建築之華麗，據唐陳鴻之《華清湯池記》云：「玄宗幸華清宮，新廣湯池，製作宏麗。安祿山於范陽，以白玉石爲魚龍鳧雁，仍以石樑及石蓮花以獻，雕鎸巧妙，殆非人功。上大悅，命陳

於湯中，仍以石樑橫亘湯上，而蓮花才出水際。……又嘗於宮中置長湯數十，門屋環迴，甃以文石。爲銀鏤榖船及白香木船致於其中，至於檝棹，皆飾以珠玉。又於湯中疊瑟瑟及沉香爲山，以狀瀛州、方丈。」華清宮四周有隋文帝所植松柏樹千餘枝，有長生殿、集靈臺，皆爲唐詩所歌詠之臺殿。圖 10-16 所示爲清代慈禧太后行幸避難所修之亭殿，但甃石之池岸仍爲唐代者。

圖 10-16　華清池及清代之迴廊

6. 翠微宮

本爲唐高祖武德八年（625）所建於長安城南五十里終南山甘谷（一名太和谷）之太和宮，至貞觀十年（636）宮廢。貞觀二十一年（647）群臣以其地清涼可避暑請重修之，太宗遣將作大匠閻立德於壞順陽王第宅取瓦以建之，籠包終南山爲苑，自初裁木至設幄（牀帳）僅九日而竣工，建造速度相當驚人，改名爲翠微宮，以療風疾（風濕）。

正門向北開稱爲雲霞門，以處山谷中可覽雲霞在旁而得名。視朝（小朝）殿名爲翠微殿，寢殿名爲含風殿。並另建皇太子別宮，距宮東里餘，正門向西名金華門，向翠微宮，內殿名喜安殿。此爲終南山離宮。

7. 玉華宮

貞觀二十一年七月，太宗以翠微宮險隘，不能容百官，另建玉華宮於坊州宜君縣北鳳凰谷（今陝西省宜君縣），高宗永徽四年（653）廢爲玉華寺。玉華宮正門爲南風門，取虞舜南風之歌爲名，殿爲玉華殿。皇太子所居殿在南風門之東，正門爲嘉禮門，殿名爲暉和殿。正殿蓋瓦，餘殿皆以茅葺之，務在清潔儉約即可。但實際上，匠人以爲層山峻谷，欲令覽眺長遠，故疏泉抗殿，環山通苑，並創立官曹寺等官署，耗費巨億。但太宗仍自我解嘲稱：「唐堯蒼茨不剪，以爲盛德，不知堯時無瓦，瓦蓋桀紂爲之。今朕架采椽於椒風之日，立茅茨於有瓦之時，將爲節儉，自當不謝。古者惜宮室之廣，大役人工，以此再思，不能無愧。」此乃卑宮室主義下，國君興建宮室所作掩耳盜鈴之妙論。可惜其子高宗偏不居此種宮室，遂改爲玉華寺，此豈太宗所能逆料之。

8. 未央宮

唐代對漢故未央宮兩次重修。唐敬宗寶曆二年（826）詔神策軍於禁苑內古長安城中修漢未央宮；又《長安志》載，「唐武宗會昌元年（841），遊田獵至未央宮，見其遺址荒蕪，詔令葺修之，總計三百四十九間，作正殿爲通光殿，東有詔芳亭，西有凝思亭，立端門等。」其規模較漢未央宮如小巫見大巫。當時曾挖出漢之白玉床六尺長。

9. 晉陽宮

晉陽原爲北齊高歡之根據地且爲北齊之離宮，煬帝大業三年（607）重新營建之。李淵曾爲晉陽宮監。武后天授元年（690）復置宮，天寶元年（742）改爲北京，至德元年（756）復改北都。晉陽宮在都城之西北，宮城周二千五百二十步（3,918公尺），高四丈八尺（14.9公尺）。都城東爲汾水，右爲晉水，周圍15,153步（2,356公里），高四丈（12.4公尺）。汾東爲東城，都城與東城兩城之間，李勣築有中城以連之。宮城東有起義堂，以李淵起兵於晉陽而得名，並有受瑞壇。

10. 三陽宮

久視元年（700），武后作三陽宮，在河南省登封縣，距東都洛陽一百六十里（約80公里）。其制據張說之奏云：「池亭奇巧，削巒起觀，揭流漲海，宮處山谷之僻處，並置御苑二十里，外無宮牆。」爲武后避暑之宮。

11. 望春宮

在長安北，臨滻水西岸地處西京禁苑中，開元二十六年（738）建，據《望春宮賦》云：「矗雲楣以重疊，煥藻井以輝潤，居高而遠無不臨，涵澤而動無不順。」可見其高度與裝飾之宏麗。

（四）隋唐時代長安之苑囿

隋唐時代，長安之帝王苑囿有西京三苑（包括西內苑、東內苑及禁苑）及曲江芙蓉園。今分別述之如下：

西內苑在西內（即宮城）之北，亦稱北苑。南北一里（560 公尺），東西與宮城齊（按宮城東西長四里即 2,240 公尺），其面積為一百二十五公頃。外垣門東為日營門通大明宮，西為月營門以通夾城，南有定武門以通宮城，北有重元門可通禁苑。苑內有觀德殿、含光殿及大安宮在中軸線上；西有廣達樓、通過樓；東有冰井臺及櫻桃園，內有拾翠殿、看花殿、翠華殿、永安殿、寶慶殿及祥雲樓；大安宮內有瑤池，為遊樂之區。

東內苑在東內大明宮之東南隅，南北二里（1.12 公里），東西盡一坊之地（長安一坊最小三百五十步即 544 公尺），面積約六十一公頃。其內有龍首池，為龍首渠之尾閭池，太和九年（835）填池為鞠場；池旁有龍首殿，池東有靈符殿及應聖院、看樂殿、小兒坊、內教及御馬坊，並有毬場。苑有六門，東有太和門，南有延政門，北面之左銀臺門及西面之崇明、含耀、昭訓三門皆通大明宮。

禁苑即隋之大興苑，東抵灞滻，北枕渭河，西至漢長安城，南接連都城。東西長二十七里（1,512 公里），南北三十里（16.8 公里），周圍一百二十里（67.2 公里），面積約 254 方公里，較漢上林苑為小。南面三門，皆在西內苑之內，依次為芳林、景曜、光化等三門；西面二門，漢城南者為延秋門，漢城北者為玄武門；北面三門，東起為飲馬、啟運及永泰門；東面自北起為昭遠及光泰二門。苑由司農寺所轄，下設各監管轄各部，列如下表所示：

禁苑內宮亭二十四所，今略述如下：

1. 望春宮

有南北望春亭及望春樓、廣運潭、昇陽殿、放鴨亭等，已如上述。張說《應制詩》：「別館芳菲上苑東，飛花澹淡御筵紅。」即指此宮。

2. 九曲宮

在宮城北十二里魚藻宮之東偏北，宮中有殿及九曲池等遊宴之地。

3. 魚藻宮

唐德宗貞元十二年（796）開浚魚藻池，深一丈（3.1 公尺）。穆宗時又加浚四尺，以神策六軍二千人開浚，全深一丈四尺（44 公尺）。池中置九曲山通九曲宮。

4. 桃園亭

在宮城北四里，有桃花園，為中宗帝宴之所。

5. 梨園

在光化門之正北，以有梨樹而得名。唐玄宗深知音律，選伶伎子弟三百，教於梨園，授以音律歌舞，號為梨園弟子，即在此地。其附近有葡萄園、虎圈等遊樂地。

禁苑之其他殿亭有坡頭亭、柳園亭、日月坡、毬場亭、昌國亭、流杯亭、明水園、昭德宮、光啓宮等苑亭。

至於都城東南隅之曲江芙蓉園，本為漢之宜春苑（上林苑之一部）。有水流曲折名為曲江，玄宗開元年間疏鑿為池，稱為曲池，並置大遊樂區。北有龍華尼寺，南有普濟寺、紫雲樓、綵霞亭，西有杏園及慈恩寺。杏園內花卉周環，煙水明媚，為都人遊賞勝地。而芙蓉園青林綠水，更為勝景。李嶠《芙蓉園詩》所謂：「年光竹裏遍，春色杏間遙，煙氣籠青閣，流文蕩畫橋」，可見其園林臺榭之美。曲江池環池有宮殿，杜甫《曲江詩》所謂：「江頭宮殿鎖千門。」安史之亂後全毀。唐文宗時發動左右神策軍各一千五百人挖深之，並修復紫雲樓及綠霞亭。五代後又廢（至今已湮為陸地，無復遺蹟可存）。

（五）隋唐東都苑囿（圖 10-17）

隋之東都苑名為會通苑，或名為西苑或上林苑，隋煬帝大業元年（605）開。周圍二百二十九里餘（95 公里），其地北達北邙山，西至孝水，南帶洛水

圖 10-17　唐長安三苑圖

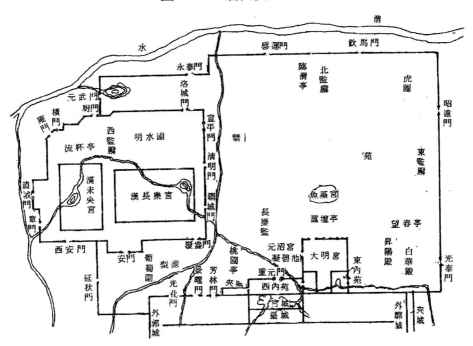

支渠，東至東都城，在今河南省洛陽縣西。其苑豪華壯麗，據《大業雜記》
記載：

> （大業）元年夏五月，築西苑，周二百里。其內造十六院，屈曲繞
> 龍鱗渠，其第一延光院，第二明彩院，第三合香院，第四承華院，
> 第五凝暉院，第六麗景院，第七飛英院，第八流芳院，第九耀儀
> 院，第十結綺院，第十一百福院，第十二萬善院，第十三長春院，
> 第十四永樂院，第十五清暑院，第十六明德院。置四品夫人十六
> 人，各主一院。庭植名花，秋冬即剪，雜彩爲之，色渝則改著新
> 者。其池沼之內，冬月亦剪採爲芰荷。每院開東、西、南三門，門
> 並臨龍鱗渠。渠面闊二十步（23.6 公尺），上跨飛橋（拱橋如飛）。
> 過橋百步，即種楊柳、修竹，四面鬱茂，名花美草，隱映軒陛。其
> 中有逍遙亭，八面合成，鮮華之麗，冠絕今古。……其屯內備養巍
> 黍，穿池養魚，爲園種疏植瓜果，四時餚饍，水陸之產靡所不有。
> 其外遊觀之處，復有數十。或泛輕舟畫舸，習采菱之歌；或升飛橋
> 閣道，奏春遊之曲。苑內造山爲海，周十餘里，水深數丈，其中有

方丈、蓬萊、瀛州諸山，相去各三百步（424 公尺）。山高出水百餘
尺（20 公尺以上），上有道眞觀、集靈臺、總仙宮，分在諸山。風
亭月觀，皆以機成。或起或滅，若有神變。海北有龍鱗渠，屈曲周
繞十六院入海；海東有曲水池，其間曲水殿，上巳（三月三日）禊
飲之所。每秋八月，月明之夜，帝引宮女三五十騎，人定（深夜）
之後，開閶闔門入西苑，歌管。

其苑囿之壯麗，古今罕與倫比，故唐太宗曾毀去一部份並縮小之。此苑在武德
年間改名芳華苑，武后時改名神都苑。唐時苑周一百二十六里（70.5 公里），
東面十七里（9.6 公里），南面三十九里（22 公里），西面五十里（28 公里），北
面二十四里（13.4 公里），苑垣高一丈九尺（5.9 公尺）。東面四門，自北而南爲
嘉豫、上陽、新開、望春四門；西面自北而南爲風和、靈溪、籠烟、遊義、迎

圖 10-18　唐洛陽神都苑

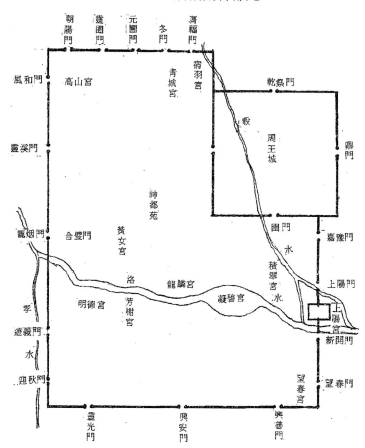

秋等五門；北面自東而西爲膺福、禦冬、元圃、靈囿、朝陽等五門；南面自東
而西爲興善、興安、靈光三門。苑內最東者凝碧池，本隋之積翠池，東西五里
（5.8 公里），南北三里（1.7 公里），面積 470 公頃，即隋之苑海。苑最西者合
璧宮，高宗顯慶五年（660）命田仁、汪徐感造，有連璧殿、齊聖殿及綺雲殿。
合璧宮東南隔洛水有明德宮，即隋之顯仁宮，隋煬帝大業元年所營。合璧宮之
東有黃女宮，宮臨洛水黃女灣，其南有芳樹亭。苑之西北隅爲高山宮，東北隅
有宿羽宮，此兩宮皆爲司農卿韋弘機造，東南隅有望春宮。苑內另有華渚堂、
麗景堂、鮮雲堂以及迴流亭、流風亭、露華亭、洛浦亭等諸亭榭。

第五節　隋唐時代之郊祀建築

一、隋代郊祀建築

（一）明堂

隋代宇文愷爲研究明堂制度之專家，曾兩次進明堂樣及《明堂表議》給隋
文帝及煬帝，但因群儒爭論（文帝時）與無志於此（煬帝），遂令興建未遂，
見《隋書・禮儀志》。但宇文愷之明堂議，其研究之功不容忽視。今略述其議論
如下：

1. 反駁鄭玄之明堂尺度

鄭玄對三代明堂尺度解釋詳第二冊。依次解釋，則夏代明堂面積 8,820 方
夏尺，商代明堂面積 4,032 方殷尺，周代明堂面積 5,103 方周尺。故其論云：「臣
愷按，三王之世，夏最爲古，從質尚文，理應漸就寬大，何因夏室乃大殷堂？
相形爲論，理恐不爾？」故主張夏堂應修七步，以堂修「二」七之「二」爲衍
字應去除，以符夏堂修七步，殷堂修七尋，周堂修七筵之順理古文。以此而
言，宇文愷所主張三代明堂面積，夏堂應爲 2,268 方夏尺，殷堂爲 4,032 方殷
尺，周代明堂爲 5,103 方周尺，較爲合理。

2. 對後漢以來明堂非古禮提出己見

宇文愷認爲依《續漢書・祭祀志》所云：「明帝永平二年，祀五帝於明
堂，……黃帝在末，……光武在青帝之南，……各一犢，奏樂如南郊。」中以
一犢祭，違反《詩經・我將》祀文王于明堂之「我將我享，維羊維牛」等太牢

之祭有異。並對《晉起居注》裴頠所議明堂:「尊祖配天,其義明者,廟宇之制,理據未分。直可爲一殿,以崇嚴祀,其餘雜碎,一皆除之。」認爲「天垂象,聖人則之。辟廱之星,既有圖狀,晉堂方構,不合天文。既闕重樓,又無璧水,空堂乖五室之義,直殿違九階之文,非古欺天,一何過甚!」並云北魏平城明堂:「造圓牆,在璧水外,門在水內迴立,不與牆相連。其堂上九室,三三相重。」謂爲不依古制。對劉宋以太極殿爲明堂,無室,十二間,認爲:「柱下以樟木爲跗,長丈餘,闊四尺許,兩兩相並。凡安數重。宮城處所,乃在郭內。雖湫隘卑陋,未合規摹,祖宗之靈,得崇嚴祀。」

3. 自撰《明堂議》及明堂圖及模型

遠尋經傳,傍求子史,研究舊制,總撰《明堂圖》。用一分爲一尺(比例尺百分之一,與今日建築平面圖比例尺相同,豈謂古人無科學頭腦乎?)並做明堂模型如下:「其樣以木爲之,下爲方堂,堂有五室,上爲圓觀,觀有四門。」所謂重屋、複廟、九房,八達,丈尺規矩皆有準。此種模型可做爲施工時放樣之用,宇文愷以前是否蓋房子先做模型因無典籍記載,無從知之。但自宇文愷首創以模型放樣,其在建築施工上之貢獻實爲劃時代之一大成就。故宇文愷《明堂圖》雖只復原周代明堂樣式,然其發明以模型(比例爲 $\frac{1}{100}$,與圖樣比例相同)做爲施工時放樣準繩,實爲施工上之一大突破。

(二)宗廟

隋文帝即位後,於京師長安立宗廟,其廟制爲一殿別有四室,分置高祖以上四神主,一稱皇高祖廟,二稱皇曾祖廟,三稱皇祖廟,四爲皇考廟(即太祖廟),以各季孟月祭以太牢,略同後漢之制。大業元年曾議立七廟,仿照周制,終因煬帝醉心營建東都而不果興建。

(三)郊祀諸壇

隋祭天之圜丘,文帝時立之於長安城南太陽門(即明德門)外道東二里,爲國子祭酒辛彥之議立。圜丘四成(層),各層高八尺一寸(2.4公尺);下層廣(即直徑)二十丈(59公尺),面積2,720平方公尺;中層直徑十五丈(44.2公尺),面積1,550平方公尺;次中層直徑十丈(29.5公尺),面積680方公尺;上層直徑五丈(14.25公尺),面積170平方公尺。冬至日祀上帝及太祖(文

帝父）在最上層，祀五帝（黃、赤、青、白、黑帝）日月於第三層，祀北斗，五星（金、木、水、火、土星），十二辰，內官四十二座於第二層，祀中官一百三十六座於下層，祀外官一百十一座於內壝之內，祀眾星三百六十座於內壝之外，二年一祀（如圖 10-19 所示）。

　　祭地之方丘在宮城北十四里（約七公里）。爲二層方丘，每層高五丈，全高十丈（29.1 公尺）；下層方十丈，面積 840 平方公尺；上層方五丈（14.25 公尺），面積 203 平方公尺。夏至日祭皇地祇於其上，並以九州、山、海、川、林、澤、丘陵、墳衍、原隰之神位爲配祭（如圖 10-19 所示）。

圖 10-19　隋代之圓丘（左）、方丘（右）

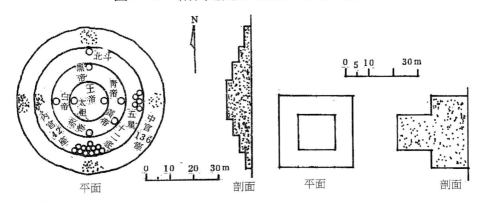

　　此外，又有北郊壇與南郊壇，北郊壇主祀神州之神，以孟冬祭之；南郊壇祀所感帝，孟春祀之。南郊壇在外郭城南之明德門外，道西一里，去宮城十里，壇高七丈（20.6 公尺），直徑四丈（11.8 公尺）。

　　雩壇主要作用爲祈雨，兼及理冤獄失職，存鰥寡孤獨，賑困乏，掩骼埋骨，省徭役，進賢良，舉直言等等之作用。定期命各司官吏會百姓以解決上列問題。建於啓夏門外十三里之道東，高一丈（2.95 公尺），其周圍一百二十尺（35.4 公尺），於孟夏（四月）龍星（蒼龍宿）見則雩五方上帝，由天子祭之。亦爲圓壇。

　　又有五郊壇，爲五時迎氣之用。立春迎氣之青郊，設壇於外郭城東春明門外道北，距宮城八里，方壇寬爲四丈（11.8 公尺），高八尺（24 公尺）。立夏迎氣之赤郊，設方壇於外郭城南明德門外道西側，去宮城十三里，高七尺（2 公尺），寬亦四丈。立秋迎氣之白郊，設壇於城西開遠門外道南，距宮城八里，高

九尺（2.7 公尺），寬亦四丈。立冬迎氣之黑郊，設壇於宮城北十一里丑地，高六尺，寬四丈。季夏迎氣於黃郊，設壇於城南之安化門外道西，距宮城十二里，高寬與赤郊相同。此外，又據《周禮》天子以春分朝日於東郊，秋分朝月於西郊。設東郊日壇於春明門外，其制與青郊相同；並設西郊月壇於開遠門外，先為坎深三尺（0.9 公尺），寬四丈（11.8 公尺），方形，並於坎中為壇高一尺，寬四尺（1.2 公尺）。

社稷壇設於西京皇城含光門內之西，二壇並列，以祭祀土地與農神。但亦分設靈星壇於外郭城延興門外，亦祀農神后稷。又設先農壇於啟夏門外，其旁有籍田（天子示範耕田）千畝，壇亦祀后稷。故隋時之后稷壇實為重複。至於祀先蠶嫘祖之先蠶壇設於宮北三里，壇高四尺，上巳時皇后率嬪妃祭祀之。又有為祈嗣（生皇子）之高禖壇，與南郊共祀。又有為保壽祈福之司中、司命與司祿三壇同壇，設於外郭城西北十里亥地，又有風師壇設於通化門外，高三尺；又設雨師壇於金光門外，壇亦三尺。隋時設壇之多邁過前代，以隋代繼承南北朝文化，兼有中原與四境胡族多神之習也。

二、唐代郊祀建築

（一）明堂

唐太宗曾命儒官議立明堂，然以群儒聚論其制度，紛紛不一而不得立。高宗本欲建明堂，將年號改名總章，分萬年縣為明堂縣。並博採歷代精華，規制其制度如下：

明堂院每面三百六十步（一里），院當中置院堂，院堂開三門，隔為五間，同一屋頂。院四面各有院堂一間，共四院堂。院四角隅各置城樓，樓四周牆壁各漆方色（即東北隅青色，東南隅赤色等）。院中立八觚壇（八角壇），壇之對角線長二百八十尺（87 公尺），壇高一丈二尺（3.73 公尺），於正東西南北面各有三階，共十二階，每階二十五級，級高四寸八分（14.4 公分）。壇上有一堂，堂平面圓形，其宇亦為圓攢尖式，其周劃分為三十六間，每間寬一丈九尺，周圍 68.4 丈（即直徑 219 尺為 68.2 公尺），面積 3,782 平方公尺；每三間立一門，共立十二門，門高一丈七尺（5.3 公尺），寬一丈三尺（4 公尺）；門旁各有二窗，高一丈三尺，寬一丈一尺（3.4 公尺），共二十四窗。明堂中

心八柱，各長五十五尺（17 公尺）；堂心柱外有四輔柱，其外第一重立二十柱圍成第一圈，其外再以二十八柱圍成第二圈，其外再以三十二柱圍著第三圈，最外列三十六柱圍成堂之周廊，除堂心八柱外，共一百二十柱。其上簷周列二百零四柱，有楣樑二百一十六條，大小斗栱六千三百四十五個；重幹四百八十九枚，下柳（柳爲侏儒柱）七十二枚，上柳八十四枚，枡（曲拱木）六十枚，連栱三百六十枚，小樑六十枚，槔二百二十八枚，方衡十五重，南北大樑二根，陽馬（觚稜）三十六道，屋橡二千九百九十根，大楣（屋簷木）兩重，每重三十六條，共七十二條，飛簷椽七百二十九枚。明堂簷徑二百八十八尺（89.6 公尺），即出簷三十四尺（10.6 公尺），簷高（自地至簷口）五十五尺（17 公尺），棟高（自地至正脊）九十尺（28 公尺）。此爲高宗時所議之單簷式獨間明堂，平面圓形。以群議未決而未能興建，但亦奠定了武后所立明堂之藍圖（圖 10-20、10-21）。

圖 10-20　唐高宗設立明堂之平面及立面想像圖

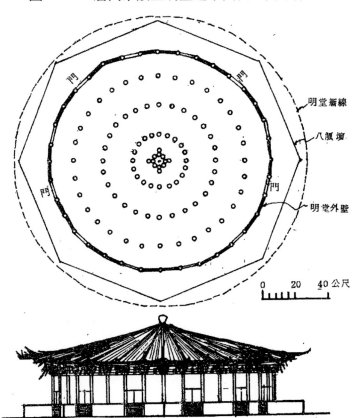

圖 10-21　唐高宗議立明堂配置圖

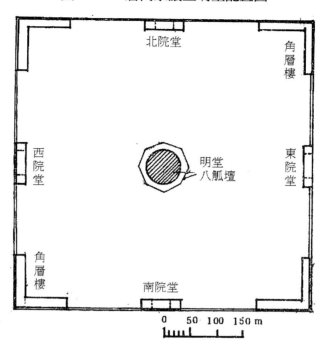

　　武后垂拱四年（688）春正月議立明堂，諸儒以爲當建於外郭城南郊三里之外七里之內地區，武后以爲離宮城太遠，不問諸儒，獨與北門學士議其制。該月，拆毀東都乾元殿，以其地建明堂，命僧懷義主其事，工役達數萬人，當年十二月，明堂成。其制據《舊唐書·禮儀志》載之如下：

> 明堂凡高二百九十四尺（9,143 公尺），東西南北（面）各三百尺（93.3 公尺）。有三層，下層象四時，各隨方色（即東壁爲青色，西壁爲白色，南壁赤色，北壁黑色）：中層法十二辰（當有十二面），圓蓋（圓形之簷），蓋上盤九龍捧之：上層法二十四氣（當有二十四面壁），亦圓蓋。堂中有巨木十圍（約 17 公尺周圍），上下通貫，栭、櫨、樘、梲，藉以爲本，互之以鐵索。蓋爲鸑鷟（即鳳鳥），黃金飾之，勢若飛翥。刻木爲瓦，夾紵漆之。明堂之下施鐵渠，以爲辟癰之象，號「萬象神宮」（圖 10-22、10-23）。

　　以上文所述，武后明堂亦雜採周代明堂上圓下方及圓水辟癰式樣，並採漢明堂象法天文（十二辰、二十四氣）之說；此其一。其平面已將前代五室或九室明堂散開平面，變成集中獨間平面，其位置將國之南郊移入宮城內，此其

圖 10-22　武后明堂平面圖

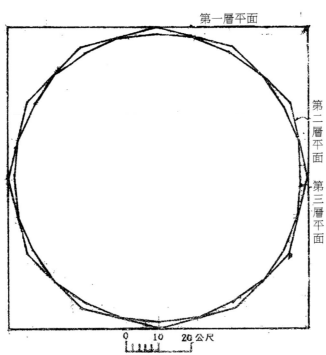

第一層平面

第二層平面

第三層平面

0　10　20公尺

圖 10-23　武后明堂想像圖

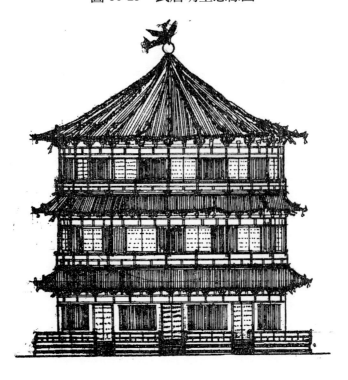

二。其型式由水平房室集團，變成爲垂直上空發展，這是由於高樓建造技術進步所致，此其三。又武后明堂擯棄了茅茨土階及蒿柱土壁，而改用了十圍巨木做爲結構中柱，並以斗栱承簷（或以九龍撐簷），並以鐵索盤繞，結構顯然進步，此其四。至於簷蓋上立金鳳，以夾紵漆木瓦，辟廱圓水用鐵做渠槽，顯見其裝飾與建材應更邁進一大步，此其五。此座富麗堂皇之明堂，於證聖元年（695）正月被僧懷義密燒天堂佛寺（在明堂之北，詳後）之大火延燒焚毀。

武后於明堂燒毀後，悔恨交集，並以「內作工徒誤燒麻主，遂涉明堂」爲掩飾。一面又從姚璹之議，更造明堂，仍以僧懷義主其事，歷一年二個月於萬歲登封元年（696）春三月，重造明堂竣工。其制與舊制同。今依《禮儀志》記載述之如下：

重建明堂高仍二百九十四尺，下層方形，寬三百尺；頂上立飾金鐵鳳，但爲大風吹落損毀，改以銅火珠代之；並以銅龍捧扶屋簷，其下仍環繞以鐵槽渠爲辟廱，號爲「通天宮」。其裝飾稍減於萬象神宮。並鑄九州銅鼎，置於明堂庭中。最大者神都鼎（武后以洛陽爲神都），高一丈八尺（15.6 公尺），容量一千八百石（106.9 立方公尺），其餘八州之鼎，高一丈四尺（5.36 公尺），容量一千二百石（71.3 立方公尺）。全部使用銅五十六萬七千零十二斤（339 公噸），鼎上鐫刻本州之山川物產圖像。鼎成，以南北衙宿衛兵十餘萬人與仗內大牛、白象共拖曳之，自玄武門入，置於明堂庭中。

武后明堂在玄宗開元二十五年（737），詔將作大匠康𧧚素拆除上層，較前卑小九十五尺，僅剩一百九十九尺（61.9 公尺）；並削去上層柱心木，於第三層平座上，另建八角樓，樓上屋頂有八龍騰身以捧火珠，火珠僅五尺（1.5 公尺）直徑，小於舊制；並去除夾紵漆木瓦，改以眞瓦覆蓋屋頂，並改明堂爲乾元殿。自武后以來所立明堂終於在五十年後壽終正寢，終唐一世，未再建立明堂。但武后明堂卻爲後世興建明堂類建築之藍本，如衆所知，今日北平外城南門永定門外之天壇上祈年殿（圖 12-109），其樣式就是仿照武后明堂，只不過祈年殿（直瘞二十五公尺）較小，且下層亦爲圓形平面有稍異而已！由武后明堂之面積達 6,833 方公尺而言，較今日北平紫禁城內最大宮殿太和殿（面積 2,240 方公尺）大二倍，約爲西洋最大教堂羅馬聖彼得教堂（S. Peter. Cathedral. Rome）（面積 21,072 方公尺）之三分之一，可見其規摸之宏大。

（二）宗廟

貞觀九年（635），立太廟於長安皇城南安上門街之東，分為六室，即三昭三穆。中宗神龍元年（705）增始祖廟，為七室。開元五年（717），以中宗與睿宗俱為兄弟不能同享太廟，遂分立中宗廟於太廟之西。開元十年（722），太廟增為九室，並遷中宗神主入太廟。會昌六年（846），以敬宗、文宗、武宗同為兄弟，於太廟東增置二室。遂成九代十一室太廟。太廟之東有太廟署，掌理整修與祭祀事宜。

東都太廟為天授二年（691）武后所建，本為崇奉武氏七代神主之用，在東都皇城之南，第四橫街之北。神龍元年始遷武氏廟於西京改建崇尊廟，改東都武氏廟為東都唐太廟。後為安祿山當為馬廄，卻毀於史思明之亂。會昌五年（845）重修洛陽太廟，其制與西京同。

太廟之制依《禮儀志》知為重簷廡殿，且正脊安鴟尾，平面長方形。

（三）郊祀與封禪諸壇

1. 圜丘與方丘與郊祀諸壇

唐仍利用隋明德門外之圜丘，方丘高與寬皆四丈。神州壇寬四丈，高八尺。青帝壇高七尺，黃帝壇高七尺，赤帝壇高九尺，白帝壇高六尺，黑帝壇高八尺，寬皆四丈。朝日之壇，其坎深三尺，方四丈，坎中立夕月之壇，高一尺，方四丈。社稷壇，方五丈，以五色土為之。蜡壇方一丈，高一尺。先農與先蠶壇，周四十步，高五尺。海瀆壇方二丈五尺，高三尺，四階。諸壇地位與隋時者相同。

2. 封禪諸壇（圖 10-24、10-25）

唐代二次封禪，一為唐高宗乾封元年（666），一為唐玄宗開元十三年（725），均封禪泰山，並建封禪諸壇。敘明如下：

乾封元年所建封禪壇有圓壇、登封壇，與降禪壇等三壇。圓壇設於泰山南四里，為圓壇三層，上層直徑十丈，中層十五丈，下層二十丈，每層各四階，共十二階，如西京圜丘之制，壇上飾以青色，其餘四旁各隨方色，號為封祀壇，並造燎壇及壝三重。登封壇設於泰山山上，壇上徑五丈（15.5 公尺），高九尺（2.79 公尺），四階，一壝，壇上飾以青色，壇四旁各飾以方色。於泰山下之社首山建降禪壇，八角一層，八階，三壝，如同方丘之制，壇上飾以黃

圖 10-24　唐封禪圓壇（左）、降禪壇（右）

平面　　　　　　　　側面　　　　平面　　　　　側面

圖 10-25　唐登封壇圖

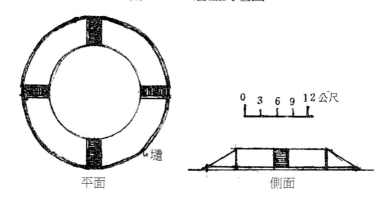

平面　　　　　　　　　　　側面

色，四旁各依方色。封禪時，先祀昊天上帝於封祀壇，以高祖、太宗配祭，親封玉冊置石礠容石匱用，聚五色土封之，封高一尺，封徑一丈二尺，次日又封玉冊於登封壇，又次日祀地祇於降禪壇，並封禪地玉冊。於三壇封禪時，皆封埋玉冊。玉冊以金繩編玉簡而成，簡長一尺二寸（37 公分），寬一寸二分（3.7 公分），厚三分（1 公分），刻玉填金為字；並以玉匱以藏玉冊（配帝用金匱），長一尺三寸（40 公分），以金繩盤繞玉匱五周，以玉檢結繩，以玉璽封印。玉璽封藏後用石礠圍之，石礠之制，以方石寬五尺，厚一尺，鐫刻中空，以容玉匱，又以金繩繞石礠五周，其外以五色土封之。

　　開元十三年十一月，玄宗至泰山封禪。山上建封禪臺，圓臺直徑五丈，高九尺，壇上各依方色；於圓臺上方起方壇，寬一丈二尺，高九尺，壇臺皆

四階。又積柴爲燎壇於圓臺之東南，柴高一丈二尺，方一丈（3.1 公尺），開南戶六尺。又建圓壇於山下，三層十二階，如圓丘之制。其玉冊亦置入玉匱中束以金繩，封以金泥，置於石礛，封於壇，覆以土，再焚柴以燎。五日後，又禪地祇於社首山，並埋置禪地祇玉冊。山上封禪壇爲玄宗祭昊天上帝之所，山下圓壇爲群臣祀五帝百神之所。

圖 10-26　唐玄宗築登封壇所在地（泰山）

　　玄宗禪地祇玉冊，民國十七年，在泰安縣蒿里山（即社首山）原關帝廟塔下發現。當欲建紀念碑時，在塔底下發現五色土壇（即降禪壇），向下挖掘，初見上方累石縫邊，現似銀泥之物，先得宋眞宗玉冊，再得玄宗禪地玉冊，以白玉雕製，共十五簡，長 29.2～29.8 公分，寬三公分，厚一公分，簡上下兩側穿橫孔，穿以銀線，其文有：「維開元十三年十一月辛卯，嗣天子臣隆基，敢昭告於皇地祇……」與史籍記載相符，今藏於臺北故宮博物院。

第六節　隋唐時代之市坊制度

一、西京長安之市坊

　　長安外郭城內有一百二十坊二市，坊有坊牆，開四門通縱橫大街，坊內有十字街，街寬十五步半，已述於前。坊內有民宅，有王侯之宅，有僧寺，有家廟，有旅館，有女觀，載於《兩京新記》、《唐兩京城坊考》諸書，茲不贅述。

　　關於長安之兩市，東有東市，位於興慶宮之南，朱雀街東第三、四街之間，南北居二坊之地，方每面六百步（933 公尺），面積八十七公頃，其四周街

圖 10-27　唐代坊牆坊門及廟宇（依敦煌壁畫草繪）

寬百步（155 公尺）。市中有東市局，其東平準局，並有鐵行、資聖寺。西北街
有刑場，東北隅有放生池或稱海地。市內有商行二百二十，四面立邸宅，珍奇
寶物較多。自東市被玄宗建興慶宮切一角後，商賈所湊都歸西市（四市隔朱雀
門街與東市相對）。

至於長安之西市，隋稱利人市，其面積、路寬皆同於東市，後市內設西市
局、市署、平準署。內有衣肆、秤行、竇家店（賣油條）、張家樓、景先宅（委
託行），亦有放生池，僧人所造，池房有佛堂，獨柳刑場等。其市肆之盛超過
東市。

二、東京洛陽之市坊

洛陽有一百十三坊三市，坊里之居住狀況與長安同，三市包括南市、西市
與北市。

南市在長夏門東第二街通利坊之南，本隋之東市，唐以在洛水南改稱南
市，又名豐都市。其面積居二坊之地，市場宏大；其內一百二十行，二千餘
肆，四壁有四百餘店，其貨堆積如山，其內有長壽寺與書肆。隋煬帝時為與諸
夷貿易，曾修飾諸行，葺理邸店，使門宇齊正，高低如一；諸行鋪競崇侈麗，
人物華盛，連賣菜者亦以龍鬚席藉之；夷人就店吃飯，皆不取值，以此跨示諸
夷。其坊牆四面，每面各開三門，邸有三百十二區。

　　西市，在洛陽外郭城西南，在厚載門第一街街西，本爲固本坊所改，市況不如南市之盛。

　　北市，本爲臨德坊，高宗顯慶時立爲北市，供洛水以北諸坊交易之用。

第七節　隋唐佛寺、塔與石窟寺建築

一、佛寺

　　隋唐佛寺以海外日本尚存之唐招提寺（唐鑑眞法師造）爲例，其配置係以金堂（佛殿）爲中心，前有山門，後有講堂，左右有塔，四周圍繞著廊廡，配置整齊對稱。茲將該時期興建佛寺分述之：

　　後周武帝時曾大毀佛法，開皇元年（581）詔復佛法，並將平陳前隋境內佛寺改名興國寺。仁壽元年（601），分佛舍利於天下八一州，分造舍利塔一座，共造八十一座。因經人禍天災，毀壞殆盡，碩果僅存者爲蔣州（今南京市）棲霞寺舍利塔。此爲我國建築史與佛教美術史上之佳作，今當詳述之：

（一）棲霞寺舍利塔

　　舍利塔在棲霞寺無量壽佛之右邊，塔凡七級，每級八面，高約五丈半（16.5公尺），全塔以白石錐琢而成，塔基甃石（砌石）而成，塔基四周有石楯欄。第一層鐫刻釋迦本生故事（圖 10-29），其浮雕人物之生動，衣紋之挺拔，各部份比例勻稱，允推藝苑之絕品。第二層有飛仙（天女飛遊）空際之像亦極細緻。第三層刻有四大金剛像於四角隅，其間有四門，以石爲鋪首。第四層以上鐫刻佛龕及經咒，最上懸以鐵索，垂以風鈴，今已斷落，且各層剝蝕亦甚。塔基四周有迴渠，累石爲岸，上有石勾欄，引品水泉伏流至迴渠爲水流，通稱八功德水。本塔之特點即石質如玉，鐫鏤之精絕妙，疑是天工。塔前並有接引佛二尊，高丈餘，亦白石鐫刻，其像貌衣著，人謂有顧愷之筆法。

圖 10-28
隋代南京棲霞寺舍利塔

圖 10-29　棲霞寺舍利塔石刻

金剛

承柱力士

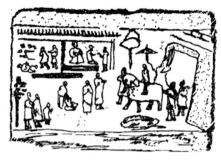
釋迦本行故事

民國十九年，該舍利塔重修時，曾發現曲尺形殘石欄板，爲模仿木欄杆之手法，此爲隋唐常用式樣，疑爲造塔之原制。而舍利塔座三層，皆爲累縮之八角階級形，以石砌成，第一、二層皆雕芙蓉花，第三層爲覆蓮，再上束腰即第一層塔身部份。整塔因在五代南唐時高樾及林仁肇重修，曾重加裝飾，故誤爲五代時之塔，《攝山佛教石刻小紀》云：「隋代建立靈塔五十一所，毀壞殆盡，差完者惟棲霞一塔，其有關中國佛教美術史者至鉅，國人不可不設法保護之也。」誠屬至言。

圖 10-30　棲霞寺舍利塔之基壇

（二）天臺山國清寺

爲江南四大名刹之一，隋文帝開皇十八年（598），由天臺宗創始者智顗大師奉敕開始建造。寺分三所，山頂爲福林寺，山腰者稱爲景德國清寺，山麓者爲修禪寺，大業元年，賜國清寺匾額。寺在浙江天臺縣北郊五里，山麓盡處之雙塔灣，有雙塔，爲晉王楊廣爲智顗大師建，凡九級，屬於密簷塔，高三十丈（70 公尺），其頂在元代時被雷火焚毀，現僅存塔身（圖 10-31）。欲進國清寺前所謂「雙澗迴瀾」處有豐干橋（圖 10-33 右），爲唐太宗貞觀年間高僧豐

圖 10-31
國清寺古塔遠景（左）及草繪（右）

圖 10-32
七子塔草繪（左）及現狀（右）

圖 10-33　國清寺山門（左），豐干橋（右）

干所建之石拱橋，其內又有七佛塔，聳立於萬工池畔，亦隋時所建。國清寺山門向東而開，古樸無飾，山門前有修竹叢，一進門有雨花殿，奉祀四大金剛，左右有方大樓，再往前有三聖大佛及修竹軒，後者為講堂，其旁有蓮船室，三聖殿前有魚池，廣約二畝，號魚樂園，寺後有隋代之梅花。本寺各代均曾重修

之，但仍有甚多隋唐遺蹟。此外國清寺入寺道旁之隋代七子塔共有七個（圖10-32），其造形奇特，上有相輪，下為六角攢尖屋頂，往下有甕形塔身，其下為累層之塔基，形狀為後世亭燈外形之淵源。

（三）慈恩寺（圖 10-34、10-35）

在長安城晉昌坊之東半部，原為隋無漏寺，武德初年寺廢，貞觀二十二年（648）十二月，高宗在東宮時，為報其母文德皇后（長孫氏，死於貞觀十年）之慈恩，重建該寺，名為慈恩寺。其南北三百五十步（544 公尺），東西三百二十五步（505 公尺），面積達 27.5 公頃，佔晉昌坊之一半。寺內有十餘院，一千八百九十七間，內植牡丹、凌霄花等極多珍貴花卉，頗具有林泉之美。寺南有池稱為南池，植荷，寺西院有著名大雁塔，永徽三年（652）玄奘所立，初建時五層，後增高七層，高達 194 尺（60.3 公尺），塔基寬 84 尺（26.1 公尺），取印度互娑窣都婆（義譯雁塔）埋雁故事而得名。其結構為磚表土心，並有七個磚造短簷，係以疊澀線簷挑出。各層之每面有拱門，壁面並有突出磚砌壁柱將壁面分格，計底層十格，二層九格，三四層皆七格，五六七層皆五格，每格愈上愈小，故其平面也逐層累縮。塔基之上有唐太宗御撰之「大唐三藏聖教」碑，及高宗之「大唐三藏述聖序」碑二方。其第一層門楣上刻有清晰之大佛殿描畫。其柱頭科重踩，且有兩層向外伸出之「翹」，「翹」頭上有廂拱及橫拱，正脊鴟尾及柱底之蓮座都是研究唐代建築之最好資料（圖 10-34）。整座大雁塔之式樣，可謂仿木構造系統之磚造建築，其造型勁健，結構穩定，氣勢雄偉，線條簡練，為唐代塔中最壯麗

圖 10-34　西安慈恩寺大雁塔

圖 10-35　大雁塔西門楣石刻佛殿及後人題刻實景

圖 10-36　西安大雁塔門楣石刻佛殿

者；但其由我國漢代閣樓脫胎而來可顯而易見。此塔初建五十年，漸傾圮，於武后長安年間（701〜704）曾拆除重建，各層置舍利達千並有辟支佛牙。後唐莊宗長興年間（930〜933）又重修，至明英宗天順年間（1457〜1464）又重修，至清有傾頹，民國二十年朱子橋斥資大修。雖歷次重修，然大部份保存唐代舊蹟。

慈恩寺有翻經院，爲玄奘翻譯梵文佛經之處。雁塔旁有石碑三十餘方，爲唐新進士於曲江宴後鐫石於碑，即所謂雁塔題名之舉。慈恩寺壁畫皆是名家手

筆，如閻立本之大殿兩廊壁畫，張孝師之大雁塔壁之地獄變，尉遲乙僧之大雁塔下南門千鉢文殊（所謂凹凸畫面千手眼），吳道子之雁塔前文殊普賢及西廡之降魔盤龍壁畫，王維之慈恩寺大殿第一院之文殊、普賢、降魔、盤魔、盤龍壁畫，及大雁塔北殿菩薩及軒廊壁畫。慈恩寺常為士人遊樂區，岑參之〈與高適薛據登慈恩寺浮圖〉詩描寫大雁塔之構造與遠望景色如下：

> 塔勢如湧出，孤高聳天宮。登臨出世界，磴道盤虛空。突兀壓神州，
> 崢嶸如鬼工。四角礙白日，七層摩蒼穹。下窺指高鳥，俯聽聞驚風。
> 連山若波濤，奔湊如朝東。青槐夾馳道，宮館何玲瓏。秋色從西來，
> 蒼然滿關中。五陵北原上，萬古青蒙蒙。淨理了可悟，勝因夙所宗。
> 誓將掛冠去，覺道資無窮。

（四）薦福寺

薦福寺在（朱雀門街以東，皇城南之第二坊）開化坊之南半，今在西安南門外三里。寺院範圍東西三百五十步（544 公尺），南北一百七十五步（272 公尺），面積 14.7 公頃，約為慈恩寺之一半。寺院之東半原係隋煬帝為晉王時舊宅，高宗崩後百日（683）遂立為大獻福寺，為高宗祈陰福，至天授元年，武后改為薦福寺。中宗即位後大加營飾，住僧達二百餘人。景龍年間（707～709）由妃嬪集資獻建小雁塔，十五級磚造，高達二百尺（約 62.2 公尺）。此塔四方形，密簷疊澀，每面有二門，第一層為長方門，二層以上為拱門，第十三層以上稍見傾圮。此塔在歷史上曾發生奇蹟，據史載：「嘉靖乙卯地震，塔裂為二，癸亥地震復合為一。」嘉靖乙卯（1555）甘肅發生大地震，死亡八十三萬人，為世界十大地震之一，其震幅波及西安，遂使小雁塔自前後面沿拱門線上分裂二半（因承重

圖 10-37　小雁塔

底層寬 11.4 公尺

壁開口時造成應力集中現象，抗震力較弱）。癸亥（1563）地震其震波方向可能與上次地震相反，遂使原先已裂開之基礎地盤受反向側壓作用而重合，其上部結構（即塔本身）亦因此由裂而合。至今塔中線處尚可發現地震分裂之痕跡，這真是建築史上之一大奇蹟，與義大利比薩斜塔（The Campanile, Pisa）斜而不倒相輝映。此塔在元明清均曾重修。薦福寺內亦有佛教壁畫，亦多為名家手筆，如淨土院門神鬼、菩提院維摩結本行便為吳道子手筆。寺內有大鐘，得自武功河畔，相傳有靈妙，稱為「薦福神鐘」。寺院有放生池，周圍二百餘步（300 公尺），為漢之洪池陂。圖 10-37 為西安薦福寺之小雁塔，外形略呈砲彈形，形式優美。

（五）大興善寺

在朱雀門街道東，皇城南第六橫街北，居靖善坊全坊之地，面積為 350 步見新（29.6 公頃），本為隋文帝所建之尊善寺，神龍年間韋后改為酆國寺，景雲元年（710）改為大興善寺。內有不空三藏塔，院內多植松樹，並有吳道子壁畫。

（六）興教寺（圖 10-38）

在長安城外之杜曲（今西安城南四十里），建於總章二年（669）。寺倚北岡，南對玉案峰，為唐玄奘法師之埋骨地，玄奘死於麟德元年（664），原葬於滻水之東，高宗令改葬於興教寺。並建四角五層磚塔，稱為「玄奘塔」，玄奘塔之西有慈恩塔（圖上玄奘塔之旁），東有四明塔（圖上未表示），規模較小。玄奘塔基層頗高，達 21 公尺，方形，邊為 5.4 公尺，其南向正面僅僅第一層有拱門。結構仍為木構造系統之磚造，每層都有假拱拱承挑疊澀出簷，平面逐層累縮。各層磚牆上有壁柱（磚造）垂直劃分牆壁三格，簷下斗栱係為一斗三升式，南面第三層的中央有拱形壁龕，內有三尊唐代之佛塑像，頂層之菩薩已失，塔頂之刹與相輪已圯落，惟長滿小樹雜草，呈有邃古生命之代謝力。此塔形式略與大雁塔同制，簷頗高，現存塔身全高六十公尺，有莊重疏朗之感。西面之西明塔，祀圓側法師，塔東之慈恩塔，祀窺基法師，兩法師皆為玄奘入室弟子。西明塔（圖所示玄奘塔旁），作窣都婆式，下層方基較高，有拱門，上層覆缽承拋物線型，略有傾圮。三塔皆與興教寺同建，開成四年（839）沙門令總載曾重修之。至於玄奘靈骨在高宗時，由滻東遷樊川北苑興教寺為第一遷；唐

圖 10-38　玄奘塔（左）、興教寺（右）

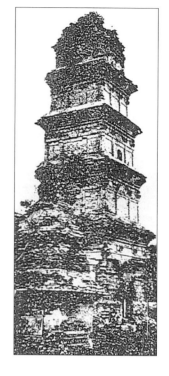

末黃巢之亂興教寺被毀，宋太宗端拱元年（988），終南山可政比丘在紫閣寺發現玄奘頂骨，於宋仁宗天聖五年（1027）移葬南京天禧寺之東岡塔內為第二遷；明洪武十九年（1386），又移至南岡三塔內，此為第三遷；民國三十一年，日軍在雨花臺構工，其頂骨石匣為其隊長高森隆介發現，分靈骨於北平北海、南京玄武湖，及日本埼玉縣岩槻市之慈恩寺，民國五十年，岩槻慈恩寺靈骨分一半，現安奉於臺灣省日月潭畔之玄奘塔，此為靈骨四份的三遷經過。中日兩國人民對玄奘法師之景仰歷千餘年而不衰。

（七）香積寺

在今西安城南三十里，子午谷之正北，神禾原之西，王維有〈過香積寺詩〉聞名，現有大小二磚塔，大塔僅餘十層，小塔三層，寺建於唐永隆元年，其制四角，密簷略同小雁塔（圖 10-39）。

圖 10-39　香積寺大磚塔

圖 10-40　佛國寺紫霞門與涵影樓、青雲橋

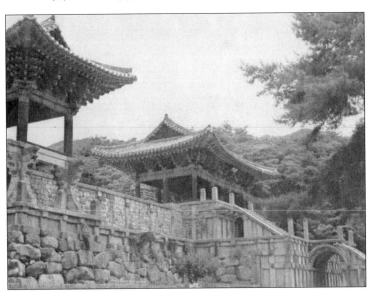

（八）朝鮮諸佛寺

自唐高宗時，滅百濟、降高麗、服新羅後，朝鮮半島屈服於大唐威力之下，其佛寺完全係屬我國系統，今略舉二處以明之。即爲慶州之佛國寺，另一爲慶州（在釜山北九十公里）東二公里之芬皇寺。佛國寺建於唐玄宗天寶十年（751），當時爲新羅時代，新羅人金大城創立。其配置係以大雄殿爲中心，前對山門（稱爲紫霞門），後達無說殿，以此三門殿中線爲對稱中軸線。大雄殿前有石燈，東有無影塔（圖 10-41），西有多寶塔。紫霞門亦爲南正門，左右有步廊，前有青雲橋，寺西步廊之西有爲祝殿，殿前有

圖 10-41　朝鮮佛圖寺配置圖

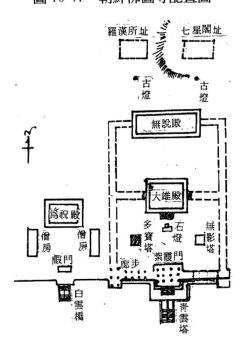

左右僧房，南通假門下白雲橋。此種配置法實爲唐代佛寺院之一般通例。遺物中有多寶塔與無影塔，其意匠秀麗奇巧。多寶塔基壇方形，邊長四公尺，高 2.3

公尺，四面有石階，高十級；第一層方形，四面有四門；其上平座有迴欄，平座出簷頗遠；再上仍有一較小迴欄，內有一柱迴廊，上有圓蓋及八角形屋蓋，最上是有相輪之剎柱；塔爲花崗石做成，卻如同木構造一樣精巧，爲高麗三大名塔之一，風格特出。與多寶塔相對之無影塔爲唐系統之石塔，平面方形，下面有二層基壇，壇上有三層塔身，塔頂爲一小塔式之剎，有寶珠及露盤，各層用疊澀之線簷挑出壁外，北蒿依其型式實爲興教寺之玄奘塔之意匠。南正門紫霞門爲三開間單簷歇山之無壁殿，斗栱有橫栱與廂栱，並有向外伸出之翹，此爲大雁塔門楣斗栱之特色。其西之涵影樓爲歇山式之四角亭，值的注意的是其柱基如抱鼓石之柱礎。青雲橋有兩段，其下拱形橋洞，橋之側翼板石造，先以縱橫石欄柵爲補強樑柱，再嵌以石板，其製作巧妙，歷一千二百年尚完好如初。步廊下之石壇亂石砌之，但有穩定感，其上列置石板爲基。此寺爲唐朝之風格。芬皇寺石塔建於唐太宗貞觀八年（634），原高九層，現僅存三層，以四十公分長之石板砌築而成，其簷用七線簷疊澀挑出，四方形，下層每面各一門，長方形，門外有二門神；臺基以三層整層石砌，下層用大石，上層用塊石，臺基角隅有一石獅；此塔之制度與大雁塔同一形制，兩塔時期相同，爲仿隋唐磚塔系統之石塔，爲該時期之重要遺物（圖 10-42）。

圖 10-42　朝鮮芬皇寺石塔

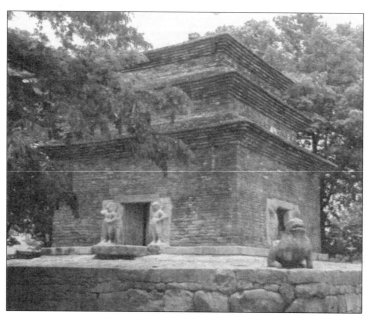

（九）唐招提寺（圖 10-43、10-44）

　　為日本寧樂時代（約與我唐朝同時），在日本平城京（今奈良）西二坊大路之東，五條大道之北，即在右京之地，為唐肅宗乾元二年（759）由我國之鑑眞法師（律宗派）東渡日本所創立的，為唐朝木構造系統之佛寺。

　　其配置是自南而北，有南大門、中門、金堂、講堂、食堂之中線為南北中軸線；中門兩側有迴廊連屬至金堂，講堂前有東西塔，講堂左右有東西僧房，此種配置為唐代佛寺之慣例。

圖 10-43　佛國寺之紫霞門（中）、多寶塔（左）、無影塔（右）

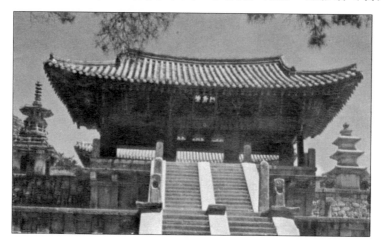

圖 10-44　唐招提寺金堂

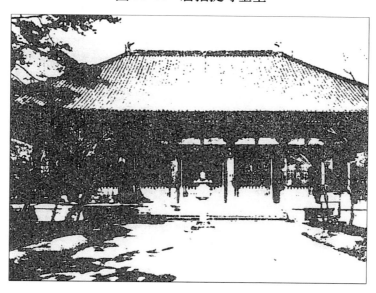

金堂（即大雄殿）爲七開間四面之單層廡殿建築。石造基壇，前後有二階。柱礎花崗石造，上部圓形以承柱腳。柱爲上部漸細之梭柱（即有卷殺），柱上之斗栱爲一斗三升式，有兩層，以蜀柱做鋪作。與斗栱垂直者有向外挑出的翹，有橫栱與廂栱且有昂。這些都與大雁塔門楣石刻佛殿斗栱相似。簷柱與金柱之間，有二層虹梁，上下二層之補間，有蜀柱鋪作。金堂屋架坡度本甚大，但經過元祿年間（1688）之重修改爲較緩之屋坡。至於其裝飾方面，外部用丹漆，雜以寶相華彩畫，內殿柱有彩畫花草及菩薩之像；天花藻井以單色暈緣，藻井

圖 10-45　唐招提寺金堂內部

飾以寶相華、雲紋及菩薩之像；廊間大虹樑兩端有華麗之花草，中央有忍冬花及佛教人物故事；後壁有三千佛畫故事。除金堂外，講堂亦爲當時所建。此金堂與講堂雖歷一千二百年，但其結構仍爲創立時之式樣而不變，有樸實壯大之風格，爲現存中唐木建築之僅有遺例。

二、塔

唐代所建之塔尚有一些形制頗美，但其用途不只在佛教方面。今單獨介紹之：

（一）禪通寺龍華塔（山東省歷城縣）（圖 10-46）

爲木構造系統之石塔，其外形特異，由外觀視之爲五層方塔，但其實爲一層方塔。因塔身爲中央一段（開拱門者），頂下三層，層簷密接，塔身矮小，僅可視爲臺基，頂上可視爲重簷屋頂，因二層鐫刻之石造斗栱間並無塔身。下面三層塔基，皆無斗栱，而以疊澀出簷，最下層塔基正面有二長方形門洞，其雕刻之圖案精美。中間之塔身，雕有精緻忍冬紋樣之尖拱龕，龕下浮雕有二力

士，龕內銷有佛像，爲本塔之主題，顯爲北朝石窟式樣。頂上兩層，每層有斗栱雙重，爲單翹式，其角隅之翹與正面者成四十五度角；斗栱顯爲裝飾用途，上層較下層縮進，栱形式相同，惟正面之翹減少二個僅爲三翹成行；兩層之間隔有數層石板，最上層之相輪成爲錐形，頂上之刹已圯落，錐尖對準之塔身正面中心線。此塔風格奇特，但仿木造之痕跡處處可見。

（二）九塔寺磚塔（圖 10-47）

在山東省歷城縣九塔寺，該寺在神通寺南。其形制亦相當奇特。塔基二部，皆爲八角形。下半部塔基表面無粉飾，以水平磚縫構成橫線組綴；塔基上半有粉飾，不見磚縫；塔基上簷以疊澀法挑出簷，挑簷形成弧度頗大之抛物線，頗爲巧妙。塔頂亦爲八角，形成帽形。其上立有小塔九座，中央之塔較高，各角隅簷角分立八塔，塔皆爲三層方塔，以疊澀挑簷，與玄奘塔相似；現僅存中央塔及旁之三塔，其餘五小塔業已傾毀。塔基每面寬 2.2 公尺，簷高 7.9 公尺，由地至中央小塔全高十三公尺。其設計充滿著奇異之構想，顯係實踐佛家之九山八海觀念而構想出之形式。以九塔代表九山（即佛家之妙高、擔木、持軸、雙持、善見、馬耳、持地、象鼻、鐵圍之山），以中央塔代表妙高山（即

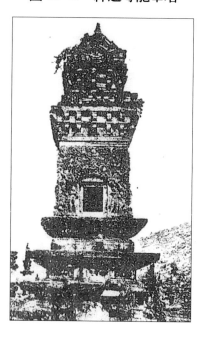

圖 10-46　禪通寺龍華塔

圖 10-47　九塔寺磚塔

須彌山）迄立於世界之正中，其旁環繞八大名山，即八小塔。山與山間有一海水，即塔基之八角。由佛經之起世經構想之意匠而立，頗爲特出。北塔傳爲唐太宗時，鄂國公尉遲敬德所建。

（三）大唐平百濟塔（圖 10-48）

高宗顯慶五年（660），百濟侵新羅，新羅上表求救於唐，高宗命蘇定方由成山（今山東榮成縣東）渡海，率水陸師十萬，一舉而滅之，生擒百濟王義慈、太子隆、小王孝演及百濟將軍五十八人，送往京師長安；並造平百濟之紀功塔於百濟都城俱拔城（今忠清南道扶餘縣）。該塔（圖 10-48）方形五層石造，置於二層之白石基上，平面逐層累縮。下簷高較高，正面有一方形門，門上有整層塊石砌二重，石縫錯開，屋簷微有上翹，用三鐫刻塊石組成；第二層以上實心，砌塊石四重，第一及第三重塊石較薄，第二及第四重較厚，石縫錯開，各重塊石逐漸挑出。第四重塊石底窄頂寬，以承挑屋簷，屋頂似有相輪。全塔外形古樸流麗，出簷深遠，為仿木構造之石塔。吾人認為此塔之外形略與法隆寺五重塔相似。兩塔皆由百濟匠人所造，其形制構想實導源於北魏之永寧寺塔。蓋因當時百濟承受北朝文化已久，而受隋唐文化尚淺，故匠人之意匠皆為南北朝式樣，此實不足為奇。

（四）凌雲寺塔（圖 10-49）

建於唐開元年間（713～741），海通禪師建，在四川省樂山縣之凌雲寺。為四角十三層磚塔，高四十公尺。外觀為密簷炮彈形，與小雁塔同式，皆導源於

圖 10-48　大唐平白濟塔

圖 10-49　凌雲寺塔

北魏嵩嶽寺塔。第一層簷高較高，其上簷高與平面逐層縮小，此為唐塔之特色。屋簷用疊澀砌磚法挑出，各面皆有一拱門洞。塔可登臨，其最上層與寶相輪皆圮毀消失並生長叢草，更有古樸老衲之態。

（五）昆明東西塔（圖 10-50、10-51）

在昆明市南郊，常樂寺為東塔，慧光寺為西塔，皆為四角十三層磚塔，為密簷塔。各面皆有一拱門洞，外觀似呈魚肚形，中間較碩大，與凌雲寺塔稍異。兩塔皆為開元年間征南詔時所建。

（六）大足倒塔（圖 10-52）

在四川省大足縣之大足石窟妙高區，其形制上寬下狹，形如倒立之狀，故稱倒塔。平面八角五層，各層有短簷，每面皆有一橢圓佛龕，龕內鑴刻佛像，實為一石窟塔。頂層略見傾圮。此式之唐塔，他處尚未發現，式樣珍奇，彌足珍貴。

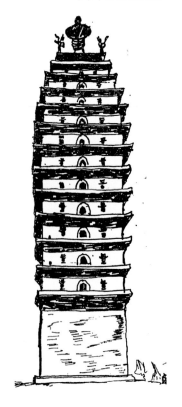

圖 10-50　昆明常樂寺四角十三層東塔

圖 10-51　昆明慧光寺塔（西塔）

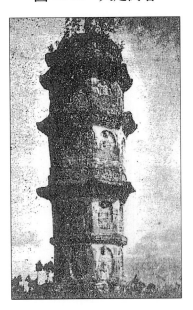

圖 10-52　大足倒塔

（七）白馬寺之齊雪塔（圖 10-53、10-54）

建於唐武后天冊萬歲元年（695），武后命壯士歐殺僧懷義，送屍白馬寺，造塔保存，即齊雪塔。四角十三層密簷磚塔，保存良好，未見傾圯。外形如小雁塔，其上有寶瓶與相輪，各層南北面皆有門，第一層較高，以疊澀挑簷，與一般唐塔相同（圖 10-53）。

圖 10-53　齊雪塔簷近景	圖 10-54　白馬寺之齊雪塔

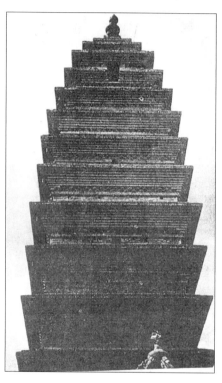

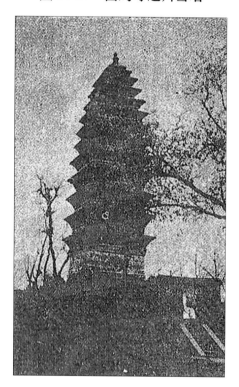

至於其他留存今日之唐塔（包括石塔與磚塔）尚有：

（一）西安百塔寺五層塔（唐大曆六年，771）磚塔。

（二）西安香積寺十三層塔（唐永隆元年，680）磚塔。

（三）河南登封之嵩山會善寺淨藏塔（圖 10-55），八角重簷磚塔（746）。

（四）山東肥城之玉皇山玉皇廟白塔為石塔（天授元年，690）。

（五）河北房山雲居寺塔，石塔（圖 10-56）。

（六）山東長清慧崇墓塔。

（七）山東歷城神通寺朗公塔四角一層，臺基三層。

圖 10-55
河南嵩山之會善寺淨藏塔

圖 10-56
房山雲居寺七層小石塔

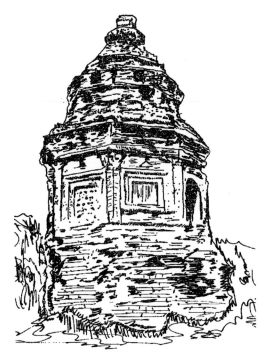

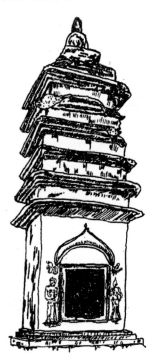

以上所述唐代之塔其特色有下列各點：

1. 平面四方形。

2. 逐層縮小其平面。

3. 一層簷高較高，其上簷高逐層縮小。

4. 多磚造與石造，故無直通全塔之塔心柱。

5. 如屬密簷者皆為四角拋物線型（即砲彈形）。

三、石窟佛寺

　　隋唐時代新鑿之石窟較少，且規模亦比不上南北朝者，僅有山東諸石窟（如歷城縣之千佛山、王函山、佛峪、青銅山，神通寺之千佛崖，以及益都縣之雲門山，駝山諸石窟）以及四川諸石窟（廣元縣之千佛洞、樂山縣之凌雲寺、大足縣北山與賓頂山崖雕石窟）等處，其餘都是繼續開鑿南北朝時期諸石窟，如龍門、天龍山、敦煌、響堂山、鞏縣、炳靈寺諸石窟。茲舉其重要者分述之：

（一）新開諸石窟

1. 廣元之千佛洞（圖 10-57、10-58）

四川省廣元縣爲唐武后之出生地，在廣元縣北十五公里，爲唐玄宗紀念其祖母武后所開鑿，全部共約六百至八百窟，稱爲「千佛洞」或「千佛崖」。臨嘉陵江東岸之山崖，崖距江面高 6～8 公尺有古代鑿石開道之石牛道，石牛道上 15～20 公尺之山崖，長達一公里，鑿有密如菌落之石窟。石窟絕大多數爲唐代者，宋、元、明、清諸後代亦有增鑿，最初開鑿年代據其上之銘文爲唐玄宗開元十年（722）。

石窟之大小不一，高自 0.4 公尺至 1.5 公尺不等，其排列隨意，並未有計劃。大凡人可攀登或可由棧道通達之處，即鑿有石窟。石窟之形狀以長方形居多，視刻佛像立臥而決定長方石窟爲狹直形或橫長形。其石窟之佈置與一般唐代石窟相同，即中爲如來佛，傍爲二尊者，再其次有二菩薩，成爲五像組群石窟。較大者菩薩外有二天王，構成七像群石窟，此與龍門或天龍山唐窟相同，爲唐代石窟配置特色。但其中有數石窟與此型稍異，且刻有如來涅槃像，其手法甚爲生活。另有一石窟，刻有雙面佛像，其下有供養者（圖 10-59）。

圖 10-57　皇澤寺則天殿及石窟

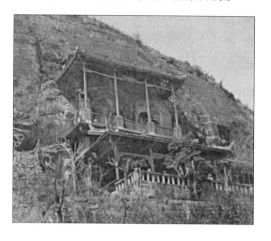

圖 10-58
廣元石窟方柱洞之立佛及尊者菩薩

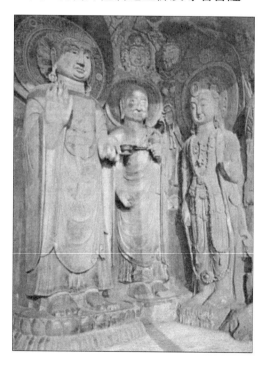

圖 10-59　廣元石窟外觀

　　在廣元石窟隔嘉陵江對面（即嘉陵江西岸）有皇澤寺，爲紀念武后而建，其內有武后之眞容像。寺已經後代累繕，非屬唐代原有風格。寺旁有武后所開鑿二石窟，爲紀念武士彠（武后之父，爲利州都督時生后於廣元）而開，惟因山岩崩塌，銘題剝落。其第 1 窟稱爲方柱洞，洞之寬深皆爲 2.5 公尺，三面壁有三龕，每龕皆有一佛二尊者像，其手法呈纖弱態，不類唐代作風；洞有方柱，柱分數層，其裝飾雕刻類雲崗手法。方柱洞之右爲第 2 窟，亦無銘文，洞高六公尺，雕有七像，其洞中之主像，爲高達五公尺之立佛。此像爲除樂山大佛之外，四川省最高之佛像，其雕刻手法與龍門唐窟相同。其像之左右，旁立二尊者，次又立二菩薩，再外又有二天王像，天王像已半有剝蝕。最值注意者，菩薩與天王間，有一帶兜雕像，其頭狀甚爲奇特，表情風趣。洞之左角雕有一男供養者跪侍浮雕，與通常手法相略。

圖 10-60　廣元壁面塔

　　廣元石窟雕像手法與龍門石窟相較，其線條較粗糙，且無龍門之流麗縐褶曲線，這是與該地工匠之藝術水準有關。至於雕於石窟壁面之裝飾而言，且顯較呆板作風。如圖 10-60 所示爲廣元千佛崖石窟之壁面塔。塔凡四層，塔頂有刹，刹竿四層，其上有相輪，第四層屋頂略坦。爲四注屋頂略有曲線，其餘各層皆有五層疊澀。自上而下，逐層之平面與高度逐漸加大，以呈穩定感。塔下有兩層基壇，下大上小，基壇側雕刻佛像或供養者像。此塔作風與當時炮彈形四角密簷塔略異，爲龍門與雲崗系統。

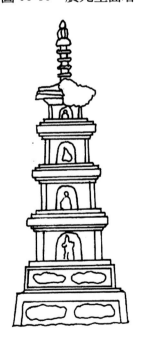

四川省尚有巴州千佛巖，爲隋代大業年間之作品，其手法較廣元者流麗莊嚴，惟規模較小，茲不贅述。

2. 樂山之凌雲寺石窟

凌雲山在四川省樂山縣，在青衣江大渡河與岷江之會流處。開元間（713～741），海通禪師倡議於三江匯流湍悍之處，鑿岩石山爲彌勒大像，像未全竣而海通禪師逝世。直至唐貞元年間（785～804），劍南西川節度使韋皐續建完成。前後歷九十年之久，其興建之經過，韋皐撰有〈嘉州凌雲寺大佛像記〉，今擇要述之：

> 唐韋皐嘉州凌雲寺大佛像記曰：在昔岷江，沒日漂山，東至犍爲，
> 與涼山鬭，突怒哮吼，雷霆百里，舟隨波去，人亦不予。建茲淪溺，
> 日月繼及。開元初，有沙門海通者，謂石可改而下，江可積而平，
> 眾力可集，惟子來財，人夫競力，千鎚齊奮，大石雷墜，伏螭潛駭，
> 不數歲而聖容儼然，奪天險以慈力，易暴浪爲安流，非天下之至神，
> 其孰能平斯險也。

由上文知其倡鑿大佛之動機，爲壓鎮風水之用，即該會流處急流怒吼，常造成舟覆人亡之悲劇，開鑿佛像後，能使伏螭潛駭，水怪易空，驚流怒濤化爲風平浪靜。其水利原理，即因開鑿佛像時切掉三江會流處阻礙水流之峭壁之一角，讓大渡河與岷江會流處之銳角成爲鈍角，減少水流之摩阻力，則減低水流之激盪，即所以減殺水勢，以利行舟。據說自開鑿大佛後，可免池嘉州（即樂山縣）水淹之患，此蓋由於雨季時，山洪因匯流處江面擴大，增加排水面積，山洪宣洩較易，因而免除水患。

樂山大佛頂圍十丈（31.1 公尺），目廣二丈（6.22 公尺），高三十六丈（112 公尺）（《樂山縣志》載），現實測高 71 公尺，《樂山縣志》所載應係連合佛頂上屋蓋的尺度，較阿富汗已被炸毀的梵衍那立佛（Colossal Buddha, Bamiyan, Afghanistan）之五十三公尺高一倍半左右。據說當初開鑿時，曾建二十四尺之模型，再依型鐫刻。膝以上完成於海通禪師逝世前，膝以下完成於韋皐節度使任內。大佛臨江而坐，坦胸赤足，雙手按膝，頭環螺髻，顏面豐滿，鼻樑低平，耳輪碩大，妙相莊嚴。當初大佛全身施裝以金碧之身，並建造七層佛閣覆於頭頂。如岑參〈遊凌雲寺詩〉：「寺出飛鳥外，青楓戴朱樓，縛壁躋半空，喜

得登上頭。」至南宋時尚存，陸游曾遊之，作〈凌雲禮佛詩〉：「不辭疾步登重閣，聊欲今生識偉人，泉鏡自涵螺髻綠，浪花不犯寶趺塵，始知神力無窮盡，丈六金身小果身。」由其詩可知螺髻裝綠，則面及身體施金可知。可惜佛閣焚於張獻忠之火。大佛旁有如蜂房之石窟。此大佛爲世界最高大之坐佛（爲臺灣彰化大佛高之五倍、日本最高大佛鎌倉大佛之十倍）（圖 10-61）。

圖 10-61　凌雲寺石窟之彌勒坐像

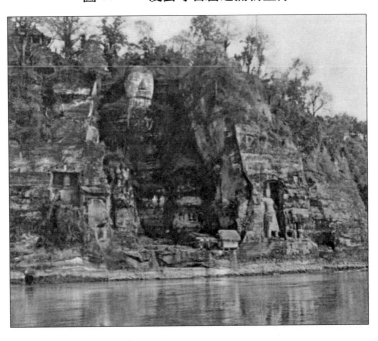

　　樂山大佛上有凌雲寺，寺在凌雲山頂上，亦稱大佛寺，爲海通禪師所創建，並由善士助修之，惟現存之寺殿爲後代所重修者。寺廟下環凌雲山崖有密如蜂房之石窟。石窟與大佛同時開鑿，有竹木構成之棧道架於絕壁上，棧道通至各石窟，可見當時開鑿施工時，此種棧道做爲施工架之用。凌雲山石窟之風格顯得雄渾、樸質，與龍門石窟纖麗輕巧之作風形成明顯之對比（圖 10-62）。

3. 大足石窟

　　在四川省之大足縣，重慶市西北九十公里，在北山與寶頂山區。民國三十四年，楊家駱實地考查並供諸於世。石窟分佈於環崖上，崖後接有山石壁，楊氏稱爲「大足環崖半圓雕」，其規模之大，不下於雲崗與龍門石窟。總共數百

圖 10-62　凌雲寺石窟

圖 10-63　無量壽佛經故事（大足石窟）

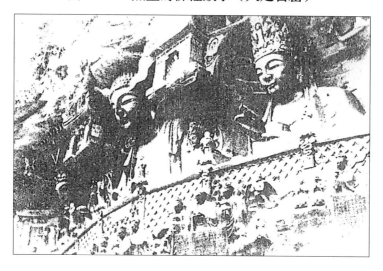

窟，大小佛像達萬尊，其時期包括唐、五代、宋朝等。其石窟載於明末曹學栓
之〈蜀中廣記〉：

> 寶頂寺，唐柳本曾學吳道子筆意，環崖數里，鑿浮屠像，奇譎幽怪，
> 古今所未有也。……北岩在治北三里，唐韋漢靖建砦其上，曰「永
> 昌」，有石刻沿崖，皆浮屠像。……

大足石窟晚於雲崗與龍門石窟。其特色據楊氏稱：「大足崖雕，尤要者為有其

故事結構，因而能表現唐、宋時人之生
活。在故事發展中所出現之石刻器物，今
日視之，實無異於一唐宋博物館。純從藝
術觀點說，大足崖雕的表現手法，都很眞
實。在風格上，比起唐代雕刻渾厚，它特
別顯得秀麗技巧，而且刻劃得更加細緻；
人物形象也是四川宋代雕刻中的典型形
象，和其他地方其他時代作品不同，但是
它卻能代表四川宋代石刻的特點。在雕刻
方法上，它雖是半圓雕，但也摻用了淺浮
雕和線刻的方法，把它綜合起來運用，來
加強藝術效果。」〔註3〕

　　圖 10-64 爲寶頂區唐柳本所鐫刻之佛
像與菩薩像，其手法細緻精巧，佛像表情
充滿生動之氣氛，顧盼如生，各具神態，
與北朝手法迥異。圖 10-65 所示文殊蹬腳

**圖 10-64　柳本尊行化十像
　　　　　之一（大足石窟）**

圖 10-65　文殊菩薩（大足石窟）

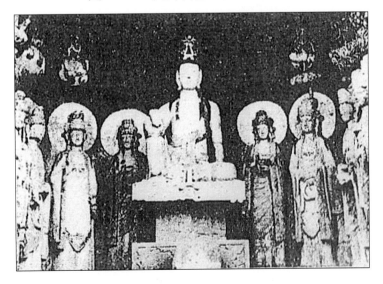

<hr />

〔註 3〕載於《觀光季刊》第七期。

坐像，其座爲須彌座，分三層，下層方形較
高且寬，中層縮進，上層又放寬但較矮，座
側面刻花紋，上層稱爲「上枋」，中爲「束腰」，
下層爲「下枋」，此爲唐代須彌座及臺基之通
例，日本白鳳期（約盛唐時）之藥師寺須彌
壇即仿此。

　　圖 10-66 亦爲寶頂區諸窟佛像及菩薩
像，其菩薩像寶冠垂纓、胸前纓絡、華麗之
佛衣，顯出了大足之作風。圖 10-67 係柳本
學吳道子地嶽變之諸行者像，其像各有表
情，顧盼如生，實爲雕刻藝術之瑰寶。

　　大足石窟，因位於交通不便之四川西部
山區之懸崖上，故受戰爭破壞之機會甚少，
大部份保持原來之面目，且其數量甚多，風
格特殊，且名家作品、藝術價值當可與雲崗

圖 10-66　媚態觀音窟旁立
佛像（大足石窟）

與龍門並駕齊驅，爲我國研究唐宋雕刻藝術之寶藏，吾人應有計劃之研究並保
護之，決不可再令外人盜取國寶。

（二）繼續開鑿之諸石窟

1. 敦煌石窟

　　隋唐時代在敦煌繼續開鑿近 360 窟，爲數頗多。唐代所開鑿者其作風稍異

圖 10-67　寶頂區仿吳道子地嶽
變像刻（大足石窟）

圖 10-68
未完工之傑構（大足石窟）

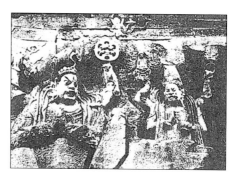

圖 10-69　唐代石窟內部壁畫

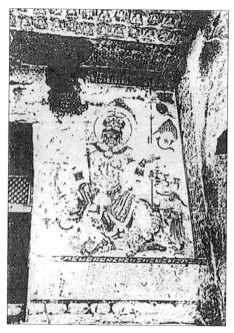

a. 晚唐 167 窟金剛仁王

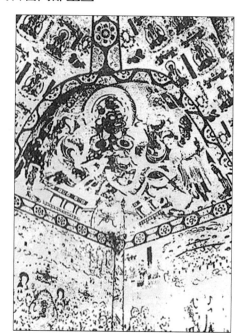

b. 唐末 8 窟龕頂四大天王之一

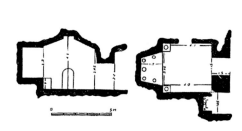

c. 敦煌第 20 窟（平面及立面，後龕式）

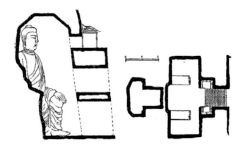

d. 敦煌第 287 窟（平面及立面，後座式）

於北朝，人物面部豐潤，鼻稍矮短，已像國人之貌。佛座用蓮壇，有仰覆蓮；窟內天花成覆斗狀，有時雕以千體佛；藻井花紋形成美麗之圖案；四面之壁常有佛教故事之壁畫，色彩鮮艷，多以黃色為主，係唐代特有風格。

2. 龍門隋唐石窟

龍門第 2、第 4 窟為隋代開鑿，第 5～12 窟、第 16 及第 19 窟皆為唐時開鑿。其中以第 19 窟奉先寺最大，開鑿於咸亨三年至上元二年（672～675），為武后所開鑿。該窟完成時，武后曾於此禮佛後並在該處接見眾文武百官聽朝，為露天洞窟。

佛龕本尊爲廬舍那佛，高達七丈（21.7公尺）（圖 10-65），爲龍門最高大佛像，係石灰岩雕刻之坐佛；兩手置於膝上跏趺而坐，但膝與手掌皆已斷落；衣裳線條流麗，頭部完整，頭頂髮髻，顏面圓而豐潤，眉毛彎曲，眼瞼半閉成爲水平微曲線，兩耳狹長垂至頸側，嘴唇稍閉，面貌和祥，臉型與容貌爲純粹中國風格。光背爲葱花拱形，有三輪，內輪及中輪鐫刻有火焰圖案之陰刻，外輪刻有忍冬草圖案。本尊左右有二尊者立像，外有二菩薩立像，兩側各有天王及力士立像一尊，背壁及側壁各有小龕十數個，刻有小佛像一尊至五尊不等，整龕合計佛像百餘尊（參見圖 10-71）。

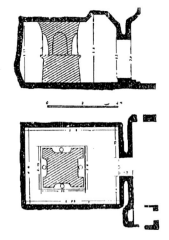

圖 10-70
唐貞觀二十二年典型石窟

敦煌第 215 窟，中柱式

本尊之右尊者自腰以上斷落，其下尙有碎塊，想係東西洋人奪我國寶所幹之傑作。尊者右方之侍立菩薩，頭帶寶冠，纓絡垂胸，佛衣衫裾迤長拖地；衣褶線條流麗，顏面表情與本尊相似。龕側之天王像，右手上托一三層寶塔，即佛家之托塔天王像，左手插腰，頭上寶冠部份斷落，身穿甲胄，有雄糾氣昂之狀。天王右之力士像，髮冠脫落、雙手現陰陽掌、纓絡寶飾、垂腰、坦胸、全身孔武有力。各項小龕之佛卻立像，龕側分佈如峰房式小方洞，爲架設施工鷹架所遺留，稱爲腳洞。

圖 10-71　龍門第 19 窟（奉先寺）全景

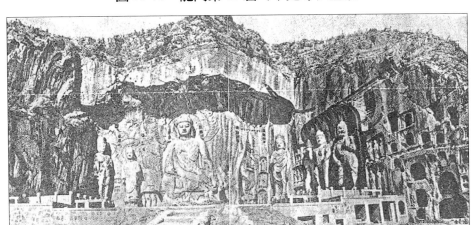

圖 10-72
龍門 19 窟之力士、天王

圖 10-73　龍門 19 窟（奉先寺）本尊
及菩薩，阿難尊者已毀

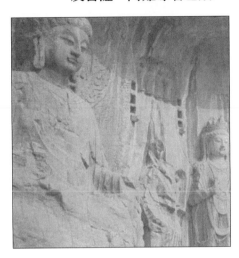

圖 10-74　敦煌唐代石窟

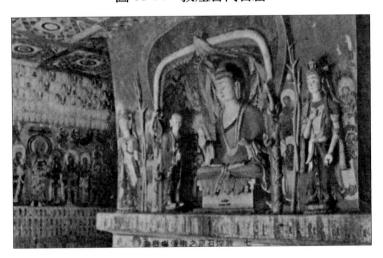

3. 天龍山隋唐石窟

　　天龍山在山西太原，係李淵起義之發動處，武后時置爲北都，玄宗時改爲北京，唐以前爲隋煬帝晉陽宮所在地，故隋唐兩代皆繼續開鑿天龍山石窟。自第 4～8 窟，以及第 10～21 窟皆爲隋唐時代作品。圖 10-75 所示爲天龍山第 18 窟，共有五尊佛像，即本尊，兩侍立尊者、兩交腳菩薩、本尊跏趺座佛，肉髻，佛衣如蟬翼，披左肩，右肩胸坦露，妙相莊嚴；其下須彌壇，分爲地覆、上枋、上梟、束腰、下梟、下枋、圭角，其最下之圭角又分三層，中層縮進，雕刻三

圖 10-75　天龍山第 18 窟

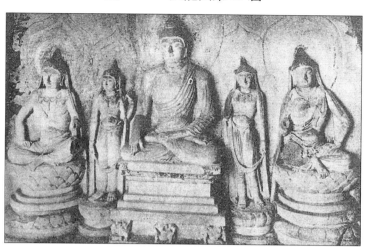

力士承托。此須彌壇結構已相當完整，與明清者相較僅少花樣而已。尊者與菩薩立於蓮壇上，構造與須彌壇略同，惟平面由方形改爲圓形，上枋與地覆合成仰蓮平臺，下枋變爲覆蓮，圭角簡化成一層。兩種佛龕可別出我國臺基之演進。明清須彌座，以上梟爲仰蓮，下梟爲覆蓮，與此略有異。

（三）佛光寺（圖 10-76、10-77、10-78）

在山西省五臺山，建於北魏，重修於唐宣宗大中十一年（857），爲晚唐之代表作品（木建築），亦爲我國留存至今最古之木建築之一。其平面並不大，東西長三十三公尺，南北寬 20.7 公尺，高（從臺基至正吻）18 公尺，出簷（由柱心至簷口）達 4.4 公尺，面積爲 683 方公尺，除後代稍微修繕外，均保持唐代之風格。佛光寺大殿南向，正面有七開間，中央五間面闊相等，兩端之二間面闊稍小。大殿內，其進深又分爲三部份，中央及後部有二佛壇，中央者長方

圖 10-76　佛光寺大殿內天花（左）、外簷（右）

圖 10-77　佛光寺簷部天花（上左）、縱剖面（上右）、立面內外（下）

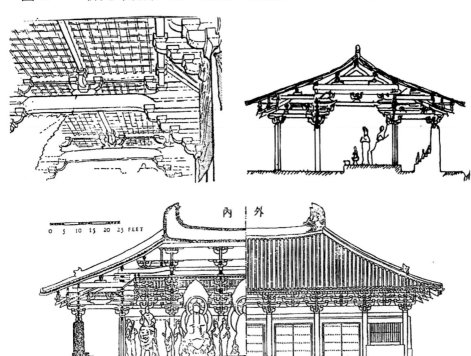

圖 10-78　北魏時代之佛光寺

依敦煌第 61 窟壁畫——五臺山圖，注意佛光寺大殿在唐代未重建以前的原制係爲二層樓，圍牆四周有角樓，原建築可能係毀於會昌五年（845）排佛毀寺之舉。

形，後部之壇成階級，斷面沿伸至東西兩廡成 U 字形；佛壇上有泥塑佛像三十尊，群列於壇上，皆為晚唐之作品，但經後代略加粉飾。佛光寺大殿之外形古樸碩壯，為單層廡殿頂，飛簷與反宇曲線和緩，柱上斗栱四層（柱頭科），補間斗栱（即平身科）三層，角科為三昂重，翹斗栱，此種以斗栱作為補間鋪作，已開斗栱作裝飾用途之濫觴。大殿門扇釘有五行金釘，此為唐代金釘門之通例。壇上塑像高者達三丈，小者四尺，有跏趺

圖 10-79
唐五臺山佛光寺大殿

座者、有騎動物者、有站立者，其風格係沿用北朝雲崗者，此為地理較近之故（圖 10-77）。大殿前立有大中十一年（857）銘文之經幢，敘述大殿建設之緣由，大殿內大樑並有大中十一年、咸通七年（866）、咸通八年、乾符二年（857）等唐代墨書年代，足證本殿係唐代建築無誤。

（四）南禪寺大殿

在山西省五臺縣東治鎮北十二里之李家莊後方山丘上，其正面三間，長 11.62 公尺，側面三間，寬 9.67 公尺，面積 112 二平方公尺之小佛殿，其殿內之梁上有「大唐建中三年（782），歲次壬戌，月居戌申，丙寅朔庚午日，癸未時，重修殿。」確為唐代之遺構，比佛光寺大殿早七十五年，實為我國現存最早之木構造建築。

此殿沒有毀於唐武宗會昌五年（845）毀佛之禍，可能因僻居深山且殿不太大之原故。此殿之正面中央大門左右之窗以拱形木撐托，歇山式屋頂，其鴟尾屬於唐代風格。圖 10-80 示該殿之剖面及外觀圖。

圖 10-80　山西五臺山南禪寺大殿剖面圖（左）、外觀（右）

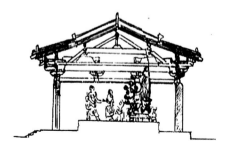

隋代石窟之構造與北魏窟略有改變，以開皇四年（584）所開鑿之石窟為例，因壁畫內容改變，故改變了北魏窟前後部之配置，並將中心柱改為中心佛壇，露出完整之窟頂，此乃因法華經變內容較豐富，須要較多空間以容納較多說法圖及維寧變壁畫。圖10-81所示為第299窟西壁隋代涅槃變，以靛及綠色之寒色為主題而帶有赭色，顯出涅槃之悲悽情況；圖10-82所示為第420窟內隋代彩塑菩薩像，其塑造人像較北魏豐滿，神情亦較怡然。

唐代石窟又因受唐代佛寺壁畫之影響，其內容更為多彩多姿，又因信徒信仰淨土經變，故壁畫內容不但突破北朝時千佛及本生故事之主題，更超越隋代經變主題，創造出小屏幅的諸品故事以及現實生活之題材，故石窟取消了中心方柱及兩側壁龕，並在佛壇後設立屏壁，以繪諸品故事。至於人像之造型栩栩如生，神態畢露，圖10-92之初唐220窟之伽葉彩塑像及圖10-95之盛唐384窟阿難及菩薩彩塑像，塑像顏色較為鮮艷，圖10-84右之中唐194窟力士彩塑像，肌理施力動作浮現；圖10-84左為晚唐196窟彩塑菩薩像，瞑目沉思之態，皆為上品。壁畫方面，初唐時期，風格秀麗而柔和，與北魏用對比色風格絕然不同，且富有對稱性，如第229窟天

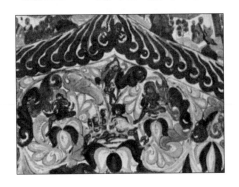

圖10-81
敦煌第299窟西壁（隋涅槃變）

圖10-82　敦煌第420窟

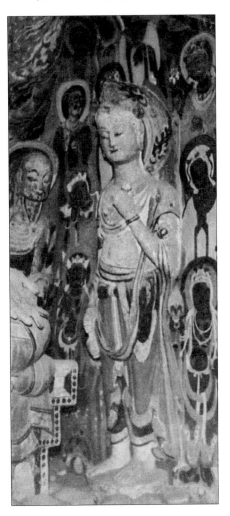

花壁畫，描寫菩薩與飛天，色彩柔和華貴，姿態優美（圖 10-85），及第 220 窟南壁西方淨土變之舞伎，用筆精煉，活潑生動（圖 10-88）；在盛唐時期，人物富麗而細膩，但色彩較簡潔，如圖 10-87 爲 154 窟北壁之伎樂圖以及第 172 窟西方淨土變之山水圖（圖 10-93）；中唐以後畫風較粗糙，但圖幅較大，人物也較豐滿，如第 148 窟中唐菩薩（圖 10-83），以及供養者（圖 10-97）；晚唐則偏於小品故事畫了。生活題材如晚唐瓜州刺史張潮行軍圖，也出現於題材之內（圖 10-86 所示）。其他有關於建築物之題材亦間而有之，如第 172 窟西方淨土變之

圖 10-83　敦煌壁畫──菩薩像

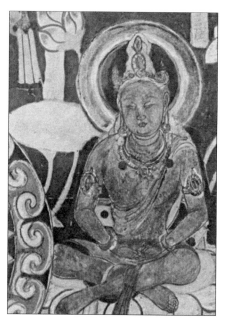

第 148 窟東壁，中唐（775 年）

圖 10-84　晚唐 196 窟彩洞菩薩（左）、中唐 194 窟彩塑力士（右）

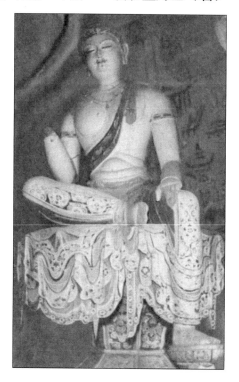

圖 10-85　敦煌 229 窟西壁（隋涅槃變）

圖 10-86　第 156 窟張議潮出行圖（晚唐）

圖 10-87
第 154 窟北壁伎樂（唐）

圖 10-88　第 220 窟南壁西方
淨土變舞伎（初唐）

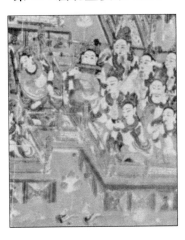

圖 10-89　第 201 窟北壁舞伎（唐）

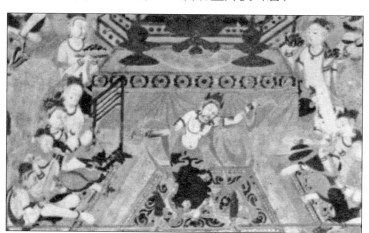

圖 10-90　迦葉與菩薩（159 窟，中唐，763～820）

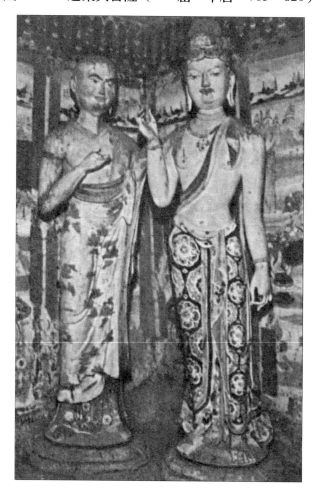

圖 10-91　敦煌第 143 窟合掌菩薩　　圖 10-92　第 220 窟伽葉彩塑像

劍橋、麻省、Fogg 藝術館藏

圖 10-93　第 172 窟西方淨土變──　　　　　圖 10-94
　　　　　　山水圖（盛唐）　　　　　　興慶宮勤政務本樓臺基遺蹟

水榭圖（圖 10-96 所示），有臨水亭榭，其基礎係以木樁成排打入水中成爲棧橋，樁上再架橫樑，樑上鋪地板，屋頂係爲歇山式，欄杆爲縱橫式木勾欄，又圖 10-87 第 154 窟伎樂圖爲突出平臺勾欄。

　　至於臺階方面，由宋呂大仿唐長安城興慶宮石刻，可見臺階兩旁皆用勾欄，而勤政務本樓用三層階級式臺基（參見圖 10-148）。

圖 10-95
敦煌 384 窟彩塑菩薩與阿難像圖

圖 10-96
敦煌 172 窟西方淨土變——棧樓

圖 10-97　敦煌 159 窟女王與侍者供養像

第八節　隋唐時代之樓臺、別墅及名建築

一、隋唐時代與文學史有關連之建築

（一）滕王閣（圖 10-98）

滕王閣因初唐四傑之一王勃所作〈滕王閣序〉而得名。其對人生寫出名句「關山難越，誰悲失路之人。萍水相逢，盡是他鄉之客」，對景色有：「落霞與孤鶩齊飛，秋水共長天一色」；對豪志有：「老當益壯，寧知白首之心；窮且益堅，不墜青雲之志。」對閣本身之描寫有：「飛閣流丹，下臨無地」；「桂殿蘭宮，列岡巒之體勢。披繡闥，俯雕甍」；「滕王高閣臨江渚，佩玉鳴鸞罷歌舞。畫棟朝飛南浦雲，朱簾暮捲西山雨。」

圖 10-98　宋人筆下之滕王閣

滕王閣為顯慶四年（659）唐高祖子李元嬰任洪州刺史時所造。樓在南昌章江門外，前臨贛江後倚鬧市。樓極壯麗，有江西第一樓之稱。歷代均曾修繕，民國十六年毀於火災，閣歷 1268 年後因物換星移而成歷史名詞。

由王勃對閣之描寫，可知閣為飛簷，結構柱立於水中，故下臨無地；其棟皆以雕飾及彩畫，樑柱皆以桂蘭之木材，門闥皆加繡綵，窗牖飾以珠簾，可謂

富麗堂皇。

再以宋人筆下之滕王閣圖，爲三層重簷建築，十字形平面，入口有門廊；一層有東西廂，廂房皆有迴廊，廊旁有勾欄，可以眺望江水；二層亦十字形平面，其廂房及南北室亦有迴廊及勾欄，三層係重簷屋頂，柱上及臺基上皆以斗栱支簷或地坪，斗栱有「昂」材非常明顯。此閣，中唐時韓愈曾修繕之，唐大中間（847～859）閣焚毀，觀察史紀干眾重建，並令章愨作〈重修滕王閣記〉。其中，曾有對該閣尺度之描寫，將舊閣南北闊八丈（25 公尺）增爲九丈三尺（28.3 公尺），第一層淨空，自地面（Ground line）至閣板（Floor）原高一丈二尺（3.7 公尺）增爲一丈四尺（4.3），迴廊闊原長一丈（3.1 公尺），增爲二丈三尺（4 公尺），閣高原二丈四尺（7.5 公尺）增爲三丈一尺（9.6 公尺），閣東西原六間長七丈五尺（23.3 公尺）增爲七間八丈六尺（26.7 公尺），每間寬三丈五尺（10.9 公尺），以十字形平面計之，由原有面積 408 平方公尺增至 480 平方公尺。重修之制，據韋記云：「自焚熱後，又建是閣，廣其郵驛廳事，接以飛軒累榭，復架連樓小閣，迴廊並抱以交映，邃宇相縈而不絕。」此爲第一次重建，元明之際皆修之。清道光年間（1821～1850）閣又焚毀，由北蘭寺前章江岸上移建現址，以江河廟改建之；民國十六年又焚毀於火。如今只供讀史者惋惜嗟嘆而已，滕王閣已於 1989 年再度重建落成，高九層，計 57.5 公尺。

（二）望江樓（圖 10-99）

四川成都錦江江畔，爲唐代名妓薛濤故里。其樓上本有一聯：「望江樓，樓望江，望江樓上望江流，江樓千古，江流千古。」後有人對下聯云：「印月井，印月影，印月井中印月影，月井萬年，月影萬年。」薛濤曾跟名士二十餘人（中有白居易、杜牧、元稹等人）唱和，並親製松花箋及紅彩箋供吟，稱爲薛濤箋。望江樓爲其與名士唱和之處，頗爲有名。杜甫有詩：「東望少城花滿烟，百花高樓更可憐。」「野興每難盡，江樓延

圖 10-99　望江樓（崇麗閣）

賞心。」望江樓又稱百花樓或崇麗閣。今其高四層，第一及第二層方形，第三及四層八角形，各層皆有迴廊，楹柱間之額枋爲栱形。第四層四周無壁，八面望江。其屋上爲八角攢尖屋頂，蓋綠色琉璃瓦，攢尖上有樓閣玲瓏，顯係明清所改建者。但仍保存著原建時之風格，掩映在綠樹濃蔭間，至今仍爲成都之一大名勝。

（三）工部草堂（圖10-100）

工部草堂在成都近郊之浣花溪畔（萬里橋西），爲詩聖杜甫於上元元年（760）所建。杜甫結廬依江，種竹植樹，縱酒嘯咏，其吟詩於此時最佳。草堂之美，可見於其草堂落成詩中：

圖10-100　工部草堂

「背郭堂成蔭白茅，綠江路熟俯青郊。橿林礙日吟風葉，籠竹和煙滴露梢。暫止飛鳥將數子，頻來燕語定新巢。旁人錯比揚雄宅，懶惰無心作解嘲。」草堂亦頗大，見其〈寄題江外草堂詩〉：「誅茅初一畝，廣地方連延。經營上元始，斷手寶應年。敢謀土木麗，自覺面勢堅。臺亭隨高下，敞豁當清川。」又有：「尚念四小松，蔓草易拘纏。」「誰謂築居小，未盡喬木西。」草堂所用之茅一畝（600方公尺），所經營臺亭順著地形起伏而連綿，則可知其面積之大，惟堂僅以白茅草盡，而無土木之麗，杜甫最愛草堂門前四株松樹，其草堂詩常見之。今草堂舊址已改爲杜陵祠，花木蓊蔥，亭臺掩映，院中有杜甫手植之千年古松，爲成都近郊勝地。

（四）王維之輞川別墅（圖10-101）

唐代大詩人兼大畫家王維晚年從政壇退休之後，於陝西省藍田縣西南之輞川營有別墅禮佛，並曾繪有《輞川圖卷》載輞川二十勝，其筆墨造詣微妙。

輞川之形勢依《藍田縣志》云：「輞川在縣正南，川口即嶢山之口，去縣八里。兩山夾峙，川水從此北流入灞，其路則隨山麓石爲之，計五里許，甚險峽，即所謂『匾路』也，過此則豁然開朗，四顧山巒掩映，若無路然，此第一區也。團轉而南，凡十三區，其景愈奇，計二十里而至鹿苑寺，即王維別

圖 10-101　輞川別墅圖卷——仿王維筆（明代作品）

業。」王維別墅有鹿砦、宮槐陌、茱萸沂、木蘭柴、斤竹嶺、文杏館、輞口莊、
孟城坳、華子岡、欹湖、鳥鳴澗、竹里館、青谿等二十名勝。王維於其內，所
作之詩皆膾炙人口，其中有〈山居秋暝〉：「明月松間照，清泉石上流。」〈鹿砦
詩〉：「空山不見人，但聞人語響。返景入深林，復照青苔上。」〈竹里館詩〉：「獨
作幽篁裏，彈琴復長嘯，深林人不知，明月來相照。」別墅建於輞川山谷，有
綠竹幽篁，叢林深樹，小橋流水，鶯啼鶴飛，深具園林山水之美，且亭榭臺閣
隨地形而造，竹籬虎落到處而圍，實爲唐別業中之佼佼者。

（五）岳陽樓（圖 10-102、10-103）

在湖南省岳陽縣，臨洞庭湖，唐開元四年（716）張說謫岳州刺史時所建。
宋慶曆四年（1044）滕子京謫巴陵太守時重修，范仲淹作記，有所謂：「先天下
之憂而憂，後天下之樂而樂」名句。歷代皆加修繕。唐宋文人歌詠此樓頗多，
如杜甫〈登岳陽樓詩〉：「昔聞洞庭水，今上岳陽樓，吳楚東南坼，坤乾日夜
浮……。」孟浩然〈望洞庭湖贈張丞相〉有：「氣蒸雲夢澤，波撼岳陽樓。」惟
這些詩文皆描寫岳陽樓氣象，而未涉及其建築結構。

岳陽樓原是岳陽西門城樓，城牆高二丈六尺（約 8m），城牆頂厚三丈（約
9m），岳陽樓長七丈二尺（約 21m），寬略寬於城厚。樓高三層，下臨巴江，自
樓門直達巴江岸建有石造臺階百餘級。樓壁嵌有唐宋名人詩賦石刻。各層有鐵

圖 10-102　洞庭湖畔之岳陽樓　　　圖 10-103　洞庭湖畔岳陽樓

牌樓欄杆爲後代所建

梢二倒，鐵梢鐫刻：「宋淳祐五年十二月孟府十位鑄至梢鐵」十六字。樓下有五鐵枷，傳爲三國吳魯肅築巴丘城所留，現在黃瓦象形屋頂爲 1983 年重修者。

二、隋唐時代之名建築

（一）武后天樞紀功柱（圖 10-104）

　　武后天樞爲武后之紀功銅柱，延載元年（694），武三思率四夷酋長奏立。由武三思丈量，工人毛婆羅造模型，姚璹爲督作史。耗費長安旅居胡人百萬億錢買銅鐵而不足，再徵民間農器以補足銅鐵材料。次年四月，天樞紀功柱造成。其制如下：

　　天樞紀功柱，高一百零五尺（32.65 公尺），八角形平面，對角徑十二尺（3.73 公尺），每面寬 4.56 尺（1.4 公尺），下爲鐵山，周圍一百七十尺（52.8 公尺），以銅蟠龍及銅麒麟縈繞天樞柱，柱上作騰雲承露玉盤，其徑三丈（9.33 公尺），盤上有四龍作人立狀，以捧火珠，高一丈（3.11 公尺），其旁刻百官及四夷酋長姓名，並銘刻「黜唐頌周」之銘文。柱上有匾額榜，武后自書：「大周萬國，頌德天樞。」其形制雖承漢武帝承露金莖、銅盤仙人之屬，但非供求神仙之用，而係供紀功之用。此種紀功柱在我國，武后實爲創舉，其所建之天樞柱立於洛陽皇城正南端門外。考西洋紀功柱創始於埃及王托摩斯三世（Thutmose III）所立之方尖柱（Oblisk），爲花崗石造方尖石柱，高達三十二公尺，又稱克略伯之針（Cleopatra's Needle，現紐約中央公園所立者就是其一），柱面有埃及楔形文字以記載功業。此後，就有羅馬時代之圖拉眞紀功柱（Trajan's Column 建於 114 年），以及奧略斯紀功柱（The Column of Marcus

Aurelius，174 年），均為圓形中空可登臨之火山灰造之柱塔，柱身雕刻戰史，柱上立人像，全高在 30 公尺以上。武后天樞銅柱為四夷酋長獻立，可能有仿羅馬紀功柱之構想，但其式樣則沿襲漢武帝之承露銅柱而已。今將天樞柱之想像圖繪如圖 10-104 所示。

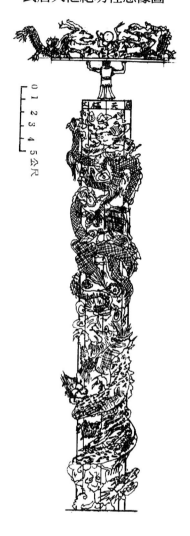

圖 10-104
武后天樞紀功柱想像圖

（二）經略臺（圖 10-105、10-106）

在廣西省容縣之繡北北岸，為經略使詩人元結所建，建於唐肅宗乾元年間（758～759）。明清兩代曾加以擴建，惟結構上仍保持原有形制，改稱為真武閣。閣建於甚高之長方形臺基上，有階級可上臺基，為三層重簷歇山屋頂，全高 13.2 公尺。除屋瓦外，全部以隔木組成，閣樓以二十根巨木以支撐屋頂荷重，其中在閣中央之四根木柱通至閣頂，為通柱，懸空而立，下不著地，極為巧妙。第一層平面較大，中上層較小而相等。此閣最值得注意者為簷下斗栱，除了有與栱垂直之翹外，尚有垂下之昂，昂材纖細靈巧，已有裝飾之作用。屋簷伸出壁外甚遠，顯然係由斗栱應用之成熟，使整棟建築物有質量之穩定感。

圖 10-105　經略臺之簷角斗栱

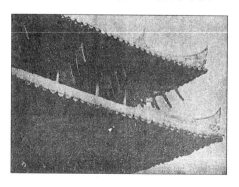

圖 10-106　經略臺

圖 10-107 經略臺結構細部

a. 室內梁架結構　　　　　　　　　　　　b. 橫栱與廂拱

（三）東都天堂

武后於天冊萬歲元年（695）於明堂落成後，又命僧懷義於明堂（即原含元殿址）北建一佛殿，高百餘尺（30 公尺以上），號稱天堂。天堂甫建完成，即為大風所刮毀，武后更命僧懷義重建之。其建造時每日役夫達萬人並採木料於長江五嶺之區（即今湖南廣東一帶），其費用以億萬計之。並建造夾紵漆大像置入天堂之中，武后稱為麻主，麻主中空，甚為龐大，單其小指中就足夠容納數十人（以此比例，高當在二十公尺以上）。天堂為供武后無遮會禮佛之用，可惜天堂建造完成後未滿一年，即為僧懷義放火焚毀，其火且延燒及明堂，已述於前。日本之孝謙天皇曾效武后之天堂於平城京（今奈良）建大佛殿一座，高達126 尺（約 37 公尺），內置其父聖武天皇所鑄盧舍那佛銅像（亦即今日奈良大佛），於天平勝寶二年（751）竣工。該大佛殿完全以東都天堂為模樣，惟大佛毀於元祿年間（1688～1704）焚毀後重建成加唐破風之重簷歇山殿，即今日之式樣，仍保持原有風格。吾人由奈良大佛殿可推知東都天堂之式樣與規模。

圖 10-108 仿照東都天堂建築之日本奈良大佛殿

三、邸宅及民居

貴族及大官平民邸宅之制，依據唐文宗太和六年（832）之詔令，規定如下：

1. 王公之居不施重栱藻井。

2. 三品堂五間九架，門三間五架（架爲進深之間數）。

3. 五品堂五間七架，門三間兩架。

4. 六品七品堂三間五架，門一間兩架。

5. 庶人堂三間四架，門一間兩架。

6. 常參官施懸魚、對鳳、瓦獸、通栿、乳架。

以上所述者爲唐宋時對住宅建築制度之限制，蓋懲以往之豪奢。在唐玄宗天寶年間（742～755），因國強民富，兼戰亂又少，故貴戚勳家，亟務奢侈，楊國忠家族連李靖家廟也當做馬廄，惟此僅及於嬖臣權貴而已！到安史之亂以後，法度鬆弛，以致無論是內臣或戎帥，競務豪奢，對於興建亭館第舍，非至力窮不止，故當時之人皆稱這批人爲「木妖」。中唐馬璘口（722～777）以一介邊將，賴皇室賜錢，積聚家財，在京師營治第舍，尤爲宏侈，曾營建一棟中堂，費錢達二十萬貫，其他房舍也少不了多少，並置庭園山池（參見《舊唐書》卷一五二〈馬璘傳〉），又玄宗時京兆尹王鉷，因受帝寵超過楊國忠，故其第宅「數日不能遍至，以寶鈿爲井幹，引泉激霤，號自雨亭，其奢侈類如此」，此種「自雨亭」其實爲一種現代空調冷房之原理，其理係引泉流灑於屋頂，使屋頂之輻射熱降低，當時宮中「涼殿」亦復如此；此種空調方法可能引自拂菻國（即大秦國，今譯爲東羅馬帝國），據《太平御覽》載：「至於盛暑之節，人厭囂熱，乃引水潛流，上遍於屋宇，機制巧密，人莫之知。觀者唯聞屋上泉鳴，俄見四簷飛溜，懸波如瀑布，激氣成涼風。」亦是此種冷房方法。對於當時權貴之競營豪奢邸宅，名士劉禹錫作〈陋室銘〉以謙諷之。白居易的〈廬山草堂記〉載草堂規制：「三間兩柱，二室四牖，廣袤豐殺，一稱心力；洞北戶，來陰風……敞南甍，納陽日，木斲而已不加丹，牆圬而已，不加白；礩階用石，羃窗用紙，竹簾紵帷……」則格局不大，裝修簡樸，且考慮通風採光，合於今日綠建築的規範，千餘年後令人好評，現並依此復原於該處。

四、闕樓及棧樓（圖 10-96、10-109、10-110）

闕樓形式同漢闕，臺基部份建成斗形，下寬上狹，內部中空，有門出入且

有梯直上臺上之亭樓，亭樓四方，四旁有
勾欄縈繞，用伸出斗栱支持上面之屋頂，
此種樓稱為「闕樓」，廣泛見之於唐代壁畫
中，如圖 10-110 為敦煌 271 窟壁畫西方淨
土變即有之，懿德太子墓壁畫圖 10-109 亦
有之。

　　此外，在水池或深谷上建樓常用「棧
樓」，它是先用木樁打入水下土中立基，如
有棧道，基上再架上木臺，上面再建亭樓，
通常用很多支木樁以便增加支持力，亦常
見於唐代壁畫中（如圖 10-110 所示）。此兩
種特殊建築，唐代當廣泛的運用。

圖 10-109　唐代的闕樓（模寫）

懿德太子墓的壁畫

第九節　隋唐時代之運河及橋樑建築

一、隋代之運河與樓船（圖 10-111）

　　隋代大規模之開鑿運河，濫用民力與
貨財，正如秦始皇築長城一樣，為造成隋
帝國迅速崩潰之原因；然卻貫通了華中與
華北，成為南北交通大動脈（當時為首都
之補給線與征高麗用兵之補給線），對於我
國南北之交通貢獻頗大。

圖 10-110　唐代闕樓與棧樓

敦煌 217 窟

　　國父所著《孫文學說》曾評運河稱：
「中國更有一浩大工程，可與長城相伯仲者，運河是也。運河南起杭州，貫通
江蘇、山東、直隸（河北）三省，經長江、大河、白河而至通州，長三千餘里，
為世界第一長運河，成南北交通之要道，其利於國計民生，有不可勝量也。」
　　隋代開鑿運河以隋文帝所開之廣通渠（又稱漕渠）為濫觴。廣通渠由大興
城（長安）至潼關而入黃河，約與渭河平行。因渭河多沙，且河漕深淺不同，
東南各州運米船常阻滯不通，故於開皇三年（583），命宇文愷率水工鑿渠，引

圖 10-111　大運河圖

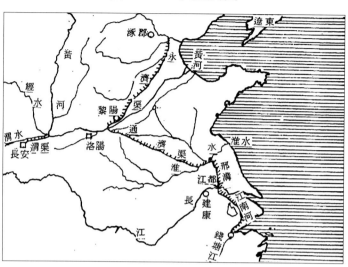

圖 10-112　大運河滑道船開（西洋繪畫）

渭水自首都大興城東至潼關長達三百餘里（約 150 公里），稱為廣通渠，以為公私舟舫漕運之用。其後，自隋煬帝即位後，經營東都，六年之內，完成另外四段運河。第一段通濟渠，於大業元年（605）開鑿，自東都洛陽西苑引穀洛水達於黃河；並自板堵（今河南汜水東北）南引河水向東南達淮河，為連絡黃河與淮河之水渠，又稱「御河」。渠道河畔築御道，並植柳樹，共動員河南諸郡男女一百餘萬。第二段為邗溝，原為春秋時吳國所開，今江都縣至淮安縣間之運河，隋文帝時因堙塞不通而復開，稱為山陽瀆。大業元年發動淮南民眾數十萬人，擴濬山陽瀆渠槽，以溝通淮河與長江，稱為邗溝。第三段為永濟渠，在板

堵附近之黃河北岸，引沁水、衛水北達涿郡（北平附近），發動河北諸軍百餘萬人，於大業四年（608）開鑿。第四段為江南河，自京口（今鎮江）經江南到餘杭（今浙江杭縣），為溝通長江、太湖與錢塘江之運河。至於今日通過山東省由天津至淮陰之運河為元代所開鑿。

至於運河全部之長度，總共有一千五百餘公里，為世界最長之運河，寬四十步（56 公尺，江南河寬只 28 公尺）。其開鑿通則為照原有河道濬寬，若無河道，則新開之。因所經過地區大部份為平原地區，渠底高度起伏不大，若遇有渠道水位落差太大時，則設有船閘（Ship Lock），即在高低水位間做一滑道，用人力以轆轤升船上下水（如圖 10-113、10-114、10-115 所示）。

圖 10-113
板堵附近運河接通黃河之開鑿，策堵為宇文愷

圖 10-114
運河船閘滑道之原理

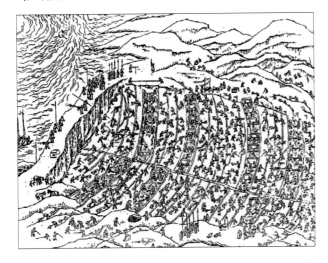

圖 10-115　**大運河滑道船閘**

為行駛於運河之間，煬帝命王弘等人至江南採木造龍舟、鳳艒、黃龍、赤艦、樓船等數萬艘，行駛於運河上，相連二百餘里。煬帝所乘之龍舟長達二百丈（470公尺），高達四十五尺（10.6公尺），為四層樓船，上層有正殿、內殿、東西朝堂，中間二層各有一百二十房室，每房室皆以金玉裝飾，下層為內侍所居。皇后之舟為翔螭舟，其制稍小於龍舟，但裝飾相若（圖10-116）。

二、橋樑

本時期之橋樑，可以分為木橋、石橋、索橋、浮橋四種，前二者適用於較小之跨徑，後二者適用於較大之跨徑。其中石橋之石拱橋與竹索橋技術已達到空前之水準。李春之安濟橋為一空腹式石拱橋，早於西方同式橋樑七百年以上，實為空前之創舉。今分述之：

（一）天津橋（圖10-118）

圖10-116　煬帝龍舟鳳艒圖

圖10-117　運河及行舟

在東都洛陽皇城南面端門之南，建於洛水之上，可達定鼎門街。洛水橫貫東都，天津橋跨於洛水之上，以連皇城與外郭城，建於大業元年（605），為一浮橋。並於洛水南北兩岸建高樓四座為日月表勝之象，其作用應是繫船鐵索之錨定處和來往交通繁雜時等候過橋之休息處。橋寬與定鼎門街同，寬百步（150公尺），則所用造橋大船其長當150公尺以上，此橋長130步（200公尺）。每次洛水水位增高時，常損壞繫船鐵鉤索，至貞觀十四年（640）砌塊石為橋墩，縮短浮橋跨徑，減低鐵鉤索於洪水時所受水流沖力，方解決了洛水水位變化無常所造成之困擾。其橋墩如圖10-118所示，墩下有橋洞，拱形以洩洪水之水流。此橋至唐時常為皇室宴飲遊賞之所，且為西京進入東都皇城所必經，至宋

圖 10-118　天津橋遺址

時仍存在，且頗繁華，邵雍詩：「天津橋上繁華子」即可知之。因年久失修，現已廢圮，僅存一拱形橋洞於河中而已。

（二）安濟橋 〔註4〕（圖 10-119、10-120）

安濟橋即是平劇《小放牛》所稱之「趙州橋」，位在河北省趙縣南之洨河上，為一空腹的石拱橋，隋煬帝時（605～615），為匠師李春所建造，距今已逾一千三百餘年，仍然安在。橋形如新月形，比例甚美，橋洞跨徑為 37.44 公尺，拱高（自橋座至拱冠之底）為 7.01 公尺，拱之高跨比為 1：5.23，為世界上最早之新月形空腹拱橋（The segmental arch bridge with open Spandrel），比歐洲最古之空腹拱橋塞瑞橋（Ceret Bridge，1339 年建）還早七百年以上。此橋之興建並能夠保留至今，證明我國古代土木建築匠師力學之修養，技術之純熟遠過於西洋人。

圖 10-119　安濟橋外觀

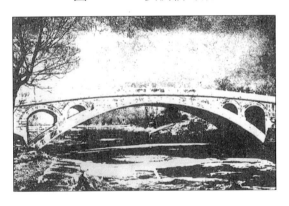

圖 10-120　安濟橋立面

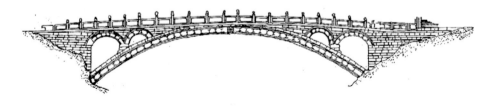

〔註 4〕參見拙著〈安濟橋〉一文，載於民國 58 年 10 月 20 日《中央副刊》。

安濟橋之構造係以四十五層巨大塊石層組構成半月形拱身，各層皆互相平行且垂直橋面之軸線，兩相鄰石層之間以兩鐵夾固定，拱石並琢石樺互相箝入，鐵夾長達 5 公尺，伸入橫向拱身之內，做為橫向（垂直於橋縱軸）28 列拱石層之補強筋。每塊石材重約一噸，其砌石之妙正證明其技藝之純熟。橋側面兩邊各有二個新月形小橋洞，其跨徑各為 3 公尺與 4.13 公尺，兩二小橋洞相連起拱石基座，置於大橋洞拱身上，小橋洞拱石亦以鐵夾固定。小橋洞不但造成了整座橋如飛躍之勢，且有二大作用，一是減輕胸牆上圬工之重量，以減少對大拱板之壓力；二是宣洩洪水之用，由水痕之高度可知曾發揮第二作用，此一作用一方面又可減少洪水對橋側所產生之水平衝力。張嘉貞〈石橋銘〉所謂：「兩涯嵌四穴，以殺怒水之盪突」，即指此作用。

橋面兩側有石造勾欄，其欄檻望柱皆雕刻龍獸之狀，蟠繞挈踞，睢盱翕歘，若飛若動；望柱上立有石獅，皆雕刻精品，栩栩如生。《朝野僉載》記載：「武后大足年間（701），大盜默啜破趙州，欲南過石橋，馬跪地不進，但見一青龍臥橋上，奮迅而怒，賊乃遁去。」其雕刻獅龍能嚇倒賊人，可見其雕刻之精細與維妙維肖，今尚有殘石如圖 10-121 所示。其望柱上之石獅在龍朔年間（661～663）被高麗諜盜取二隻，後補做者皆不能相類。

此橋側面外形比例優雅，《朝野僉載》所謂：「望之如長虹飲澗，如初月出雲。」此橋之橋基因係需支承橋面荷重所產生之拱壓力，故橋基當深入河岸內且甚堅固，否則橋將因沉陷而遭到破壞。由這些結果，吾人對古代匠師之智慧能不由衷之佩服呼？

圖 10-121　安濟橋欄杆龍獸石刻

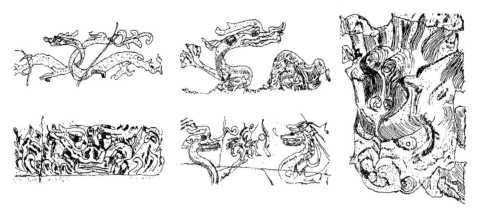

（三）五亭橋（圖 10-122）

在隋煬帝之離宮——楊州之瘦西湖畔。根據《陶夢庵憶》記載：「五亭橋上有五亭，下張四翼，亭下有基，中間一亭，四亭自其隅旁出，下凡二十洞，玲瓏相屬，甚爲美觀；亭上則敷以黃瓦，綴以金鈴，隨風響亮，可稱爲瘦西湖風景之佳處。」誠非虛語。

此橋原係一連續石拱橋，平面爲雙十形，橋翼爲四分之一圓洞，其餘皆爲半圓洞，共二十洞面（實際爲十橋洞）。基下各面皆互相通水，做爲宣洩水流，減少水流對橋基衝力之用。橋上有五亭，四角隅爲單簷四角攢尖屋頂，中間者爲重簷四角攢尖屋頂；五亭平面皆爲方形，四角隅之亭皆與中亭對角線相合，平面若同周代明堂平面。五亭之來源可能與五行有關。五亭屋頂皆有飛簷曲線，並蓋黃色琉璃瓦，屋簷角隅有銅鈴，角亭各有一翼與中亭翼角相接，亭做遠眺觀覽之用。五亭橋外形特殊，結構優美，爲我國橋樑中最優美者之一。橋基爲隋代舊制，橋亭爲清代所修。

圖 10-122　五亭橋　　　　　　　**圖 10-123　西津橋**

（四）西津橋（圖 10-123）

在甘肅蘭州之阿干水上，土名三公橋。橋長約 50 公尺，懸高 15 公尺，其形如弓，兩端建有橋頭樓，橋下無墩，橋上有廊頂，以遮風雨，遠望如臥龍，故橋頭樓有匾額「空中鼇背」之稱。此橋實爲木拱橋，建於唐代。其建造頗爲巧妙，由兩端同時振置木樑，木樑傾斜上仰，先固定於橋頭樓內，木樑長約一丈，全橋縱向共分十一段木樑，每段橫向有十數根木樑縱列拼合；並將第二段木樑沿跨徑（Span）方向傾斜放置於第一段木樑上面，第一段木樑上面再疊置

十數層木樑以壓鎮並錨定第二段木樑根部，第二段木樑上亦壓鎮十層木樑以錨定第三段木樑根部，惟較第一段壓鎮木層數酌減，以此類推，至拱冠時，拱冠木向兩端伸入第五段及第七段木樑中，形成拱冠較薄拱腳較厚斷面，深合拱之力學原理。在橋洞之頂（即拱底）橫向每段有橫木將縱列木樑拼合。此種由兩端同時施工，層層推出，至拱冠壓合之施工法，與今日預力混凝土橋樑（如今日花蓮海岸公路上之長虹大橋）施工法相同，故木橋實具有預力拱橋之原理。橋面上有廊柱十一根，廊柱間有卍字形勾欄，廊屋頂蓋瓦。此橋之建築巧妙，形態優美。吾人由宋張擇端之《清明上河圖》上繪開封汴河橋可知，亦與此橋相類，實係唐式木拱橋之流風餘韻。

（五）蒲津橋

原為秦昭襄王五十年（257 B.D）所創建之浮橋，今山西省臨晉縣西門外，跨黃河為橋，年久廢圮，至唐玄宗開元九年（721）重建。據張說之《蒲津橋贊》記載，鍊鐵鍛鑄伏牛，立於東西兩岸，並以鐵纜繫船，調整並列船之間距，船首畫以鷁首，鐵纜鎖於牛頭上，據其贊言：「鎖以持航，牛以繫纜，亦將厭水物，奠浮樑。」以牛厭水雖屬迷信，但可供繫纜，今北平昆明湖上十七孔之玉帶橋，亦置有銅牛，亦為此遺意。

（六）安瀾橋（圖 10-124、10-125）

在四川灌縣之岷江上，橫跨岷江三溪谷，共有九節，其跨徑皆不相等，最大跨徑達 60 公尺，全長 300 公尺，寬 2.1 公尺，為一竹索吊橋。凌空而架，宛若游龍，橋兩端有橋頭樓，以巨石砌成「魚嘴」，中間有七橋架，橋架下寬上

圖 10-124　橋頭樓——安瀾橋　　　　圖 10-125　安瀾橋全景

狹，以增加穩定，除橋中有一石砌橋架外其餘皆是木造。橋面係以十條直徑爲
10 公分之巨大竹索錨固於橋頭樓魚嘴上，他端支載在木橋架上，成一懸索
形，其上鋪以橋面板，每條竹索長皆達 150 公尺，另一端錨固於橋中央石橋架
之魚嘴上。橋之兩旁係以五條竹索組成欄杆，並繫於橋旁之望柱上。在橋頭樓
及中央之石橋架皆以絞盤調整竹索之鬆緊，以防日久鬆動。竹索橋因非剛性，
故人行其上，左右搖盪，與碧潭吊橋相似。竹索因易腐爛，故每數年需更換一
次。此橋之原理已與今日之鋼索吊橋（Steel Cable Suspension Bridge）相同。索
橋在古代深山谿谷間常用之，趙充國平西羌所建河湟（在青海省）七十二橋即
爲索橋，唐代廣用之，杜甫詩所謂的江竹橋及張仲素賦竹索河橋皆是。

（七）楓橋（圖 10-126）

唐張繼〈楓橋夜泊〉詩云：「月落烏
啼霜滿天，江楓漁火對愁眠，姑蘇城外
寒山寺，夜半鐘聲到客船。」

楓橋因此名詩而著名，在江蘇吳縣
（即蘇州）之閶門西十里，爲單跨石拱
橋。橋洞半圓形，橋長數丈，橋上有石
造板欄，跨於運河之上，波光倒影，江
楓船火，頗爲優美，建於唐代。蘇州盤
門外西南十五里跨澹臺湖上有寶帶橋，
長三十餘丈（約 100 公尺），爲唐王仲舒
捐玉帶助建築工程費而得名。

圖 10-126　楓橋

第十節　隋唐時代之陵墓建築

一、隋唐帝陵

隋開皇時定制：「在京師葬者去城七里外，三品以上立碑、螭首、龜趺，
趺上高不過九尺，七品以上立碣高四尺、圭首、方趺。」隋文帝崩，葬於太陵
（604），與獨孤皇后同陵不同穴。太陵在陝西武功縣西南二十里之三畤原，太
陵之制史籍雖不載，但可知其墓前仍有碑碣、螭首、龜趺之屬。隋煬帝被宇文

化及弒於揚州（618），蕭后折床板為小棺，殯於揚州離宮西院流珠堂，後陳稜葬煬帝於吳公臺下，至武德五年（622）李淵詔令改葬於揚州雷塘，其陵墓制只同一般平民之制。

唐代諸帝陵皆在長安附近，今擇要述之：

（一）高祖獻陵（圖 10-127）

貞觀九年（635），高祖崩，葬於獻陵。高祖遺詔：「悉從漢制，園陵制度務從儉約」。獻陵在今陝西三原縣東十八里之唐朱村，與穆后合葬。其陵依光武帝原陵制度，方三百二十步（497 公尺），高六丈（18.3 公尺），以太宗曾下務需隆厚之詔，則其副葬品必甚多，無可疑。獻陵據今之調查，墳僅為 12.5m×11.6m 之近似正方平面，其墳前有獻陵碑；碑前庭有石虎一對，距碑三十公尺，石虎相距 3.7 公尺；距石虎 27.7 公尺又有石礎一對，相距 4.2 公尺，依後代唐陵之例，若非石馬，則當為石獅，惟今已淪失；石礎前約 10.5 公尺處有石柱一對，此為六朝陵墓之遺制；獻陵墳邊東西北三方，各有門址，距墳邊皆約三十公尺，或係史書所謂依原陵制度幅員之起算點（如圖 10-127 所示）。獻陵成為唐陵墓平面計劃之本。

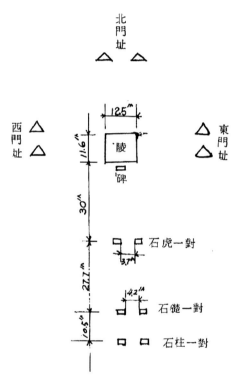

圖 10-127　唐高祖獻陵

（二）太宗昭陵（圖 10-128）

太宗崩於貞觀二十三年（649），葬於昭陵，在陝西省醴泉縣東北二十五公里之九山北面。鑿山崖壁為墓室，墓後建寢殿，以像生前之寢宮；寢殿之前有前庭，前庭東西兩廡列有六大駿馬石浮雕，為閻立本之雕刻，俗稱「昭陵六駿」，即「颯露紫」、「拳毛騧」、「特勒驃」、「青騅」、「什伐赤」、「白蹄烏」等六駿，為唐太宗生前南征北討所乘的愛馬，唐太宗於貞觀十年（636）預建昭陵葬

圖 10-128　唐太宗昭陵

文德皇后時即已刻成。六駿之大小，高 173 公分，寬 207 公分，厚 43 公分，其風格爲寫實之半肉雕（Mezzo relief），其姿態極爲生動。「颯露紫」爲平定王世充所乘名馬，石雕所示者係丘行恭拔去該馬胸前利箭狀況，此蓋描寫「武德四年平王世宗時，太宗與諸騎相失，惟行恭獨從，尋有勁騎數人追及太宗，矢中御馬，行恭乃迴騎射之，發無不中，餘賊不敢復前，然後下馬拔箭，以其所乘馬進太宗……貞觀中，有詔刻石爲人，馬以象行恭拔箭之狀立於昭陵闕前。」（見《舊唐書·丘行恭傳》）這段史實，石雕所現之「颯露紫」神情凝重而

立，氣宇軒昂，馬帶鞍鐙，馬鬃上豎；丘行恭腰配箭囊，神態自然，此為六駿中之上品，為我國石雕之國寶，惟在民國五年被李姓奸商透過袁克文（袁項城之子）勾結陝西軍閥陸建章連同「拳毛騧」石雕分塊裝箱盜賣給美國人，現藏於美國費城賓州大學博物館，實令人痛心！「拳毛騧」為太宗平定劉黑闥所乘之駿馬，亦流落在美國，其形態係採緩步徐行姿態；現僅餘之昭陵四駿，本來李奸商仍將盜運出國，卻在潼關時引起公憤而截回，雖使寶物不流落異邦，惟已被李奸支解成數塊了。其中之「特勒驃」亦為安步徐行姿態，係太宗平宋金剛之乘馬，神態輕快、平穩、匀稱；而「白蹄烏」，為一飛奔之馬，肌肉豐碩，筋絡細緻，具有蓬勃生命朝氣（如圖 10-130 所示），為太宗平薛仁杲所乘；「青騅」為平竇建德所乘，前中五箭，「什伐赤」為平世宗及建德所乘，背中一箭，二駿亦呈飛躍之姿，六駿原先皆賦著彩色，「颯露紫」為紫色，「拳毛騧」為黑色，「特勒驃」為白色，「白蹄烏」為白蹄之黑色馬，「什伐赤」為赤色，青騅是青色，惟經歷一千三百餘年經日曬雨淋，現有石雕顏色皆已剝落，剩下成樸實之石塊。昭陵寢殿之後為北闕，其北為玄武門，昭陵墓前有獻殿，南有戟門，又南為朱雀門，陵有陵牆，南北除有朱雀及玄武門外，東有青龍門，西有白虎門，北闕前有東西相對之石人立像七對、石馬三對，石人係太宗所俘虜諸夷狄酋長石刻像，青龍門外有陪塚十三處，係太宗諸女塚，白虎門外有陪塚七處；朱雀門外為太宗諸大臣陪塚，包括李靖、房玄齡、長孫無忌、秦叔寶等名臣之墓，全部陪塚共一百六十六處。朱雀門南復有望陵塔，左右並立於參陵道之間，係供謁陵之用。

圖 10-129　昭陵六駿之一颯露紫

現藏於美國費城賓夕雄尼亞洲大學博物館

圖 10-130　昭陵六駿之一白蹄烏

陝西醴泉

昭陵之營建，始於貞觀十年葬文德皇后於昭陵，其制依《資治通鑑》載：「今因九嵕山為陵，鑿石之工纔百餘人，數十日而畢，不藏金玉，人馬、器皿，皆用土木，形具而已。」貞觀十一年二月詔預立壽陵之制：「務從儉約，於九嵕之山，足容棺而已。積以歲月，漸而備之。木馬塗車，土浮葦簫（土做的鼓槌及葦莖做的樂器），事合古典，不為時用。」（見《舊唐書・太宗本紀》），並由工藝家閻立德為將作大匠主營陵事宜，並由其弟藝術家閻立本雕刻昭陵六駿及石人石獸。

據此，昭陵之副葬物並不豐盛，惟在五代梁時仍遭梁靜勝軍節度使溫韜所盜掘，據《新五代史・溫韜傳》載：「韜在鎮七年，唐諸陵在其境內（崇裕二州）者，悉發掘之，取其所藏金寶，而昭陵最固，韜從埏道（即羨道）下，見宮室制度閎麗，不異人間，中為正寢，東西廂列石牀，牀上石函中為鐵匣，悉藏前世圖書，鍾、王（案即鐘繇與王羲之）筆迹，紙墨如新，韜悉取之，遂傳人間，惟乾陵風雨不可發。」由此可知，昭陵之墓室亦為地下宮殿，有正寢及東西廂，其制度宏麗，故啓發盜墓者之垂涎，而遭暴露其骸骨，此本為太宗皇帝生前所深戒，若靈魂有知，李治（太宗之子即唐高宗）當受其父之深責矣！據史傳，唐太宗生前亟愛王右軍之蘭亭集序，並以百計搜求而得之，詔令以之副葬，溫韜掘陵時當使之重現於世，惟今日仍佚，實為書法史上一大憾事。

昭陵最初營建時，曾建九嵕山淺道直達山腰之羨道，以運材料，而建地下宮殿，此棧道直到貞觀二十三年太宗下葬後始拆除。昭陵寢殿曾於貞元十四年（798），後於山下重建，即今之太宗廟。昭陵以及陪葬之后妃、王公、公主、功臣、宰相其塋地迤邐十公里，塋地之大古今罕見。

（三）高宗乾陵

唐高宗死於弘道元年（683），至武后光宅元年（684）始遷靈柩歸葬長安，即為乾陵，在乾縣西北 2.5 公里之梁山；至唐中宗神龍元年（705）又開陵以與武后合葬（圖 10-131）。

乾陵為唐帝陵最雄偉者，且遺留之裝飾雕刻最多，今高有蠻夷君王之石像共四十三位，石人十對、石馬五對、石柱一對。乾陵之南北東西，依次有玄武門、朱雀門、青龍門、白虎門各一對，由朱雀門至墳墓約五百公尺。其最值得注意者為酋長之石刻像，全部已斷頭，惟依其衣裳尚可研究其手法係何等之精

圖 10-131　乾陵平面

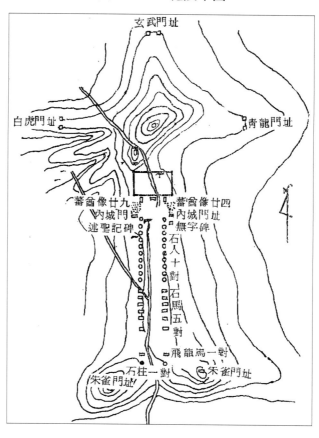

妙。本有石獅（圖 10-132）及鳳凰（石駝鳥，圖 10-133），但都已遭外人盜取，其石獅之雕刻雄壯，張口昂視，鬢後有捲曲之毛，手法精巧，且又創新；石鳳可能為石駝鳥，可能是與阿拉伯胡商所進貢，而為高宗所喜愛者。最可注意為朱雀門附近有一對飛龍馬（圖 10-134）造型極美，馬頭頸不有凹線，馬鬃下垂，有渦紋節溝成之翼翅以連接前肢。在明朝嘉靖年間西北大地震時曾將馬身與馬踏座分開，飛龍馬所缺下腳即在馬踏座上；此馬正顯示漢代以來古樸之藝術風格已發展為自由創造而具靈巧流麗之美。乾陵墳前有雙闕，係六朝陵前石柱之變，以成對之闕、門、碑、石人、石馬、石柱縱列所構成之參墓道路，以墳墓為參墓道之焦點；其作用使人在深邃緊湊之參墓道中，體會出視覺焦點中墳墓內所埋葬古人之偉大，這實在是美學中對比之原則。乾陵墳內，其墓道以石為門，以鐵塞錮其縫，頗為牢固，見於中宗欲將武后合葬乾陵，給事中嚴善思之上疏文。

圖 10-132　乾陵石獅　　圖 10-133　乾陵石駝鳥　　圖 10-134　乾陵石馬

圖 10-135
乾陵正面，陵前為清畢沅所立之碑

圖 10-136
乾陵的石獅子

圖 10-137　乾陵的石人群及內城門址

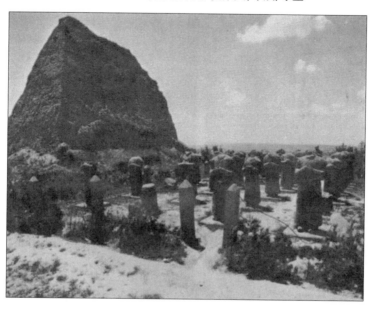

（四）唐代其他諸帝陵

1. 中宗定陵：在陝西省富平縣八公里之龍泉山。中宗於景雲元年（710）
 為韋后所弒，葬於定陵。

2. 睿宗橋陵：在陝西省蒲城縣西北十五公里之豐山。睿宗死於開元四年
 （716），葬於橋陵。詳述於後。

3. 玄宗泰陵：在蒲城縣東北十五公里之金粟山。玄宗死於寶應元年
 （762），葬於泰陵。

4. 肅宗建陵：在陝西省醴泉縣東北九公里之武將山。肅宗亦死於寶應元
 年，葬於泰陵。

5. 代宗元陵：在富平縣西北十五公里之檀山。代宗死於大歷十四年
 （779），葬於元陵。

6. 德宗崇陵：在陝西省涇陽縣西北二十公里之嵯峨山。德宗死於永貞元
 年（805），其陵現頗完美。有石人十一對，右面五立六倒，左面六立五
 倒，石馬三對，石鳳（或石鵝）一對，石龍馬一對，石柱一對，石柱相
 距 66 公尺，石柱南約九十公尺有南門址，石人之北有北門址，往北有
 石獅一對，再北有礎石四個，又北為石碑，碑之北為獻殿遺址，自石柱
 至石礎長達 420 公尺。石柱為六朝之變，為日後墓前置華表及牌樓之起
 源（圖 10-138）。

7. 順宗豐陵：在富平縣東北十七公里之金甕山。順宗死於元和元年
 （806），葬於豐陵。

8. 憲宗景陵：在蒲城縣東北七公里之金熾山。憲宗卒於元和十五年
 （820），葬於景陵。

9. 穆宗光陵：在蒲城縣北十公里之堯山，穆宗卒於長慶四年（824），葬於
 光陵。

10. 敬宗莊陵：在陝西三原縣東北十五公里太平鄉之胡村，葬於太和元年
 （827）。

11. 文宗章陵：在富平縣西北十公里之天乳山，開成五年，（840），葬於章
 陵。

12. 武宗端陵：在三原縣東北十五公里神泉鄉騰張村。武宗死於會昌六年

（846）。其墓在方墳南有碑一個，碑南 267 公尺有石獅一對，石獅南
115 公尺有石柱一個，石獅與石柱之間列有石人六對，石馬二對，石鵝
（或石鳳一對），石馬一對，碑之東西北面約 260 公尺各有石獅一對（圖
10-138）。

13. 宣宗貞陵：在涇陽縣西北三十公里之仲山。宣宗死於大中十三年
（859），葬於貞陵。

14. 懿宗簡陵：在富平縣西北二十公里之紫金山，懿宗卒於咸通十四年
（873），葬於簡陵。

15. 僖宗靖陵：僖乾縣東北八公里岑陽鄉之雞子堆，僖宗死於文德元年，
葬於靖陵（888）。

睿宗橋陵在蒲城縣西北之豐山，立有陵牆，南牆長 2,871 公尺，西牆長
2,836 公尺，東北角隅之陵牆已經堙沒，東牆顯出曲折不正，各面陵牆正中開
一門，南門前尚有土闕殘蹟，北門外有石人、石馬共計六對，南門外列有石

圖 10-138　崇陵端陵

唐德宗崇陵平面圖　　　　唐武宗端陵平面圖

馬、石人、石鳥、石獸、石柱、石獅綿延達 650 公尺，總計十九對，左右配置，構成一神道。山上有寬四公尺，長八十公尺之墓道，其端部陷落，顯爲以往之盜掘坑。

二、隋唐貴族與平民陵墓

（一）楊貴妃墓

楊貴妃賜死（756），葬於陝西省興平縣西二十五里之馬嵬坡，後玄宗自蜀返京後，密令改葬。由石碑登石階三十餘級，至墳墓，其墓基六角形，磚砌，每角有基柱，柱上有笠狀柱頭，基上有三層線腳，其上有一覆缽形之墳丘，墳面嵌砌以磚。其墓碑長方，碑首圓形，立於頗矮之碑座上，碑上以隸書書寫：「唐元宗貴妃楊氏墓。」以其碑文推斷，按前王避諱後王之原則，則玄宗爲避清康熙（名玄燁）之諱，故本墓在清康熙年間（1662～1721）重修無疑。貴妃死後，因百姓與將領的反對，不得厚葬，故其陵墓之制略同平民；但因其有〈長恨歌〉艷史，故歷代皆有慕名而修繕其墓者，才能保留至今。

圖 10-139　馬嵬坡楊貴妃墓	圖 10-140　杜甫墓

（二）杜甫墓

以沉雄奔放之詩風，成爲才氣橫溢之一代詩聖，晚年遊湖南耒陽而醉於途，並葬於耒陽（在湖南省）（永泰二年，766），後其孫嗣業遷柩歸葬偃師，耒陽墓僅有衣冠。其墓係在杜甫祠堂之中庭，與楊貴妃墓同型，墓基六角，惟砌以塊石，墳丘爲圓壠型，長滿青草，墓徑約一丈，墓上有藤架。杜甫一生蹉跎，四處流浪，生於長安杜陵，流寓四川成都，客死湖南耒陽，眞是歷盡滄桑，惟其愛國情詩，詩文地位，卻足令後人景仰。

（三）柳宗元墓

唐宋八大家之一柳宗元，被貶爲
永州司馬，再轉爲柳州刺史，終於柳
州刺史任內，葬於柳州（今廣西省）。
平面爲六角形，分爲兩部，下部墓基
石砌，頂部有突出小簷，正面有圓首
墓碑，碑銘：「唐刺史文惠侯柳公宗元
墓」，碑有石刻之邊框，與墓基同高，
墓基上有墳丘略成笠形。墓側有羅

圖 10-141　柳州柳宗元墓

池，池旁築二亭，一爲思柳亭，一爲柑香亭，以柳宗元有：「手種黃柑二百株」
之詩句而命名。墓前數百步有柳侯祠，祀柳宗元。祠右壁有宋代所立之「韓文
蘇字柳侯碑。」即蘇東坡所寫之〈柳子厚墓誌銘〉。依其銘文，柳宗元死於元和
十四年（819），歸葬萬年（今陝西省長安縣）先人墓旁，故其柳州之墓爲衣冠
塚，以墓碑稱「唐刺史」而言，當係唐代以後所重建者。

（四）章懷太子墓與懿德太子墓

章懷太子墓在陝西省乾縣高宗乾陵之旁。章懷太子名李賢，高宗第六子，
爲武則天所生，年三十二，爲武則天逼令自殺於四川巴州，歸葬乾陵側。其墓
宏偉，如一地下宮殿。墓室長 80 公尺，寬四公尺，深達 13 公尺，墓室兩邊有
庭院及對稱之寢室，在寢室之前後面牆壁、天花板，通道及走廊之入口處，皆
留有彩色壁畫。其壁畫之題材，有描繪由戰士組成之儀隊以及出外遠行之雙輪
馬車及戰馬行列，有花園之宴會及宮庭娛樂節目；每一幅壁畫其組構及配色皆
極精緻，其技巧極爲純熟。按《舊唐書》李賢於文明元年（684）自殺，則其墓
亦當建於該年，與乾陵同時。

至於懿德太子爲唐中宗之長子，武則天之孫，名李重潤，早年風姿英爽，
且以孝友聞名，本立爲皇太孫，爲中宗皇位之繼承人，大足元年（701），因竊
議其祖母武后私行，爲武后令人所杖殺，年方十九。中宗即位，爲之與裴粹亡
女行冥婚而合葬於乾陵之旁（705），墓制小於乾陵，墓室長 108 公尺，寬 4 公
尺，深達 16 公尺，面積 432 公尺，其墓之形制、構造、壁畫題材則與章懷太子
墓略同。

以上兩墓現皆爲唐代長洞式地下
宮殿墳墓的代表。

（五）武氏順陵

順陵爲武后父母之陵，在陝西省
咸陽縣北十五公里。武士彠死於貞觀
九年（635）。武后即位後，除了立其
父廟之外，並另遷葬於順陵。其墳爲
48.5 公尺，見方高 12.6 公尺，北門址
距墳 210 公尺，南門址距墳 670 公尺，
東西門址圮毀不見，但距墳之東西面
210 公尺處各有石獅一對，則知東西門
址亦甚遠，北門外 340 公尺亦有石獅
一對，墳南 137 公尺處另有三洞之朱
雀門。由此可知墳塋地南北長約一公
里，東西寬約半公里。全陵現共有石

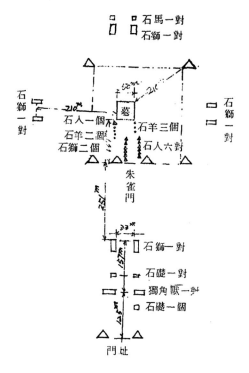

圖 10-142　武氏順陵圖

獅十隻、石馬一對、石羊五個、石人十三位，獨角獸一對，石礎三個，分列四
方，蔚然洋洋大觀（圖 10-142）。

順陵之陵牆近似正方，南牆長 286 公尺，東牆長 291 公尺，陵牆四隅有
角樓殘蹟。墳墓居於陵牆中央而偏西北方，其陵前有一條長 28.5 公尺，寬二
公尺之傾斜向下墓道，墓道兩壁以石灰粉刷，並有壁畫，但經長年之雨水淋
瀝，已呈剝落荒廢之貌，其墓室頂部並呈坍落狀（據村田治郎著《東洋建築
史》）。

（六）永泰公主陵

永泰公主爲唐中宗第六女，下嫁武延基，武后大足元年（701）以忤武后嬖
男張易之被武后所殺，五年後（706）與其夫合葬，爲乾陵之培塚，並改墓爲
陵，在乾陵東南 2.5 公里。其陵墓亦爲長洞式之地下宮殿，深達十五公尺左右
（依據村田治郎著《東洋建築史》），可分爲前室、後室及羨道部份，後室爲主
室，南北長 3.9 公尺，東西寬 2.8 公尺，其上有石槨，石槨四壁都雕刻人物
畫，墓室內並有若干壁畫，惟遭經年雨淋而剝落，前後室間之甬道，皆用磚砌

築，即稱為「羨道」，羨道之上有土築斜坡道以達墓門，稱為墓道，墓道上方共有六孔豎坑以便換氣及採光，墓道後方有側龕四對，羨道及墓道內皆發現有壁畫。墓內有墓誌、石槨以及為數達九百之土偶騎兵和若干明器（圖 10-144、10-145）。

圖 10-143　　唐永泰公主陵

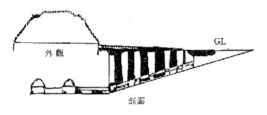

圖 10-144　　永泰公主陵羨道口

圖 10-145　　永泰公主土隅

圖 10-146　　永泰公主陵墓室內的壁畫

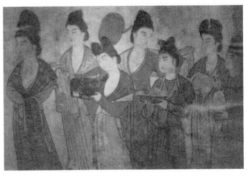

（七）李和墓

李和為「隋使持節上柱國德廣郡開國公」，卒於開皇二年（582），當時隋未統一，其墓在陝西三原東北二十公里之雙盛村，故營墓草率，其墳為圓形，直徑 4 公尺，高二公尺，墳前方有石羊二頭。其地下墓道東西方向為 4 公尺，南北方向 3.6 公尺之近似方形，墓室頂距地面約九公尺，墓室接一長 15 公尺，寬 1.3 公尺之傾斜墓道達地面出口，墓室正好在墳下，墓道有一處採光通氣用的豎孔，墓室為圓拱砌成，四壁有樹木壁畫之痕跡。此墓曾被盜掘，故墓室石門扇

倒塌，石棺翻開（參見村田著《東
洋建築史》）。

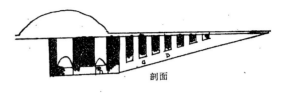

圖 10-147　唐韋洞墓（長安韋曲鎮）

（八）韋洞墓

在陝西省長安縣東北二里韋曲鎮之南里王村，韋曲為唐代韋氏族人聚居之地，韋姓為唐代豪族，中宗韋后即是韋曲人。韋洞墓為中宗景龍二年（708）所建，當時正韋后得勢之時，其墓平面亦略同永泰公主陵，有前後室及墓道羨、道等，其墓門有樓閣之壁畫（見圖 10-147 所示）。

（九）安陽隋唐諸墓〔註5〕

中央研究院於民國十七～二十六年發掘河南安陽小屯之殷墟建築遺蹟，發現二十一座隋唐墓葬於乙七基址之上。其墓在今地面下 0.3～1.2 公尺，除編號 M226 為全部露天墳墓外，其餘都是墓道露天，墓室挖入地下之內，其形狀計有釘形、刀形與長方形三種，其分佈與形狀有關（圖 10-148）。

1. 丁形墓人頭骨向西，規模較大，並常有丁形墓集成一堆之現象。

2. 刀形墓人頭骨向南，即面南而葬，規模較小，常有刀形墓互作東西一排現象。

3. 長方形墓全墓向西南，僅有 M226 一處，以其殉葬物可知與佛教有關。

由這些墓葬可知一般平民墳墓之制，大約挖長 2～3 公尺，寬 1 公尺之坑，深約 1～1.2 公尺，再下棺埋之，富有者及貴族者再做墳封石。

總而言之，唐代帝王陵墓具有下列諸大特色，其一為陵設陵牆，開後世陵牆之制（尤以明清帝陵最為奢華，稱為紅牆），陵牆常為方形或近似方形，隨地形而定，陵牆西面之中央皆開門，取名朱雀、玄武、青龍、白虎之名，以像生前之宮牆，牆之各角隅皆設陵闕，像宮城角城；其二為陵前之石象生（包括石人石獸）皆較前代更多，有石羊、石馬、石獅、石鳥、石翁仲、連石柱、石碑分列於參陵道兩旁，綿延達千餘公尺，洋洋大觀，亦開後代陵前置眾多石象生之制；其三為恢復墓祭而設上寢下廟之制，寢殿即獻殿，放置生前遺物，設於

〔註 5〕　參見中央研究院之《小屯殷墟建築遺存》。

圖 10-148　殷虛隋唐墓葬群之型式與分佈（乙七基址）

陵墓附近之陵牆內，而祭祀之廟則設於山陵下十里之處，以供望陵而祭；其四陵墓之墓室採用地下宮殿制度，此為秦始皇營驪陵所首創，墓室內多藏金玉寶貝，故唐陵在五代無不遭盜掘，此點歐陽修很感慨的說：「厚葬之弊，自秦漢已來，率多聰明英偉之主，雖有高談善說之士，極陳其禍福，有不能開其惑者矣！豈非富貴之欲，溺其所自私者篤，而未然之禍，難述於無形，不足以動其心歟？然而聞溫韜（指掘唐陵）之事者，可以少戒矣！」（見《新五代史·溫韜傳》）唐陵地下宮殿常為主室及廂房，如昭陵。而主墓室恰在墳下之正中，並有傾斜之羨道以通地面上之出入口，羨道上常設通風孔，墓室及羨道內常有許多壁畫，可見唐代壁畫不只限於宮殿寺廟矣！

第十一節　隋唐時代建築之特徵

一、平面

長方形平面常用於宮室建築，其配置亦係均衡對稱原則。至於佛寺，其平面配置已改變南北朝之慣例，佛塔已變為佛寺之附屬物，而獨以佛殿為佛寺。

佛塔或成雙於殿前（如唐招提寺），或僅爲單置於殿後（如棲霞寺、慈恩寺），其平面以方形居多，八角形亦有之，如隋文帝所造之棲霞寺舍利塔，及唐代之山東九塔寺塔，河南鄭縣開元寺塔，此爲特例，而四角形方塔大多爲密簷式砲彈形之塔。陵墓平面亦呈方形，但貴族或官吏之墓呈六角形，如杜甫及柳宗元墓，紀功柱如武后天樞柱爲八角形。武后所創建明堂係上圓（中上兩層）下方（下層）之制，此爲沿襲歷代之例。

二、臺基（圖 10-149）

唐代之臺基較南北朝者複雜，臺基之須彌座至隋唐時已頗盛行。王勃文「俯會眾心，競起須彌之座」即是。中唐以前之須彌座如圖 10-75 所示天龍山第 18 窟之疊澀式須彌座，自下依次爲角甫、土襯、下枋、束腰，層層累縮，自束腰、上枋及地袱依次而層層累伸，此種臺基並見於敦煌佛畫。中唐以後，須彌座又變化得更複雜，圭角與地袱變成爲覆蓮與仰蓮，此爲由佛教之蓮座蛻變而成；且束腰中有短柱，畫分束腰做若干方格，稱爲「壺門」，壺門內刻有花紋，束腰佔臺基須彌座比例約爲 $\frac{1}{3} \sim \frac{1}{2}$，極爲顯著。大雁塔門楣石刻佛殿之臺基無須彌座僅有直立之壇（圖 10-36），此爲唐初期樸實之特色。又依該石刻，臺階不置於正中而置於兩旁，其垂帶上亦無勾欄。

三、柱

柱下端以柱礎承之，柱礎爲覆盆形，雕刻覆蓮，如大雁塔門楣石刻佛殿。柱爲圓柱，柱身細長而無卷殺，一反南北朝時代之常例。柱

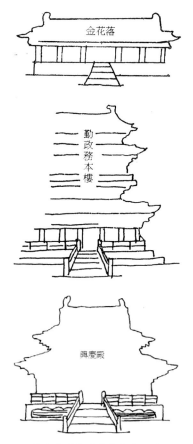

圖 10-149
唐代之臺基及階梯

摹自宋呂大防唐長安城石刻

上端承接著斗栱之坐斗，如佛光寺大殿與大雁塔門楣石刻。其柱長與柱徑比例頗大，初唐者如大雁塔石刻爲 18：1，至晚唐漸碩大，佛光寺大殿爲 8：1。柱

面常有彩畫，如敦煌唐窟壁畫，方柱與角柱亦產之，用在較特殊建築上。武后之天樞為八角柱，其細長比（柱長比柱徑）為 9：1，此為中唐柱之特例，開元時之唐招提寺其柱之細長比亦為 9：1。

四、簷枋與梁架

唐代簷柱間之簷枋有兩種，即單重與雙重。西安大雁塔門楣石刻佛殿之簷枋為雙重。雙重簷枋之間安有短柱將簷枋等距隔開，此短柱稱為「柁墩」。中唐之例子如招提寺金堂以短小之直斗做為上下簷枋等距離分隔，晚唐之例如佛光寺大殿僅用單重簷枋。兩柱之間以三層斗栱均佈簷重至簷材上，其中可注意者，為中層斗栱較寬大，稱為三踩平身斗栱。可見簷枋間之短柱在有唐一代之間變為平身斗栱，變化極大。

樑架方面，以招提寺為例，樑架可分為三部，即中央之人字架與兩旁之槓桿架。人字架呈三角形，傳遞屋脊及屋頂上部之荷重於兩旁之槓桿架上。槓桿架之荷重有二種，其一是三角架與簷柱以內之屋頂荷重，一是簷柱以外之屋簷荷重，以前者為力點，後者為重點，簷柱上之斗栱為支點，形成一個槓桿作用構架（Leverage-frame），其力之傳佈極為巧妙，樑架頗富有機性原理。待至晚唐，樑架構造略有變更，人字架下兩旁之槓桿架已為斜長之「昂」所替代，昂材變成了槓桿，上端斜承著抱頭樑傳來之屋頂荷重，下端承受簷桁，傳來之簷重，並以簷柱為支點，例如佛光寺大殿之樑架。此種以昂材為槓桿之結構尚傳至宋代，如獨樂寺觀音閣（建於宋太宗雍熙元年）亦是此種手法。

五、斗栱

隋唐時代之斗栱可分為三期，初期以大雁塔門楣石刻佛殿為代表，中期以唐招提寺金堂為代表，晚期以佛光寺大殿為代表，各期皆有其特色。今分述如下：

大雁塔門楣石刻佛殿之斗栱，其斗栱上下兩層，其向外亦有兩層出跳之翹，翹上托著橫栱，然後承受簷桁，斗栱鋪間下層用人字形鋪作，上層用柁墩（短柱）鋪作，此為隋及初唐斗栱手法（圖 10-36）。

唐招提寺斗栱代表盛唐及中唐斗栱手法，其手法雖亦仿照雁塔佛殿手法，但其補間不再用人字形鋪作，而代以直斗鋪作。值得注意者為簷柱之柱頭斗外向

下斜置一木，其端有斗栱以承簷橡，此為晚唐昂材應用之先聲（圖 10-150）。

佛光寺大殿之斗栱更趨複雜，昂材雙層，斗栱四層，翹亦挑出四層，其昂材作用亦如一槓桿，如上所述。此種斗栱為有機性斗栱，而斗栱之補間不再以人字形栱及柁墩做為鋪作，而以四層之斗栱做為補間補作，此為宋以後以斗栱用為裝飾之濫觴（圖 10-151a）。

圖 10-150　佛光寺與唐招提寺斗栱比較

a. 佛光寺大殿斗栱　　　　　　　　　　b. 唐招提寺斗栱

圖 10-151　佛光寺大殿斗栱與樑架

a. 簷部斗栱系統詳細　　　b. 內部斗栱詳細　　　c. 內部天花及樑架系統

六、門窗

唐代門戶之制，以唐代敦煌石窟之壁畫而言，門戶甚高而不見門扇。但依唐文中所謂「金樞玉鍵」，可見仍以門樞旋轉之門亦多，帷帳式之拉門亦常見於唐人之畫中，故知其應用亦甚廣泛。門上常繪以彩畫，如王勃〈滕王閣序〉所謂「披繡闥」，王諲向街開門判所謂：「霞霏畫敞」，皆謂門扉之畫及飾。又唐代名畫家如吳道子、尉遲乙僧、閻立本皆長於長安名寺門作佛畫，可見門戶彩畫之普遍。門後亦有做門簾幕者，如白居易〈早寒〉詩：「半卷寒簷幕，斜開暖閣門」。門常以木製，但亦有蓬草及荊柴編排而成，如杜甫〈客至〉詩：「蓬門今始為君開」，王維〈渭川田家詩〉：「倚仗候荊扉」。

隋唐窗牖之制，由敦煌壁畫觀之，常有透明之窗牖，此為唐代盛行之紙窗，如白居易廬山草堂提到幂窗用紙。唐代之窗牖材料頗多，散見於隋唐詩文

者有紙窗、瑠璃窗、竹窗、綺窗、藤窗等等。今分述之如下：

（一）紙窗

所謂紙窗即是糊紙於窗櫺上為窗，為魏晉南北朝以來之帷帳牆所演進而成，唐代廣用之。如《辟寒》載：「唐楊炎在中書後閣糊窗，用桃花紙（以桃花製成），塗以冰油，取其明暖」。《雲仙雜記》載：「段九章詩成，無紙就窗，裁故紙連綴用之。」是以唐代紙窗用紙不限紙質皆用之。紙窗之最大弱點是怕水，故不能淋雨，用於室內窗較多，用於外窗者需常更換紙。紙窗常畫以花鳥山水，可以由室內視外，由室外而觀，則無所見。唐代紙窗傳到日本，今日式房子室內有紙窗戶及隔屏者，唐代紙窗之遺意也。

（二）瑠璃窗

瑠璃本南北朝時大月氏胡傳入，一度失傳其製法，隋初，何稠仿製成功，至唐代，透明瑠璃（即玻璃）製造成功，並用於窗之採光上。唐王棨作〈瑠璃賦〉，謂瑠璃窗「洞澈而光凝秋水，虛明而色混晴烟」之透明效果。唐代瑠璃窗為土產瑠璃，但漢代所用者（載於漢代故事）為西域胡人所貢者，因所產有限，故應用不廣。

（三）竹窗

窗牖不裝窗格扇，或僅有窗條而不糊紙，其窗外雜種叢竹遮窗，使竹枝與葉蔽日灑，且可透風，取其夏涼通風，詩人白居易所創。見其〈竹窗詩〉：「開窗不糊紙，種竹不依行。意取北簷下，窗與竹相當……煙通杳靄氣，月透玲瓏光。」此種窗不能避風雨，元稹詩：「暗風吹雨入寒窗」即可知。

（四）綺窗

以木窗雕飾綺紋，飾以金玉，頗為高貴。隋文帝嘗為容華夫人作瀟湘綠綺窗：「土飾黃金芙蓉花，琉璃網戶，文杏為梁，雕刻飛禽走獸，動值千金。」綺窗即為後世之檻窗，宮殿中多用之，《雲仙雜記》載：「隋煬帝觀書處，窗戶玲瓏相望，金鋪玉觀暉映，故號為閃電窗。」亦為綺窗之一，官宦人家亦常用之，如王維〈雜詩〉：「來日綺窗前」。

（五）藤窗

編藤作窗牖之櫺條，又稱鳳眼窗，如《雲仙雜記》載龍道千於積玉坊所做

之窗。

（六）紗窗

以絳紗作窗之帷幔，稱爲「紗窗」。紗窗出於古代之帷帳，《周禮》幕人掌帷幕幄幕，《漢武故事》載漢武帝以琉璃、珠玉、珍寶爲帳。唐代室內常作紗窗，如《開元天寶遺事》載李林甫於客廳壁間開一橫窗，飾以雜寶，縵以絳紗，實爲紗窗，宮庭中亦常用之，如唐詩「紗窗日落漸黃昏」。

以上之綺窗、紗窗、瑠璃窗、紙窗等窗後常有窗簾，常用珠做成，稱爲「珠簾」。〈滕王閣序〉：「珠簾暮捲西山雨」即是。

七、牆壁

隋唐時代牆壁之材料，有土築者、有磚砌者、有石造者。土壁爲版築餘風，凡城牆及一般貴族及庶民之牆壁皆用之。奢侈者用麝香壁，如《開元天寶遺事》載楊國忠以麝香乳篩土和爲泥、飾壁；又載王元寶以紅泥塗壁。《女紅餘志》載隋文帝以硃砂塗四壁；《朝野僉載》云：「宗楚客造宅，以沉香和紅粉以泥（鏝）壁，開門則香氣蓬勃」；又云：「張易之造大堂，以紅粉泥壁，文柏貼桂，琉璃沈香爲飾。」此皆牆壁之奢者。磚壁牆壁僅用於特殊建築如塔之牆壁，以承受高層建築之荷重，宮殿偶亦用之。但亦以鋪砌地坪者爲多，蓋地坪鋪磚以防室內泥濘，砌磚時已知用石粉和水作爲膠合料。如《雲仙雜記》載：「唐玄宗置麴清潭（酒窖名），砌以銀磚（即白石磚），泥以石粉，貯三辰酒（酒名）一萬車。」石壁應用僅及特殊用途者，砌拱橋之側壁常用之，用於建築牆壁者較少，僅及於臺基之須彌壇上，權貴用之以防盜。如《唐書》載李林甫所居，重關複壁，絡版結石即是，複壁者爲牆壁雙重。至於牆壁上之粉刷則粉以白灰、硃砂、沉香等，粉白灰者爲白壁，硃砂者爲紅壁，沉香或麝香者爲香壁。壁上常有壁畫，宮殿、佛寺、墓室內常有之，著名建築物常以名畫家作壁畫。

八、勾欄

敦煌石窟壁畫之勾欄爲木製，以三條水平板釘於望柱上，此爲自漢以來固有之勾欄樣式。由宋代重合勾欄之華麗亦可推斷唐代勾欄之華麗超過南北朝時代。石造勾欄現存者爲安濟橋隋代勾欄，唐張嘉貞曾描寫其狀：「欄檻、楹柱鎪斲龍獸之狀，蟠繞拏踞，睢盱翕歘，若飛若動。」由圖 10-120 可知其石欄之

望柱雕怪獸饕餮之頭，欄板則以雕飛龍怪獸之狀，望柱上又立石獅，欄板嵌入望柱間之欄框內，此蓋石勾欄之精品。

九、天花與藻井

唐代天花之特色，就是其圖案花紋極為精美，有成幾何形，或以花草動物組構而成。藻井內已少有漢代之垂蓮花裝飾。至於石窟之天花則受佛教藝術影響頗深，在敦煌唐窟中有以三組互成四十五度之畫格，格內常有佛畫飛天之飾，並有荷花、葵花等以襯托。覆斗形之天花如雲崗之手法已較少見之。唐代天花特色就是彩畫之顏色已脫出鮮艷之範疇而有流麗之風韻。

唐代藻井只能用於宮殿及廟宇，《新唐書・車服制》稱：「王公之居不施重栱藻井」，即可知連王公之上流階級亦不得用之，隋唐藻井之實例散見在雲崗及敦煌兩處的石窟中，如圖 10-153 所示為隋代藻井平面，藻井各面與井心成四十五豎角，其圓心為蓮花龍，外有飛天及花紋，藻井立面來看，形成等腰梯形，以空間形式而言，形成截頭圓錐或覆斗形。唐代藻井常用蓮花及忍冬做為圖案（如圖 10-152 所示），飛天應用較少，僅在壁畫中尚有應用。又唐代之天花亦常有繪藻井之連續圖案，天花板以等距之方椽隔開，縱橫相隔如棋盤式樣，其內即繪有藻井圖案，原有覆斗形藻井成為平面圖形。墓室天花亦常用寶相華做裝飾，如永泰公主墓道天花裝飾（如圖 10-154）。

十、屋頂

唐代之屋頂以歇山、無殿、攢尖等式屋頂較常用。前二者常用於宮室建築，後者常用於多角形亭、塔、明堂等屋頂。其中武后明堂為圓攢尖屋頂，平民以雙坡之懸山屋頂為多。歇山屋頂亦用之，影響宋以後平民室頗多。試

圖 10-152　唐代藻井圖案　　　　圖 10-153　隋代藻井圖案

圖 10-154
永泰公主墓內通路的寶相華裝飾

圖 10-155
明宮花磚（上）、瓦和瓦當（下）

圖 10-156　河北
刑臺東大室經幢

圖 10-157
定慧寺、靈隱寺經幢

圖 10-158
杭州梵天寺經幢

以張擇端《清明上河圖》汴河兩岸市集多歇山屋頂可知。屋頂坡度不大，在四分（4：1）坡度以下。以唐代所遺留之各建築而言，皆有舉折，屋翼角皆有起翹形成飛簷，正脊亦成曲線。

　　屋頂鋪蓋之材料有瓦、茅、竹、木等各種。屋頂瓦作在宮殿建築中都用琉璃瓦，因南北朝一度失傳之琉璃瓦已由隋初何稠研製成功，大量的應用已可推定。杜甫詩：「碧瓦朱甍照城郭」。琉璃瓦皆以色分階級，黃色者爲帝王宮殿用，太子與諸王宮室爲綠色，日本對唐室自卑，亦僅用青色。《拾遺記》載：「瀛州有金巒山之觀，飾以重環，直上于雲中，有青瑤瓦」。今日本平安故宮瓦作皆以藍色可作爲佐證，除了琉璃瓦外，一般平民皆用陶瓦。如《新唐書・楊於陵傳》載：「（於陵）出爲嶺南（今廣東）節度史，教民陶瓦，易蒲屋（蒲草蓋屋），以絕火患。」陶瓦不上釉，其價較廉，適合一般民居。至於屋頂用茅草者當時亦甚普遍，以茅草可就地取材，價最廉。杜甫爲學平民之風，其錦江草堂皆以茅蓋，可知茅蓋最爲平民化，另一則以茅茨土堦爲古聖先賢之遺風。竹瓦須有特定產竹之區，王禹偁〈黃岡竹樓記〉：「黃岡（今湖北省黃岡縣西北）之地多竹，大者如椽，竹工破之，刳去其節，用代陶瓦，比屋皆然，以其價廉而工省也。」此種竹瓦係破竹成陰陽兩面而重疊覆如瓹瓪之狀，亦有瓦溝瓦壟，王禹偁雖記於宋初，但亦可朔自唐代。今臺灣鄉下產竹地區亦有採用竹瓦者，實唐宋之遺風。竹瓦可用十年至二十年，俟其腐朽後再更換之，亦甚方便。至於木瓦者，武后首創，用於東都明堂之屋頂，係刻木爲瓦，夾紵漆之，實爲夾紵漆瓦，表面若琉璃瓦。《紺綵集》載：「韋嗣立宅，皆覆以木瓦，因大風折木墜，堂上不損，眎之皆豎木。」木瓦製作價昂，非權貴者不用之。

　　至於瓦之種類，除了瓹瓦及瓪瓦以外，鴟吻廣泛之應用於宮室建築中。唐代鴟吻今在日本奈良附近諸大寺以及我國之佛光寺皆有「實例」。

十一、裝飾與色彩（圖 10-159）

　　唐代是我國藝術之黃金時代，藝術家常將其意匠表現於建築上，不僅僅在建築物牆上作壁畫，且對建築物之造型、裝飾與色彩講究美的表現。在造型上因營造技術之進步而可較容易發揮藝術家之構想，武后建上圓下方高九十公尺之明堂以及李春所造三十七公尺之長跨空腹式新月型拱橋，皆爲其代表。可惜唐代優美建築物之裝飾多被無情之炮火摧殘殆盡，所幸東瀛尚保存若干唐代建

圖 10-159 隋唐之圖案裝飾

大明宮地坪敷瓦
圖案（忍冬）

唐招提寺支輪板牡丹華樣

唐渤海國東京（吉林琿春）
發掘裝飾獅頭

大明宮敷及圖案

築可供吾人實地考證其裝飾風格。以屋頂裝飾而言，吾人舉日本西大寺（在奈良，建於 767 年）以明之。〔註6〕

　　蓋上東西（鴟吻）銅沓形各重立，金銅鳳形各咋銅鐸，蓋上中間（即正脊中央）金銅大火炎一基，中金銅嘉子形，居銅蓮花形，令持於金銅獅子形二頭，踏金銅雲形，又宇上周迴火炎三十六枚並在銅瓦形，角提、瓦端、銅華形八枚，桶端金銅華形，三十六枚各著鈴鐸等，又四角各懸鐸，堂扇並長押，並

〔註6〕 參見大岡實著《日本建築史》，東京常磐書店版，民國 31 年 4 月。

金銅鋪肱金。

　　此種銅瓦裝飾爲隋唐風格系統。銅鐸始出於南北朝本佛寺，洛陽伽藍永寧寺塔即有銅刹銅鐸之制，唐代建築亦廣用之，由大雁塔石刻佛殿簷角垂有銅鐸可爲證明。銅火炎在銅蓮花座上亦爲大雁塔石刻正脊中央裝飾。至於門窗之裝飾與南北朝者相同，以現存的開元二十七年（739）建於日本奈良之法隆寺夢殿（圖10-160）而言，其門扉上有五行金釘，門上又有金環鋪首、朱漆，此爲永寧寺塔門之遺制，唐代廣用之。日人稱爲「唐戶」，窗以直條櫺子窗，臺階望柱上安寶珠，屋頂攢尖脊上有青銅寶珠露盤，簷角懸以鈴鐸。

<p align="center">圖 10-160　法隆寺夢殿</p>

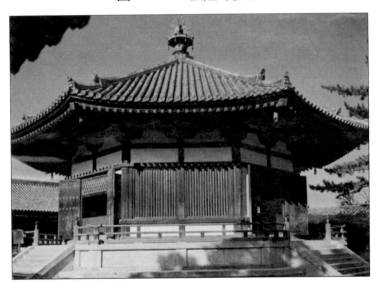

十二、經幢

　　經幢爲佛教石刻，其上刻經文是於廟內大殿前以供信徒膜拜，通常刻上陀羅尼經文，叫陀羅尼經幢。其形狀爲八角形，下有須彌座，仰覆蓮，中央刻經文，其上有多層的仰覆蓋板，通常爲蓮花或傘蓋，經幢面也有雕花紋，並銘刻鐫刻日期及供奉人姓名，在唐初開始盛行沿用至宋代（如圖10-156、10-157、10-158 所示）。